アナトミア
描くための人体の構造

ネード・フィオレンティンに捧げる

STRUTTURA UOMO
Manuale di anatomia artistica
Terza edizion riveduta aggiornata

© 2018 Angelo Colla Editore

1a edizione
Neri Pozza Editore
febbraio 1998

2a edizione riveduta e ampliata
Angelo Colla Editore
febbraio 2018

3a edizione riveduta e aggiornata
Angelo Colla Editore
gennaio 2020

Elaborazione grafica e impaginazione: Lorenzo
Livio Sgreva

This Japanese edition was produced and published
in Japan in 2021
by Graphic-sha Publishing Co., Ltd.
1-14-17 Kudankita, Chiyodaku,
Tokyo 102-0073, Japan

Japanese translation © 2021 Graphic-sha Publishing
Co., Ltd.

Japanese edition creative staff
Editorial supervisor: Hirohiko Akutsu
Translation: Moriko Kobayashi
Text layout and cover design: Yoshiaki Takagi/Yumi
Yoshihara/Akiko Arai (Indigo Design Studio Inc.)
Editor: Masayo Tsurudome
Publishing coordinator: Senna Tateyama (Graphic-
sha Publishing Co., Ltd.)

ISBN 978-4-7661-3483-4 C2371
Printed in Japan

アナトミア
描くための
人体の構造

アルベルト・ロッリ／マウロ・ゾッケッタ／
レンツォ・ペレッティ 著

阿久津裕彦 監修／小林もり子 翻訳

g グラフィック社

目次

はじめに

　本書は、人体のフォルムをその空間と量と彫塑的な次元において見て理解し、表現する能力を養うことを意図しています。

　空間の中のフォルムを見るためには、基点あるいは想像上の点を見きわめ、それらを一連の動線で結びつける必要があります。それらの線はまず、基本的な周囲の線を特定し、さらに面や表面、そして立体的な量を特定するでしょう。点、線、面は「空気でできた」人体構築物を作ります。その内側と外側の境界やフォルムの量は、分割する断面によって特定されます。

　この分割という概念こそが、本書の主眼となるものの1つです。分割（セクション）という言葉自体の語源が解剖学（アナトミー）につながっています（古代ギリシャ語のアナトメ〔ἀνατομή〕は「セクションに分ける」という意味）。私たちの場合、解剖する、セクションに分けるとは、ある有機体すなわち人体を支え、かつ全体の最終的なフォルムを決定している構造を調べるために、図の上で（まさしくデッサンという手段によって）分割することを意味しています。本書のもう1つの基本となるのは、人体の個々の部分、および部分と全体の比例関係の研究からなるという点であり、これは人体構造を頭身分割することによって行われます。

　分割と頭身というこの2つの手段を通して、私たちは一連の探求、すなわち分析的調査、実習を行います。それによって、人体をあたかも建築構造物のように分解したり、再構築したりすることができるようになるでしょう。こうした複雑な作業を通して人体図の各地点を精査することで、その全体が明瞭になり、人体の形態を最初に見たときにありがちな思い込みや知覚のあやまちを乗り越えることができるでしょう。つまり、私たちは眼に見えない側の形態を読み取ることも学び、「頭の中で」それを描くことが可能になるのです。

　本書は4つの段階に分かれています。第1の段階は人物を空間の中で視覚化することです。これは点、線、面を用いた、最も基本となる要素からなります。第2の段階は、骨解剖学の様々な区分をそれぞれに割り当てられた機能に応じて考察します。ここでは、骨の構造、形態と表面を学習します。それらの力学的な作用（圧力、牽引力、ねじれ、滑り）に対する反応を分析します。さらに、それらがどのように他の要素と結合し、留められ、接合しているかを観察します。第3の段階では、静止した状態の人体の表面の造形的な特徴を分析します。筋肉学の面に焦点を合わせ、運動を行うために動かされた一群の筋肉束の収縮作用によって、それに関わる部分の形と量がいかに変化するかを見ます。最後の第4の段階では、人体とそれが置かれた空間の間の相互作用をさらに具体的に扱います。そこでは均衡について学び、中心軸に対する量の釣り合いを、静止した状態（直立の姿勢における左右対称の均衡）と動的な状態（非対称の均衡）の両方において分析します。

　私たちが本書で提示している分析や実習は、現実を図解するためだけの線描ではなく、眼というものについてのダ・ヴィンチの考えにならって、問いを発し、かつ視覚的な現象の「現れ」に対する答えを見出すという実際の現象を探求するための手段となり、観察と実践が一致するという素描の概念をも前提としたものであることがおわかりいただけるでしょう。また、セクションや頭身といった手段を用いて素描するという提案が、絶対のものではないことも、心に留めておいていただきたいと思います。それは、本書でたどる道筋から収穫を得るために有用な手段でしかなく、フォルムの自由で創造的な解釈に立ち入るものではありません。このあとで芸術的な創作という段階に乗り出す苦労と楽しみは、アーティストや読者の方々に残されています。もっとも、そのような創作の場面でも、いくらかは本書で提案した道筋に沿って実践していることに気づかされるのではないかと思います。

　本書を上梓するにあたり、本書の構想と実現の過程で、ルカ・ベンディーニ、ジャンカルロ・ヴェヌート、マリレーナ・ナルディ、ホアン＝カルロス・バッティラーニの各氏に、激励と貴重な助言を与えてもらったことに感謝します。また、テキストの執筆を補佐してくれた、ジャン＝ルイジ・カッツォーラとキアーラ・コッコにも謝意を表します。

<div style="text-align: right">

アルベルト・ロッリ

マウロ・ゾッケッタ

レンツォ・ペレッティ

</div>

「人体は相互にはめ込まれて支え合う諸形態からなる建築物で、その全体の中で1つ1つの異なる部分が各々役割をもつ1個の建物にたとえられる。その要素のうちの1つでも所定の位置に置かれていなければ、全部が崩壊する」

<div align="right">アンリ・マティス</div>

人体解剖学についての概要

軸と分割面

　人体の構造および形態の分析を始める前に、本書で展開されることになる調査の方法を明確にしておく必要があります。すなわち、解剖学的形態を軸と面を用いて探査する方法です。その軸と面によって形態をさらに分割することで（「解剖する」という言葉は分割することを意味する）、それを明らかにすることを可能にします。私たちの研究の対象がもつ形態の複雑さをよりよく理解するために、まず、人体構造の空間における第1の方向づけ、すなわち、直立で左右対称の姿勢から始めた方がよいでしょう。これは、3つの面、つまり高さ、幅、奥行きによって調べられます。さらに、それらは図A-B-Cに示されるように、それぞれ軸や面によって区別されます。

直角軸（図A）
正中線（M）：高さを規定する縦軸
矢状軸（S）：奥行きを規定する前後の軸
横断軸（T）：幅を規定する水平軸

直角面（図B）
正中面（PM）あるいは矢状面：奥行きと高さで作られる面で、人体をほぼ左右対称に二分する（矢状と呼ばれるのは頭蓋における矢状縫合にちなむ）
前頭面（PF）：高さと幅で作られる面
横断面（PT）：奥行きと幅で作られる面
※図Cにおいても同じ。

本書の解説や挿図において用いられる、空間の方向と視点（図C）
上（S）：上あるいは頭側
下（I）：下あるいは尾側
内側（M）：正中面に近づく方向
外側（L）：正中面から離れる方向
前（A）：腹側
後（P）：背側

3次元空間との関係における視点（図C）
外側前面（AL）：前面および外側面からの3次元的な見方
外側後面（PL）：後面および外側面からの3次元的な見方

その他の視点
浅層と深層：体表面からの距離を表す
外面と内面：一般に胸部、頭部、骨盤など空洞のある部位に使用

体肢の方向と位置（図C）
近位（Pr）：より高い位置、すなわち体肢の付け根に近い
遠位（D）：より低い位置、すなわち体肢の付け根から遠い
掌側（Pa）：掌側すなわち手の掌側

背側（Do）：背側すなわち手の甲あるいは足の甲の側
底側（Pl）：底側すなわち足の裏側

　直角面PM、PF、PTは周辺運動を行う際の人物の空間を限定しています。
　その他の平行する面、たとえばPPで示したような副次正中面などを考慮に入れるのも有益です。

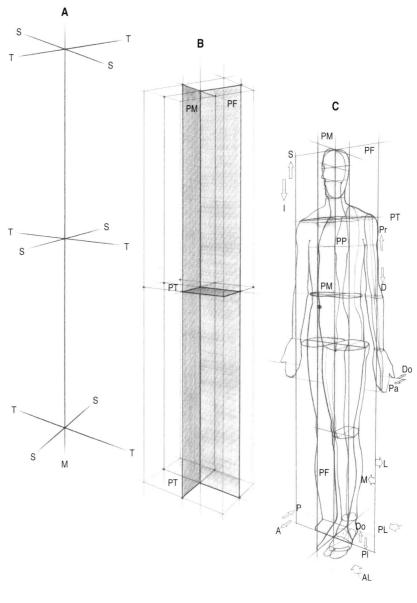

図A
直角軸

図B
直角面

図C
空間の方向と視点

骨格系と関節について

骨格は自立した構造であり、靭帯や筋肉の膜や腱の複雑な仕組みによって1つにまとまっています。

これは、軸骨格（胴と頭）と付属肢骨格（体肢）からなります。

骨格は、縦に貫いている正中線と肩や腰に対応する横軸に並んで配置されるということになります。

この構造体は建築的な自動装置にたとえることができます。静的あるいは動的な状態において、そこにかかる、あるいは作用する重みに耐えることのできる装置です。

骨格全体を形作る骨の要素は、機能的な観点から見ると、個別の構築的な機能に対応する角や辺のある平面や凹凸面をもつ立体にたとえることができます。

形態学的な細部においては、滑らかな隆起やくぼみを見分けることができます。それらは関節やざらざらした突起や凹み、すなわち粗面、棘、切痕、溝、窩を指し、それぞれ靭帯や腱の付着点に対応しています。

力学的な機能について言えば、骨格は堅固で軽く、とりわけ体肢においては体の重量を支え、歩行の際の移動を容易にするために丈夫で軽くなっています。その構造については、骨は密な皮質が「殻」のように内部の海綿質を覆っています。この海綿質は多数の小さな骨梁の網からなり、その空洞には骨髄が詰まっています。これらの極小の梁は、直交に近い交差する帯のように配置されています。このことにより、骨格は圧力や引っ張りの力などの力学的な作用に耐えるだけの強度をもつことができます。

形態学的な広がりと展開に基づき、骨は様々な大きさをもちますが、目安として長骨、扁平骨、短骨、不規則骨に分類することができます。ここでは、個々の骨についてではなく、それらの機能との関係による包括的な構造との関わりにおいて学習します。

【長骨】体肢の骨であり、縦軸に沿った寸法は、他の骨に比べてはるかに大きくなっています。内部に髄腔をもつ円柱あるいは角柱を引き伸ばした形の管状の骨幹と2つの骨端、すなわち関節の形に広がる先端をもちます。

【扁平骨】頭蓋の一部、胴の一部、骨盤と肩帯（Lesson 5と30）を構成します。厚みよりも長さと幅が勝っています。内側は凹面、外側は凸面となっている二層の広い板状の緻密質からなり、内部に海綿質のやや薄い層を挟んでいます。

【短骨】海綿質の核と比較的薄い緻密質からなり、表面には関節面が置かれます。主に体肢の末端に見られます。立方、台形、楔形など様々な形を取ります（Lesson 36）。

【不規則骨】上記の分類に含まれない不定形の骨。たとえば、脊椎などです。

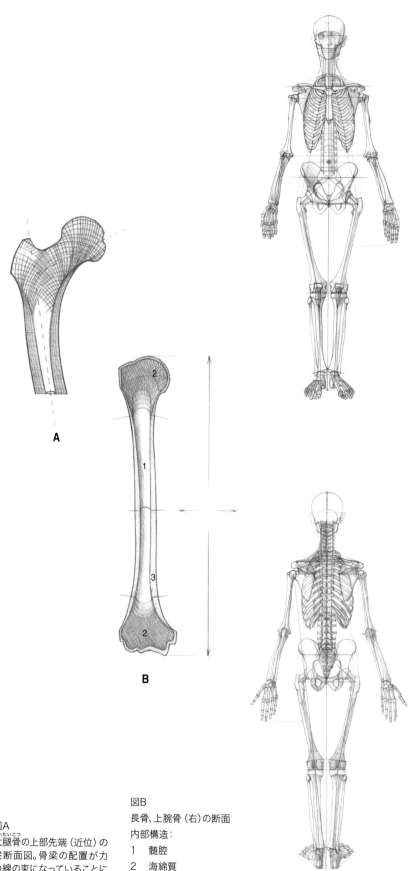

図A
大腿骨の上部先端（近位）の縦断面図。骨梁の配置が力の線の束になっていることに注目。

図B
長骨、上腕骨（右）の断面
内部構造：
1　髄腔
2　海綿質
3　緻密質

骨格において関節という場合、骨と骨の不動の、あるいは可動の関係を意味し、支持し補強する役割をもつ一連の線維質の軟骨組織がそれを支えています。ここでは靱帯やその他の軟らかい構成要素の形態学的図示は省き、関節の表面の形がいかに各部分の連続性と相互の可動性の原理を備えているかがよくわかるように、機械装置のように関節を視覚化することにします。さらに立体的な分析によって、それぞれの骨格の一部に向かって関節がどのような動きを伝えるかを見ることができるでしょう。まずは、形、そして不動あるいは可動の様々な段階の結合を助ける機能に基づいて、関節がどのように分類できるかを見ていきましょう。関節の機能は「不動性」と「可動性」の概念のもとに規定することができます。

不動性の関節：不動関節

平らな、あるいは鋸歯状の骨の縁や表面で、個々の部分を強力に結びつけています。その結合は線維質、軟骨からなる関節、あるいは各要素の直接の結合によります。不動結合は、関節面の間に挟まれる組織に応じて、軟骨結合、縫合、骨結合、靱帯結合、線維軟骨結合に分けられます。

【軟骨結合】成長の過程において軟骨性の関節をもつ場合。たとえば、腸骨の軟骨結合あるいは肋骨と胸骨の間の軟骨結合。

【縫合】頭蓋の扁平骨のぎざぎざになった鋸歯状の縁にあたります。これは各部分を永久的に結合しており、結合組織である縫合線の膜によって互いに合わさっています。例えば、矢状縫合、冠状縫合、ラムダ縫合(図A)、鱗状縫合(図B)があります。

A

B

【骨結合】2つの骨が後に実際に癒着する場合で、たとえば高齢の人の頭蓋骨において縫合線が部分的に消えていくことを指します。

【靱帯結合】骨どうしが骨間の靱帯によって緊密に結合している場合。その弾力性によってわずかな可動性をもちます。脚つまり脛骨と腓骨の間の骨間膜(図C)および前腕の橈骨と尺骨の間の骨間膜がその例です。

C

D

【線維軟骨結合】平行する2つの面が線維軟骨組織で連結されている場合。この厚みによって限られた動きを可能にします。例としては、恥骨の線維軟骨結合があります。これは骨盤の2つの骨の前部の関節です(図D、Lesson 5)。

不動性および可動の関節：半関節

不規則な関節面からなり、関節の一部が靱帯結合に、残りが平面関節(下段参照)に相当します。関節面の形状と硬く張った靱帯のために可動性はきわめて低くなっています。例として、仙骨と腸骨の耳状面の間にある仙腸関節が挙げられます(Lesson 5)。

可動性の関節：可動関節

平滑で丸く発達した骨の連結に基づくもので、その表面ではそれぞれの関節に応じた可動性が生まれます。その結合においては、索状および帯状の靱帯の他、線維性の被膜、関節円板、滑膜や滑液包が見られます。これらの関節は主に体肢にあります。可動関節は関節の形や一方向または複数の方向に伝えられる動きにしたがって、次のように分類できます。すなわち、平面関節、蝶番関節、車軸関節、楕円関節、鞍関節、球関節です。

【平面関節】やや湾曲した2つの平らな面における関節で、互いに接した状態で滑る動きをします(図E-F)。足根骨や手根骨に内在する関節や、小さな椎間関節に見られるものです。

【蝶番関節】滑車型の関節。2つの関節面(1つは凹面でもう一方は凸面をしている)が横方向に配置されています。円筒に似た形のもの(図G)、中央に凹みと出っ張りのあるもの(図H-L)があります。この種の関節は骨の長軸に沿って屈曲と伸展の運動を伝えることができます(図L 1-2)。

E

F

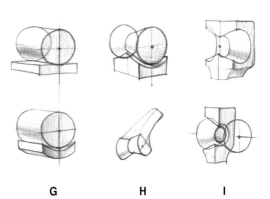

G

H

I

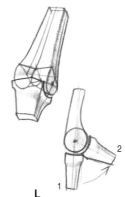

L

1

2

9

【「横倒し」の蝶番関節】車軸型の関節。円筒形の面が弓形に凹んだ面の中を滑ります。骨の長軸に沿って回転する動きを伝えることができます（図M）。例としては、前腕の近位および遠位の橈尺関節が挙げられます。

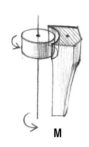

M

【顆状関節】楕円関節。2つの関節面は横軸に向かっており、凹面と凸面のある楕円形の表面をもちます。この関節は2種類の動きを伝えます。すなわち、横方向の動き（図N1）と前後方向への動きです（図N2）。例としては、手首の橈骨手根関節（図N）や顎関節があります（図O、Lesson 26)。

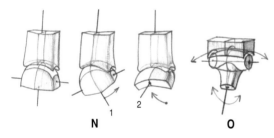

N 1 2 O

【鞍関節】関節面が鞍の形に似た、二重に湾曲した凹面と凸面をもちます（図P1）。二方向への動きが可能です。例としては大菱形骨と第1中手骨の関節があり、これは2つの軸に沿った母指の動き（図P2）を可能にします。

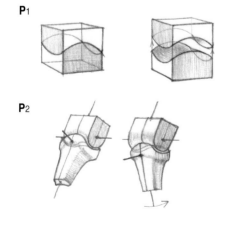

P1

P2

【球関節】球状の関節。関節面の一方が球に似た形（頭）をしており、もう片方はその球状の形がはまるようにカップのような形をしています（図Q）。

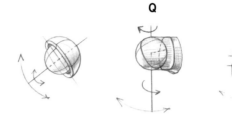

Q

これは最も可動性の高い関節で、骨の長軸に沿って最も広範で多岐にわたる運動を伝えることができます。すなわち、回旋、屈曲、伸展、外転、内転、さらに分まわし運動（図R6）を行うことが可能です。

R

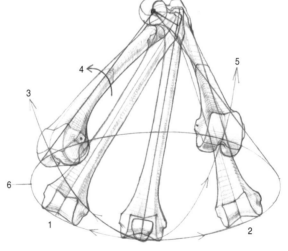

図R
股関節の球関節が大腿骨の軸に沿って伝える運動
1　内転
2　外転
3　内屈
4　内旋
5　外屈
6　分まわし運動

関節の運動

ここで言及する関節運動は以下のとおり、屈曲、伸展、外転、内転、回旋、分まわし運動です。

【屈曲】骨格の2つの部分が腹側面を近づけることで関節軸に沿ってよりいっそう鋭角に向かう動き。たとえば、右上肢の動きを見てください（肘の屈曲）。

【伸展】骨格の2つの部分が腹側面を遠ざけることで同じ縦の面に置かれるように向かう動き。たとえば右上肢の動き。

【外転】正中線から離れる運動。たとえば右下肢の外転。

【内転】正中線に近づく運動。たとえば右下肢の内転。

【回旋】骨格の一部分が縦軸の周囲を巡る運動。これには、外旋（外へ向かう）と内旋（内側へ向かう）の2つが見られます。たとえば、左上肢の橈尺関節の回外および回内の運動を見てください。

【分まわし運動】関節頭を頂点として骨が円錐形の空間を描く運動。屈曲、伸展、外転、内転の動きが組み合わさっています。肩関節と股関節の典型的な動きです。

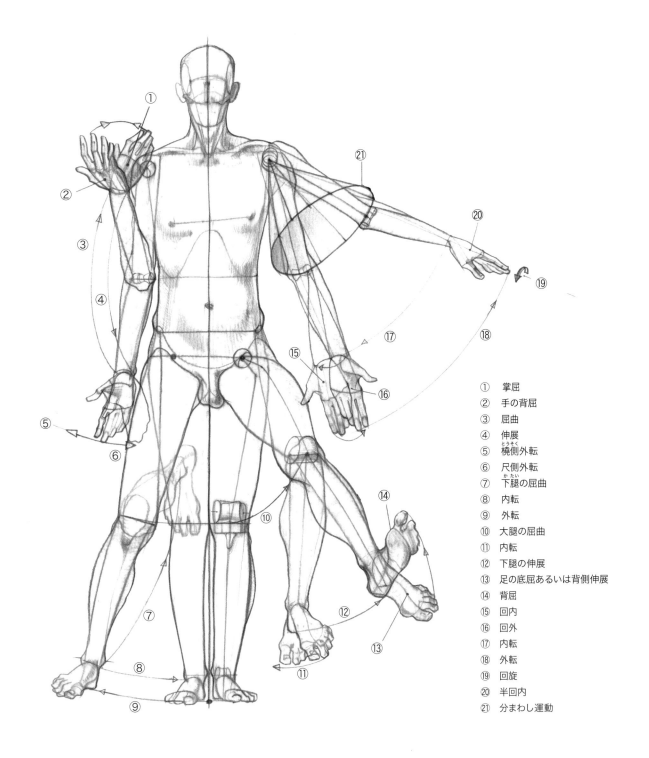

①	掌屈
②	手の背屈
③	屈曲
④	伸展
⑤	橈側外転
⑥	尺側外転
⑦	下腿の屈曲
⑧	内転
⑨	外転
⑩	大腿の屈曲
⑪	内転
⑫	下腿の伸展
⑬	足の底屈あるいは背側伸展
⑭	背屈
⑮	回内
⑯	回外
⑰	内転
⑱	外転
⑲	回旋
⑳	半回内
㉑	分まわし運動

筋肉系

骨格において見てきた関節の仕組みは、筋肉によって動かされます。これらの筋肉により、化学的なエネルギーが運動する力に変換されます。筋肉は様々な形と厚みをもつ、束になって配された収縮性の器官であり、牽引する方向、つまり筋肉がその力を行使する方向に向かって線維が並んでいます。

筋肉は骨格に結びついて人体を形作り、姿勢を定め、均衡を保つことを可能にします。さらに、人間が取る姿勢の様々な変化に応じて、体の表面に現れる立体的な膨らみを与え、私たちはこれを筋肉そのものの分割を通して分析的に学ぶことができます。

筋肉は「本体」と2つの「端」からなります。「本体」は収縮性の部分で、両端に向かって収束していく平行に配置され組織された線維からなります［訳注：筋膜ともいう］。これはボリュームを変化させる性質をもった塊で、伸び縮みすることができます。「本体」からは骨に適用される筋肉自体の力が発せられます。

筋肉の「端」は腱からなります。これは短いロープか硬く張った小板のような、伸ばすことのできない部分で、骨格に筋肉を付着させる役割をもちます。筋肉が骨格に結びつく2つの先端はそれぞれ「起始」と「停止」と呼ばれます。「起始」はつねに近位（体の中心に近い）にあり、「停止」はその反対側、つまり遠位にあります。

筋肉の形態学的な特徴は、骨格におけるそれぞれの筋肉の配置やそれらの機能によっています。

骨格筋は2つのグループに分けることができます。長い筋肉と幅広の筋肉です。

【長い筋肉】一般に体肢にあり、縦に配置され、両端に腱をそなえています。形と腱の位置に関わる例をいくつか挙げると、紡錘状の筋肉（図A）、リボン状の筋肉（図B）、半羽状筋（図C）、羽状筋（図D）、幅の広い筋肉（図E-J）、筋頭が複数あるもの（図L-M）などがあります。

半羽状筋は、腱が片側に位置し、その側面の一部が筋肉本体の線維に伴われています。

羽状筋は、腱が筋肉本体の中央に位置します。この場合も筋線維はその側面に沿って付着しています。

多羽状筋は、腱に対して筋線維がいくつもの方向に走っています。

【幅広の筋肉】主に胴体にあり、広がりのある筋肉本体をもっていて（図E-F）、様々な厚みがあり、広く平らになった腱を見せます（図E-F）。ときには腱が非常に薄い膜のような外観をもち、これを腱膜と呼びます。また、腱は筋肉本体の中央に置かれて、これを横に二分することもあります（図G1-2「腹直筋」）。幅広の筋肉にはやや長方形のもの（図G-I）、三角形（図F-H）、デルタ形（図J）、台形（図E）のものなどもあります。

ある種の筋肉は複数の筋頭から起始したのち、単一の筋腹にまとまり、1本の腱で停止するものもあります。すなわち、二頭筋（図L）、三頭筋（図M）、四頭筋（Lesson 11）です。

とりわけ強力なこれらの筋肉は、骨格の様々な部分に位置して、その作用を現します。

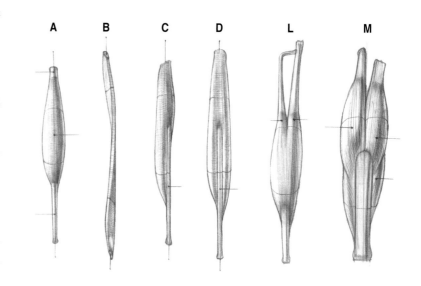

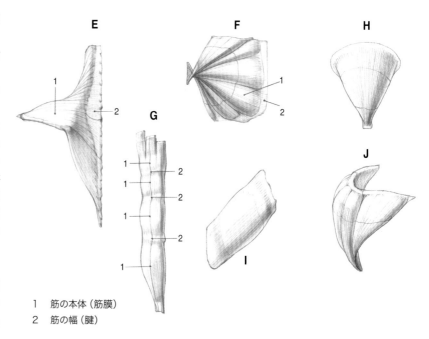

1　筋の本体（筋膜）

2　筋の幅（腱）

筋肉の機能的な特性

運動を行うにあたり、筋肉は収縮と伸長によってそのボリュームを変化させることができます。筋肉の収縮は「屈曲」（図1）の場合に見られるように、骨格の2つの部分を近づけます。筋肉の伸長においては、「伸展」（図2）に見られるように骨格の2つの部分を遠ざけます。動作を行うために収縮する筋肉は「協力筋」(S) と呼ばれます。協力筋の作用を可能にするため、あるいは抑制するために伸びる筋肉は「拮抗筋」(A) と呼ばれます。

例1（図1）
屈曲の動作において、協力筋 (S) は縮み、拮抗筋 (A) は伸びます。

例2（図2）
伸展の動作においてはその役割は逆転します。拮抗筋は協力筋となり、協力筋は拮抗筋となります。

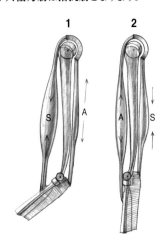

例3（図3）
図に示されているのは、左下肢の骨格部分です。そこには大腿直筋（前）と大腿二頭筋（後）が起始 (or.) と停止(in.) の位置で示されます。

例4（図4）
胴体に対する左下肢の前への屈曲。協力筋 (S) はボリュームを増しながら収縮します。骨盤の動かない固定点(PF) に力がかかります。骨は動点 (PM) に向かって前方に移動します。後ろでは、拮抗筋 (A) が伸び、協力筋の作用を可能にします。

例5（図5）
腰における左脚の屈曲。役割の逆転。後ろの筋肉が協力筋 (S) となり、固定点 (PF) から動点 (PM) に向かう牽引の線に沿って収縮します。前の筋肉は拮抗筋 (A) となり、伸びることで後ろの筋肉の協力筋 (S) としての作用を可能にします。

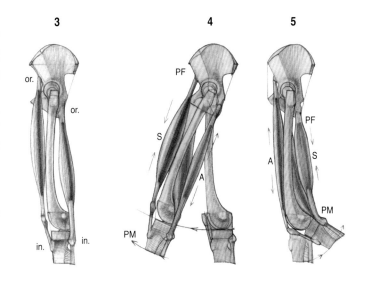

例6（図6）
この例では、下肢の骨格部分に大腿直筋（前）と大殿筋（後）がつながっています (or.は起始、in.は停止)。

例7（図7）
骨盤の前方への屈曲。協力筋 (S) は固定点 (PF) に力を及ぼし、骨盤を前方の動点 (PM) に移動させます。拮抗筋 (A) は伸びて協力筋 (S) の作用を可能にします。

例8（図8）
下肢の伸展。後ろの筋肉は協力筋 (S) の役割を果たします。PFとPM間の収縮は伸展のために作用します。前の筋肉は拮抗筋 (A) となり、伸びてこの動作を可能にします。

上記のすべての例において、協力筋と拮抗筋が等しく収縮する場合、その骨格の一部分は固定（停止）されます。

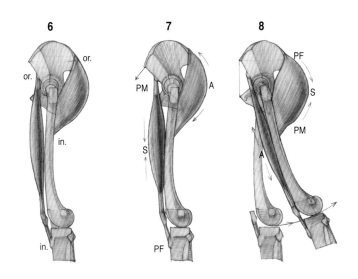

人体の頭身分割

　これから人体の描写についての話を進めていくにあたり、人体という構造の個々の部分を結びつけている比例と、それらの個々の部分と全体との関係をはっきりさせることが基本的に重要となります。したがって、人体の頭身分割を定める必要があります。ここで採用するのは8/8の理想的な規範であり、これは頭の長さを人物の軸に沿って8回繰り返すことで、その全長を決定するものです。

　頭を人体の全長の1/8とする頭身はすでにデューラーが採用しています――彼はウィトルウィウスの比例からそれを取っています――が、そこで彼は正方形と長方形という幾何学的な形を用いて、人体の個々の部分を単純にではありますが効果的に図式化しています。こうした規範はシュレンマーの研究に影響を与えることになります[1]。私たちが用いる頭身（頭蓋の頂点から顎までの長さにあたる）は、頭身自体より小さかったり、大きかったりする部分を特定するためにさらに分割されることもありえます。したがって、下位頭身、すなわち頭身を分割したものと、上位頭身、すなわち基本の頭身にその分数を加えたものも用いられることになります（挿図Ⅱ図A-E）。

　人体全体の奥行きは8頭身の高さに対して2頭身の幅の関係におさめることができ、一方、奥行きに関しては、1と1/6頭身にあたる足の上位頭身を定めなければなりません。

　8頭身からなる柱形の人体（挿図Ⅰ図A-F）を正確に作図するためには、前から見た（前頭面）像の周囲の線の投影と、側面から見た（矢状面）像の周囲の線の投影を、2つの像の軸を重ね合わせたのち、交差させなければなりません（図Bに見られるとおり）。

　前頭面は、矢状面――この面に見られる頭蓋の縫合にちなんでこう呼ばれます――、あるいはより単純に正中面――左右対称に形を二分するため――と直交します。この3次元的な基準点の骨組みは水平面、あるいは横断面によって完成されます。この面は前頭面と正中面に対して、直角に人体を横切ります。

A. デューラー、立体測定による輪郭線に囲まれた男性像、
1515-1519年頃

A. デューラー、8頭身で構成された人物像、1507年頃

1『美術名著選書18 視覚芸術の意味』アーウィン・パノフスキー 著、中森義宗 翻訳、岩崎美術社、1971年／『ヒューマニズム建築の源流』ルドルフ・ウィットコウワー 著、中森義宗 翻訳、彰国社、1971年／『人体均衡論四書』アルブレヒト・デューラー 著、前川誠郎 監修、下村耕史 翻訳、中央公論美術出版、1995年／O. Schlemmer, *Der Mensch*, Mainz, F. Kupferberf Verlag, 1969.

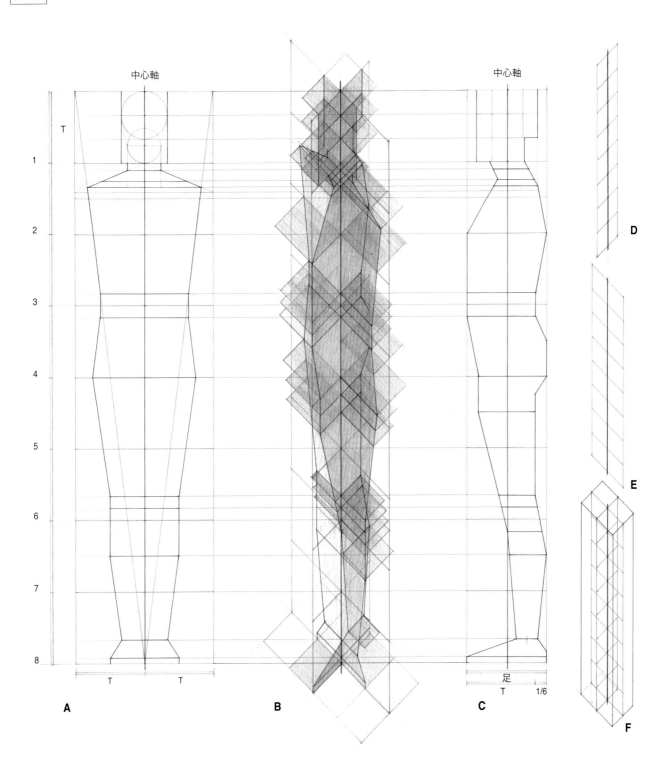

中心軸

中心軸

T

1

2

3

4

5

6

7

8

T T

足
T 1/6

A

B

C

D

E

F

図A
前頭面－像の周囲を前面から
見たところ
像の全長は頭長の8倍（8T）。
底辺の長さは頭長の2倍とする
（2T）。

図B
前頭面と矢状面および横断面
の軸側投影図

図C
矢状面：像の周囲を側面から
見たところ
底辺は1頭身に1/6を足したも
の（T+1/6T）＝足

図D
矢状面の軸側投影図

図E
前頭面の軸側投影図

図F
前頭面と矢状面、および奥行
き全体の軸側投影図

15

挿図Ⅱ

図A-B-C

人体の周囲と骨格の寸法の頭身
図式を前面と背面から見たところ

(G. Bammes, *Die Gestalt des Menschen*,
Dresden, VEB, Verlag der Kunst, 1991
からの図に手を加えたもの)

肩甲骨の幅＝1/2F

肘の幅＝1/3F

手首の幅＝1/3C

手根の幅＝1/3F

掌の幅＝1/2F

脊柱の基底＝1/3C

両腸骨間の幅＝F+1/3T

骨盤最小幅＝C

<ruby>膝<rt>ひざ</rt></ruby>＝1/2F

足首＝1/3F

足底＝2/3C

図D-E

側面から見た人体の周囲と骨格の
寸法の頭身図式

手首＝1/3C

前腕＝1/3C

骨盤の最大奥行き＝C

膝の奥行き＝2/3C

大腿骨顆の高さ＝1/3C

足の甲の高さ＝1/4T

A　骨盤の上前腸骨棘の高さから
　　5頭身の高さ、左右の大腿骨
　　大転子の間の幅

B　上腕骨の遠位端（上端は第1
　　胸椎の椎体の上縁）、2F、自
　　由上肢の長さの1/2

C　頭蓋＝2/3T

F　顔＝T-1/6T

G　胸郭＝T+1/3T

P　足＝1T+1/6T

T　頭身

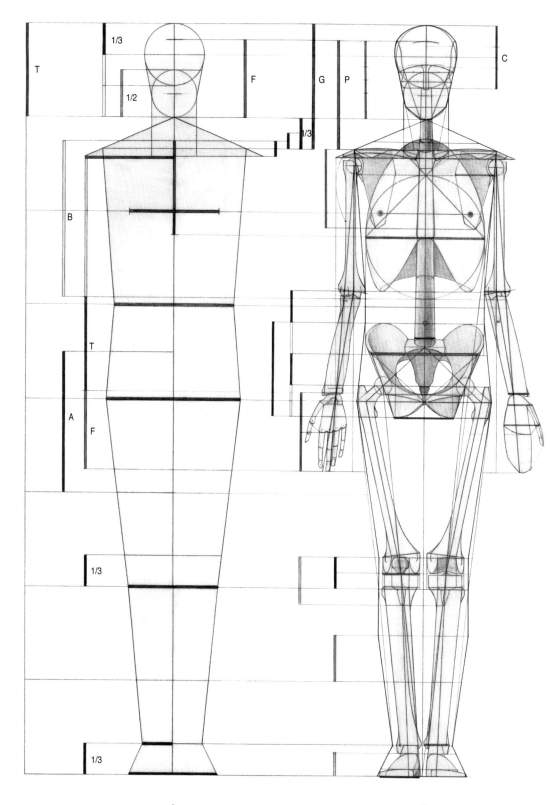

A

B

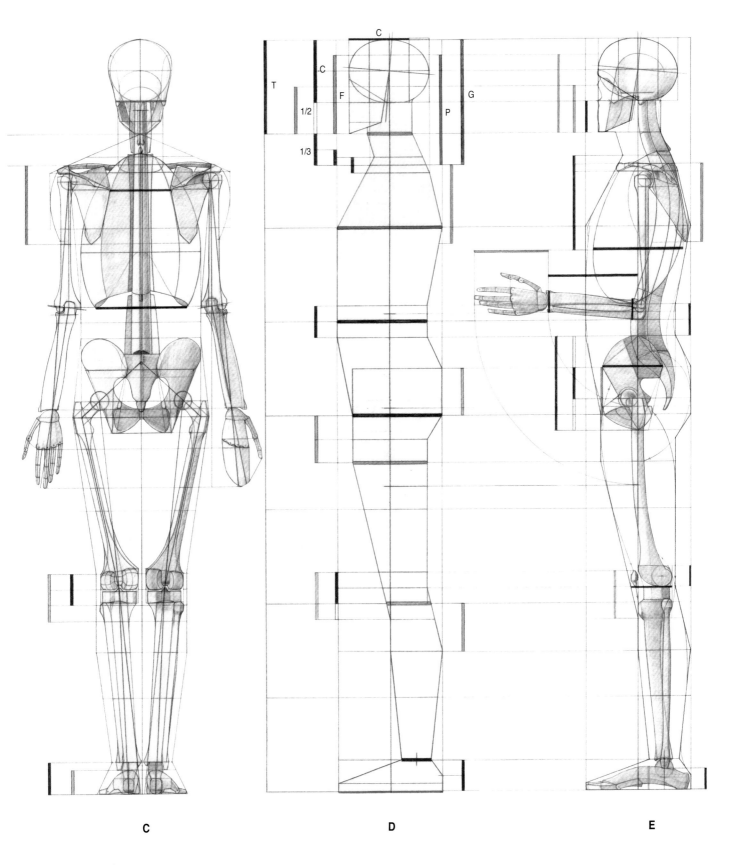

C

D

E

骨格の線図と頭身比

　骨格の線図に頭身方式を適用している挿図Ⅲを見てみましょう[1]。

　図A-B-Eは前面から見た骨格の再現におけるいくつかの段階を示しており、図C-D-Fは側面からのそれを示しています。最も簡単な段階（図A-C）から複雑なもの、さらには骨格の総合的な図解（図E-F）にいたるまでのこれらの線図の展開を理解するために、以下の点に注意します。

　頭身方式によって、図Aは2頭身の幅に8頭身の高さが設定されます。このように区分された長方形において、1本の中心軸と2本の対角線が見られます。

　頭（第1の頭身T）の最初の図は、2つの円によって描かれています。そのうち、上にある大きい方の円は頭蓋の大きさを表し、その直径は2/3Tに相当します。小さい方は1/2Tの直径です。さらに別の計測により下位頭身Fが割り出されます。これは顔の長さであり、1頭身からその1/6を引いた値となります（F=T-1/6T）。

　この長さFは、2頭身の半分の位置から3回繰り返され、4頭身の底辺に達します。この長さの位置が、先の対角線および中心軸と交差するところから、次の点を割り出すことができます。

　＊上腕骨の骨頭の高さと中心
　＊頸切痕（けいせつこん）
　＊剣状突起の継ぎ目にあたる胸骨の先端
　＊胸郭の最大幅と、それを図式化するための円周の直径
　＊臍（へそ）
　＊腸骨稜（ちょうこつりょう）の最高点。この位置は、4頭身の底辺と胸郭の円周との間の距離を半径とする円の弧によって決定される
　＊恥骨結合

　さらに下の方の6頭身の底辺において、膝の寸法を見ることができます。すなわち、1個の膝は1/2Tの幅をもち、高さは1/3Tにあたります。この1/3Tという値には大腿骨頭の高さと膝蓋骨（しつがいこつ）の高さ（1/6T）、「上端」の高さ（1/6T）が含まれます。対角線と膝の高さを二分する横の面が交差するところは、もう1つの要となる点を定めており、これは膝そのものを図示する際と、大腿骨や脛骨の骨幹にとって重要です。さらに下へ行くと、最後の頭身の底辺から1/3Tの位置に足首が置かれ、この全体の幅は最大で2/3Tとなります。

　次に側面を見てみましょう（図C）。まず何よりも必要なことは、図AとBにおいて頭身や下位頭身により分割して得た高さの値を、この側面図にすべて写し取ることです。側面における奥行きの寸法はP、すなわち足の長さによって決定され、これはT+1/6Tに相当します。したがって、底辺がT+1/6Tで高さが8Tの長方形ができ上がります。さらに、Pの中心に像の軸を置くことに留意します。

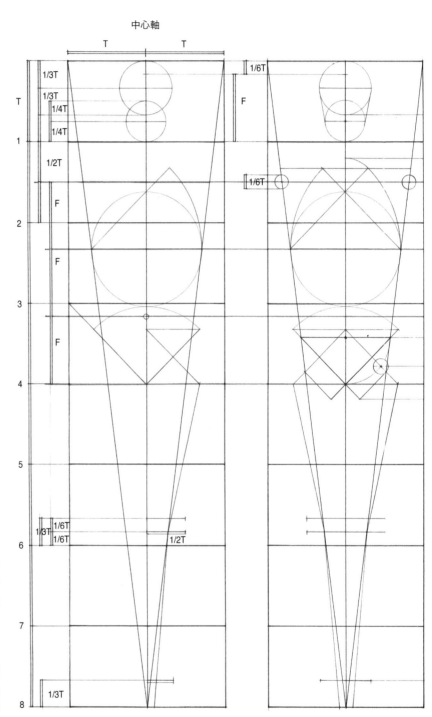

挿図Ⅲ

前面

A　　　　　　　　B

1　この図式は、F. Meyner, *Künstler Anatomie*, Leipzig, Seemann, 1951の比例研究をもとに再構成されている。

18

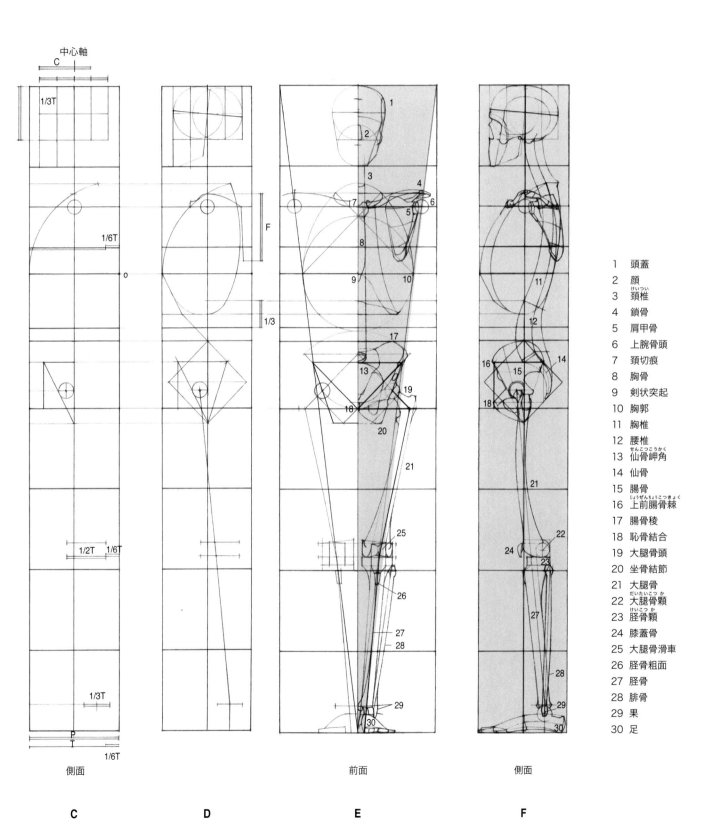

1 頭蓋
2 顔
3 頚椎（けいつい）
4 鎖骨
5 肩甲骨
6 上腕骨頭
7 頚切痕
8 胸骨
9 剣状突起
10 胸郭
11 胸椎
12 腰椎
13 仙骨岬角（せんこつこうかく）
14 仙骨
15 腸骨
16 上前腸骨棘（じょうぜんちょうこつきょく）
17 腸骨稜
18 恥骨結合
19 大腿骨頭
20 坐骨結節
21 大腿骨（だいたいこつ か）
22 大腿骨顆
23 脛骨顆（けいこつ か）
24 膝蓋骨
25 大腿骨滑車
26 脛骨粗面
27 脛骨
28 腓骨
29 果
30 足

中心軸

C

1/3T

1/6T

o

1/2T 1/6T

1/3T

P
T
1/6T

側面

C

D

前面

E

側面

F

頭の側面を再現するためには、2/3Tの長さをもつ頭蓋の直径を用いなければなりません。これを3等分して、新たな線分を割り出します。これを1/3Cと呼びましょう。頭蓋の奥行きはその長さを4倍したものです（図C）。

次に胸郭に移ります。最初の線を引くためには、前面図から胸郭の最大円周が置かれる水平面を写し取らなければなりません。この面と像が内接する長方形の右辺の交差する点が、胸郭の前面の端を表す円弧の中心点となります（図C、o）。この円弧の半径はP(T+1/6T)に等しくなります。

側面から見た骨盤を描くには、前面図から、中央軸の前に接するように大腿骨頭を示す、小さな円を写し取る必要があります（同時に、それを受ける寛骨臼の形も写し取ります）。こうして、中心軸にある骨盤の最下端（坐骨結節にあたる）を起点として、大腿骨頭に接する斜めの線を引くことができます。この線は、前面図から取られた対応する線と交差して、上前腸骨棘にあたる点を割り出し、仙骨岬角すなわち中心軸との間の距離を明らかにします。その点をさらに下に移すと、4頭身の底辺にあたるところに、恥骨結合も見出すことができます。

膝関節を表すには、その最大の奥行きが1/2Tに等しいこと、また、膝蓋骨を除けば、膝は中央軸よりも後ろに置かれることを念頭に置いておかなければなりません。

最後に果（くるぶし）の関節についてですが、すでに見たように、1/3Tの高さにあり、1/3Tに等しい奥行きをもち、中心軸よりも後方に置かれます。

図EとFには、骨格の全体的な形が示されており、骨格の様々な部分が中心軸に対してどういう位置にあるかについて、ここまでに観察したことが見て取れます。

さらに観察を進めて、図Gを分析してみましょう。ここでは骨格の個々の部分が、上腕、前腕、手に分けられた上肢との関係を加えて、さらに新たに定義されます。

上肢を中心軸に対して垂直に回転させることにより、腕を広げた人体は、想像上の正方形に内接しうることがわかります。その場合、頭から足までの人の身長は、両腕を広げた長さと同じであることがわかります。

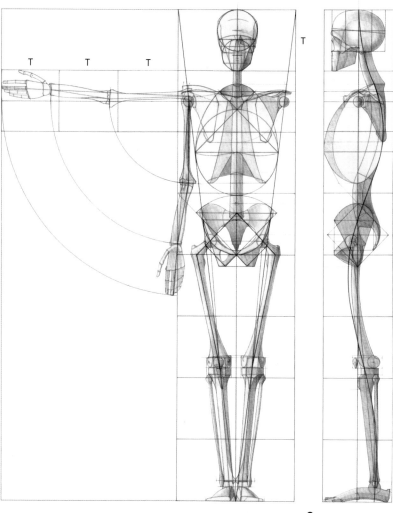

G

図G
正方形における頭身の関係

正方形と円の中の人体

　図Aは、完全な幾何学図形である円、そしてまさしく正
方形に内接する手足を広げたウィトルウィウス的図像との
類似が明らかです。その図像はフランチェスコ・ディ・ジョ
ルジョ・マルティーニの写本[1]に見出され、ヴェネツィアに
所蔵される有名なダ・ヴィンチの素描[2]で再び取り上げられ
ています。これらの形や図式は複雑な象徴的テーマに関連
し、ウィトルウィウスに始まって、とりわけ15-16世紀の芸術
家、建築家、数学者、文学者たちの「世界のあらゆる物の尺
度」[3] としての人体の調和と完全性についての理論的考察
の対象となりました。

挿図I

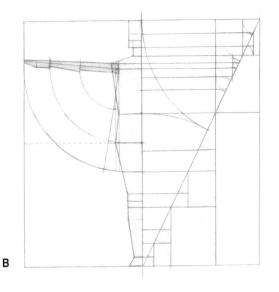

B

図A-B
静止と運動における３次元的
および２次元的分析
人体は概念的な奥行きと黄金
比によって観察されている。

A

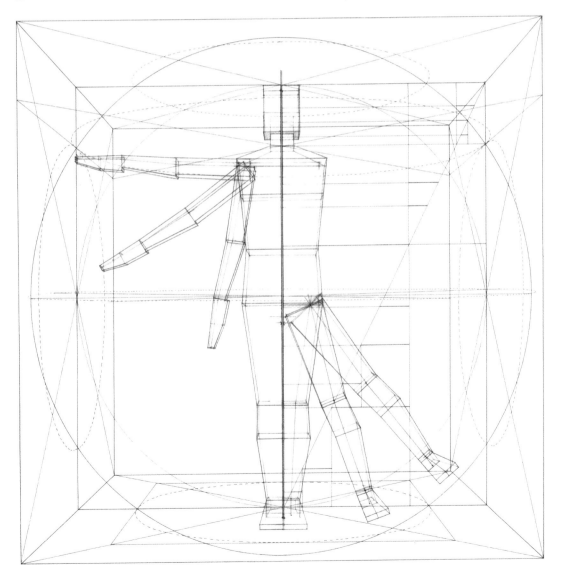

1　フランチェスコ・ディ・ジョルジョ・
マルティーニ、サルッツィアーノ148写
本、f. 6v。

2　レオナルド・ダ・ヴィンチ、「円と
正方形に内接する人体」[人体均衡図]、
1490年頃、ヴェネツィア、アカデミア美
術館、素描版画室、n. 228。

3　Cesare Cesariano, *Di Lucio
Vitruvio Pollione de Architectura*,
Como 1521.さらに詳しく知りたい
場合は、ルドルフ・ウィットコウワー
の前掲書p.18-22およびE.Panofsky,
*Codice Huygens e la teoria artistica di
Leonardo da Vinci*, Torino 1990を参
照。

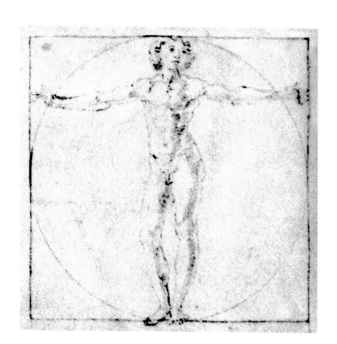

フランチェスコ・ディ・ジョ
ルジョ・マルティーニ、「正方
形に内接する人体 (Homo
ad quadratum)」

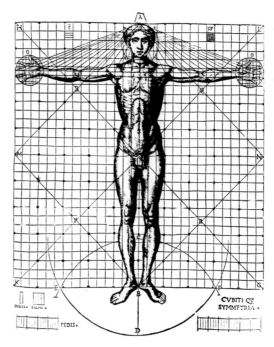

チェーザレ・チェザリ
アーノ、「人体の寸法
（Humani
corporis mensura)」

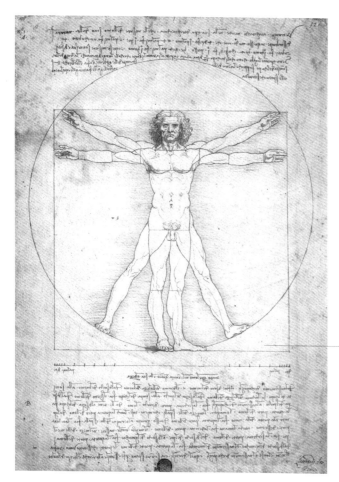

レオナルド・ダ・ヴィンチ、「円と正方形
に内接する人体 (Homo ad circulum
et ad quadratum)」

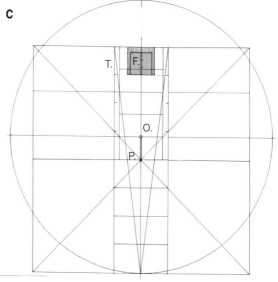

図C
ダ・ヴィンチの人体を頭8と顔10の
頭身分割をもとに再構成した仮説図

T.　頭

F.　顔

O.　円の中心となる臍

P.　正方形の中心となる恥骨

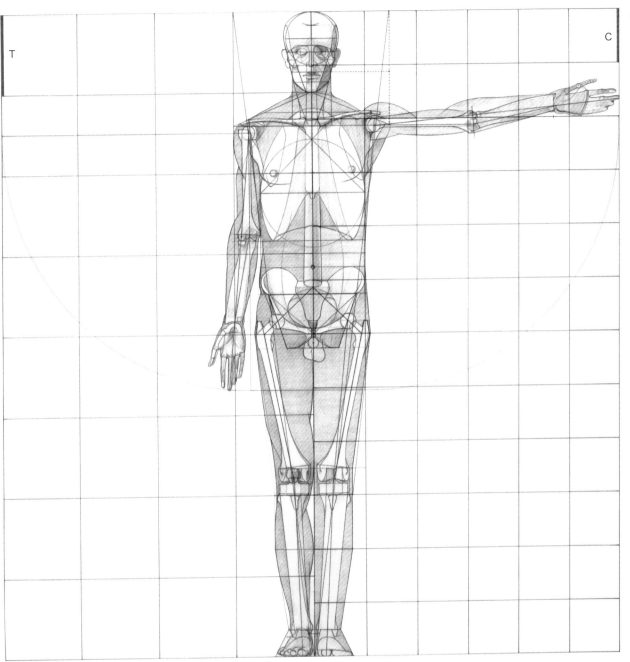

A

C

T

図A
正方形に内接するウィトルウィ
ウス的人体をもとに２つの頭身
体系を比較した図
図の左半分は8T（頭8個分）の頭
身分割を行っている。右半分で
は、頭身比はC（頭蓋12個分）で
構成されている。

人体の対称軸

人体における頭、胴、下肢の関係をはっきりと定めるために、骨格と筋肉における基準となる点を明らかにしてみましょう。まず、中心軸が最も重要であることを頭に入れておいてください。私たちにとって、垂直軸は骨格の全構成部分の基準となる位置となります。これらの部分を中心軸に対して正確に配置することで、それらと高さ、幅、奥行きとの関係を見出すことができます。これは鉛直線に沿って慣例に倣った正しい図を描くためには不可欠なことです（図B p.）。

25ページには、人体を3次元的に再現する場合のいくつかの段階を示した3つの図があります。図Bを見てみましょう。最初の指示は像全体を貫く軸によって与えられ、それが高さを表すとともに、その道筋にはいくつかの基準点が見出されます。これらの点こそが、様々な部分の関係を定めるときに常に参照することになる位置なのです。

上から見ていくと、まず軸上に見出される最初の点は頭蓋底面に置かれています。環椎と呼ばれる第1頸椎と頭蓋の関節が接するところです（図C1）。さらに下に行くと、軸は胸郭上口のある面の中心を通ります（図C2）。さらに進むと、肋骨に結びついた胸椎と腰椎の関節点が示されます（図C3）。そこからさらに下降すると、軸は仙骨岬角、すなわち第5腰椎と骨盤の関節に届き（図C4）、続いて膝の高さに至り、大腿骨の顆の前方に置かれます（図C5）。最後に、軸はさらに下降して果の前を通り、足底の内側に達します（図C6）。

ここで引かれる軸とは体の鉛直線にほかなりません（図B）。これは足が置かれる面の内側にあって、人体が直立姿勢を取る場合に、いかにほとんどの重みを関節の靱帯にかけるだけで筋肉の緊張を最小限に抑えた静的な均衡状態にあるかを示しています。

図A

対称軸に貫かれた「奥行きのある」人体の立体モデル

a　前面
b　背面
c　側背面
d　側面
e　前側面からの透過図
p.　鉛直線

A

a

b

c

d

e

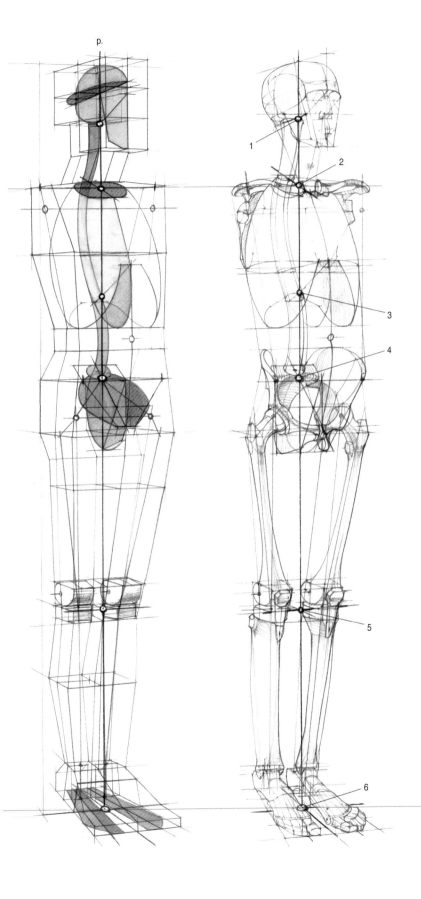

p.

1

2

3

4

5

6

B

C

D

図B-C
軸あるいは鉛直線p.の基点
軸との関係における骨格の再
現
1　環椎
2　胸郭上口の中心
3　胸椎と腰椎の関節点
4　仙骨岬角
5　大腿骨の顆の前方と軸の
　　接点
6　足の底面内側における軸
　　の終点

図D
軸との関係における骨格と立
体の再現

25

構造から形態へ

再び、人体の形を全体から見てみましょう。骨格に筋肉部分を加えると、ここに新たな輪郭、周囲を取り巻く線ができます。図AはLesson 1ですでに見た頭身による骨格（Lesson 1挿図Ⅱ図A-Bおよび挿図Ⅲ図E）を表しており、そこに筋肉の形を表す模式図を被せています。ここでは、図BとCにおいても見られるように、骨格の構造に見られる様々な点（内部）と筋肉の構造（外部）が、皮膚の表面のすぐ下に、肉眼で見てもそれと見分けられるように結びついていることがわかります。

そこで、骨格の輪郭線が像の全体にわたる造形的な輪郭線と表面的に接する部分があることに注目しましょう。たとえば、最終的な足の形は骨格における形とほぼ同じであると言えます。また、足首の位置では、皮膚のすぐ下に内果と外果が見られます。

骨格の構造におけるいくつかの部分が皮下に見られることによる、内と外のこうした関係のおかげで、生きた人体を観察する際にその完全な再現をめざせます。

実際、果（1）の他にも、目に見える皮下に現れるものとしては、脛骨の前縁（2）、膝（3）、大転子（4）、恥骨（5）、上前腸骨棘（6）、腸骨稜（7）、上後腸骨棘（8）、胸郭の一部（9）、肩甲骨の下角（10）、肩甲棘から肩峰まで（11）、鎖骨の上縁（12）と頭部の大部分（13）があります（図BとC）。

これによって強調したいのは、骨格と筋肉の構造が相互に結びついている部分の重要性に加えて、「透過する」図を描くときに、それらを見分け、認識することがいかに大切であるかということです。

図Dをよく観察してみると、中心軸が形を非対称に二分することに気がつきます。前面図においては中心軸は像を左右対称の2つの部分に分けていましたが、側面においては、軸は正弦曲線、つまり一連の波打つ曲線に沿って異なる量の配分を行っていることが明らかになります。では、図Dを下から上へ向かって調べてみましょう。足首の高さでは、脛骨から足につながる関係、すなわち足関節（1）は軸の後方にあります。

同じく、脚の部分に関して、腓腹筋（2）の筋肉の塊は軸の後方にあります。膝（3）の位置では、軸は大腿骨の顆より前に出ます。腿にある大腿四頭筋（4）の塊は軸よりも前に出て、前とは反対の曲線を描きます。後方では殿筋（5）の塊がそのバランスを取ります。新たな曲線が腹部（6）の線を形作り、これは肩甲骨の高さ（7）において、胸椎の位置でその反対方向の曲線によって軸の後方でバランスが取られます。重心としての頭部（8）で完結するこうした釣り合いの流れは、赤で記された正弦曲線によって表されています。

図Eは、直立姿勢を取るときに必要となる筋肉の張りを示しています。ここで関与する筋肉（ここでは索状に図示されている）は以下のとおりです。すなわち、足の上で下腿を伸ばす腓腹筋とヒラメ筋からなるふくらはぎの三頭筋（1）、下

腿の上で大腿を伸ばす大腿二頭筋（2）、下肢の上に骨盤を立たせる殿筋（3）、胴の一部をあたかも張力構造のケーブルのように支えている脊柱起立筋、すなわち腸肋筋などの筋肉（4）、頭を支える僧帽筋（5）です。

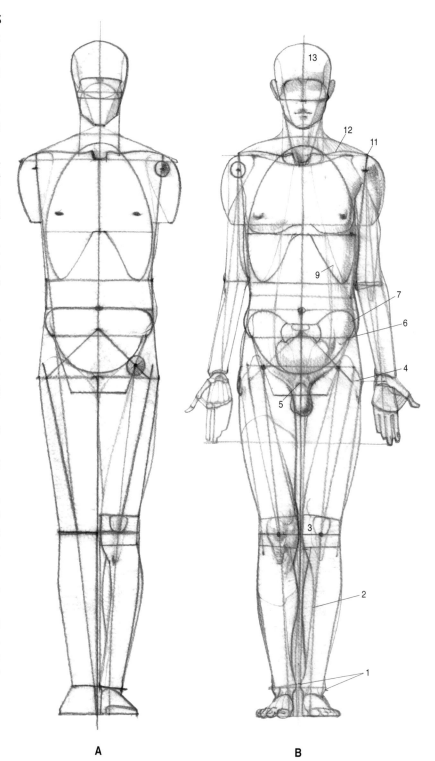

A B

要約すると、腓腹筋が後方へ向かうのに対して腿の四頭筋が前方で対応し、それに応えて殿筋が後方へ向かいます。胴の位置では、腹部がやや前方に出て、それに続いて、背中と肩甲骨が後方へと向かいます。全体においては、頭が最終的な重心となって均衡がもたらされます。

　Lesson 4を締めくくるにあたって繰り返したいのは、人物の図を正確に解釈するためには、量どうしの釣り合いと緊張の関係を明確に見定められるようになることが絶対に必要であるということです。

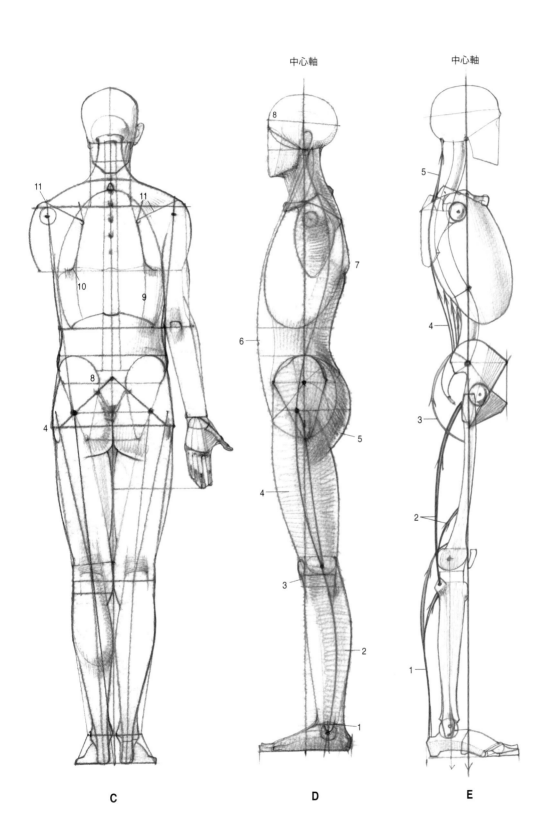

中心軸

中心軸

C

D

E

図A-C
前面および背面から見た頭身骨格と造形的形態を合わせた図
1　果
2　脛骨の前縁
3　膝
4　大転子
5　恥骨
6　上前腸骨棘
7　腸骨稜
8　上後腸骨棘
9　胸郭
10　肩甲骨の下角
11　肩甲棘から肩峰
12　鎖骨の上縁
13　頭部

図D
側面図：骨格に対する筋肉量の配分
1　足関節
2　腓腹筋
3　膝
4　大腿四頭筋
5　殿筋
6　腹部
7　肩甲骨の下角
8　頭部

図E
側面図：直立姿勢に関与する筋肉の張力線を示す
1　下腿三頭筋
2　大腿二頭筋
3　殿筋
4　脊柱起立筋
5　僧帽筋

腰の骨格 — 骨盤

　骨盤は、体幹の下部を構成し、その広がった内部の空間に腹部の内臓を容れる役割をもちます。体幹と下肢をつなぐ関節の要素でもあります。事実、後ろでは脊柱を支え、前方に重みをかけると同時に外に向けて下肢に重みをかけています。腰帯とも呼ばれ、3つの要素が互いに結びついて成り立っています。すなわち、正中線に沿って後方に置かれる仙骨と、腰の2つの骨、つまり寛骨で、これらは仙骨と結合して前方へと外向きに広がり、恥骨結合において合わさっています。

　【寛骨(挿図I)】骨盤の全体について述べる前に、寛骨の個々の「地点」を判別することから始めましょう。これは、腸骨、坐骨、恥骨と呼ばれる3つの骨から成り立っています。これらは思春期までは軟骨でつながっており、成人になると寛骨臼においてY字型の接合線によって骨化します(図A)。

　【腸骨(挿図I)】寛骨臼の上部と、腸骨翼と呼ばれる上の広く平らな部分を含みます。腸骨翼の前縁には下前腸骨棘(挿図I図B1)と上前腸骨棘(図B2)の2つの突起があります。これは翼の上縁を形作る腸骨稜(図B3)につながっています。後ろの縁にも、上後腸骨棘(図C11)と、その下に下後腸骨棘(図C12)という2つの突起があり、大坐骨切痕(図C13)と呼ばれる深い切れ込みがあります。腸骨翼の外側の表面は凸面をしており、前殿筋線と後殿筋線という2本の線状の盛り上がりがあって、腰の筋線維束の停止点となる弧を描いています(図A g-g1)。一方、内側の表面には腸骨窩(図B4)と呼ばれる緩やかなくぼみがあり、下方で弓状線(図B5)と呼ばれる骨の膨らみで区切られていますが、これは前方では恥骨櫛の隆起に結びつき、後方では腸骨と仙骨の接点となる面—耳に似たその形状から耳状面と呼ばれます—に向かっています。

　【坐骨(挿図I)】寛骨臼の下部と後部を含みます。その後縁は大坐骨切痕とつながって坐骨棘(図C14)と呼ばれる尖った隆起を見せています。小坐骨切痕(図C15)を超える

と、坐骨結節(図C16)と呼ばれる台形の塊が広がります。ここは腰の後ろの筋肉の起始点となっており、そこから坐骨下枝が始まります(図C17)。

　【恥骨(挿図I)】寛骨臼の下部と前部を形作っており、寛骨臼から恥骨上枝(図B6)が始まっています。前面に向かうと、下部の縁で恥骨結節(図B7)と呼ばれるはっきりとした突起に達します。ここから恥骨下枝(図B9)が始まりますが、これは正中線の位置に恥骨結合面をもち、恥骨結合(図B8)と呼ばれる軟骨性の関節—2本の靭帯と線維軟骨性の恥骨間円板からなります—によってもう1つの恥骨結合面と結合します。恥骨下枝(図B9)は下後方へ向かって坐骨の下枝と結びつき、閉鎖孔(図B10)と呼ばれる空洞を取り巻く弧を描きます。

図A
側面から見た骨盤
a.　寛骨臼
g.　前殿筋線
g1.　後殿筋線
i.　坐骨
l.　腸骨
p.　恥骨
s.　仙骨

図B
前面から見た骨盤
1　下前腸骨棘
2　上前腸骨棘
3　腸骨稜
4　腸骨窩
5　弓状線
6　恥骨上枝
7　恥骨結節
8　恥骨結合
9　恥骨下枝
10　閉鎖孔

図C
背面から見た骨盤
11　上後腸骨棘
12　下後腸骨棘
13　大坐骨切痕
14　坐骨棘
15　小坐骨切痕
16　坐骨結節
17　坐骨下枝

図D
後方外側から見た骨盤
l.s.s.　仙棘靭帯
l.s.t.　仙結節靭帯

l.s.s.
l.s.t.
D

挿図I

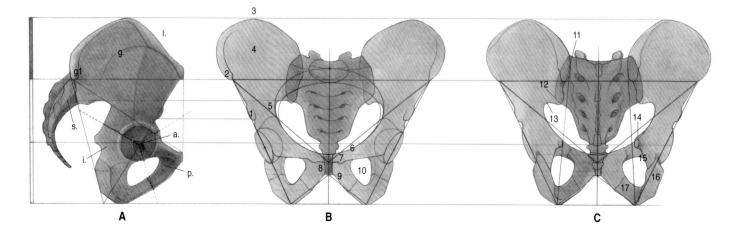

A　　　　　　　　　B　　　　　　　　　C

【仙骨（挿図II、III）】仙骨は脊柱に属するものですが（Lesson 23）、寛骨の器を作るためには必要な骨です。

仙骨は、内側に湾曲した角錐状の形をしており、底面が上を向き、先端が下を向いています（挿図II図E）。上面には体幹の重みを受ける第5腰椎のための関節面が見られます（挿図II図A-F）。仙骨は、その角のある構造により、耳状面と呼ばれる関節面を通して（挿図II図B2）、腸骨のそれと連動して重みを外に向けて下方へ斜めに伝えます。このようにして、2つの腸骨はその耳状面の関節で仙骨と後方でつながり（挿図III図B）、前方では恥骨面を通して恥骨結合において結びつきます。こうして、環状になった骨を形作り、脊柱からの力を下肢に伝えるのです（挿図II図F3）。

【骨盤（挿図III）】骨盤は空間的に2つの部分に分けることができます。仙骨岬角（図A2）から発して、弓状線に沿って下降し（図A3）、お椀状の骨盤の形に沿って結節につながり、垂直軸に対しておおよそ45°の角度に位置する仮想の線で分かれた、上部の大骨盤と下部の小骨盤です。大骨盤は主に腸骨翼と呼ばれる骨の薄板から構成され、内臓の容器としての後ろの面と側面を形作り、内側には腸骨窩（図A4）となるくぼみを見せています。腸骨翼の外面は、人の直立姿勢にとって最重要な筋肉群の主要な起始部となっています。

【小骨盤】小骨盤は恥骨結合に至る恥骨上枝（図A5）からなり、そこに恥骨下枝（図A6）がつながって後方のより広がった坐骨結節（図A7）の塊に結びつきます。ここも、やはり直立姿勢に寄与する筋肉束が起始する重要な場所です。こうして、閉鎖孔（図A8）—線維性の膜（閉鎖膜）で閉ざされていることからこの名があります—と呼ばれる空洞を囲む輪が形成されます。腸骨の外側の面の中央にあたる部分の、形全体のうちで構造的に最も堅牢な位置に寛骨臼（図Ba.）があります。これは大小の骨盤の理想的なつなぎ目となる部分です。寛骨臼は関節のための半球形をしたくぼみで、股関節において大腿骨頭がその中で滑る面を形作っています。2つの腸骨は、その全縁と弓状線に沿って最大の厚みをもち、圧縮や牽引の力に対して大きな耐久性が与えられています。

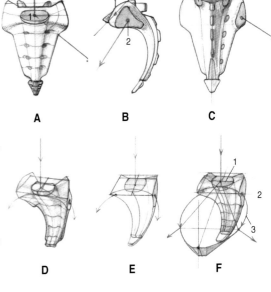

挿図II

図A-E
仙骨

A　前面図
B　側面図
C　背面図
D　外側前面図
E　仙骨の角錐構造を強調した外側前面図
1　第5腰椎のための関節面
2　耳状面

図F
仙骨と弓状線による楕円形との関係
1　第5腰椎のための関節面
2　耳状面
3　弓状線によって描かれる線

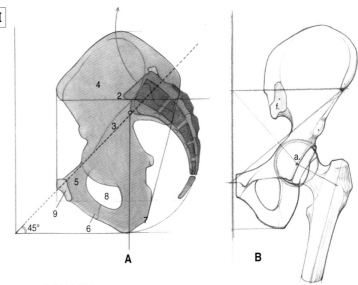

挿図III

図A
骨盤の矢状断面と垂直線に対するその位置関係
2　仙骨岬角
3　弓状線
4　腸骨窩
5　恥骨上枝
6　恥骨下枝
7　坐骨結節
8　閉鎖孔
9　恥骨結合面

図B
骨盤前面図
a.　寛骨臼
f.　耳状面
P　鉛直線（中心軸）

図C
外側前面からみた骨盤の透過図

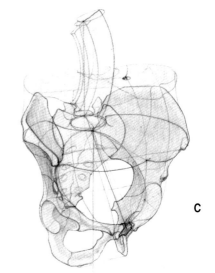

骨盤 ― 形態と頭身比

　骨盤の形態をよりよく理解し、図解するために、いくつかの基本的な面を割り出していきましょう。

　まず、挿図I図Aを見てみましょう。人の全体の鉛直線にあたる垂直軸のPから始めて、上前腸骨棘（1）と上後腸骨棘（2）を通る水平面を割り出します。この面は仙骨岬角のやや下にある軸のs.点と交わります。

　次に図Bを見ましょう。これは骨盤内部の側面からの形を表しています。上前腸骨棘（1）と恥骨稜（3）は垂直面において接していることがわかります（図Gにおける3次元展開図）。そこで、今度は軸Pに対して45°の傾斜がついた面（楕円形をしている）が恥骨を通ります。これはs.点で軸と交わり、弓状線の斜めの動きを強調します。

　方向付けに必要なこれらの主要な3つの面に、上前腸骨棘（1）から始まり、下前腸骨棘を通って坐骨結節の底面（4）に結びつく斜めの面を加えることができます。

　最後に、点4を点2に結びつけることで、坐骨結節の最大の出っ張りと下後腸骨棘に接する後ろの面が割り出されます。これは32ページの挿図II図A-Dを見れば、よりはっきりするでしょう。

　あらかじめ得た鉛直軸に対する骨盤の位置関係のデータを念頭に置いて、この最初の図を、その形態を全体の関係性の中で最も明瞭にしてくれる頭身比を当てはめた図（挿図II図A他）に重ねていけば、奥行き、高さ、幅のデータを活用した上で、3次元的な再現に取りかかることが可能になるでしょう。

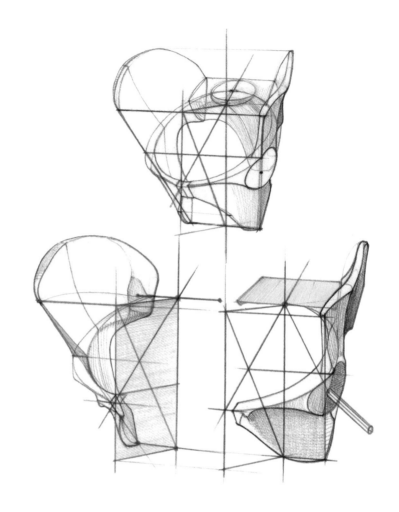

図A
骨盤の前面図
P　鉛直線あるいは中心軸

図B
骨盤内部からの側面図
P　鉛直線

図C
骨盤の背面図
P　鉛直線あるいは中心軸

図D
骨盤の前面図、立体的な形態

図E
骨盤の外からの側面図

図F
骨盤の背面図

図G
骨盤の主要な面を表した外側前面図

1　上前腸骨棘
2　上後腸骨棘
3　恥骨稜
4　坐骨結節の底面
s.　仙骨岬角

A

B

C

D

E

F

G

ここでは、骨盤の造形的な特質を理解するために断面という道具を用いてみましょう。挿図Ⅱの図FとGは、上から見た骨盤の3つの異なる位置の断面を表しています。特に図Fは、寛骨臼と坐骨棘の中心の位置での「断面a」を示しており、「断面b」は弓状線の流れを示しています。図Gは右半分で上前腸骨棘（1）の位置に置かれた「断面c」を表し、腸骨翼を切断して、その特徴的なS字型の流れを示しています。図Gの反対側は腸骨の形を全体から捉えており、その螺

旋状のねじれ―腸骨を表すイタリア語のiliacoはギリシャ語のileonに由来し、螺旋を意味します―を明らかにしており、正面から見ると、この骨は上に向かって広がったスクリューに見え、その中心軸は寛骨臼に置かれているように見えます（図C）。人体の頭身比によって描かれた再現図においては、骨盤全体の高さは頭の長さ、すなわち頭身Tに相当することを覚えておきましょう。

挿図Ⅱ

A

B

C

D

E

図A	図B	図C	図D	図E
頭身比による側面図	頭身比による前面図	前面右半分からの立体図	側面からの立体図	背面図
1　上前腸骨棘	1　上前腸骨棘		2-4　後ろの面	2　上後腸骨棘
3　恥骨稜	3　恥骨稜		2　上後腸骨棘	4　坐骨結節の底面
P　鉛直線	4　坐骨結節の底面		4　坐骨結節の底面	6　坐骨棘
r.　寛骨臼の半径	s.　仙骨岬角		5　坐骨結節	7　下後腸骨棘
T　骨盤の長さ（頭の長さに一致する）	P　鉛直線		6　坐骨棘	
			7　下後腸骨棘	

断面b

断面a

F

6

P

断面c 1　　　2

a.　6 断面a

3

断面b

H

1

断面c

1

2

G

図F
骨盤を上から見た図
断面a：寛骨臼の中心を通る水平面による断面
a.　寛骨臼
6　坐骨棘
断面b：弓状線を通る45°の傾斜をつけた断面

図G
骨盤を上から見た図
断面c：上前腸骨棘と上後腸骨棘を通る水平面による断面
1　上前腸骨棘
2　上後腸骨棘

図H
腸骨左側面における断面a-b-cの位置
1　上前腸骨棘
3　恥骨稜
6　坐骨棘
a.　寛骨臼
P　鉛直線

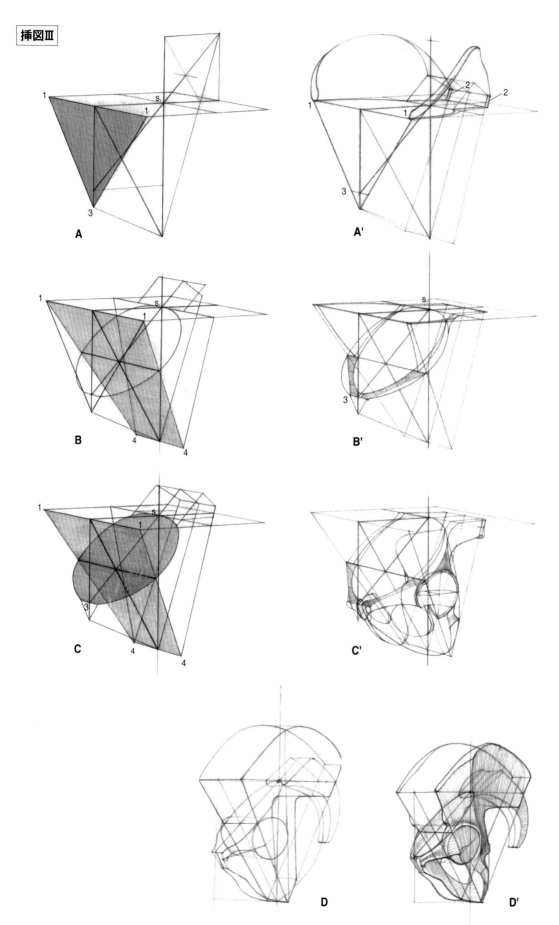

A　**A'**

B　**B'**

C　**C'**

D　**D'**

図A
水平面
1　上前腸骨棘
s.　仙骨岬角

前面垂直面
1　上前腸骨棘
3　恥骨稜

図A'
水平面と上前後腸骨棘の位置
における断面および腸骨稜の
図示
1　上前腸骨棘
2　上後腸骨棘
3　恥骨稜

図B
斜めの面
1　上前腸骨棘
4　坐骨結節の底面
s.　仙骨岬角

図B'
点s.から点3に向かって45°傾
斜した面と弓状線の位置にお
ける断面
3　恥骨稜
s.　仙骨岬角

図C
2つの面の交差
点1から点4に向かう傾斜面
45°の傾斜をつけた面：恥骨
の点3から仙骨岬角の点s.にい
たる面
1　上前腸骨棘
3　恥骨稜
4　坐骨結節の底面
s.　仙骨岬角

図C'
骨盤下部の図示（小骨盤）

図D-D'
作図における主要な面を伴う
骨盤の外側前面からの3次元
的図解

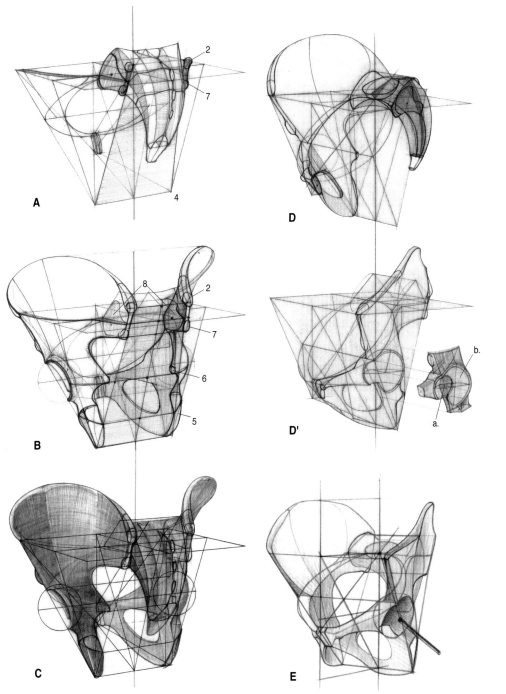

A

B

C

D

D'

a.

b.

E

2

7

4

8

2

7

6

5

図A	図C	図D'	図E	2	上後腸骨棘
背面	総合的な立体図	左の腸骨	骨盤全体の形	4	坐骨結節の底面
		寛骨臼の半球形くぼみの細部		5	坐骨結節
図B	図D	a. 寛骨臼窩		6	坐骨棘
背面	右腸骨の全体の形と仙骨およ	b. 月状面と呼ばれる大腿骨		7	下後腸骨棘
	び正中線における仙骨の断面	頭のための関節面		8	耳状面
	との関係				

下肢の骨格

　人の四肢はすべて長骨から成り立っています。これは2つの機能、支持と運動をもちます。

　主に運動の機能をつかさどる上肢と異なり、下肢は太腿部の大腿骨と脚部の脛骨と腓骨からなり、いずれの機能にも関わっています。そのため、そこにかかる筋肉の重みと力を受け止めるために、下肢は堅牢性と安定性をもたねばならず、そうした特徴は骨のボリュームの大きさによって保証されています。

　前方への運動が、それを支える両足—骨幹の斜めの向きによって互いに接近させられています—の面が小さいことによって容易かつ迅速なものになっていることは確かですが、体の安定性は力学的な軸に沿って重量を解放する作用によって保証されていることは明らかです。それは骨格の中心的な関節を通り、したがって骨格の形に内在する解剖学的な軸に沿ってもいるのです。

　下肢を左右対称の直立姿勢において見てみると（挿図I図A）、体の上半身の重みは仙骨（図A3）にかかっていることがわかります。この重みは斜めに腰の外方へ放出されます。寛骨臼（図A4）のくぼみにおいて、半球形をした大腿骨頭はその重みを受け取り、斜め外方の大転子（図A5）に伝えます。今度は大転子が外から内へ、上から下へ向かって、大腿骨の骨体に沿って膝に至るまで、その重みを流します。続いて、ここでも外から内へ、脛骨によってやや斜めの方向に向かい、足首の関節に重みが到達します。ここから、足の支えとなっている接地面、踵骨（図A6）と中足骨頭（図A7）にこの重みが分散されます。

　したがって、最大の重みがかかった部分は次のようになります。すなわち、大腿骨頭から大腿骨頚を通り大転子にいたる部分（挿図I図A-B8）、そして距骨（図A-C9）です。後者は全身の重みを受け取り、それを足根骨と中足骨に放出します。

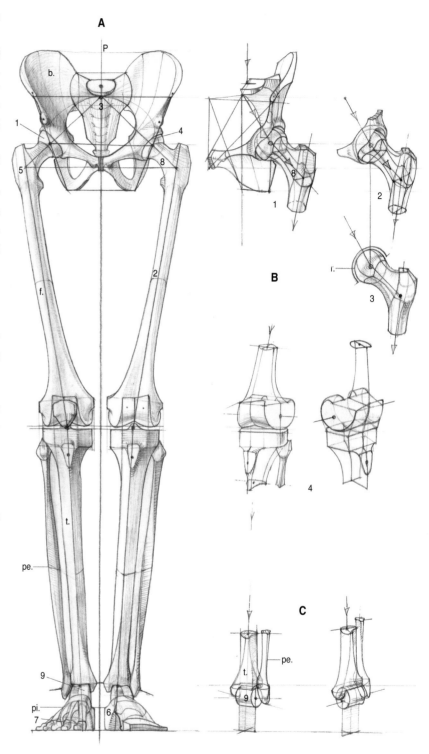

図A
下肢の骨格の前面図

1	大腿骨頭
2	大腿骨の骨幹
3	仙骨
4	寛骨臼
5	大転子
6	踵骨
7	中足骨
8	大腿骨頚
9	距骨
b.	骨盤
f.	大腿骨
P	中心軸
pe.	腓骨
pi.	足
t.	脛骨

図B
股関節と膝関節

1　左股関節の細部
　　重みが伝わる線に注目。

2　寛骨臼と大腿骨頭：球窩関節と呼ばれる球形の関節
　　球形の頭がお椀状のくぼみの内側にはまる。

3　細部：大腿骨頭、大腿骨頚、大転子

4　左膝の立体的な総合図（外側前面、内側前側面）
　　膝蓋骨は取り除いてある。

8　大腿骨頚

r.　関節の隙間

図C
距骨頭を除いた左距骨滑車と脛骨内果と腓骨外果との関節の関係を示す図
（外側前面と内側前面）

9　距骨
pe.　腓骨
t.　脛骨

挿図Ⅱでは、上述した2つの軸が明示されています。すなわち、力学的な軸あるいは下肢が荷重を支える線（m.）と解剖学的な軸（a.）です。

力学的な軸は股関節の中心（大腿骨頭の中心、図A1）と果の中心（図A2）を結んでおり、膝関節の中心を通って、体幹の重みを足に伝えています。解剖学的な軸は、膝関節の中心（脛骨の顆間隆起と顆間窩、図A-C3）に始まって、大腿骨の骨幹の内部に続いており（図A4）、そこから大転子に至り、さらに大腿骨頭の中心に125°から130°の角度で向かっています（図A5、Lesson 9の挿図Ⅰ図Aと図C）。形に内在する大腿骨の解剖学的な軸は、力学的な軸に対して8-10°の角度がついています。これは膝の位置、顆間窩の中心で計側することができます（図A-C6）。一方、脛骨の場合、解剖学的な軸は力学的な軸と一致しています。

図A　前面図

図B　外側面図

図C　背面図

図D　内側面図

図E 腰と太腿と下腿を外側後面から見た図－荷重軸と支持軸

1　大腿骨頭
2　内果と外果の間
3　脛骨の顆間隆起
4　骨幹
5　骨幹と大腿骨頚間の角度（125°-130°）
6　解剖学的な軸と力学的な軸の間の角度（8°-10°）
a.　解剖学的な軸
m.　力学的な軸
P　垂直軸

挿図Ⅱ

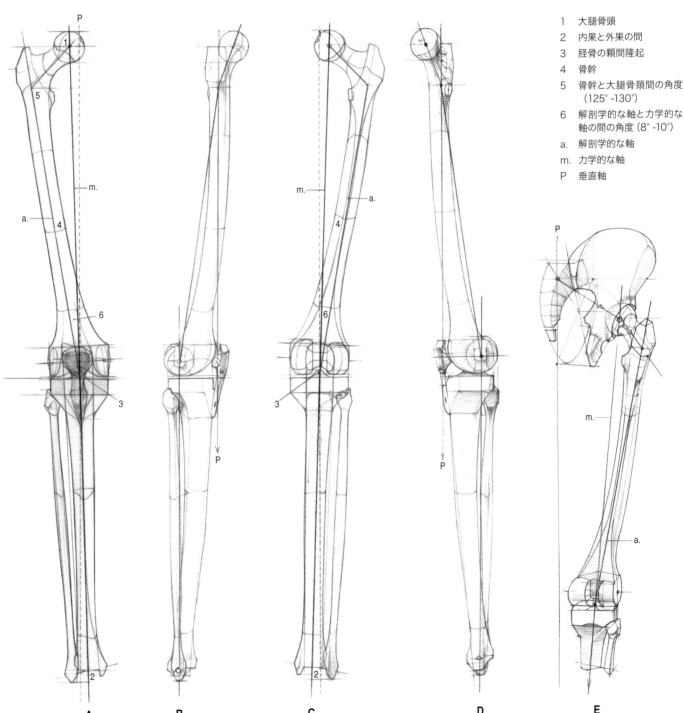

A B C D E

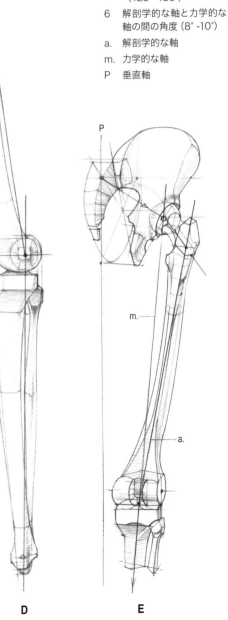

下肢の頭身比

　下肢の構造的な特徴や軸上での位置づけについての最初の説明に続き、下肢を構成する個々の要素の詳述に入る前に、Lesson 1（挿図ⅡとⅢ）で見た頭身比を再び取り上げましょう。

　骨盤の高さは頭身Tに等しくなっています。これを3等分すると、上から順に腸骨棘の面と股関節の中心部が割り出されます。骨盤は、4頭身の底面に対して1/6Tの高さだけ下げる必要があります。

　膝関節は6頭身の底面に位置しており、2つの高さに集約されます。すなわち、1/2T（膝蓋骨から脛骨粗面まで）

と1/3T（膝蓋骨から腓骨まで）の高さです。

　足は1/3Tの高さ（距腿関節から底面まで）におさめられます。

　幅については、両上前腸骨棘の間の距離が1Tとなり、骨盤の底面が1/2T、片膝の関節面での幅が1/2F（F＝顔の長さ＝1T-1/6T）、足首では鉛直線Pから外果までが1/3T、両足の幅が1Tです（内側の隙間も含む）。膝の幅は、軟骨輪から両顆までが1/3Tに等しくなります。足の寸法は1T+1/6T内におさめられています（図B）。

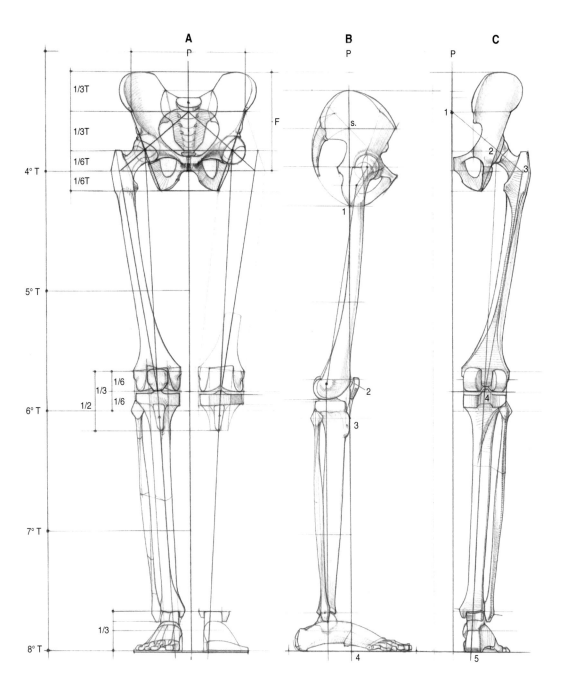

図A
頭身比を当てはめた下肢の骨格
前面図

図B
最大限に伸ばした直立姿勢の骨格の外側からの側面図
中心軸あるいは鉛直線Pに対する骨格の位置に注目。
1　坐骨結節の底面
2　大腿骨滑車
3　脛骨粗面
4　足の中心（足根骨と足根中足関節）
s.　仙骨岬角

図C
解剖学的な軸と力学的な軸を再構成した背面図

骨盤の解剖学的な軸：仙骨岬角（1）から大転子（3）の中心まで。

大腿骨の解剖学的な軸：大転子（3）から膝関節の中心(4)まで。

大腿骨の力学的な軸：大腿骨頭の中心（2）から膝関節の中心（4）まで。

脛骨の解剖学的な軸は大腿骨の力学的な軸に続く（2-4-5）。

1　仙骨岬角
2　大腿骨頭の中心
3　大転子
4　膝関節の中心
P　鉛直線

腿の骨格 ─ 大腿骨

　大腿骨は腿の骨格を構成している骨で（挿図Ⅰ）、円柱形の頑丈な骨幹（図A1）をもち、両端が関節のために広がった形をしている長骨です。やや湾曲しており、背面には粗線と呼ばれるざらざらした隆起があります（図C2）。粗線は2本の線状の稜からなり、それぞれ内側唇（図C3）と外側唇（図C4）と呼ばれ、腿の筋肉が着きます。上の先端は3分の2が球形をした滑らかな関節面をもつ骨頭（図A5）となっています。その頂点に、靱帯のための小さなくぼみが見られます（図A6）。この靱帯が寛骨臼のくぼみに着いて、大腿骨頭を股関節に結びつけるのです。続いて、大腿骨頸（図A7）があり、これは骨頭を2つの突き出た結節とつないでいます。大きい方は大転子（図A8）と呼ばれ、円錐形をした小さい方は小転子（図A9）です。この2つは前面で転子間線（図A10）によって互いにつながっており、後方ではより隆起している転子間稜（図C11）によってつながっています。大転子には股関節の筋肉の停止部が集まっています。背面には、大転子の下に殿筋粗面（図C12）と呼ばれるざらざらした縦の線が走っているのが見られます。これは、大殿筋が停止するところです。同じく大転子と小転子からは中心で出会う2本の線が発していますが、すでに見たように大腿骨の骨幹の後ろの縁を形作っており、粗線と呼ばれるざらざらした隆起があります。下に向かっていくと、この2本の線は分かれて三角の面を作りますが、これは膝窩面（図C13）といいます。下端において、骨幹は広がってどっしりした形を作っていますが、この形態はその関節の機能を調べればよりわかりやすくなります。そこで、背面から見ると、膝窩面につながるところに顆と呼ばれる2つの円柱形の突起があります。内側顆（図C14）と外側顆（図C15）ですが、これらは関節の凹みで分けられており、これを顆間窩（図C16）と呼びます。

　これらの顆は関節のローラーの役割を果たし、脛骨の関節面が滑ることで、大腿骨が脛骨の上で伸展および屈曲の主要な運動をすることを可能にします。これは蝶番関節による運動と呼ばれています（挿図Ⅱ）。挿図Ⅰでは、大腿骨と脛骨の関係は自然の状態と同じように描かれています。つまり、脛骨との関節の水平面に対して、大腿骨が斜めに配されています。2つの顆の連結面を想像した場合、内側顆は外側顆よりも高さがあることに気がつきます。大腿骨が斜めになっているのは、こうした違いに依拠しており、骨格の構造にいっそうの堅牢性を与えているのです。

　2つの顆はさらに関節面を広げて前面にいたりますが、そこで滑車（図A17）と呼ばれる滑らかな面において連結します。滑車の中心線に沿って滑車溝（図A18）と呼ばれる溝が見られ、ここに膝蓋骨後面（図B19）が接しています。最後に2つの顆の上部の内側および外側の側面にそれぞれ内側上顆（図A20）、外側上顆（図A21）の2つの突起があり、ここには膝と平行する靱帯、すなわち内側側副靱帯（lesson 11、挿図Ⅰ図AとC3）と外側側副靱帯（同、図A-B4）が着きます。

1　骨幹
2　粗線
3　内側唇
4　外側唇
5　大腿骨頭
6　大腿骨窩
7　大腿骨頸
8　大転子
9　小転子
10　転子間線
11　転子間稜
12　殿筋粗面
13　膝窩面
14　内側顆
15　外側顆
16　顆間窩
17　滑車
18　滑車溝
19　膝蓋骨後面
20　内側上顆
21　外側上顆

挿図Ⅰ

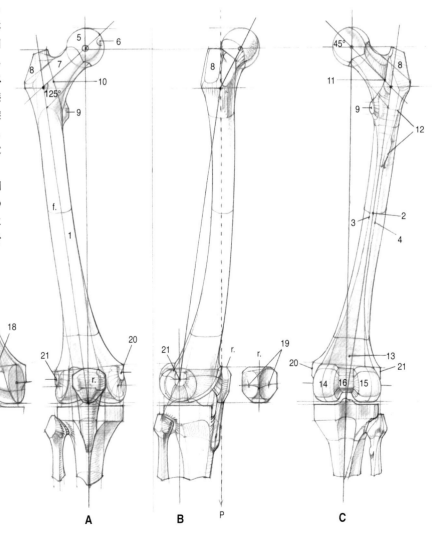

図A
右腿および遠位の大腿骨端の前面
骨格図
f.　大腿骨
r.　膝蓋骨

図B
腿の骨格を外側から見た図と
膝蓋骨の後面
P　鉛直線および垂直軸
r.　後ろから見た膝蓋骨

図C
腿の背面骨格図

A　　　　B　　　　C

挿図Ⅱでは、膝関節のような複雑な形を再現するためには、まず単純で空間的に理解するのが容易な形、たとえば直方体（図A）から始めるとよいことがわかります。その各面を分解していくことで、問題となる骨格部分の形態の要素を明確にすることができます。

図を描くためには、その本質的な奥行きからその形態を把握することが役に立ちます。挿図Ⅲの例にも見られるように、複雑で入り組んだ構造を短縮法で多くの視点から見ることを考えればなおさらです。

直方体（挿図Ⅱ図A）の寸法は、ここでも頭身比から割り出すことができます（Lesson 8）。abの長さ（高さ）＝1/6T、bcの長さ（幅）＝1/2F、cdの長さ（奥行き）＝1/3Tです。

挿図Ⅱ

H

G

A

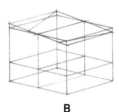

B

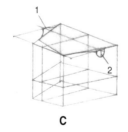

1

2

C

3

4

D

3

4

5

5

6

E

7

8

F

s.

図A
脛骨大腿関節の奥行きモデル
左膝の外側前面から見たところ

図B
大腿骨の膝窩面と接する地点における大腿骨顆の上の断面の設定

図C
後面の両顆と前面の滑車の幅の違いから、断面は前方より後方の方が広くなる。
1　内側上顆
2　外側上顆

図D
全体の立体構造
3　内側顆
4　外側顆

図E
立体面によって構成された左膝の脛骨を外側前面から見た図
5　脛骨顆の設定
6　脛骨粗面

図F
大腿骨遠位端の形
7　滑車
8　滑車溝

図G
脛骨の上に載る大腿骨の全体の形
m.g.　中殿筋の停止部
p.g.　小殿筋の停止部

図H
立体面によって構成された左膝を内側後面から見た連続図
s.　矢状面による断面

A

B

C

m.

a.

D

図A
1 右脚の上での大腿骨の下
 半部の屈曲
 外側後面から見たところ。

2 膝の立体の細部、同じ屈
 曲の視点から見たところ

図B
左下肢関節の90°の屈曲
膝蓋骨を除く。
外側側副靱帯が見て取れる。
下端では果が円筒形の立体に
見立てた距骨を挟んでいる。

図C-D
右腿と脚の伸展を表した骨格
の3次元的模型の例

解剖学的な軸（a.）と力学的な
軸（m.）の線と立体としての膝
の図が見られる。

下腿の骨格 ── 脛骨と腓骨

　下腿の骨格とは大腿と足の間の部分を指します。大きな骨である脛骨と、脇につく腓骨からなります。

　【脛骨】脛骨は長骨であるため、骨体と関節をなす2つの骨端をもち、上端の方が大きくなっています。

　骨体はくっきりとした三角形の断面をもつ角柱の形をしており、前縁が鋭角になっています。前の2面のうち、一方の面は内側前面を向き、その表面は大部分が皮膚のすぐ下にあります（図A1および横断面図）。前のもう一方の面（図A2）は外側で脚の筋肉で覆われています。3つ目の面は背面にあり（横断面図および図C3）、後部の筋肉に覆われています。骨体は三角柱形をしているので、3つの縁をもちます。前に向いていて皮膚のすぐ下にあるものは、一般に「すね」と呼ばれており、残りの2つは内側縁と外側縁といいます。筋肉に隠された外側縁は内部で骨間膜によって腓骨と結びついています。

　2本の骨を結びつける骨間膜（図A4横断面）は前面の筋肉と後面の筋肉の間に位置し、これらの筋肉がいくつか付着する場所となっています。脛骨の上端は下端よりも大きく膨らんでおり、大腿骨の顆を支える受け皿のようになった関節面となっています。表面は大きく隆起した塊の内側顆（図A5）と外側顆（図A6）からなり、これらは骨幹に対して後方（図B）および横方向（図C）の方がいっそう広がって突き出しており、大腿骨から伝えられた体の重みを支えるのにふさわしい面を作っています。

図A
右下腿の骨格の前面図
1　内側面
2　外側面
5　内側顆
6　外側顆
11　脛骨粗面
15　内果
16　外果
17　腓骨頭
18　腓骨頭尖
20　脛腓関節
a.　距骨
p.　腓骨
t.　脛骨

図B
側面図
6　外側顆
11　脛骨粗面
16　外果
18　腓骨頭尖

図C
背面図
3　後面
5　内側顆
6　外側顆

9-10　顆間結節
13　ヒラメ筋線
14　距骨滑車のための関節面
15　内果
16　外果
19　長腓骨筋腱のための溝（腓骨果溝）
20　脛腓関節
21　距骨のための小関節面

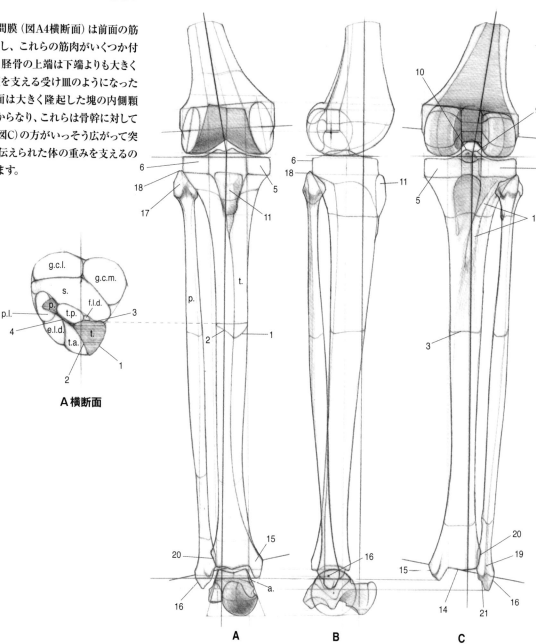

図A　横断面
骨と筋肉の形の関係
1　内側面
2　外側面
3　後面
4　骨間膜
e.l.d.　長趾伸筋
f.l.d.　長趾屈筋
g.c.l.　外側頭腓腹筋
g.c.m.　内側頭腓腹筋
p.　腓骨
p.l.　長腓骨筋
t.　脛骨
t.a.　前脛骨筋
t.p.　後脛骨筋
s.　ヒラメ筋

A横断面

A　　B　　C

脛骨の顆には大腿骨の顆に向いた面に2つの凹み（図D）がありますが、これは関節窩と呼ばれる関節面です（図D7-8）。これらの緩やかなくほみは、顆間結節と呼ばれる2つの突起を挟み、そのうち外側顆間結節（図D9）の方が前方にあります。脛骨の顆間結節（図D9-10）は、大腿骨の顆間線との間で完璧にはめ込まれた関節を作り、十字靭帯の付着点を用意しています。

　続いて、前面には2つの顆のすぐ下に脛骨粗面（図A11）と呼ばれる小さな隆起があります。これは膝蓋靭帯の付着する部分で、私たちがひざまずくために下肢を屈曲する際に必要な場所です。膝を曲げるとき、脛骨顆の前縁はとりわけ前に張り出し、膝蓋骨の下に容易に見えるようになります。外側後面で外側顆は、小さな関節面（図D12）によって腓骨頭とつながっています。やはり後面からみると、ざらざらした稜線のヒラメ筋線（図C13）が見られますが、これは腓骨頭の近くから始まって、内部下方に向かう弧を描きます。この線にヒラメ筋の痕が見出されます。下端には足の距骨に対置する凹んだ関節面（図C14）があります。この関節面は、距骨の（滑車形の）関節面の凹凸に合うように作られており（図A-B）、蝶番形の関節を形作っています。この関節を完成させるのが内果（図A15）で、脛骨の内側の端にあるかなりはっきりとした突起です。これは腓骨にある外果（図A16）と連携して足関節を容れる部分となり、その運動の範囲を限定しています。

　【腓骨】腓骨は下腿の外側にある骨です。脛骨よりも華奢なので、体の重みを足に伝える役目は果たしていません。上端では脛骨より低い位置にありますが、足との間の距腿関節の位置ではさらに下に下がり、足首の2つの果間で特徴的な高さの違いを見せています。これは特に正面から見ると皮下にはっきりと見ることができ、脛骨側の内果は腓骨側の外果よりも高くなっています（図A-C）。腓骨の骨体は華奢で細く、三角柱形をしており（図Aと断面図）、縦に螺旋状になっています。上端にある骨端（図A17）は脛骨に面した小関面をもちます。骨端には、腓骨頭尖と呼ばれる角錐状の突起（図A18）が見られますが、これは外側側副靭帯の付着点で、骨頭全体としては大腿二頭筋の長頭が付着する重要な部分となっています。下端には外果（図A16）と呼ばれる引き伸ばされた膨らみがあります。その外側の面は大きく張り出していて、後ろには縦溝が走っており（図C19）、ここを長腓骨筋腱が通ります。脛骨との関節の下部（図A20）には、距骨との間の小関節面（図C21）が見られます。

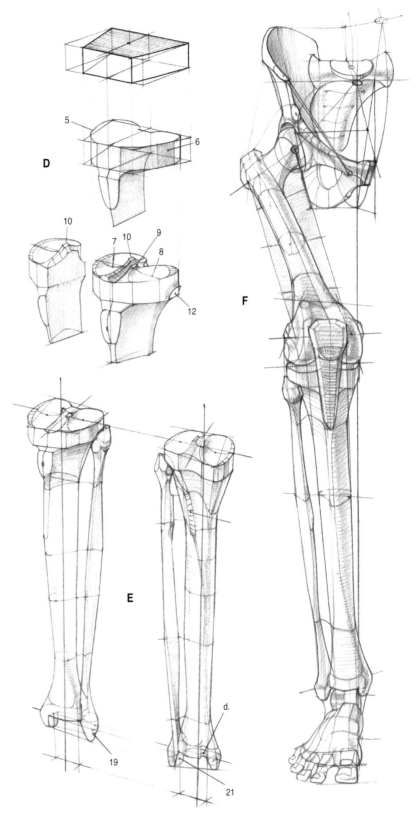

図D
左脛骨上面の立体研究と分析
5　　内側顆
6　　外側顆
7-8　関節窩
9-10　顆間結節
12　　腓骨頭のための小関節面

図E
外側前面と内側後面から見た左脛骨および腓骨
19　長腓骨筋腱のための溝（腓骨果溝）
21　距骨のための小関節面
d.　後脛骨筋と長趾屈筋の腱が通る溝

図F
正面から短縮法で見た股関節と膝の屈曲

膝蓋骨

　膝蓋骨はゴマの種に似た形をしているために種子骨と呼ばれる骨で、膝関節の前面にあり、靭帯の厚みの間に小さな骨が挟まれている例となっています。事実、膝蓋骨は膝蓋靭帯の厚みの中にあって、靭帯はその形を取ります。前面は凸面をしており（Lesson 9 挿図 I 図Ar.）、後面には滑車と接する2つの小関節面（同、図B19）があります。膝蓋骨（図A）は大腿骨の滑車の前面に置かれ、膝蓋靭帯の束にすっぽり覆われています（図A1）。膝蓋靭帯は脛骨粗面と膝蓋腱の線維束、すなわち大腿直筋の先端（図A2）から起こります。これにより、運動の際、とりわけ屈曲において関節と強く触れているときに、腱そのものが圧縮されて潰されずにすむようにするのが膝蓋骨の機能です。

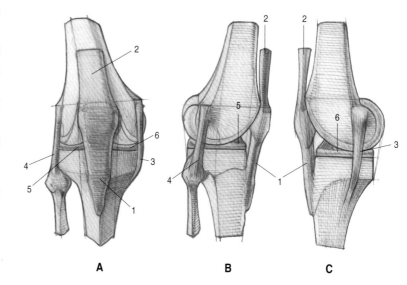

A　　　**B**　　　**C**

図A
膝の骨格と主な靭帯の前面図
1　膝蓋靭帯
2　膝蓋腱
3　内側側副靭帯
4　外側側副靭帯
5　外側半月板
6　内側半月板

図B
外側面図
1　膝蓋靭帯
2　膝蓋腱
4　外側側副靭帯
5　外側半月板

図C
内側面図
1　膝蓋靭帯
2　膝蓋腱
3　内側側副靭帯
6　内側半月板

図D
外側前面から見た左脛骨の上端
5　外側半月板
6　内側半月板
7　脛骨粗面
8　骨間膜

図E
外側前面から見た左膝と大腿四頭筋の断面
1　膝蓋靭帯
2　膝蓋腱と大腿直筋の断面
5　外側半月板
9　外側広筋
10　内側広筋
11　中間広筋

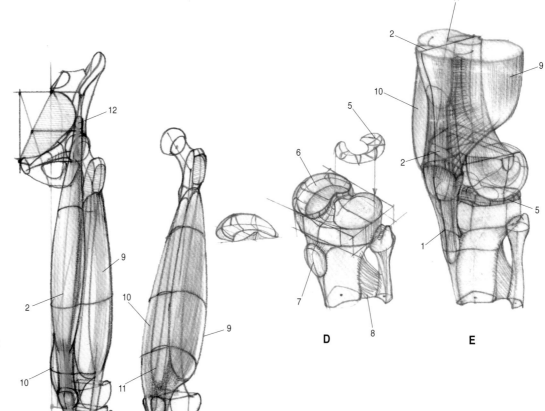

D　　　**E**

F　　　**G**

図F
外側前面から見た大腿四頭筋の立体的再現
2　大腿直筋
9　外側広筋
10　内側広筋
12　骨盤の下前腸骨棘における大腿直筋の起始部

図G
外側前面から見た大腿骨に起始する大腿四頭筋（骨盤から起始する大腿直筋を除く）の立体的再現
9　外側広筋
10　内側広筋
11　中間広筋（大腿直筋に隠された深層の筋肉）

膝関節

大腿骨と脛骨の間の関節（挿図I）は、蝶番関節による可動関節です。この関節は屈曲（図A1-2）と伸展の運動（図D）を行います。これらの主要な運動に加え、屈曲状態にあるときにのみ回旋の運動を行うことができます。この場合、脛骨はその長軸に沿って回旋することができます。それは、大腿骨の顆と脛骨の顆の間の接合面が、それほど合っていないことによるのです。実際、これらの関節面の形のおかげで、その面同士が一番合うのは伸展のときです（図C1-2）。いずれにせよ、関節の安全と堅牢性において有用な、その接合面における安定性は、線維軟骨でできた2つの部分、すなわち半月板（Lesson 11図A-E）と呼ばれる関節間のクッションによって確保されています。

内側半月板と外側半月板は、それぞれ脛骨の2つの顆の上に載っています。その周囲に沿ったCのような形が合わさり、脛骨の凹面をさらに広げるように周囲の方が厚くなった輪を作っています。こうして、湾曲した大腿骨の関節面と平らと言ってもよい脛骨の関節面の差を埋め、いっそう適合しやすくなっているのです（Lesson 11図D）。圧力をかけると圧縮する性質をもつ半月板は、最も圧力のかかる直立姿勢のときには、関節面がぴったり合うように、それに適合します。半月板は靱帯で脛骨に固定されています。そのおかげで、いくらか動くようになっており、外側半月板ではそれがより顕著であって、脛骨が回旋するときに明らかになります。実際、内側への回旋の度合いは外側よりも小さく、角度は全体で45°から60°の間で、この動きは腓骨頭の移動を皮下で見られることでわかります。

この関節の仕組みは、さらに次の要素から成り立っています。すなわち、関節包、深層の靱帯（半月板を横切る前十字靱帯と後十字靱帯）と浅層の靱帯（斜膝窩靱帯と弓状膝窩靱帯）、膝蓋靱帯、内側側副靱帯、外側側副靱帯です。膝関節は、関節包とよばれる線維性の膜で覆われています。これは可動部分をすべて包んでおり、部分的に膝蓋骨も取り込んだ靱帯の密な組織で補強されています。関節包の内部では、滑液包や滑膜襞の複雑な組織が、滑液によって常に関節を滑りやすくしています。

この複雑な関節組織には、靱帯が含まれていますが、表面的に形に関係するものだけを取り上げることにします。すなわち、Lesson 11ですでに取り上げている膝蓋靱帯の他、内側側副靱帯と外側側副靱帯（Lesson 11図A-C）です。これらの2本の強靭な靱帯は、それぞれ対応する上顆に起始します。前者は脛骨の内側顆と内側面に、後者は腓骨頭に停止します。この靱帯は、十字靱帯とともに2つの関節面をつなぎ、伸展において最大に緊張した状態となっているため、屈曲と伸展の方向軸に沿って関節の運動を導きます。屈曲時においては軽く弛緩状態となります。実際、回旋の運動は屈曲のときにしかできません。なぜなら、大腿骨の関節面は、その側面が螺旋状をしているので、上顆（靱帯が起こる場所）と靱帯の停止部の距離が縮まるからです（挿図II図A）。

挿図I

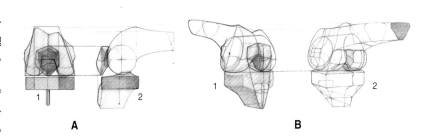

A B

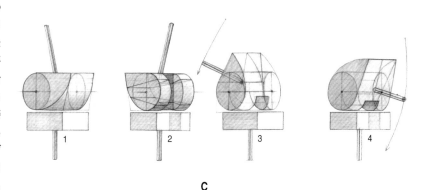

C

D

図A
右膝の屈曲
1　前面図
2　内側側面図

図B
右膝の立体図
1　外側前面図
2　内側後面図

図C
単純な立体として見た膝の関節部分
1-2　伸展
3-4　屈曲

図D
右膝の伸展と屈曲（右）

45

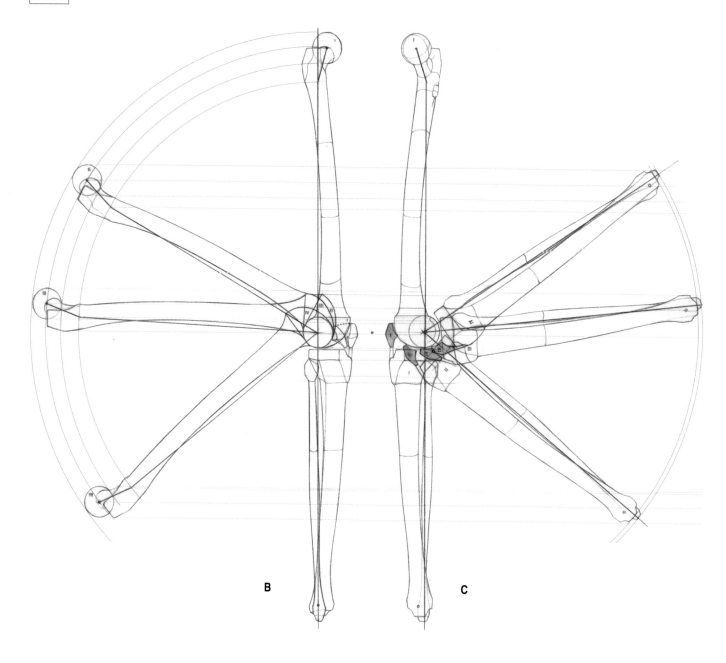

B C

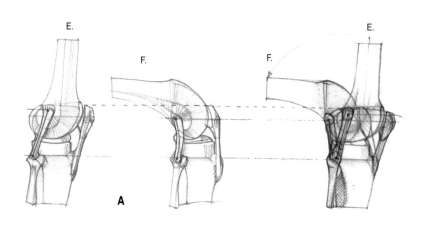

A

図A
外側から見た右膝の伸展（E.）の運動から屈曲（F.）への動き外側側副靭帯の緊張の度合いと関節面に接している膝蓋骨の位置の変化に注目。膝蓋靭帯はその形状から、脛骨粗面から膝蓋骨までの距離を常に同じに保つ伸縮性のある索のような役割を果たしている。

図B-C
外側側面（B）と内側側面（C）から見た約130°の伸展から屈曲までの下肢の関節の運動行程

屈曲運動は太腿と下腿の形に固有の後部の筋肉が近づくことにより制限される。

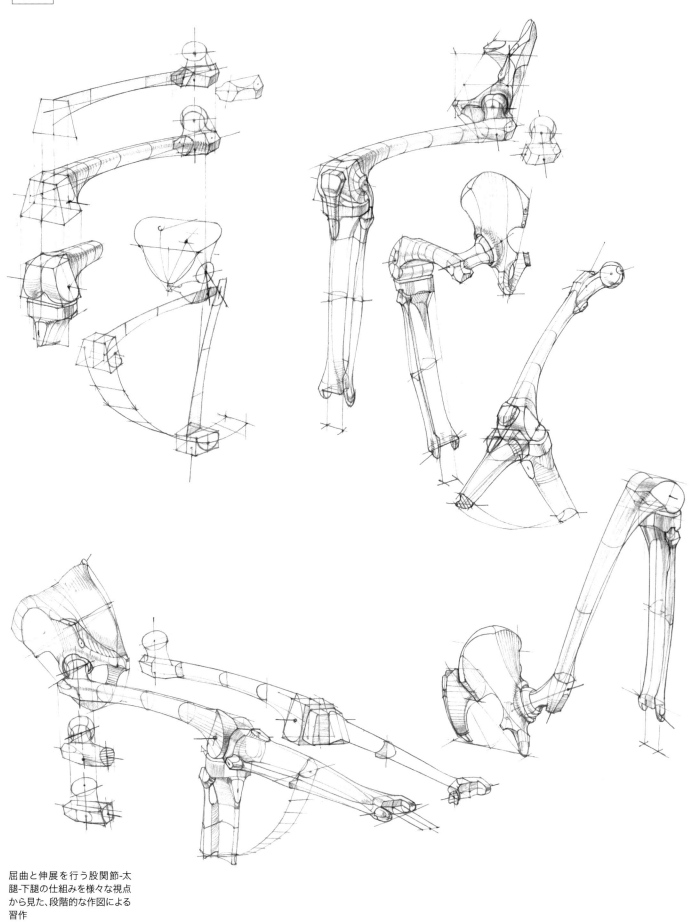

屈曲と伸展を行う股関節-太
腿-下腿の仕組みを様々な視点
から見た、段階的な作図による
習作

足

　足の部分（挿図I）は、下肢の末端にあたり、全体重がかかるところです。足は下腿に対して直角の位置に置かれ、その支持面はとりわけ機能的です。それは、1つには足そのものの弓状になった特徴的な形状のおかげで、これは3つの点によって支えられています。すなわち、後ろにある踵骨（図A1）の1点と前にある2つの点、第1中足骨頭（図A2）と第5中足骨頭（図A3）です。また、26個の骨からなるその骨格の構造にもよっていて、これが確実に体の重みを徐々

に地面に下ろしていき、移動に必要な柔軟性を与えているのです。実際、骨の構造内にある骨梁の配置（図B）により、足は全体の堅牢性に寄与する靱帯や筋肉の腱の作用とともに圧縮の力にうまく抗することができます。足の骨格の構造を細かく見ていくと（図C）、それは3つの部分から成り立っていることがわかります。足根骨、中足骨、趾骨です。その数は全部で26個あり、そのうち7個は短骨で、19個が長骨です。

挿図I

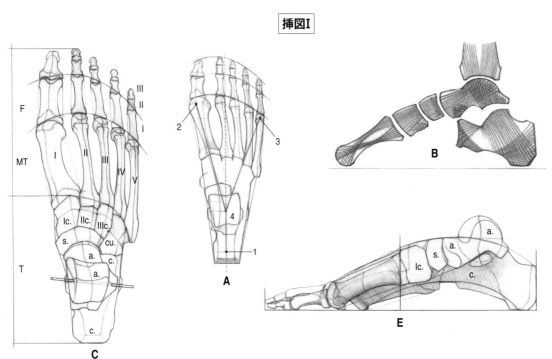

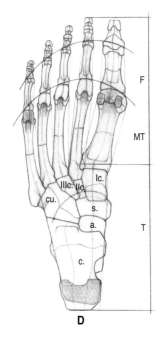

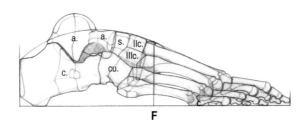

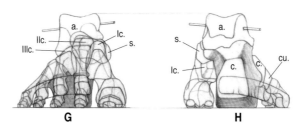

図A
体重が分散する線を示した上から見た足の図
1　踵骨
2　第1中足骨頭
3　第5中足骨頭
4　距骨滑車

図B
足の骨格の縦の断面図
骨の海綿質の構造の模式図。重みの伝わる線が距骨滑車から第1中足骨および踵骨に走る。

図C
背側から見た右足の骨格

図D
底側から見た右足の骨格

図E
内側から見た右足の骨格

図F
外側から見た右足の骨格

図G
前面から見た右足の骨格

図H
背面から見た右足の骨格

T　足根骨
a.　距骨
c.　踵骨
cu. 立方骨
s.　舟状骨 <small>しゅうじょうこつ</small>
Ic.　内側楔状骨 <small>ないそくけつじょうこつ</small>
IIc. 中間楔状骨
IIIc.外側楔状骨

MT 中足骨
I　第1中足骨
II　第2中足骨
III　第3中足骨
IV　第4中足骨
V　第5中足骨

F　趾骨
I　基節骨
II　中節骨
III　末節骨

【足根骨】足根骨は7個の短骨からなり、後部に位置します。体重が最もかかる場所です。その骨格を構成する要素は、距骨、踵骨、舟状骨、立方骨、内側楔状骨、中間楔状骨、外側楔状骨です。

【中足骨】中足骨は5個の長骨からなり、足の中間部を占めます。足根骨と趾骨をつないでいます。すべての長骨と同様、中足骨にも、骨底、骨体、骨頭があります。

【趾骨】趾骨は14個の小さな長骨で、足の先端部分を占め、足の指を動かすことを可能にします。いずれの指も3つの趾骨からなりますが、母趾には2つしかありません。

足の機能性を十分に理解するためには、足の骨格を構成する各要素が、いわゆるアーチ状の2本の曲線に沿って並んでいることに注目する必要があります。これらのアーチ（内側と外側の）は体重による圧力に押されると、その曲線を描く方向に向かいます。つまり、足首の関節にかかる重みは距骨に伝わり、ここから後ろの踵骨へ、そして前方のその他の足根骨へと向かいます。これらはさらにその重みを中足骨に分散させ、わずかに扇状に広がって前方で地面にその重みを下ろすのです。

【内側縦足弓（内側のアーチ、挿図Ⅱ）】内側のアーチはまず踵骨（図A1）に始まり、これは距骨（図A2）と関節でつながっています。ここがアーチの最高点となります。そして距骨の頭から前方の舟状骨（図A3）に向かい、さらに3つの楔状骨（図A4）に結びつきます。そこから、とりわけ内側楔状骨から最も広く大きい第1中足骨（図A5）に向かい、関節面のある骨頭に至ります。

【外側縦足弓（外側のアーチ）】外側のアーチも踵骨（図B1）に始まりますが、こちらの方が低い位置にあり、立方骨（図B6）に結びつきます。そこから第5中足骨（図B7）に向かい、骨頭の関節面に至ります。

要するに、足は大きな曲線を描く内側アーチあるいは足底アーチと、より平らで緩やかな曲線の外側アーチを描いています。さらに、これらの2つのアーチの高さの違い—したがって足の縦方向の縁の違い—に、これを横断する曲線（横足弓）が対応します。これは足根骨の位置での断面において見分けられ（図F-G）、第1と第5で地面に接する中足骨の骨頭においても見られます。こうした縦と横のアーチ状になった配置によって、形全体に重みがうまく配分されるようになっているのです。

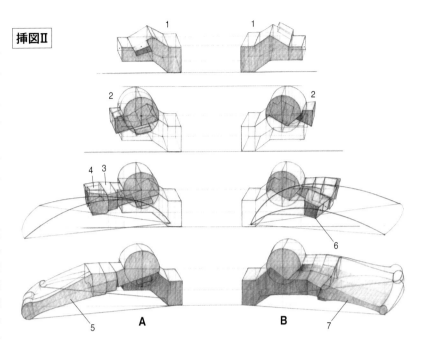

挿図Ⅱ

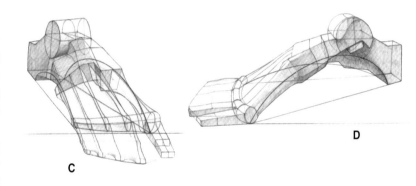

C　D

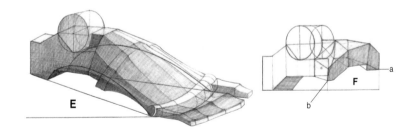

E　F

G

図A
右足の内側アーチを作る骨格
部分の概略的な形体による
再構成
1　踵骨
2　距骨
3　舟状骨
4　楔状骨（内側、中間、外側）
5　第1中足骨

図B
右足の外側アーチ
1　踵骨
2　距骨
6　立方骨
7　第5中足骨

図C
外側前面からの短縮法で見た
右足の立体図

図D
内側から見た右足の立体図
内側アーチが強調されている。

図E
外側から見た右足の立体図
外側アーチが強調されている。

図F-G
足根骨の位置で切断した右足
の立体習作
a　内側アーチ
b　外側アーチ

足根骨、中足骨、趾骨の骨

足根骨

【距骨】距骨というこの小さな骨格の一部分は、足のアーチにとっての建築でいう「かなめ石」の役割を果たしています。これは下腿の骨とともに足首の関節、すなわち距腿関節を作っており、まさしくその機能のために、その骨体は背側に半円筒形の隆起部があり、脛骨のための滑車形の関節面に覆われています（図B1）。その両側にはさらに2つの関節面があり、コンマの形をした内果のための小さな面（図A2）と、それより広く三角形の、先端が下に向いた腓骨の外果のための面（図C3）があります。

距骨は圧力を足全体に配分する役目をもつので、前面では楕円形の膨らみをもつ距骨頭（図B4）—距骨頸（図A5）で骨体につながっています—によって舟状骨と結びついています。一方、下では3つの小関節面（図D）によって踵骨とつながっています。それらの関節面のうち、2つは距骨頭のすぐ下にあって、骨体の下側にはもっと大きい凹んだ関節面があり、前の2つとの間に距骨溝（図C6）と呼ばれる深い溝があります。

【踵骨】踵骨は足根骨の中で最も大きい骨で、足首の関節より後ろの足の大きさを決定しています。関節の面よりもかなり大きく張り出しているため、踵骨隆起（図A7）に強靭な腱によって停止している下腿三頭筋に対して好都合な梃子の腕を提供しています。踵骨の骨体は角柱形のどっしりした塊で、足のアーチの支持体および要としての役割から、前よりも後面に膨らんでいます。事実、踵骨の下面（底側）にある隆起は、内側突起（図A8）と外側突起（図C9）の2つの頑丈な突起に分かれています。これらは体重を地面に下ろす皮下の面に対応しています。この両突起から形は次第に先細りになり、前面の先端にある小さな関節面（図B10）に至ります。これは四角い形をした立方骨のためのものです。その近くの上の面には、距骨頭に対応する2つの小関節面と、距骨体に対応するさらに大きな関節面があるのが見て取れます。したがって、距骨は完全に踵骨によって支えられているといえます。

【舟状骨】舟状骨は足の骨格の中でも興味深い骨です。足自体の「扇状」の形（図H）によって、明白な力の分散過程の核となる部分だからです。距骨と楔状骨の間に位置し、距骨の楕円形の凸面の頭との関節をなしているため、その後面は大きく凹んでおり、それでこの名がついたのです。一方、前面は凸面になっており、平らで三角形をした3つの楔状骨のための関節面となっています。内側面は粗面となっており（図E11）、後脛骨筋の腱が停止する場所です。

【楔状骨】楔状骨は楔に似ているためにその名があり、底側に向かって細くなっています。立方骨と合わせて全体で足の横アーチを形作っています（図E-F-G-H）。内側楔状骨は第1中足骨の前にあって関節でつながっているだけに、一番大きく頑丈です。3つのうち中間楔状骨が最小で、横アーチの頂点をなしています。

中位の大きさの外側楔状骨はやや前方に突き出してお

り、中間および内側楔状骨とともに第2中足骨がはまり込む関節面を作っています（図H）。第2中足骨は5つの中足骨で最も長く、足の縦アーチにおいて最も重要な部分です。

【立方骨】立方骨は立方体に近い角柱形をしていて、踵骨と第4および第5中足骨の間に位置し、関節でつながっています。その外縁に溝（図G12）が見られますが、ここを長腓骨筋腱が通っています。

立方骨、楔状骨、舟状骨の間の関節は、平らかわずかに湾曲している面で接していて、滑る動きが可能ですが、それぞれの骨を結びつけている靱帯が密な網になっているので、動きといっても非常にわずかなものです。

中足骨

5本の長骨からなります。いずれも骨底（図H13）、骨頭（図H14）、背側で凸面状となっている骨体（図H15）をもち、扇形に並んでいます。足根骨を向いた骨底の関節面はほぼ平らで、骨体は頂点が底側に向いた三角形の断面をもつ角柱形（図I）をしていますが、第1中足骨は例外で、逆の断面をもちます。最後に、つぶされた半球形で内側と外側が平らになった骨頭があります。

第1中足骨は一番大きいと同時に最も短く、母趾の基節骨と関節でつながっています。第2中足骨は最も長く、頭と底のいずれの位置でも第1中足骨より飛び出しています。他の中足骨は順に短くなっていきます。

第5中足骨の特徴はその骨底の部分にあり、第5中足骨粗面（図H16）と呼ばれるざらざらした突起があります。ここは短腓骨筋の停止部となっています。

趾骨

第1趾つまり母趾（図L）には、2個の趾骨しかありません。他の指は3個の趾骨からなり、それぞれ第1趾骨あるいは基節骨、第2趾骨あるいは中節骨、第3趾骨あるいは末節骨といいます。趾骨もそれぞれに底、体、頭のある長骨です（図M）。

【基節骨】基節骨の底は中足骨頭との関節のために凹面をしています。体は常に角柱形で、背側に2面、底側に1面からなります。頭には中節骨のための滑車状の関節面があります。これは各趾骨の屈曲と伸展の動きを方向づける役割を果たします。

【中節骨】中節骨はかなり短く、体と頭については基節骨の特徴と同じですが、底は基節骨頭の滑車状の関節とつながるような形になっています。

【末節骨】末節骨もかなり短いものです。遠位端で骨がU字形に広がっており、爪に対応する背側は滑らかで、指の腹を支えている底側はざらざらしています（図I）。

当然のことながら、第1趾が最も大きく、第2趾はときに母趾よりも長い場合がありますが、その他の指は徐々に短くなっていきます。

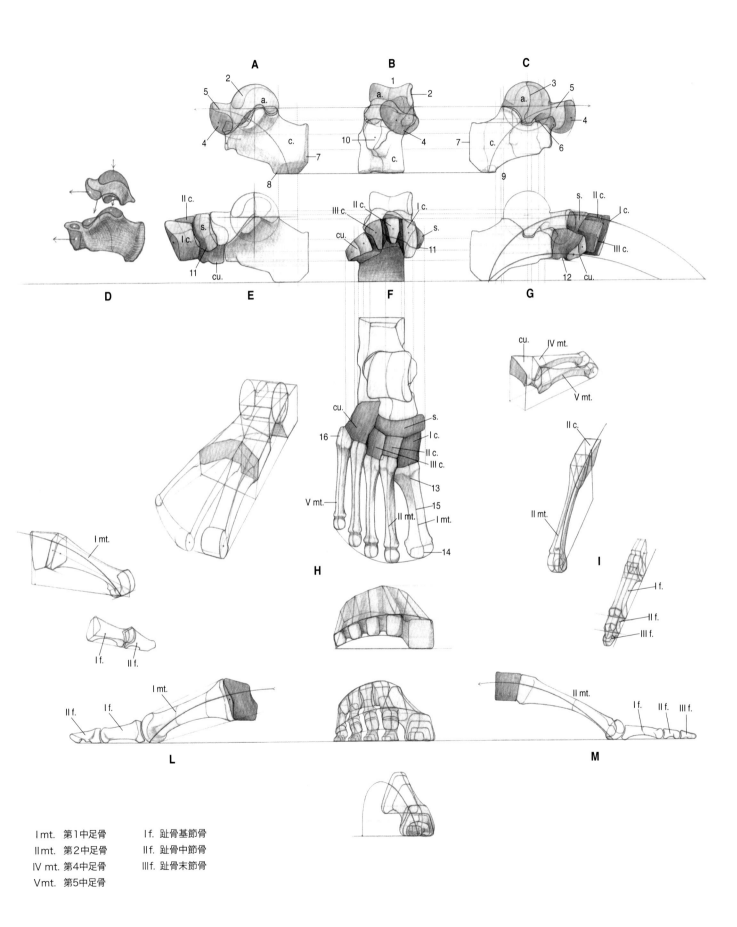

A

B

C

D E F G

H

I

L M

51

足の頭身比

足全体の長さ（挿図I図A）は、1T+1/6Tの和から割り出され、これをPとします。Pの長さを2等分すると、後ろの半分は足根骨に相当し、前半分は中足骨と趾骨に相当します。さらにPを3等分すると、最初の分割点（1/3P）においてaの点が割り出されます。この点より、1/4Pの高さで足根骨の背側の高さを割り出します。

この長さ（1/4P）を、aを中心にして回転させると前ではbの点に至りますが、ここは第5中足骨頭となります。後ろはcの点に至り、これは踵骨の内側突起です。これらのデータの他に、およそ1/6Pとなる円の直径の値を加えることができますが、この中心は点dにあって、これは距骨の関節面を表します（図A'）。さらに、趾骨の長さは1/4Pと計算することができます。

これまでに見たことから、足の構造と形態を概括する概略図が得られますが、次のような点に注意しましょう。

* 内側の縁（挿図I図A-A'-A"）が、特に大きな弧を描いていること。踵骨から急激に迫り上がり、第1中足骨頭に向かって徐々に降りていく。
* 外側の縁（挿図I図B-B'-B"）は内側よりも低く、踵骨から第5中足骨頭へと伸び、さらに前方へと地面に平行して第5趾の厚みのうちに続いていく。
* 前面の縁（挿図I図C）は、低い弧を描き、頂点が第2中足骨頭に置かれ、第5中足骨頭に向かって下がっていく。その厚みは第1中足骨頭において最大で、第5中足骨頭に向かって小さくなる。同じ類の縁は、指の先端にもある。
* 後面の縁（挿図I図D）は、ボリュームがあり、四角くなっている。
* 背側（挿図I図E）、つまり上の面は凸面状で、縦に大きく傾斜している。頂点は足根骨の距骨頭にある。
* 底側、つまり下の面は、足根骨の近くで著しく凹んでおり、内側縁が外側縁よりも高くなっている（図A'-A"）。

さて、今度は足の表面の形に移ってみましょう。足の全体の外観の一部は骨格に占められています。生きた標本を観察する際、この皮下に見える構造が、どこで表面化しているかを見きわめることが大切です。そこで、足首の位置を見ると、2つの果の突起が見て取れますが、内側の果の方が外側よりも前に出ていることがわかります（挿図I図Fの横断線に注目）。背側では、骨格は皮膚の直下にあります。ここでは筋肉の腱の線が浮き上がって見えます—すなわち、前脛骨筋（挿図I図F1）、長母趾伸筋（図F2）、4本の腱のある長趾伸筋（図F3）、第3腓骨筋（図F4）です。これらの下には、短母趾伸筋の腱（図F a.）と、短趾伸筋の3本の腱（図F b.c.d.）が、わずかに浮き上がっているのがわかります。伸筋が停止している指の部分においては、背側表面の骨格は基節骨と中節骨の関節の近くではっきりしています。後方では、踵骨もはっきりしており、アキレス腱が浮き上がってい

るのも見て取れます。こうした場所では、骨格は皮下にあるのがわかりますが、底側ではそうではありません。底側の凹面の空間には多くの筋肉があり、それらの機能は主に屈曲で、足の背側に停止する伸筋の運動に対抗します。これらに加えて、足底腱膜という縦走線維束と横の線維からなる厚く硬い組織があります。これは、脂肪組織とともに、体重と地面の間の緩衝装置の役割を果たしています。この要素は、骨格の構造と合わせて、歩行の際の支えとしても推進においても、足底の着地に弾力性を与えています。

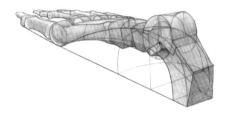

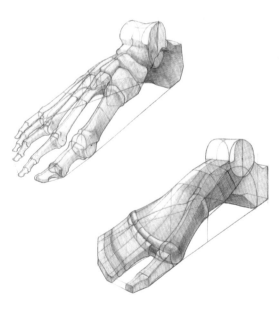

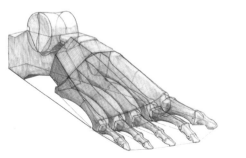

図A-A'-A"
内側の側面より見た右足の頭身比
a 足根骨の背側の高さに等しい線分1/4Pの回転の中心
b 第5中足骨頭
c 踵骨の内側突起（図Bでは外側突起に対応）
d 距骨の関節面を作る1/6Tの直径をもつ円の中心
P 足全体の長さ=1T+1/6T

図B-B'-B"
外側の側面図
a 足根骨の背側の高さに等しい線分1/4Pの回転の中心
b 第5中足骨頭
c 踵骨の内側突起（図Bでは外側突起に対応）

図C
右足の前面図

図D
右足を後面から見たところ

図E
右足の背側面

図F
距腿関節において切断された右足の背側面と腱の図
1 前脛骨筋
2 長母趾伸筋
3 長趾伸筋
4 第3腓骨筋
5 長腓骨筋
6 短腓骨筋
7 踵骨腱（アキレス腱）
8 長母趾屈筋
9 長趾屈筋
10 後脛骨筋
a. 短母趾伸筋の腱
b.c.d. 短趾伸筋の腱
最後の2つの筋肉は踵骨の上前面に起始し、指背腱膜に停止する。足指の背屈に作用する。

図G
内側前面から見た左足と下腿の筋肉の断面図
1 前脛骨筋
2 長母趾伸筋
3 長趾伸筋
4 第3腓骨筋

最後に、足底面で見ておく必要があるのが、外側から見たときの形の立体的な知覚に影響する短い筋肉、すなわち小趾外転筋（図H1）です。これは、足根骨と中足骨の位置での骨格の凹みを補い、足の外側縁の膨らみと接地面を作ります。足跡を考えればわかりますが、踵の部分と外側縁に沿ってくっきりとしており、前面では中足骨の頭と指の跡が見られるでしょう。

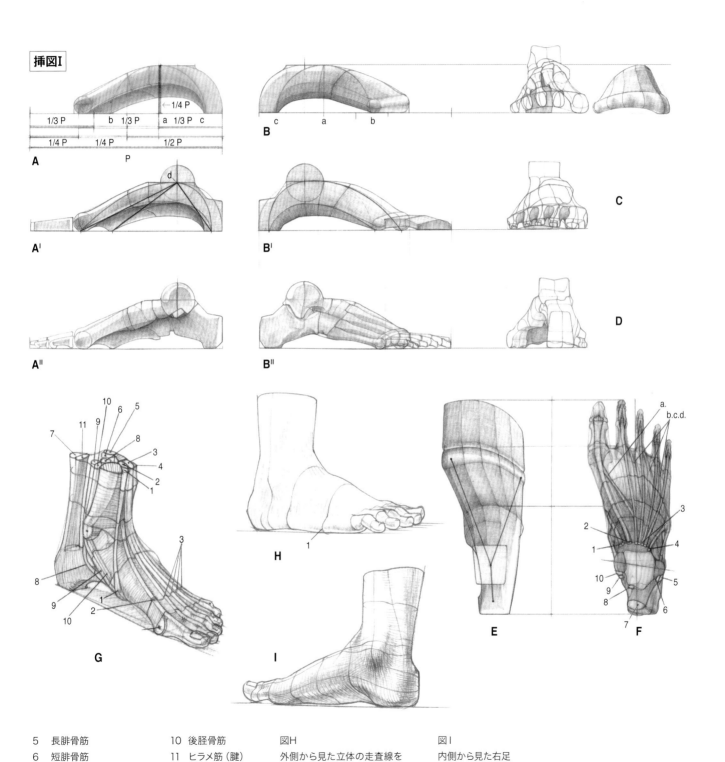

挿図I

さて、ここで短縮法によって描かれた足を、すでに得た情報を要約した透明な形態によって空間的に見てみると、足根骨（t）と中足骨（mt）の結合点での断面（挿図Ⅱ図A-B-C）がその厚みのうちに縁の高さを含んでいることがわかり、以下の図が連続的に示しているように、足の立体的かつ造形的な形を作り出せます（fは趾骨）。

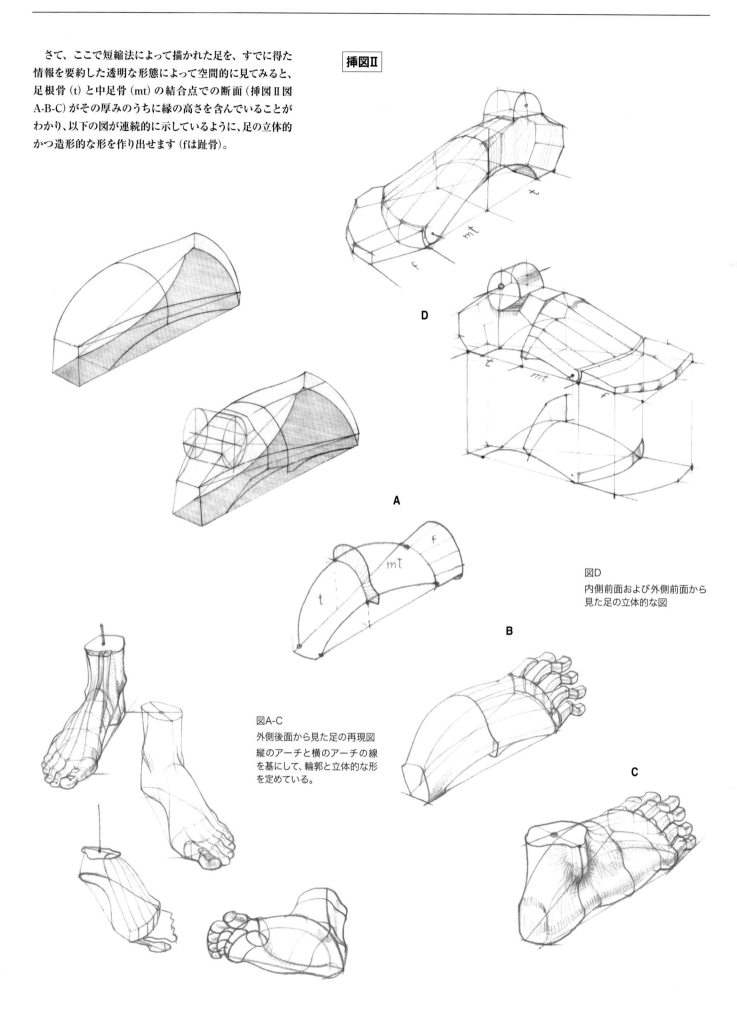

D

A

B

C

図D
内側前面および外側前面から見た足の立体的な図

図A-C
外側後面から見た足の再現図
縦のアーチと横のアーチの線を基にして、輪郭と立体的な形を定めている。

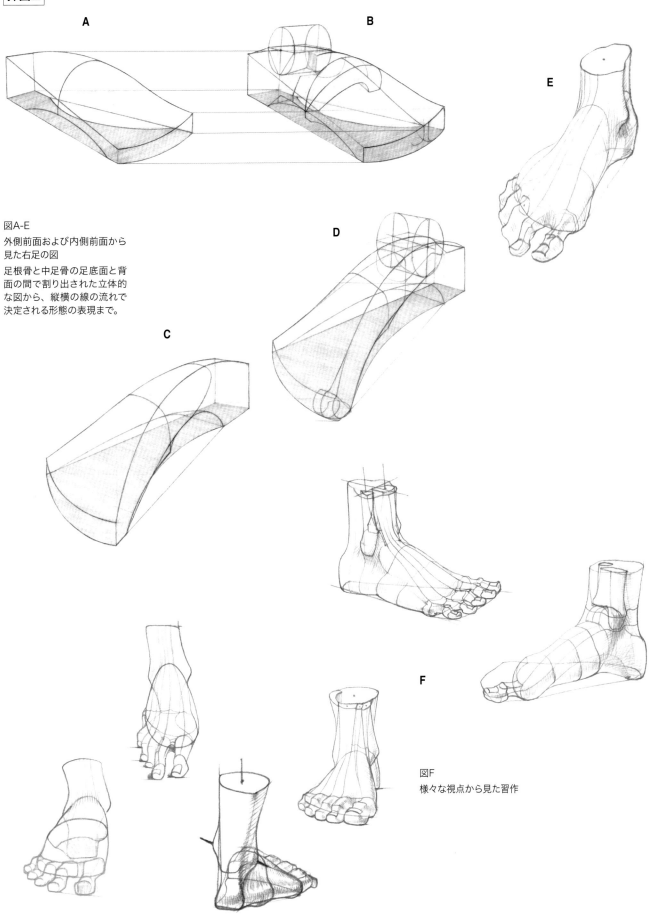

A

B

E

図A-E
外側前面および内側前面から
見た右足の図
足根骨と中足骨の足底面と背
面の間で割り出された立体的
な図から、縦横の線の流れで
決定される形態の表現まで。

D

C

F

図F
様々な視点から見た習作

足首の関節と足の動き

足首の関節、あるいは距腿関節は、距骨滑車のための関節面と内果からなる脛骨の下部と、腓骨にある外果、および距骨の関節部からなります。この関節は蝶番関節による可動関節であり、足に2つの運動を生みます。すなわち、屈曲と伸展です。屈曲とは、足の背側が下腿の方に近づくことを指し、伸展とはその反対の動きを指します〔訳注：足首の屈曲・伸展の定義は、通常はこの記述とは逆〕。そこで、この屈曲の角度としては約25°、伸展の角度は約35°を割り出すことができます。これは下腿の長軸を基点として測ったものです（挿図I図A）。

この関節が行うもう1つの運動は回転運動で、足の外転と内転が含まれます。これは足自体の長軸に沿って起こります。これらの回転運動は、果によって両側が制限されている距腿関節よりも、踵骨と距骨と舟状骨の間の関節においての方がより広く自由に動きます。外転（足が地面から離れた状態で）は足の外側縁を持ち上げ、内転は足の内側縁を持ち上げます。前者は、動きを制限すると同時に関節の安定性を高めている外果のために振り幅が小さくなります。後者は外果より内果の方が小さいおかげで、より大きな動きが可能です。

挿図I

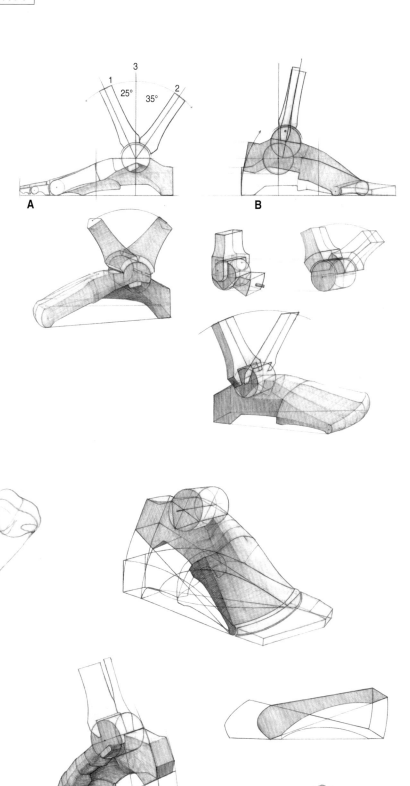

図A
内側から見た足
屈伸の運動
1　屈曲の角度25°
2　伸展の角度35°
3　下腿の長軸

図B
外側から見た足
下方に、推進運動における中足骨頭の蝶番形関節の仕組みの例（趾行(しこう)による接地）。

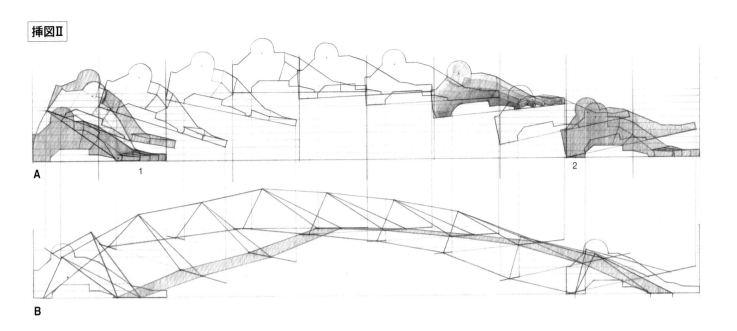

A 1 2

B

　足はもちろん支えの役割をもつものですが、人間の歩行、走り、跳躍における強力な梃子でもあります。

　歩行の仕組みについて、ここで分析するのは足の運動のみです。この運動では、興味深い段階的なリズムが見られますが、これは、それを構成する2つの段階、つまり支えの段階と推進の段階を分析することで理解できます（図B）。

　歩くとき、足は踵—この場合は蹠行的な支えと呼びます—が接地するまで前方に運ばれます。この最初の支えから、足は外側縁から中足骨頭にいたるまで、徐々に地面と接していき、ぴったりと接地するところまでいきます。ここから推進の段階に入ります。第1中足骨と母趾によって支えられた—これを指によって支えられている趾行による接地と呼びます—押しの支点によって踵が持ち上がります。

　したがって、歩行の一連の動き（挿図Ⅱ図A-B）は、足が交互に行う蹠行から趾行の接地に至る周期的な運動によって成り立っています。

図A-B
歩行の一連の動き（右足）
外側から見たところ。空間における足の運動の線が表されている。
1　趾行による接地。推進の段階
2　蹠行による接地。支えの段階

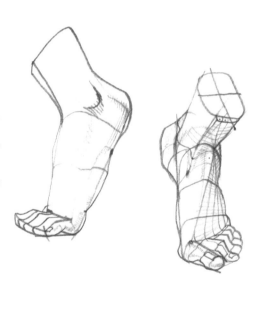

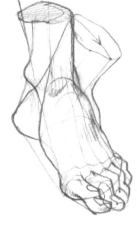

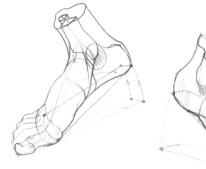

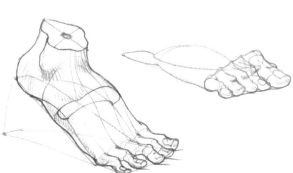

下肢の関節の動き

　すでに見たように、下肢に関わる関節は3つあります。股関節、膝関節、足首の関節です。

　【股関節】股関節は大腿骨頭と骨盤の寛骨臼の間にあります。かなり自由に動く球関節で、半球形のくぼみに球形がはまるようになっています。この関節では、5つの種類の運動が可能です。すなわち、軸上での回旋、伸展、屈曲、内転、外転です。

　また、回旋を除く4つの運動を組み合わせると分まわし運動ができますが、これは空間内に円錐形を描く運動で、頂点が寛骨臼の中の大腿骨頭の中心にあり、底辺が膝にあります。例を見ると（図A-C）、股関節に基点をおいて、体幹に対する大腿の屈曲を定めることができるのがわかります（図A1）。

　【膝関節】膝関節は大腿骨と脛骨の間にあります。蝶番関節による可動関節です。大腿骨の2つの顆は、脛骨の顆が作る水平の基盤の上にローラーのように置かれ、2つの主要な運動、すなわち伸展と屈曲の動きを生みます。こうして、大腿骨の顆に基点を置いて、様々な角度で大腿に対する下腿の屈曲がなされます（図A2）が、筋肉同士が近づくために限度があり、最大角度は約130°です。注意したいのは、ここに示された3つの場合において、膝蓋骨が膝蓋靱帯によってつながっている脛骨の動きに合わせて動くことです（Lesson 12挿図Ⅱ）。

　【足首の関節】足首の関節は脛骨と腓骨の関節面と距骨からなり、これも蝶番関節による可動関節です。足の主要な2つの運動を生みます。1つは背屈（図A3）で、もう1つは底屈と呼ばれる屈曲の動きです（図A4）。

図A
外側面から見た下肢の静止から運動への図
1　体幹に対する大腿の屈曲
2　大腿に対する下腿の屈曲
3　下腿に対する足の背屈
4　下腿に対する足の底屈

図B
前面図

図C
後面図

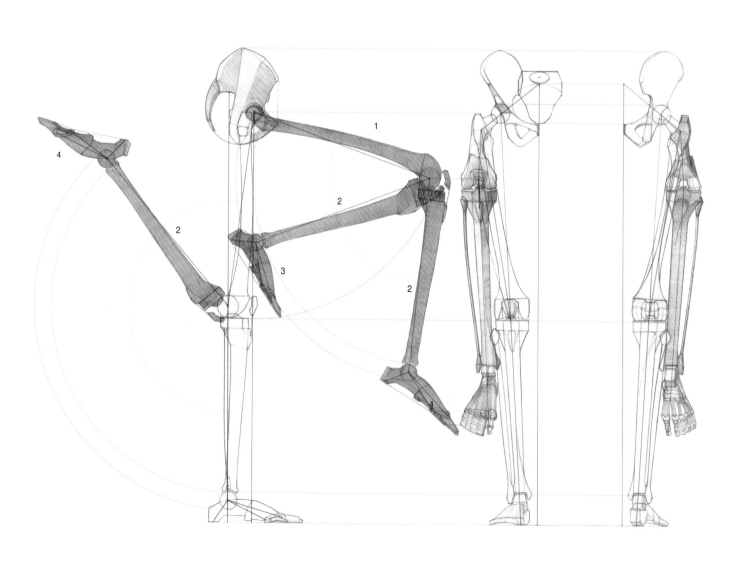

A　　　　　　　　　　　　　　　　　　B　　　　C

下肢帯の筋肉

　これらの筋肉群は腸骨翼の内と外に起始してそこを覆い、大腿骨の上部に停止するものです。

　短く、とりわけ頑丈な筋肉で、起始部と停止部が近いことから、広くボリュームをもって展開しており、運動するうえで効果的に作用するようになっています。主に大腿の外転と下肢の伸展の役割を担っています（図A1-2-3）。内寛骨筋と外寛骨筋に分けられます。

　内寛骨筋は大腰筋（g.p.）と腸骨筋（i.）を指します。外寛骨筋は大殿筋（1）と中殿筋（2）、小殿筋（3）、大腿筋膜張筋（4）、梨状筋*、内閉鎖筋*、外閉鎖筋*、上双子筋*、下双子筋*、大腿方形筋*を含みます。

　アステリスク（*）のついた筋肉は深層にあって、より表面にある筋肉に隠されているため、詳しい説明と図を省きます。

大腰筋（図B g.p.）
起始：第12胸椎の椎体の外側面と第1から第4腰椎の椎体、椎間円板および第1から第5腰椎の肋骨突起に起始。
停止：腸骨筋と合流して大腿骨の小転子に停止。
作用：大腿を骨盤で屈曲。

腸骨筋（図B i.）
起始：腸骨窩。
停止：大腰筋と合流して大腿骨の小転子に停止。下方の端ではいずれも鼡径靱帯の下を通る。
作用：大腿を骨盤で屈曲。

鼡径靱帯（図B l.i.）
　この靱帯は恥骨結節に結びつき、上前腸骨棘に至ります。大腿弓（鼡径溝）―腹部と大腿の付け根を分ける半円の溝―を形作っています。

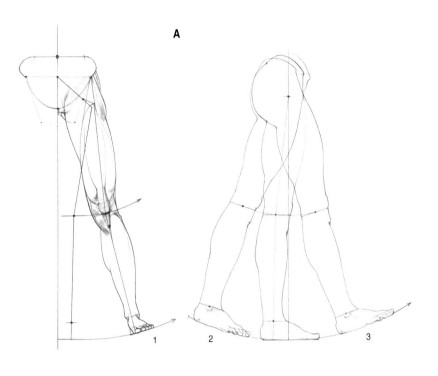

A

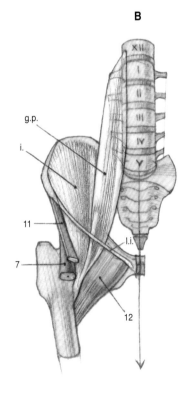

B

図A
下肢の動き
1　下肢の外転
2　下肢の伸展
3　下肢の屈曲

図B
下肢帯の深層の筋肉の前面図
7　大腿直筋
11　縫工筋
12　恥骨筋
g.p.　大腰筋
i.　腸骨筋
l.i.　鼡径靱帯

大殿筋 （図C-D1）

　下肢帯の筋肉の中で最も大きく丈夫な筋肉で、殿部の膨らみを形成しているものです。筋肉の上部と外側をなす浅部（図E1a）を見分けることができます。これは、大転子の近くで厚い腱膜となって終わり、大転子の側面を通って大腿筋膜張筋（図D4-E4）の腸脛靱帯（図E5）と合流して、腱膜の組織を作っています。より後ろにあってボリュームのある深部（図E1b）は、大腿四頭筋の外側広筋（図D9）の近く、大転子の後ろの殿筋粗面に向かいます。

起始（図E1a-1b）：腸骨稜の最後の方と後殿筋線の後ろの腸骨の外面、仙骨と尾骨の外側縁、仙結節靱帯（図F）から。
停止（図E1a-1b）：大転子の下、大腿骨の殿筋粗面（図F t.g.）。
作用：直立姿勢のための基本となる筋肉。骨盤を立て、それによって大腿骨の上に体幹を立てる。大腿を骨盤で伸展し、これを後方や外側に動かす（外転）。

中殿筋 （図D2）

　三角形をしており、骨盤の外側面に位置します（図F）。前後に2つの筋線維束が見られます。

起始（図E2）：前後の殿筋線に囲まれた腸骨翼外面（図G）。
停止（図E2）：大転子の上面（図F）。
作用：大腿を外転する。大腿骨が固定されている場合、中殿筋は歩行の際に見られる骨盤の揺れに作用する。

小殿筋 （図E-G3）

　中殿筋の下にあり、小さいのでこれに完全に隠されています。

起始（図E3）：前と下の殿筋線の間の腸骨外側面（図G）。
停止：大転子の上。
作用：中殿筋とともに大腿を外転する。

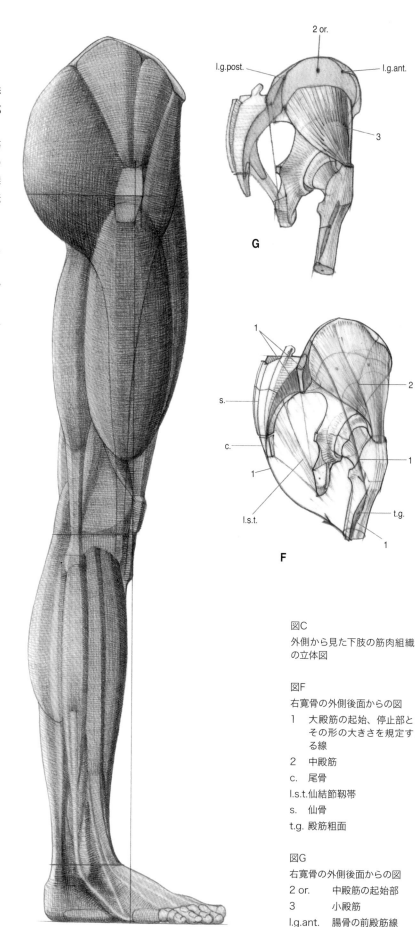

G

F

C

図C
外側から見た下肢の筋肉組織の立体図

図F
右寛骨の外側後面からの図
1　大殿筋の起始、停止部とその形の大きさを規定する線
2　中殿筋
c.　尾骨
l.s.t.仙結節靱帯
s.　仙骨
t.g.　殿筋粗面

図G
右寛骨の外側後面からの図
2 or.　中殿筋の起始部
3　　　小殿筋
l.g.ant.　腸骨の前殿筋線
l.g.post.　腸骨の後殿筋線

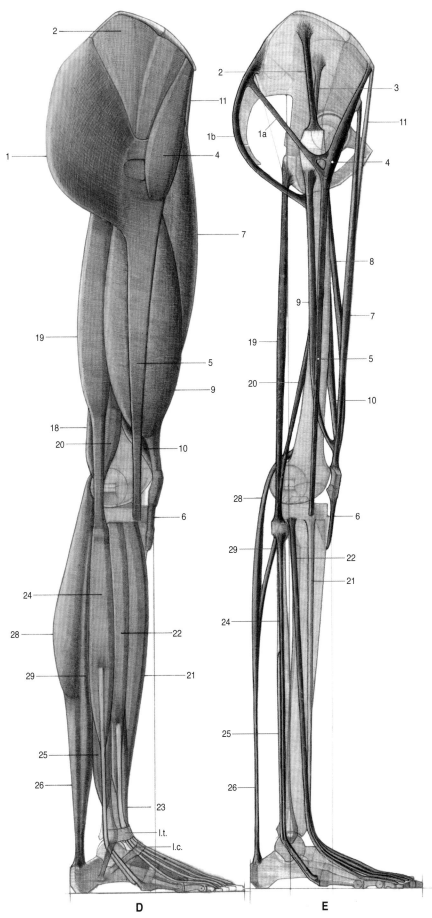

大腿筋膜張筋 （図 D-E）

　この筋肉は2つに区分できます。張筋（4）と腸脛靱帯（5）と呼ばれる大腿筋膜の長い腱です。この筋肉は外側と前面にわたり、腸骨翼と大転子の間に位置します。長く平たい形をしています。大腿筋膜は大腿の筋肉の外側を縦方向に覆う線維性の膜です。この大腿の外側に沿った膜は、外側広筋に対応して厚みを増し、腸脛靱帯と呼ばれる強靭な剣のような腱となっており、大転子の近くに起始した後、大殿筋の浅層（1a）の線維とつながって、脛骨の外側顆に腱で停止します。この帯状の腱は筋肉の部分によって絶えず緊張した状態にあり、大腿四頭筋の強力な筋の塊を外側で支え、これを導き、その運動をいっそう制御された効果的なものにしています。

起始：上前腸骨棘外側。
停止：脛骨の外側顆。
作用：脛骨に結びついているため、下肢全体を外転する。骨盤において大腿を屈曲する。

　ここまでに見た寛骨の筋肉の大部分には、二重の作用があります。すなわち、大腿骨の上で骨盤を支え、下肢の外転に作用します。

図D-E
外側から見た下肢の筋肉
起始部と停止部、筋肉のつく
方向。

寛骨の筋肉
1　大殿筋
1a　大殿筋の浅部
1b　大殿筋の後方の深部
2　中殿筋
3　小殿筋
4　大腿筋膜張筋
5　大腿筋膜張筋の腸脛靱帯

大腿の外側前面の筋肉
6　膝蓋靱帯
7　大腿直筋
8　内側広筋
9　外側広筋
10　中間広筋
11　縫工筋

大腿の後面の筋肉
18　半膜様筋
19　大腿二頭筋（長頭）
20　大腿二頭筋（短頭）

下腿の前面の筋肉
21　前脛骨筋
22　長趾伸筋
23　長母趾伸筋
l.c.　下腿十字靱帯［下伸筋支帯］
l.t.　下腿横靱帯［上伸筋支帯］

下腿の外側の筋肉
24　長腓骨筋
25　短腓骨筋

下腿の後面の筋肉
26　アキレス腱
28　腓腹筋（外側頭）
29　ヒラメ筋

大腿の前面と内側の筋肉

大腿の筋肉は3つのグループに分かれます。それぞれ外側前面、内側、後面の筋肉です。

大腿の外側前面の筋肉

下腿に停止するこれらの筋肉は、起始を骨盤と大腿骨にもちます。それゆえ、その運動は股関節と膝関節に関わっています。したがって、それらの作用は骨盤での大腿の屈曲、大腿での下腿の伸展（挿図I図A1と3）です。このグループは大腿四頭筋および縫工筋からなります。

大腿四頭筋

大腿において最もボリュームのある筋肉です。次の4つの筋からなります（挿図I図B-C-D-E）。すなわち、大腿直筋（7）、内側広筋（8）、外側広筋（9）、中間広筋（10）です。2つの起始をもちます。1つは骨盤にある大腿直筋（図B7）の起始で、もう1つは広筋群（図B8-9）が起始をもつ大腿骨です。これらの筋肉はその筋肉量で大腿のボリュームの大部分を形作っています。実際、これらは大腿骨の骨幹をほとんど完全に覆っており、後ろ側の粗線だけを残しています（図B断面）。これらの筋肉は、そろって腱によって、膝蓋骨の上縁と膝蓋靭帯（図B6）を通して脛骨粗面に停止します。

大腿直筋（挿図I図 D-E7）

これは前面の中心線に沿って置かれた長い筋肉で、膝から下前腸骨棘まで伸びています。紡錘形で、大腿の上半分でより太くなっています。

起始：腱により下前腸骨棘に起こる（図B、D-E7）。
停止：膝蓋骨のかなり上方で筋体は帯状の腱となり、膝蓋骨の上縁に停止する（図B、D-E7）。

内側広筋（挿図I図 D-E8）

大腿骨の内側に沿って配され、下方の膝蓋骨のやや上で最も広がっています。

起始：小転子の下、粗線の内側唇（図E8）。
停止：短い帯状の腱によって膝蓋骨の上の内側縁における大腿四頭筋の共通の腱に至る（図E8）。

外側広筋（挿図I図 D-E9）

外側と後方にかなり広がった面をもちます。

起始：転子間線、大腿骨の殿筋粗面と粗線の外側唇（図E9）。
停止：帯状の腱によって膝蓋骨の上の外側縁における大腿四頭筋の共通の腱に至る（図E9）。

挿図I

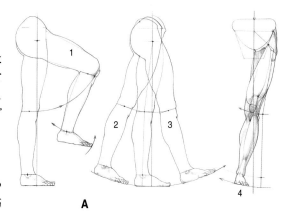

A

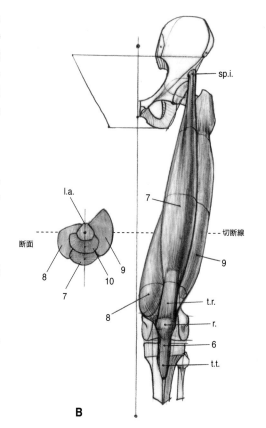

B

図B
大腿四頭筋の筋群の前面図
6　膝蓋靭帯
7　大腿直筋
8　内側広筋
9　外側広筋
10　中間広筋（断面図）
l.a.　粗線（断面図）
r.　膝蓋骨
sp.i.　下前腸骨棘
t.r.　膝蓋腱
t.t.　脛骨粗面

挿図I
図A
下肢の運動
1　骨盤での大腿の屈曲
2　下肢の伸展
3　下肢の屈曲
4　下肢の内転

図C
前面から見た下肢の筋肉組織の立体図
骨格の線と筋肉の輪郭。

図D-E
前面から見た下肢の筋肉
起始部と停止部、筋肉のつく方向。

寛骨の筋肉
l.i.　鼡径靭帯
2　中殿筋
3　小殿筋
4　大腿筋膜張筋
5　大腿筋膜張筋の腸脛靭帯

大腿の外側前面の筋肉
6　膝蓋靭帯
7　大腿直筋
8　内側広筋
9　外側広筋
10　中間広筋
11　縫工筋

大腿の内側の筋肉
12　恥骨筋
13　短内転筋
14　長内転筋
15　大内転筋
15a　大内転筋の外側部分
15b　大内転筋の内側部分
16　薄筋

大腿の後面の筋肉
17　半腱様筋
19　大腿二頭筋（長頭）

下腿の前面の筋肉
21　前脛骨筋
22　長趾伸筋
23　長母趾伸筋
l.t.　上伸筋支帯
l.c.　下伸筋支帯

下腿の外側の筋肉
24　長腓骨筋
25　短腓骨筋

下腿の後面の筋肉
三頭筋
27　腓腹筋（内側頭）
28　腓腹筋（外側頭）
29　ヒラメ筋

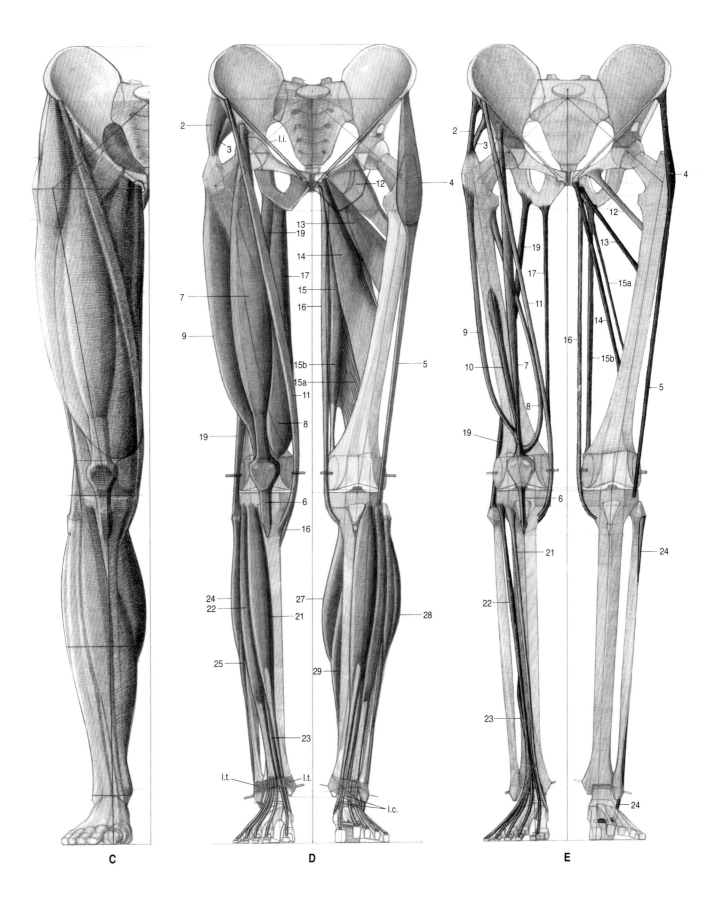

2

3

l.i.

12

4

13
19

14

17

15

16

7

9

5

15b

15a

11

8

19

6

16

24
22

27

21

25

29

23

l.t. l.t.

l.c.

2

3

4

12

13

19

17

15a

11

14

16

15b

9

10

7

8

5

19

6

21

24

22

23

24

C D E

中間広筋 （挿図I図 E10）

大腿直筋と大腿骨の前面の間にあります。外側広筋と内側広筋および大腿直筋の間に置かれているため、表からは見えません（図B10断面）。

起始：大腿骨前面と外側面（図E10）。
停止：膝蓋骨のやや上と裏側で帯状の腱となって他の筋頭と合流する（図E10）。
作用：大腿四頭筋は脛骨粗面に停止しているため、大腿から下腿を伸展する。大腿直筋は骨盤に起始をもつため、大腿を持ち上げ、腹へ向けて屈曲できる。直立姿勢においては活動していない。いずれにせよ、直筋は下腿を大腿から伸展し、大腿を骨盤から屈曲することが同時にできる。

縫工筋 （挿図I図 D-E11）

帯状の筋肉で、人体で一番長い筋肉です。大腿を上から下へ、外から内へと斜めに横切っています。その伸びる方向は、内側広筋が膨らむ部分と、大腿三角として知られる内転筋によって占められる三角形の部分（大腿の内側の筋肉）をまたいでいます（図C）。この2つの部分は、この筋肉の存在によって強調されており、生きた人体を読み取る際に重要な特徴となります。

起始：上前腸骨棘より起こる（図E11）。
停止：膝関節の顆の内側後面の縁を横切って脛骨の内側顆に、薄筋と半腱様筋の腱のやや上に停止する。この腱の停止部を鵞足と呼ぶが、骨の面に3つの指が扇状に広がったような形からその名がある（挿図II図B-C）。
作用：かなり長い筋肉であるため、その作用は弱くなる。大腿での下腿の屈曲と下腿の内旋（下肢の力学的軸に沿って行われる運動）において他の筋肉とともに作用する。

大腿の内側の筋肉

この筋肉群（挿図I図C-D-E）は、骨盤下方の恥骨と坐骨の枝を大腿骨と結びつけています。その筋群のうち4つが粗線の内側唇に停止しており、それによって股関節の動きに関与しています。以下に見るように、下腿の骨に停止する薄筋のみが膝関節の動きに関わり、骨盤と脛骨を結びつけています。これらの筋肉は、大腿骨の骨幹の傾きに合わせて生まれる三角形の広い領域—大腿三角と呼びます—を占めています（図C）。この部分は上を鼠径靱帯によって区切られ、内側は正中線の近くで薄筋によって、外側では縫工筋によって区切られています。

内側の筋肉の作用は主に大腿の内転であり、寛骨（外寛骨）の筋肉によって行われる外転の運動に拮抗します。

恥骨筋（12）、短内転筋（13）、長内転筋（14）、大内転筋（15）、薄筋（16）に分かれます。

恥骨筋 （挿図I図 D-E12）

恥骨上枝から大腿骨に向かって、上から下へと斜めに走っています。

起始：腸恥隆起から恥骨上肢の結節までの間（図E12）。
停止：後方の小転子に向かう粗線の分枝に停止する（図E12、Lesson 20と図G）。
作用：大腿を内転、屈曲する。

短内転筋 （挿図I図 D-E13）

3つの内転筋の中では最も小さい、三角形の筋肉です。前から見ると（図D）、恥骨筋や長内転筋よりも引っ込んだ位置にあります。

起始：恥骨下肢（図E13）。
停止：粗線内側唇の上部3分の1（図E13、Lesson 20と図G）。
作用：大腿骨を内転、外旋する。

長内転筋 （挿図I図 D-E14）

三角形をしており、大内転筋の前にあるため、前面から一番よく見える内転筋です。短内転筋から薄筋の間の空間を埋めています（図D）。

起始：恥骨下肢の恥骨結節の近く。
停止：粗線内側唇の中部3分の1。
作用：大腿を内転、外旋する。

大内転筋 （挿図I図 D-E15）

内転筋の中で最大で最強のものです。前面から見ると、上記の筋肉の裏側に位置しており、2つの部分に分かれます。1つ目は広い三角形をしており（図D15a）、2つ目は引き伸ばされた紡錘形をしています（図D15b）。

起始：恥骨下肢のごく一部と坐骨結節に至る坐骨下枝全体。
停止：第1の部分（図E15a）は粗線の内側唇の全体に広く停止し、さらに膝窩面の内側縁に至る。大部分が坐骨結節の近くに始まる線維束からなる第2の部分（図E15b）は、円柱状の太い腱となって、大腿骨の内側顆の上部に停止する。この長い停止線は、大腿の内転筋管が通る内転筋裂孔によって分断されている（この筋肉の形をよりよく理解するためにはLesson 20の図F-Gも参照のこと）。
作用：内転筋のうち最強であるため、大腿を十字に交差するまで強く締めることができる。

薄筋 （挿図I図 D-E16）

薄く細い帯状の筋肉です。垂直に伸びて、大腿の内側縁を区切っています（図D16）。

起始：恥骨結合の近くの恥骨下肢（図E16）。
停止：脛骨内側顆のやや下に停止する。鵞足と呼ばれる腱の停止域を作っている。縫工筋の腱と半腱様筋の筋の間に置かれる（図E16と挿図II図A-B-C）。
作用：下肢の内転。膝の屈曲に寄与し、また下腿の内旋もできる。

挿図II
図A
内側から見た下肢の筋肉組織の立体図

図B-C
内側から見た下肢の筋肉
起始部と停止部、筋肉のつく方向。

寛骨の筋肉
1　大殿筋

大腿の外側前面の筋肉
大腿四頭筋
6　膝蓋靱帯
7　大腿直筋
8　内側広筋
9　外側広筋
10　中間広筋
11　縫工筋

大腿の内側の筋肉
13　短内転筋
14　長内転筋
15　大内転筋
15a 大内転筋の外側部分
15b 大内転筋の内側部分
16　薄筋

大腿の後面の筋肉
17　半腱様筋
18　半膜様筋

大腿の前面の筋肉
21　前脛骨筋
23　長母趾伸筋

大腿の外側の筋肉
24　長腓骨筋（腱の部分）

下腿の後面の筋肉
三頭筋
26　アキレス腱
27　腓腹筋（内側頭）
[28 腓腹筋（外側頭）]
29　ヒラメ筋

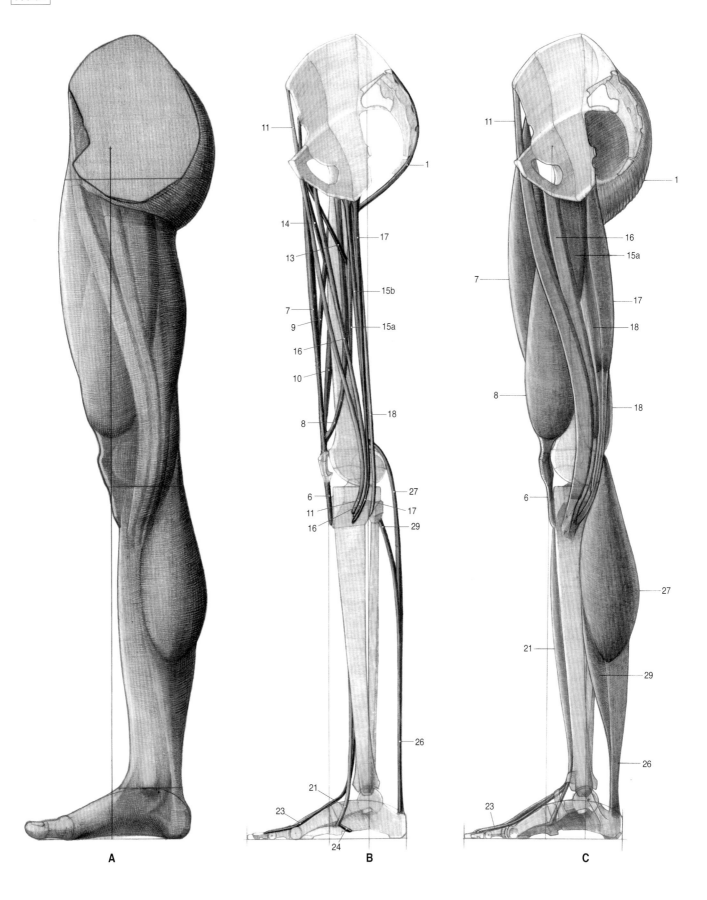

A B C

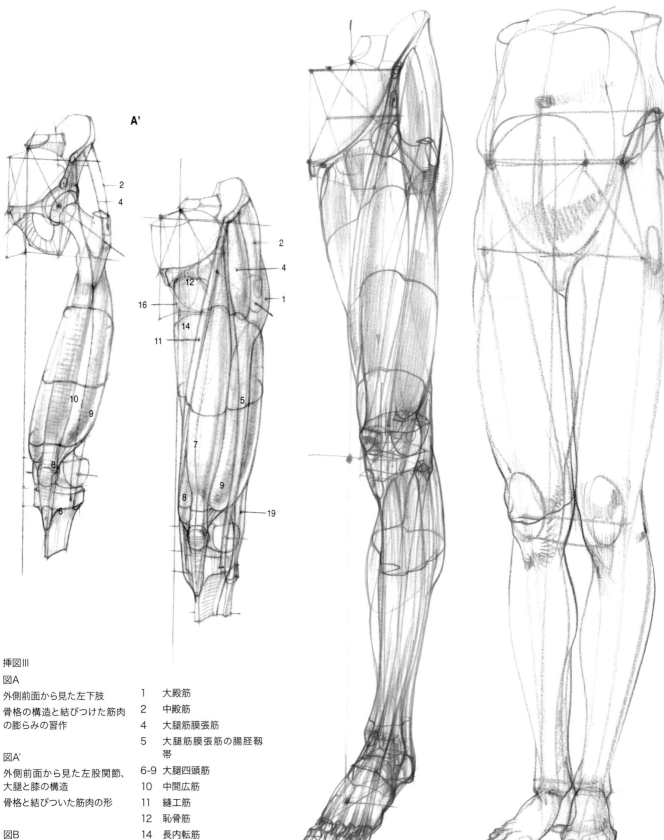

挿図Ⅲ

A　　　　　　　　B

A'

2
4

2
4
12　　　　　　1
16
14
11　　　　　5

10
9
7

8　　　9
8
6　　　　19

挿図Ⅲ

図A

外側前面から見た左下肢

骨格の構造と結びつけた筋肉
の膨らみの習作

図A'

外側前面から見た左股関節、
大腿と膝の構造

骨格と結びついた筋肉の形

図B

外側前面から見た図

表皮の膨らみの習作

1	大殿筋
2	中殿筋
4	大腿筋膜張筋
5	大腿筋膜張筋の腸脛靭帯
6-9	大腿四頭筋
10	中間広筋
11	縫工筋
12	恥骨筋
14	長内転筋
16	薄筋
19	大腿二頭筋（長頭）

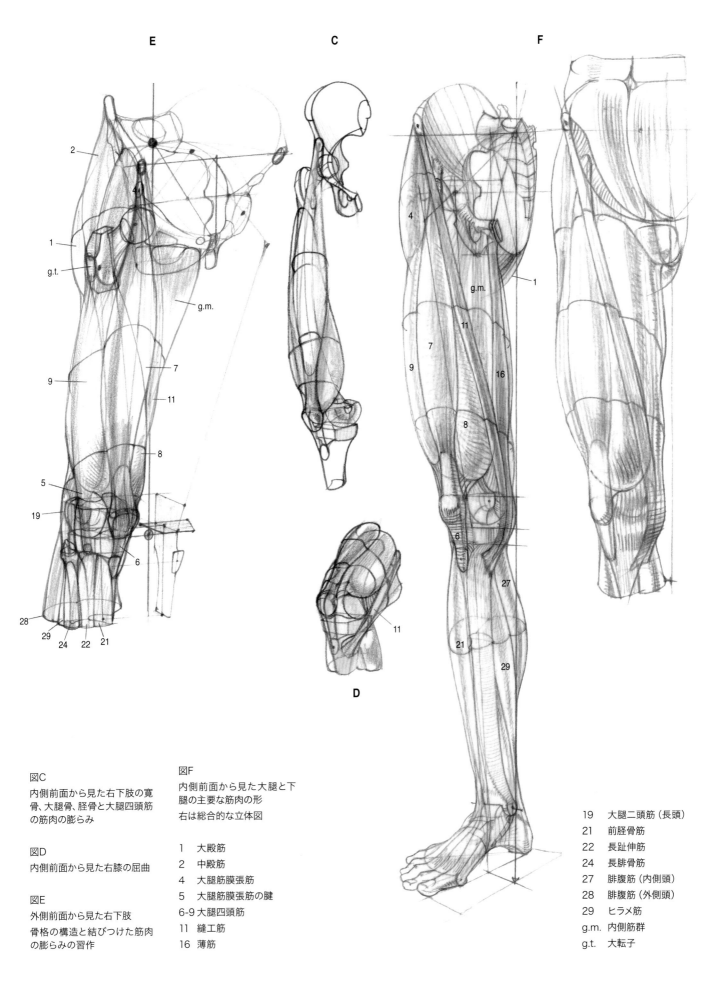

E C F

D

図C
内側前面から見た右下肢の寛
骨、大腿骨、脛骨と大腿四頭筋
の筋肉の膨らみ

図D
内側前面から見た右膝の屈曲

図E
外側前面から見た右下肢
骨格の構造と結びつけた筋肉
の膨らみの習作

図F
内側前面から見た大腿と下
腿の主要な筋肉の形
右は総合的な立体図

1	大殿筋
2	中殿筋
4	大腿筋膜張筋
5	大腿筋膜張筋の腱
6-9	大腿四頭筋
11	縫工筋
16	薄筋

19	大腿二頭筋（長頭）
21	前脛骨筋
22	長趾伸筋
24	長腓骨筋
27	腓腹筋（内側頭）
28	腓腹筋（外側頭）
29	ヒラメ筋
g.m.	内側筋群
g.t.	大転子

大腿の後面の筋肉

　全体で大腿の後面を立体的に形作っているこれらの筋肉（図A-B）は、骨盤の坐骨結節の非常に粗い部分に起こり、下腿の2箇所、すなわち脛骨と腓骨に停止し（図B）、その作用において股関節と膝関節を取り込んでいます。このどっしりとした筋肉の塊は、紡錘形の3つの筋肉からなっていて、大腿の下端で細くなり、内側と外側の2本の柱に分かれ、その際、膝窩と呼ばれるくぼみができます。この部分では、内側縁は半膜様筋と半腱様筋からなり、外側縁は大腿二頭筋の頑丈な腱からなっています（図A-B）。三角形の膝窩のくぼみは、皮下で下腿の伸展においては凸状となります（図A）が、屈曲の際は凹状となります（図C）。

　これらの筋肉の働きは、下腿の屈曲と、大腿における骨盤の伸展で、基点を下腿において体幹を下肢の上で直立させる作用に寄与します。この2つの作用から、これらの筋肉は大腿前面の筋肉の拮抗筋となっています（図E）。

　大腿後面の筋肉は、半腱様筋（17）、半膜様筋（18）、大腿二頭筋の長頭（19）と短頭（20）に分かれます。

半腱様筋 （図F-G17）

　長く引き伸ばされた紡錘形をしており、大腿の内側にあります。上3分の2は筋腹で、下3分の1は細い腱となっています。

起始：坐骨結節（図G）。
停止：脛骨内側顆の下。縫工筋と薄筋とともに鵞足に停止する（図G、Lesson 19挿図Ⅱ図B-C）。
作用：大腿において下腿を屈曲する。このときに限り、半膜様筋と協力して下腿の内旋を行うことができる。

半膜様筋 （図F-G18）

　半腱様筋の裏にあり、起始においてこれと一体化し、平らに広がった形をしています。下肢を伸展する際、下方の特に広がった外側縁において、膝窩面の近くで表皮からも見て取れる隆起を見せます。

起始：坐骨結節。
停止：脛骨の内側顆。
作用：下腿の屈曲および内旋。胴で大腿を伸展する。脛骨を固定すると骨盤で大腿を伸展する。

大腿二頭筋 （図F-G19-20）

　半腱様筋よりも太く、大腿外側に置かれている筋肉です。やや平らな紡錘形で、長頭（図F19）と短頭（図F20）の2つの筋頭をもちます。

起始：長頭は、坐骨結節の外側後面の筋膜において、半腱様筋に付着して起こる（図F19）。短頭は、大腿骨の粗線外側唇の中ほど3分の1に起こる（図F20）。
停止：両頭は合流して1本の太い腱となり、腓骨頭に停止する。

作用：下腿を屈曲する。胴において大腿を伸展する。骨盤を伸展する。屈曲の際には下腿の外旋を行う。

　右膝の屈曲（図C-D-D'）において、大腿二頭筋の腱が皮下でとりわけ目に見えるようになること、さらには、後面から見ると（図C）、膝窩のくぼみと内側の筋の膨らみが強調されることに注目しましょう。

E

図A
後面から見た下肢の筋肉組織の立体図

図B
外側後面から見た大腿後面の筋肉群

図C
外側後面から見た右膝の屈曲

図D
外側前面から見た右膝の屈曲
5　大腿筋膜張筋の腸脛靱帯

図D'
前面から見た右膝の屈曲
19　大腿二頭筋（長頭）の腱
t.f.　腓骨頭（皮下に現れる部分）

図E
大腿における下腿の屈曲運動

図F-G
後面から見た下肢の筋肉組織
起始部と停止部、筋肉のつく方向

f.p.　膝窩面
p.l.　外側の柱状の腱
p.m.　内側の柱状の腱
t.　脛骨
t.f.　腓骨頭
t.i.　坐骨結節

寛骨の筋肉
1　大殿筋
2　中殿筋
3　小殿筋
4　大腿筋膜張筋
5　腸脛靱帯

大腿の外側前面の筋肉

大腿四頭筋
6-7-8-9　大腿四頭筋
7　大腿直筋
8　内側広筋
9　外側広筋
11　縫工筋

大腿の内側の筋肉
12　恥骨筋
13　短内転筋
14　長内転筋
15a　大内転筋の外側部分

15b　大内転筋の内側部分
16　薄筋

大腿の後面の筋肉
17　半腱様筋
18　半膜様筋
19　大腿二頭筋（長頭）
20　大腿二頭筋（短頭）

下腿の外側および後面の筋肉
24　長腓骨筋
25　短腓骨筋
26　アキレス腱
27　腓腹筋（内側頭）
28　腓腹筋（外側頭）
29　ヒラメ筋
30　足底筋

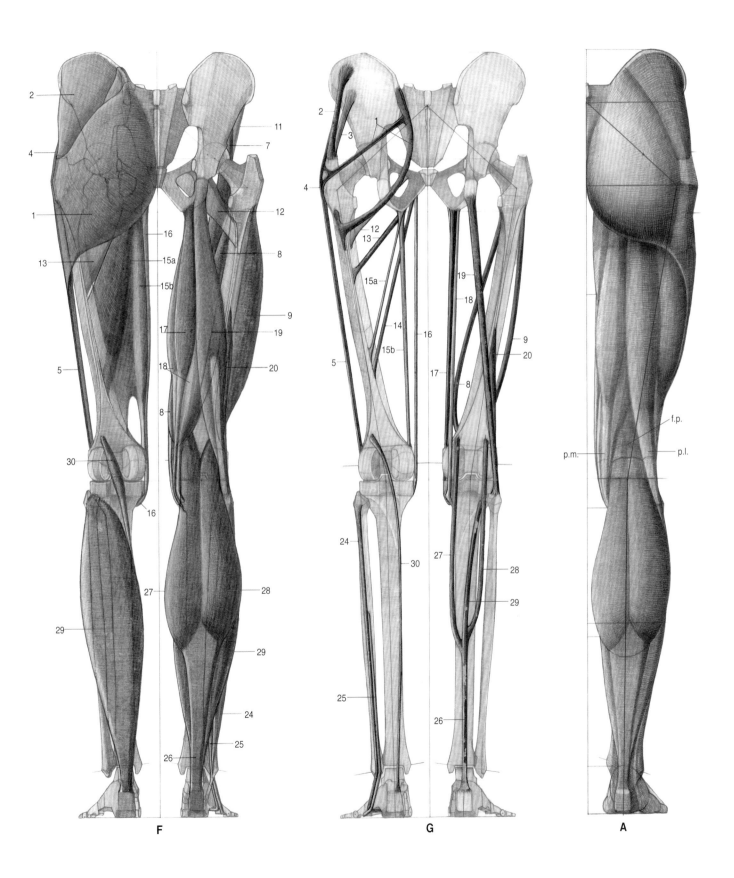

F

G

A

2
4
1
13
5
30
29

11
7
12
8
9
19
20
16
27
28
29
24
25
26
16
15a
15b
17
18
8

2
3
4
12
13
15a
14
15b
5
24
25

1
19
18
16
17
8
9
20
27
30
28
29
26

f.p.
p.m.
p.l.

69

下腿の前面、外側、後面の筋肉

前面の筋肉

　下腿においては、前面の筋肉が覆っているのは脛骨の外側前面です（挿図Ⅰ図B断面）。これらは脛骨に起こり、足の骨に停止して距腿関節の運動に作用します。その一般的な作用は、足の背屈と足指の伸展にあります（挿図Ⅰ図A1）。下腿の筋肉では、筋肉部分は中間部において大きく広がっていますが、下3分の1の位置と距腿関節の部分では腱となります。これらの一連の腱は下腿横靱帯［上伸筋支帯］と下腿十字靱帯［下伸筋支帯］によって骨格に接するようになっていて、それらの腱が作用する際に、その本来の位置や運動の方向からずれないように導く役割を果たしています。

　【下腿横靱帯（Lesson 18-19l.t.）】下腿横靱帯は距腿関節の上に位置し、脛骨の前内側縁と腓骨の外側縁に着きます。下腿前面の筋肉の腱のための2つの通り道を作ります。

　【下腿十字靱帯（Lesson 18-19l.c.）】下腿十字靱帯は足根骨の背側にあり、Y字形になった3本の帯からなります。そのうち2本は内側にあり、上の1本は脛骨の内果に結びつき、下の1本は足根骨の舟状骨に結びつきます。3本目は外側へ向かい、踵骨に着きます。下腿横靱帯を通ってきた腱のために3つの通り道を作ります。

　前面の筋肉は、前脛骨筋（21）、長趾伸筋（22）、長母趾伸筋（23）に分けられます。

前脛骨筋（挿図Ⅰ図 B-C-D21）

　前面の筋のうちでは最も広がっているものです。三角柱状で平たい筋腹をしています。下腿の下半分から腱が現れ始めます（図B）。

起始：脛骨の外側顆、脛骨の外側前面の上3分の1および骨間膜から起こる（Lesson 18-19の全体図）。
停止：腱は下腿横靱帯と十字靱帯の下を通り、足の背面を横切って足底面に向かい、内側楔状骨と第1中足骨がつながるあたりに停止する（Lesson 19の全体図）。
作用：足を背屈して下腿の前面に近づけ、内反する。この作用において、腱は距腿関節の皮下で持ち上がる。

長趾伸筋（挿図Ⅰ図 B-C-D22）

　細長く平らな半羽状筋です。前脛骨筋よりも外側に位置し、上端では一部これに隠されています。下腿の下3分の1の始めに腱が現れ、平らになっています。下腿横靱帯と十字靱帯の下を通り、5本の腱に分かれ、そのうち4本は足の背面を走って足の4本の指に向かいますが、第5の腱は別の筋に属しているとも考えられ、これを第3腓骨筋と呼びます（図C p.t.）。

起始：脛骨の外側顆、腓骨頭と腓骨前縁に起こる（Lesson 18-19の全体図）。
停止：最初の4本の腱は第2から5趾の末節骨底に着く。5

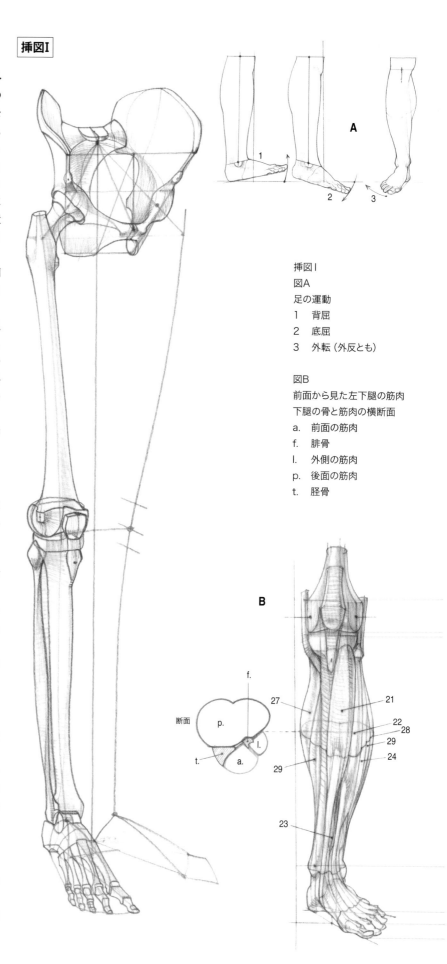

挿図Ⅰ

A

挿図Ⅰ
図A
足の運動
1　背屈
2　底屈
3　外転（外反とも）

図B
前面から見た左下腿の筋肉
下腿の骨と筋肉の横断面
a.　前面の筋肉
f.　腓骨
l.　外側の筋肉
p.　後面の筋肉
t.　脛骨

B

f.

27　　　　21
　　　　22
　　　　28
　　　　29
　　　　24

断面

p.

l.

t.　　a.

29

29

23

本目の腱は第5中足骨の背面の粗面に着く。細かく見ると、4本の腱は短趾伸筋の腱と合流する。基節骨の位置で各腱は3つの頭に分かれる。中央の頭は中節骨底に着き、両側の2つは末節骨底に着く（Lesson 15挿図Iと図F）。
作用：母趾を除く足の4本の指を伸展する。足を背屈し、下腿に近づけ、外転する。この動きにおいては、特に中足骨と趾骨の間の関節部で、皮下に腱が浮き上がることに注目。

長母趾伸筋（挿図I図 B-C-D23）

　前面の筋の中で最も小さく短いものです。筋腹は平らで、前脛骨筋と長趾伸筋に隠れています（図B）。腱は距腿関節の少し上で現れます。

起始：下腿の中ほど、腓骨内側縁と骨間膜から起こる（Lesson 19の全体図）。
停止：腱は下腿横靱帯と十字靱帯の下を通り、母趾の中節骨底に着く（Lesson 19の全体図）。
作用：母趾を伸展し、前脛骨筋と協力する。

外側の筋肉

　外側の筋肉は果を除く腓骨を完全に覆っており、外果がなす関節軸の後ろを通る2本の太い腱となって足根骨と中足骨に停止します。それゆえ、これらの筋は、後面の強力な屈筋の助けとして、足の底屈および外転筋として働きます（挿図I図A2-3）。
　長腓骨筋（24）と短腓骨筋（25）に分かれます。

図C
外側から見た下腿の筋肉

前面の筋肉
21　前脛骨筋
22　長趾伸筋
23　長母趾伸筋

外側の筋肉
24　長腓骨筋
25　短腓骨筋
p.t. 前腓骨筋（第3腓骨筋ともいう）

後面の筋肉
下腿三頭筋
26　アキレス腱
27　腓腹筋（内側頭）
28　腓腹筋（外側頭）
29　ヒラメ筋

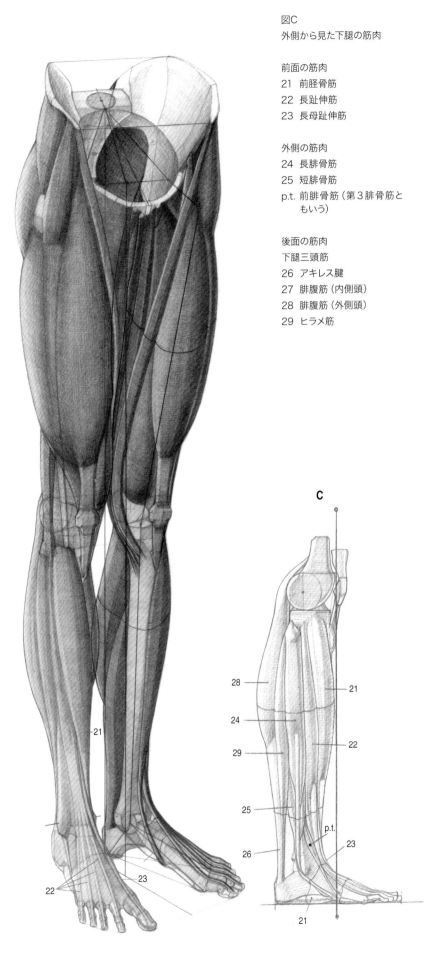

C

長腓骨筋 （挿図I図 C-D24）

腓骨をほぼ覆っている羽状筋です。上部では膨らんでいて、下部では平らになっています。下腿の外側半分を走る長い腱があり、これは外果の後面にまわり、その溝を通り、踵骨の外側面を斜めに横切ります（図C）。

起始：腓骨頭および腓骨外側縁（Lesson 18の全体図）。
停止：その腱は踵骨の外側を横切った後、立方骨の溝（Lesson 14図G12）を通り、足底面の内側楔状骨と第1中足骨の接点に至る（Lesson 18-19の全体図）。
作用：足を外転・外反し、底屈を行う。

短腓骨筋 （挿図I図 C-D25）

長腓骨筋の下にあって、これに覆われていますが、下腿の下3分の1の位置で見ることができます。その腱は長腓骨筋の腱と並んで進み、そろって外果を経て踵骨の外側面に至ります（図C）。

起始：腓骨外側面の3分の1中ほどに起こる（Lesson 18の全体図）。

停止：第5中足骨粗面（Lesson 18の全体図）。
作用：足を外転・外反する。

下腿の後面の筋肉

これらの筋肉は浅層と深層のものに分けることができます。前者は下腿のふくらはぎの大きな膨らみを形作っており、大腿骨と脛骨に起こり、アキレス腱と呼ばれる強靭な腱で足の踵骨に至ります。その結果、その働きは膝関節と足首の関節の両方に関わります。

この筋肉群は下腿三頭筋と呼ばれ、足屈の作用（挿図I図A2）に加え、大腿二頭筋と大殿筋とともに人の直立姿勢に寄与します。下腿三頭筋（26-27-28-29）と足底筋（30）に分かれます。

下腿三頭筋 （挿図II図 A-B）

三頭からなり、3つの広い筋腹によって区別されます。すなわち、腓腹筋内側頭（27）、腓腹筋外側頭（28）、ヒラメ筋（29）で、下方でアキレス腱（26）によって1つに合流しています。全体としては、下腿三頭筋は引き伸ばされた卵形をしたふくらはぎの形状を作っていて、腓腹筋内側頭は、腓腹筋外側頭よりもやや大きくなっています。2つの腓腹筋は起始において、2本の短い腱で分かれています。少し下で合流し、膨らんで2つの筋腹となり（中央にあるわずかなくぼみによって区別できる）、最後に合流してアキレス腱となります。2つの腓腹筋の下にヒラメ筋があります。やや平らな大型の筋で、下腿の下3分の1のところでアキレス腱の両側に見て取ることができます。

起始：2つの腓腹筋は大腿骨の内側顆と外側顆の膝窩面の縁に起こる（Lesson 20の全体図）。ヒラメ筋は腓骨頭と腓骨上後面の縁、および脛骨後面の大きな腱弓に起始する。
停止：三頭はアキレス腱において合流し、踵骨隆起に停止する（Lesson 20の全体図）。
作用：足の底屈。つま先立ちで踵を持ち上げる。この動きの際には腓腹筋は皮下にはっきりと見分けられる。

足底筋 （Lesson 20 図 F-G30）

腓腹筋とヒラメ筋の間に置かれる細い筋肉です。ほとんど目立たないので無視しても問題ありません。膝の下で非常に長い腱となります。

起始：大腿骨の外側顆の上、外側腓腹筋の近くに起こる。
停止：腱は内側の縁に沿って走り、アキレス腱に停止する。
作用：下腿三頭筋を助ける。

挿図II

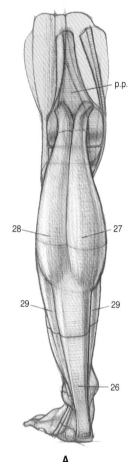

p.p.

28 27

29 29

26

A

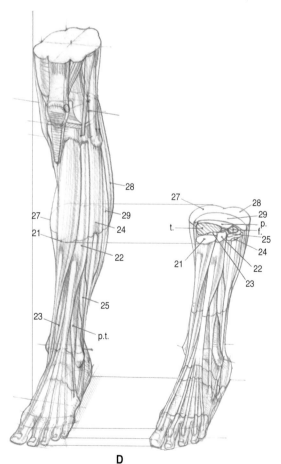

D

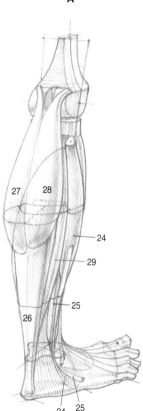

27 28

24

29

25

26

24 25

深層の筋肉

　これらの筋肉は脛骨の後面に起こります。内果と距骨の裏を通り、足底面に停止します。全体としてこれらの筋は屈筋として作用します。

　膝窩筋、後脛骨筋、長趾屈筋、長母趾屈筋に分かれます。この4つの小さい筋は下腿三頭筋に隠されているため、ここでは図解しません。

挿図Ⅱ
図A
上：後面から見た左下腿
下：外側後面から見た右下腿

図B
外側後面から見た左下肢の立体図
左の図では、内側の筋肉のうちで最も大きく、後面にある大内転筋をはっきりさせるために大腿の後部の筋肉が取り除かれている。
9　　外側広筋
30　　足底筋

図D
外側前面から見た左下腿の筋肉
右側に脛骨（t.）と腓骨（f.）に対する筋肉の配置を示す横断面図

21　　前脛骨筋
22　　総趾伸筋
23　　長母趾伸筋

下腿の外側および後面の筋肉
24　　長腓骨筋
25　　短腓骨筋

下腿三頭筋
26　　アキレス腱
27　　腓腹筋（内側頭）
28　　腓腹筋（外側頭）
29　　ヒラメ筋

f.　　腓骨
g.m. 大腿内側の筋肉群
p.　　ヒラメ筋の下にある深層の筋肉
p.p. 膝窩面
p. t. 第3腓骨筋
t.　　脛骨

B

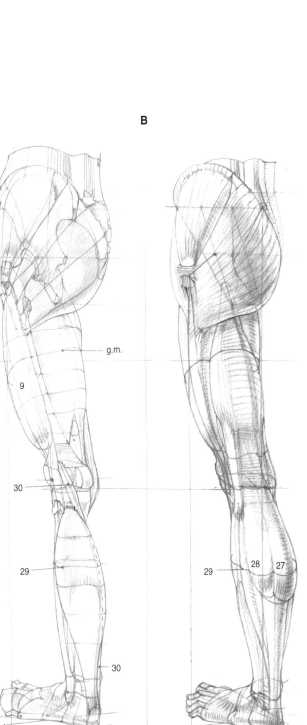

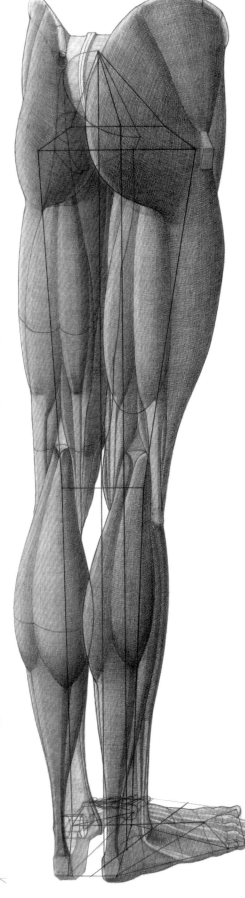

下肢の構造から形態へ

　骨格の大部分は、皮下に現れてはいないとはいえ、全体としてその形態の構造を補完するものであるため、立体的な再現図を描くときには、内部の骨格が外部と相互に作用する要となる部分に注意する必要があります。筋肉のボリュームと骨格との関係をよりよく理解するために、皮下に現れる骨格の部分を以下にまとめておきます。

　　＊大転子：股関節＝大腿の結節点で、大腿骨の骨幹が始まるところがわかる
　　＊膝関節：大部分が筋肉の靱帯や腱だけで覆われている
　　＊脛骨：内果までの内側面がすべて表面に現れている
　　＊腓骨頭と外果
　　＊足の背面
　　＊足指の基節骨と中節骨の背面

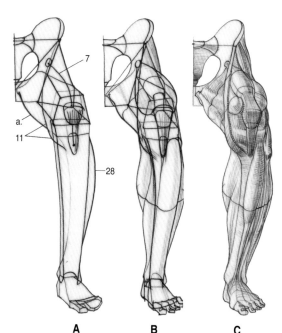

A　　　　**B**　　　　**C**

図E
7　大腿直筋の筋肉の方向
q.　大腿四頭筋：全体のボリュームと内側広筋、中間広筋、外側広筋の膝蓋骨への停止

図F
7　大腿直筋の造形的なボリューム
11　縫工筋

図F'-F''
外側前面から見た左膝屈曲に関する大腿四頭筋と大腿二頭筋

図G
内側前面から見た左膝伸展

挿図I

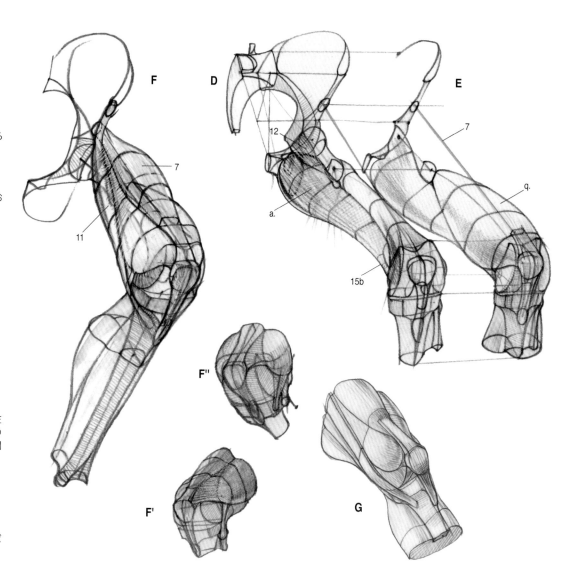

F　　**D**　　**E**

F''

F'　　**G**

図A-B-C
前面-内側から見た屈曲する左下肢の短縮法による習作

図A
筋肉のつく方向との関係における骨格の立体的な輪郭
7　大腿直筋
11　縫工筋
28　腓腹筋（外側頭）
a.　内転筋の内側縁

図B
筋肉の輪郭の決定

図C
造形的な立体の分析

図D-E-Fと細部
内側前面から見た屈曲する左下肢の内側および外側前面の筋肉ボリュームと骨格との関係の習作

図D
12　恥骨筋
15b　大内転筋の腱
a.　内転筋の全体的なボリューム

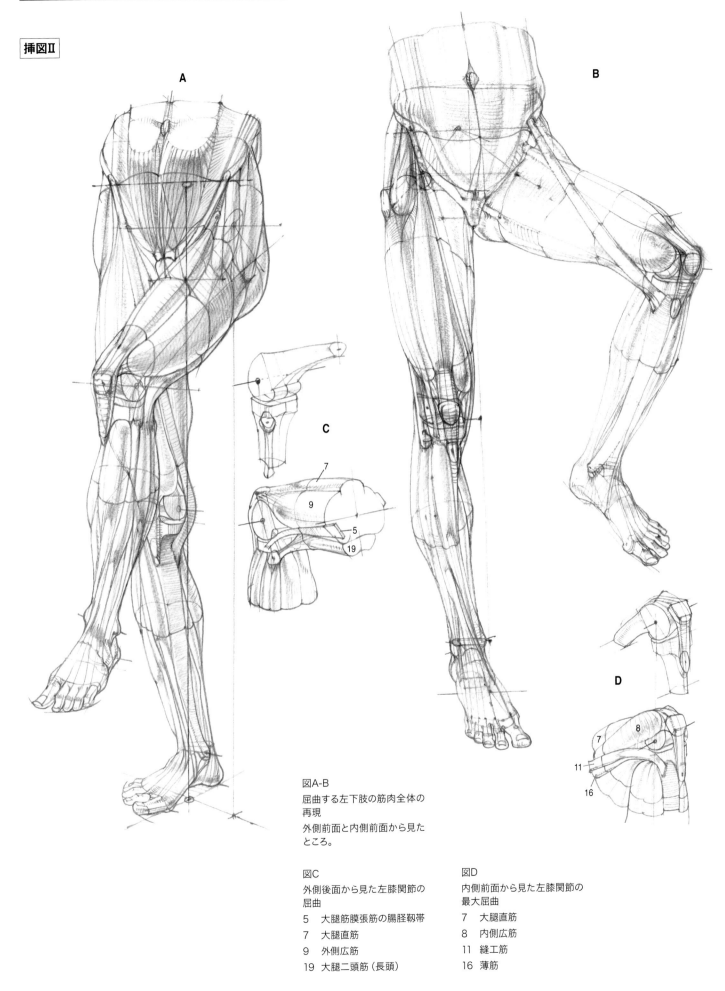

挿図Ⅱ

A

B

C

D

7

9

5

19

7

8

11

16

図A-B
屈曲する左下肢の筋肉全体の
再現
外側前面と内側前面から見た
ところ。

図C
外側後面から見た左膝関節の
屈曲

5　大腿筋膜張筋の腸脛靭帯

7　大腿直筋

9　外側広筋

19　大腿二頭筋（長頭）

図D
内側前面から見た左膝関節の
最大屈曲

7　大腿直筋

8　内側広筋

11　縫工筋

16　薄筋

体幹の骨格 ― 脊柱

脊柱

脊柱（挿図I）は、椎骨という個々の要素からなる長くしなやかな骨の柱です。脊椎は、それぞれ椎間円板と呼ばれる線維性の円板と交互に重なっており、それが主要な連結の仕組みとなっています。

脊椎動物では、したがってヒトにおいても、脊柱は体の中央後部に置かれています。骨盤と頭を結んでおり、人体上部の構造全体を支える役割を果たしています。その重みは各椎骨にかかりますが、特に椎体と呼ばれる、脊椎自体の支柱となっている円筒形の部分（断面図A1）にかかります。骨盤に向かって徐々に重みが増すにつれて、椎体も大きくなります（図B）。

脊柱はまた、骨でできた長い管でもあり、これを脊柱管（断面図A2）といいますが、ここを脊髄が通ります。脊髄は各椎がもつ骨の輪―椎弓といいます―（断面図A3）によって外部の圧力から守られています。さらに脊柱は、胸郭の骨格にとって重要な支柱でもあります。実際、脊柱の中央部分は胸椎と呼ばれ、12個の椎骨からなっており、そこから12組の肋骨が始まり、胸骨とともに胸郭全体の骨格を形作っています（Lesson 25）。ここはまた肩帯の関節の継ぎ目となり、そこから上肢につながっていく部分でもあります。脊柱は33個の椎骨からなり、それぞれが骨格において対応する位置によって名前がつけられています。すなわち、7個の頚椎、12個の胸椎、5個の腰椎です。この24個の椎骨は、自由な椎骨とも呼ばれます。骨盤の部分にある残りの9個のうち、大きい5個は癒合して仙骨となり、最後の小さい4個は尾骨となります。脊柱を側面から見てみると（図B）、これを構成する4つの骨格の部分が、垂直軸p（あるいはヒトの鉛直）に対して対抗する曲線を描いていることがわかります。また、こうした曲線が、それぞれの部位の接合点において垂直軸そのものによって区切られていることがわかるでしょう。

頭の平衡を保っている頚椎の部分は、環椎と呼ばれる第1頚椎から隆椎と呼ばれる第7頚椎までが軸に対して前向きにやや凸となっています。

続く胸椎の部分では、今度は反対に前が凹になっており、第1胸椎から第12胸椎に至って再び軸に出会います。胸椎において後ろへの湾曲が強調されていることで、胸郭の骨格全体のシステムが軸に対して平衡と重心を保つように配慮されていることがわかります。

腰椎の部分は、その5つの椎骨によって上半身の重みの大部分を支えていますが、椎間円板を後方で強く押し付けることによって胸椎の湾曲とは逆の曲線を描き、前向きの凸で脊柱の均衡を取り戻し、第5腰椎によって再び仙骨岬角（図B p.sa.）に重心の軸を戻しています。

仙骨（図B s.）は後方への湾曲によって尾骨（図B c.）に至り、こうして対照的でリズミカルな平衡システムを完結させます。

今度は、脊柱を構成する各部位の比例を見てみましょう。まず、Sという長さを2つ重ね（図A）、そこに1/2Sの長さを加えると、Cという尺度が得られますが、これが第1頚椎から尾骨に至る脊柱の高さになります。したがって、上から順に見ると、1/2Sにあたる最初の長さは、頚椎部分の高さを割り出します。第2の長さSには胸椎が入り、同じく第3の長さSには、腰椎と骨盤の部分が入ります。最後に、この2つの部分の関係を割り出すために、長さCを4等分する必要があります。こうして1/4Cの長さは、腰椎の高さに相当します。

仙骨

すでに骨盤の骨格を構成する要素として扱ったとはいえ（Lesson 5挿図II）、ここでは、仙骨を脊柱の一部と見なしています。仙骨は、体幹と頭からなる軸骨格と、下肢との連結点とも定義できます。ここで仙骨を取り上げるのは、事実上、これは5つの椎骨の癒合によって成り立っており、その特徴のいくつかは今も残っているからです。その形は、全体としては楔に似ています（挿図I図B-C-D）。角錐状で、大きい方の底面が上を向いており、本体は下に向かって湾曲し、小さい底面には尾骨が結びつき、両側の縁は次第に狭まって薄くなっています。大きい方の底面は楕円形の面（図C1）になっていて、ここに第5腰椎が連結しますが、鉛直に対して斜めになった軸（図B1）にそろえられています（腰仙関節）。さらに後方に2個の関節突起があり（図D2）、腰椎の下関節突起と結びつきます。

仙骨は5個の仙椎が癒合したものであり、前面からそれが見て取れます（図C）。下方に向かって幅が狭まって湾曲しており、先端に尾骨とつながる楕円形の小関節面があります。背面では、脊椎管の続きとして、椎弓の癒合によってできた、断面が三角形の仙骨管があります。この管は4つの仙骨孔（図C-D3）とつながっています。この孔は仙骨の背面と前面をつなぐ神経や血管が通るところです。仙骨管は仙骨裂孔と呼ばれる開口部（図D4）―この開口部は靱帯で閉じられています―によって終わります。やはり背面には、一連のずんぐりした四角い突起があり、仙骨稜を形作っています（図B5）。横突起や肋骨が癒合してできた外側の縁は、上部で広がって、その形状から耳状面（図B-D6）と呼ばれる関節面を作っています。ここから、縁は下降し、下方の外側の角で曲がり（図C7）、その厚みを徐々に減少させ、第1尾椎につながる楕円形の小関節面に至ります。

尾骨

脊柱の末端の部分で、4つの未発達の小さい椎骨からなります。

挿図I

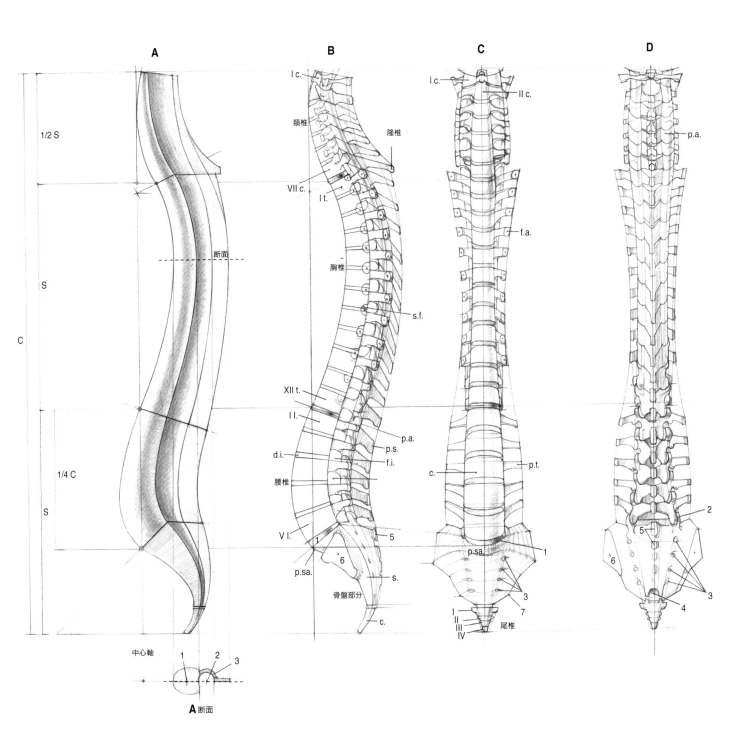

図D
脊柱、背面図
p.a. 関節突起（頚椎）
2　仙骨の関節突起
3　仙骨孔
4　仙骨裂孔
5　仙骨稜
6　耳状面

椎骨に共通する特徴 （挿図II）

椎骨を構成するのは、まず前方に置かれた椎体（図B1）で、円筒形をしており、椎骨の種類によって異なる大きさをしています。その平らな2つの面に線維軟骨の椎間円板がしっかりと固定されています。これらの円板は、脊柱全体を弾性のある、それでいて非常に堅固なものとしている、いわば関節間の緩衝材です。椎体の後方の縁から、骨の小枝による椎弓根（図C2）が始まります。これは椎体の後方から離れて、椎弓（図B3）と呼ばれる骨の輪を作る椎骨板の土台となります。椎弓は、椎孔（図B4）と呼ばれる空洞を囲んでいます。この椎骨板から7個の突起が出ています。横突起が2個、関節突起が4個、そして棘突起が1個です。

【横突起（図B5）】横突起は椎骨の前後軸に対して横方向に向いていて、とりわけ太く椎体から大きく飛び出しています。これは腰椎で特に顕著です。そして、これらは脊柱の運動に作用する腱や筋肉が着く場所を与えています。また、胸郭においては、肋骨の支えにも関与しています。

【4個の関節突起】4個の関節突起は、2個の上関節突起（図C6）と2個の下関節突起（図C7）に分かれます。これらは椎弓の輪から突出しており、そこには小関節面があります。それらの小関節面は椎骨どうしの関節において、その運動を導くとともに抑制するものです。

【棘突起（図C8）】棘突起は前後軸に沿って置かれており、椎弓から突出し、筋肉の接着点として機能します。椎骨の種類によって、その形状は非常に変化にとみます。

腰椎、胸椎、頚椎

腰椎 （挿図III）

脊柱の中で最も大きくどっしりしています。

【椎体（挿図III図A1）】椎体はとりわけ大きく、横方向にいっそう広がっています。椎弓根（図B2）の上下には、すべての椎骨に共通する2本の切れ込みがあり、これらはそれぞれ上椎切痕と下椎切痕（図B i.v.）と呼ばれ、椎骨が上下に重なる中で、椎間孔（挿図V図C f.i.）と呼ばれる隙間を作ります。この孔を脊髄から出る脊髄神経が通ります。

【椎孔（図A4）】椎孔は他の椎骨に比べて大きく、三角形をしています。

【横突起 （図A5）】横突起は細長くなっています。

【上関節突起 （図B6）】上関節突起は垂直の軸上に大きく発達しています。縦方向に広がる楕円形をした関節面（図D f.）は、内側後面を向いています。

【下関節突起 （図B7）】下関節突起の下関節面（図C-D f.）は、上関節のそれとは異なり、前方外側を向いています。

【棘突起 （図B8）】棘突起は平たく、長方形をしていて、椎体に対して水平の方向にあります。

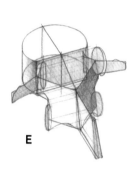

E

挿図II

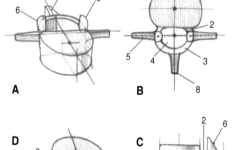

A 　　　　B

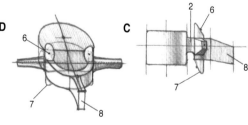

D 　　　　C

挿図II
「典型的な」椎骨

図A
外側前面から見た立体図

図B
上から見た図

図C
側面から見た図

図D
外側後面からみた立体図

1　椎体
2　椎弓根
3　椎弓
4　椎孔
5　横突起
6　上関節突起
7　下関節突起
8　棘突起

挿図III

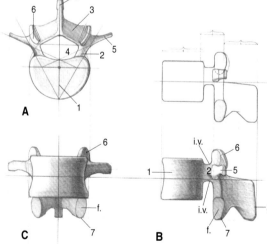

A　　　　　　　　　　　　　　B

C

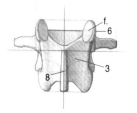

D

挿図III
腰椎

図A
上から見た図

図B
側面から見た図

図C
前面図

図D
背面図

図E
上方から見た図

1　椎体
2　椎弓根
3　椎弓
4　椎孔
5　横突起
6　上関節突起
7　下関節突起
8　棘突起
f.　関節面
i.v.　上椎切痕と下椎切痕

胸椎（挿図IV）

【椎体（図A1）】椎体は矢状面に向かってより発達しています。横から見ると（図D）、上下の縁に2つの半窩（図D s.f.）があるのが見て取れます。これらは椎骨の重なりにおいて組み合わされて1個の窩となり、肋骨頭と関節を作ります（Lesson 25挿図I図F）。この関節窩については、胸椎の12個の椎骨に関して、いくつかの違いがあることに注意する必要があります。第1胸椎には、第1肋骨のために上に1個の関節窩と、第2肋骨のために下に半分の関節窩があります。第10から第12胸椎には、それぞれ肋骨に対応する1個の窩があります。第11および第12胸椎の横突起には、関節窩はありません。

【椎孔（図A4）】椎孔はより小さく、円形をしています。

【横突起（図A-D5）】横突起はより長く大きく発達してい

て、後方外側を向いています。その先端には肋骨の結節につながる小さな関節窩〔訳注：肋骨窩〕（図A、C-D f.a.）があります。このようにして、横突起は肋骨を支えるための小さな「持ち送り」として機能するわけです（Lesson 25挿図I図F部分）。

【上関節突起（図A-C-D6）】上関節突起は上に向かっており、腰椎の関節突起よりも細くなっています。ほぼ平らな関節面をもち（図B f.）、後方を向いています。

【下関節突起（図B-C-D7）】下関節突起はほとんど椎弓と融合しているため、上関節突起のように椎弓の縁から突出しておらず、わずかな出っ張りがあるのみです。関節面は前方を向いています（図C f.）。

【棘突起（図D8）】棘突起は長く、椎体から下方に伸びています。

挿図IV

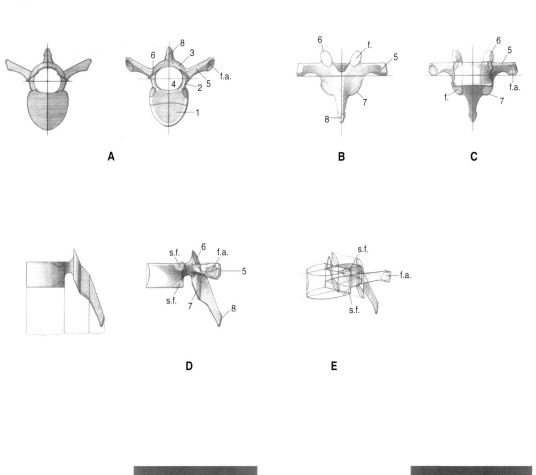

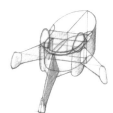

挿図IV
胸椎

図A
上から見た図

図B
背面図

図C
前面図

図D
側面図

図E
外側前面から見た図

1　椎体
2　椎弓根
3　椎弓
4　椎孔
5　横突起
6　上関節突起
7　下関節突起
8　棘突起
f.　関節面
f.a.　関節面
s.f.　半窩（上と下）

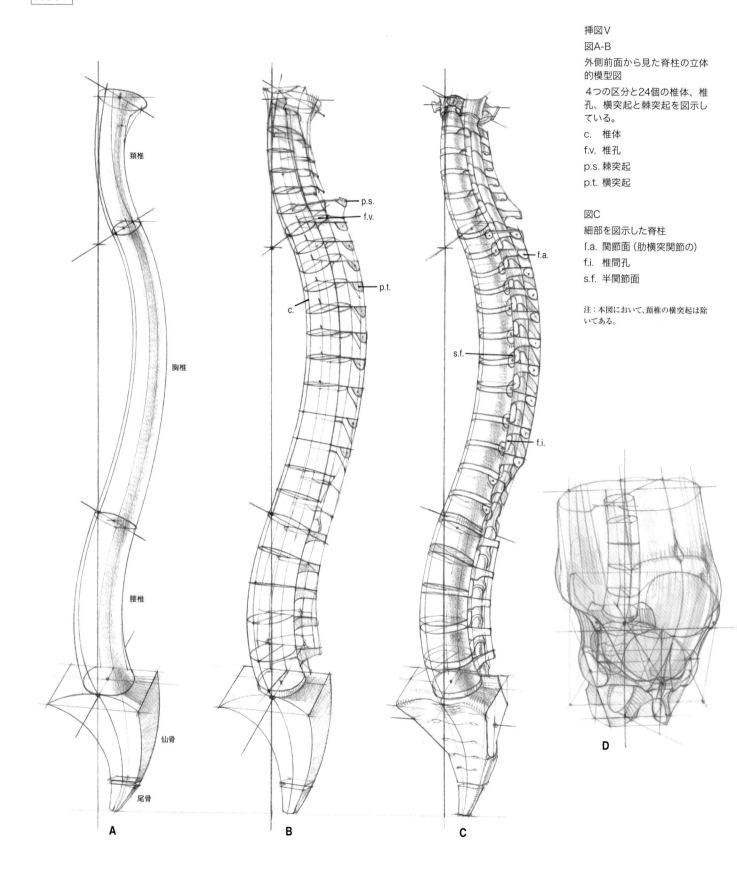

頚椎

胸椎

腰椎

仙骨

尾骨

p.s.

f.v.

p.t.

c.

f.a.

s.f.

f.i.

A

B

C

D

挿図V
図A-B
外側前面から見た脊柱の立体
的模型図

4つの区分と24個の椎体、椎
孔、横突起と棘突起を図示し
ている。

c. 椎体
f.v. 椎孔
p.s. 棘突起
p.t. 横突起

図C
細部を図示した脊柱
f.a. 関節面（肋横突関節の）
f.i. 椎間孔
s.f. 半関節面

注：本図において、頚椎の横突起は除
いてある。

図D
骨盤帯と腰腹部の空間との関
係における腰仙部

頚椎 (挿図Ⅵ)

脊柱の中で最も小さいものです。

【椎体 (図A1)】他の椎体に比べて小さく、あまり発達しておらず、横方向に広がっています。

【椎孔 (図A4)】広く、三角形をしており、椎弓板によって斜めに区切られています (図A3)。

【棘突起 (図A-C-D8)】短く二股に分かれており、やや斜め下方に向かっています。

【横突起 (図A5)】根元に横突孔 (図A f.t.) があり、尖端に前結節 (図A t.a.) と後結節 (図A t.p.) の2つの結節があります。

横突起の後方に上関節突起 (図D6) と下関節突起 (図D7) があり、関節面が斜めになっています。これらは頚椎全体において、椎弓板の両側にある、まさしく円柱状の要素を形作っています (挿図Ⅸ p.a.)。

第7頚椎 — 隆椎 (図E)

この椎骨の特徴はその棘突起にあります (図E8)。かなり長く、下方に傾斜しており、尖端に結節が1つしかありません。この椎骨は、特に首の屈曲の際に皮膚のすぐ下に浮かび上がります。棘突起の出っ張りは、背面から首の根元を見分けるために重要なポイントとなります (挿図Ⅸ p.s.)。

挿図Ⅵ
頚椎

図A
上から見た図

図B
前面図

図C
背面図

図D-D'
側面図とその概要
C. 椎体に関わる直径
F. 椎孔に関わる直径
A. 棘突起に関わる直径

図E
第7頚椎 (隆椎)

1　椎体
3　椎弓
4　椎孔
5　横突起
6　上関節突起
7　下関節突起
8　棘突起
f.　関節面
f.t. 横突孔
t.a. 前結節
t.p. 後結節

挿図Ⅵ

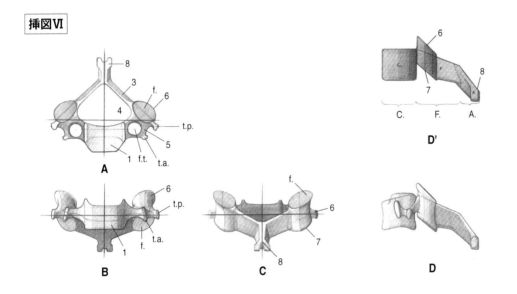

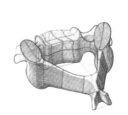

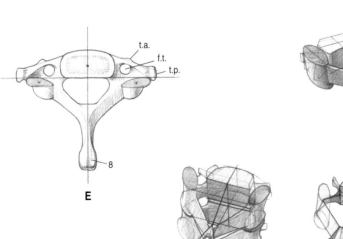

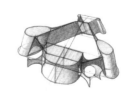

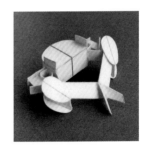

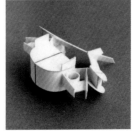

第1頸椎 — 環椎（挿図Ⅶ）

環椎には椎体がありません。その代わり、突出した小さな結節のある前弓（図A1）があります。後弓（図A3）はもっと大きく、これにも結節があります（図A t.）。椎孔（図A4）は大きく、円形をしています。外側には2つの広がった塊（図A6-B7）があり、後頭顆と結びつく楕円形の凹んだ上関節面（図A f.a.）と、軸椎と結びつく下関節面（図B f.）が見られます。前弓の内壁には小関節面があります（図E s.a.）。これは軸椎の歯突起のための小さな関節面です。

第2頸椎 — 軸椎（挿図Ⅷ）

この椎骨の特徴は、軸椎の歯突起（図A d.）と呼ばれる歯の形をした突起です。これには小さな関節面（図B f.d.）があり、環椎の前弓の内壁にある対応する関節面と結びつきます。こうして、歯突起は環椎が外旋するための軸となり（図F）、その運動の結果として頭がついてきます。歯突起は、帯状の環椎横靱帯によって、留められています（挿図Ⅶ図A）。この靱帯は環椎の外側塊の内壁に付着し、歯突起の溝を通って（図C-D-E s.d.）、歯突起を環椎の前弓に接するようにしています。

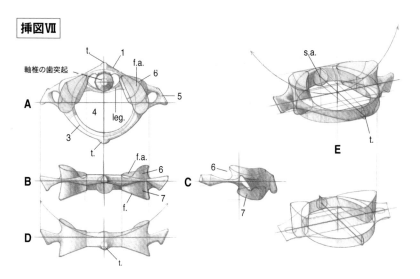

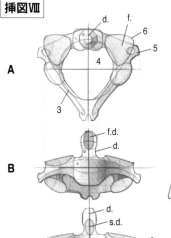

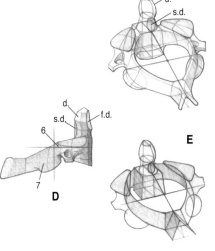

挿図Ⅷ
図A
第2頸椎（軸椎）
上から見た図

図B
軸椎、前面図

図C
軸椎、背面図

図D
軸椎、側面図

図E
軸椎、外側後面の上から見た立体図

図F
重なった環椎と軸椎を上から見た立体図

3	椎弓
4	椎孔
5	横突起
6	上関節突起
7	下関節突起
d.	歯突起
f.	関節面
f.d.	歯突起の関節面
s.d.	歯突起の溝

挿図Ⅶ	図B	図D		1	前弓	f.	軸椎のための関節面
図A	環椎、背面図	環椎、前面図		3	後弓	f.a	後頭顆のための関節面
第1頸骨（環椎）				4	椎孔	leg.	環椎横靱帯
上から見た図	図C	図E		5	横突起	s.a.	歯突起のための関節面
	環椎、側面図	環椎、外側後面からの立体的な図		6	上関節突起	t.	前結節と後結節
				7	下関節突起		

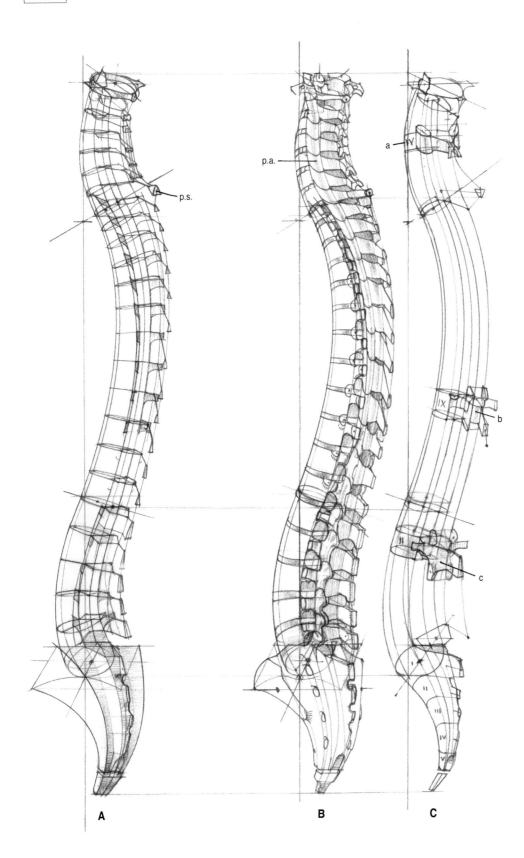

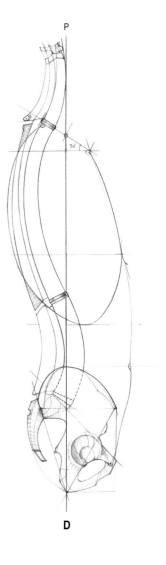

p.s.

p.a.

a Ⅴ

Ⅸ b

c

A

B

C

P

D

挿図IX

図A

脊柱を外側後面から見た立体
的な模型図

p.s. 第7頚椎の棘突起（隆椎）

図B

脊柱を細部の図解とともに外
側後面から見た図

p.a. 関節突起（頚椎）

図C

脊柱を外側後面から見た図
椎骨を取り出して見たところ。

a　第4頚骨

b　第9胸骨

c　第2腰骨

図D

胸郭（周囲）と骨盤との関係に
おいて側面から見た脊柱

P　平衡軸（鉛直）

脊柱の運動と頭身比

椎骨と椎間円板からなる脊柱は、対抗する一連の曲線によって作られているその特殊な構造（Lesson 23）により――ここでは挿図IIに概念的な形で表されています――、この形態に作用する力学的な力を、静的あるいは動的な状況にかかわらず、個々の要素とそれぞれの曲線に徐々に分配することを可能にしています。関節間の緩衝材の役割を果たしているのは椎間円板です。線維軟骨からなっているために弾性があり、したがって構造にかかる重力を緩和し、脊柱全体に柔軟性を与えています。

関節突起は脊柱の運動を制限し導く要素で、頚部（けいぶ）、胸部、腰部それぞれの部位において、個々の関節の種類と角度に応じて、その動きの振幅を規定しています。頚椎部分が、関節面の傾斜が少ないために、曲がり具合がいっそう大きく、最も可動範囲が広いのに対し、最も動きの少ないのは胸椎部分ですが、これは胸郭を支えるというその役割のためでもあります。

脊柱の主な動き

【屈曲（挿図I図B1）】脊椎は前方に向かって曲がります。最も大きい動きで、前屈ともいわれます。

【伸展（図B2）】屈曲の逆の動きで、後屈ともいいます。屈曲よりも動きは小さくなります。というのも、腰椎や胸椎の関節突起がほとんど垂直に配置されているために、動きが抑制されているからです。

【側屈（図C）】外側への動きであり、さらに制限されています。側屈においてはすべての部位に柔軟性があります。

【回旋（図A）】体の縦軸に沿った動きです。頚椎部分においてより大きい回旋の可動域をもちますが、徐々に減少していき、腰椎部分では非常に制限されていて、骨盤部分では骨盤に妨げられるため、まったく不可能です。この運動は、脊柱に興味深い螺旋状の動きを伝えます。

図A
体の縦軸に対する脊柱の回旋

図B
脊柱の屈曲
1　屈曲（前屈）
2　伸展（後屈）

図C
脊柱の側屈

挿図I

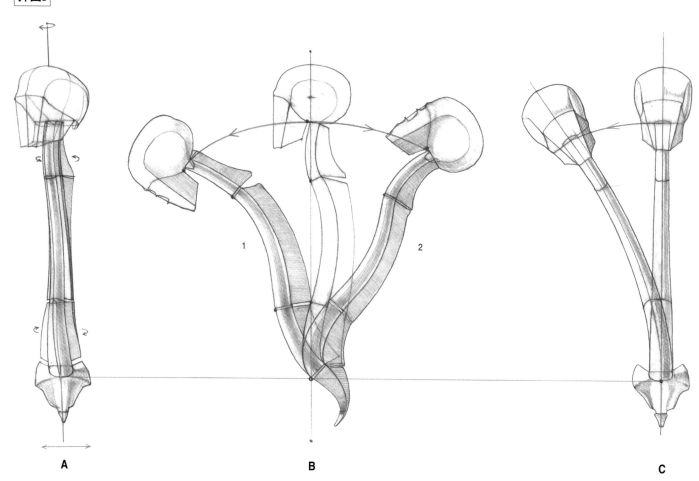

A

B

1

2

C

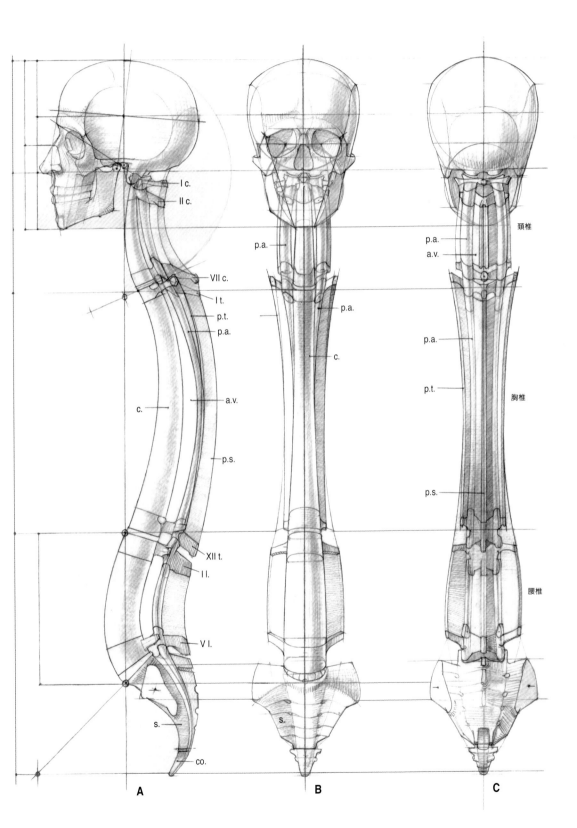

A B C

頭蓋との関係における脊柱の
比例の再構成

脊柱は椎骨の二重連結やその
特徴となる突起などを総合し
て1つにまとめた概念図で表
されている。

図A
側面図
この概念図では次の椎骨が
「透けて」見えている。

Ⅰc.　第1頚椎（環椎）
Ⅱc.　第2頚椎（軸椎）
Ⅶc.　第7頚椎（隆椎）
Ⅰt.　第1胸椎
Ⅻt.　第12胸椎
Ⅰl.　第1腰椎
Ⅵl.　第5腰椎
co.　尾骨
s.　仙骨

椎骨の以下の細部が連続して
いる。
a.v.　椎弓
c.　椎体
p.a.　関節突起
p.s.　棘突起
p.t.　横突起

図B
前面図
c.　椎体
p.a.　関節突起

図C
背面図
p.a.　関節突起
p.s.　棘突起
p.t.　横突起
a.v.　椎弓

体幹骨格 ― 胸郭

肋骨

　胸郭は、後部にある12個の胸椎と、それに対応して後方から前方に向けて湾曲して配されている12対の肋骨と、前にあり肋骨が結びつく中央の要素である胸骨からなっています。これらのものが合わさって胸郭と呼ばれており、循環と呼吸に関する主要な器官をおさめ、守っています。そこからできる形は、基本的に円錐曲線体といえるもので、2つの開口部、すなわち上のものとそれより広がった下の開口部があります。この空洞を区切る要素は、胸椎 (Lesson 23) と肋骨と胸骨です。では、まず肋骨から、この複雑な装置を詳しく見ていきましょう。

　肋骨 (挿図I) の数は12対で、平らな帯状の骨であり、上から下に向かって斜めに湾曲しています。胸郭の骨格は、大部分がこの肋骨からなっています (挿図I図A-B)。

　各肋骨は、長い骨部分と軟骨性のより短い部分 (図B p.o.-p.c.) からなっていて、軟骨部分によって胸骨とつながっています。しかし、軟骨部分を伴った肋骨のすべてが胸骨と直接つながるわけではありません。

　実際、肋骨は、直接あるいは間接に、胸骨とつながっているのです。上から順に観察していくと (図A-B-C)、最初の7本は、軟骨部分とともに、直接胸骨につながっていることがわかり、そのため、これらは真肋と呼ばれます。第8、第9、第10肋骨は、その軟骨部分によって直接胸骨につながるのではなく、すぐ上の肋骨の軟骨部分に結びついています。そのため、これらは偽肋あるいは仮肋と呼ばれます。最後の2本、短い第11と第12肋骨は胸骨とは関係をもたず、浮遊肋と呼ばれ、軟骨部分がありません。

　後方から前方へ、上から下へと斜めに湾曲した形 (図B) は、第1から第9肋骨までは下方への傾斜を増していきますが、第10から第12肋骨にかけては次第に緩やかになります。肋骨どうしの間には、肋間隙と呼ばれる隙間 (図B s.i.) があります。傾斜角度と同様、肋骨の長さも異なっています。第1から第4肋骨までは急激に長くなっていき、そこから第7肋骨 (胸郭が最大幅をもつ位置) までは徐々に長くなり、あとは第9肋骨までは少しずつ短くなり、第12肋骨までは急に短くなっていきます。こうして、上の底面が小さく、下の底面が大きい特徴的な空洞の円錐曲線体を全体で形作るというわけです (図C)。

　傾斜角度や長さと同じく、肋骨の形もすべて同じというわけではありません。実際、第1、第2、第11、第12肋骨は独自の特徴をもち、第3から第10肋骨はおおよそ共通の特徴をもつといえます。たとえば、中位の大きさの第6肋骨を見てみましょう。肋骨には肋骨体と前後の端があります (図D-E)。後ろの端にはピラミッド状の肋骨頭 (図D t.) があり、2つの関節面 (図E-F1-2) がありますが、これらは胸椎において対応する半関節面に結びつき、その間にある小さな水平の稜 (図E3、図F) は椎間円板と結びつきます。下関節面は常に番号で対応する椎骨につきますが、上関節面はその上の椎骨につくことに注意しましょう (図Fと細部)。これは第2から第10に至る肋骨と胸椎にいえることです。一方、第1肋骨

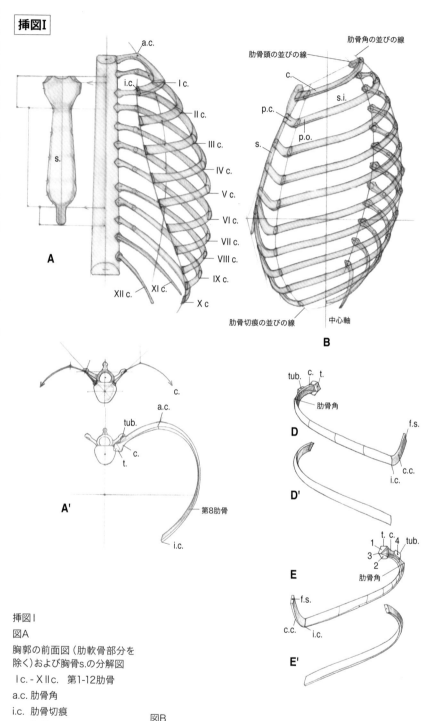

挿図I

図A

胸郭の前面図 (肋軟骨部分を除く) および胸骨s.の分解図

Ⅰc.-ⅩⅡc.　第1-12肋骨

a.c. 肋骨角

i.c. 肋骨切痕

s.　胸骨

図A'

第8肋骨を上面から見た図

a.c.　肋骨角

c.　肋骨頚

t.　肋骨頭

tub.肋骨結節

i.c.　肋骨切痕

図B

左側面から見た胸郭 (胸椎を除く)

肋骨角、肋骨切痕、肋骨頭の上下の並びが見て取れる。

c.　肋骨

p.c. 肋骨の軟骨部分

p.o. 肋骨の骨部分

s.　胸骨

s.i. 肋間

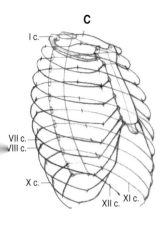

C

図C
右外側前面から見た胸郭
Ic.-VIIc. 真肋
VIIIc.-Xc. 仮肋
XIc.-XIIc. 浮遊肋

図D
第6肋骨(右)を外面から見た図
c. 肋骨頚
c.c. 肋軟骨
f.s. 胸肋関節面
i.c. 肋骨切痕
t. 肋骨頭
tub.肋骨結節

図D'-E'
第6肋骨のねじれ曲線の細部

図E
第6肋骨(右)を内面から見た図
1 上関節面
2 下関節面
3 肋骨頭稜
4 肋骨結節の関節面
c. 肋骨頚
c.c. 肋軟骨
i.c. 肋骨切痕
f.s. 胸肋関節面
t. 肋骨頭
tub.肋骨結節

図F
椎骨との関節について肋骨を
外側前面から見た図
肋骨断面と三層の筋―肋間筋
―からなる胸郭自体の筋肉組
織。
1 上関節面
2 下関節面
3 肋骨頭稜
4 肋骨結節の関節面
5 胸椎の横突起の関節面

は、第1胸椎の椎体と1つだけの関節面で連結しています。第11と第12肋骨も同じタイプの関節をもちます。その検証として、胸椎の椎体にある関節面の配置を見比べてみるとよいでしょう(Lesson 23挿図I)。肋骨頭は短い頚(図D、E、F c.)に続いており、後面の結節(図D、E、F tub.)に至ります。この膨らみには小関節面(図D、E、F4)が見られますが、これは対応する椎骨の横突起の関節面に結びつくものです(図F5)。この関節の仕組みは、肋骨頭を運動の固定された軸とし、横突起を肋骨を側面から支える一種の持ち送りとして作用させるもので、肋骨頚(肋骨頭から結節まで)に回転軸が置かれます。

肋骨の動きは、呼吸の仕組みに結びついています。呼吸の際の胸郭の運動は肋骨全部に伝わり、吸気においては胸郭の横への拡張を行い、呼気においてはこれを縮小します。胸郭の拡張を可能にしているのは、肋軟骨の弾性です(図G)。

細長い肋骨体は結節から始まります(図D')。これは2つの面と2つの縁からなり(図F)、外面は膨らんで凸面となっていて、内面はやや凹面で下部に溝(図F)があり、ここに肋骨間の筋肉がつきます。肋骨溝の外側の鋭い縁は肋骨の下縁を示します。一方、上縁はやや丸みを帯びています。肋骨体は、結節部分から後方外側へ向かいますが、肋骨角と呼ばれる曲がり目(図A a.c.、D、E)をもち、この点で方向転換して前方へ向かい、ねじれた弓状の線を描いて前端に至ります。肋骨前端は切痕(図D i.c.)に終わり、その面に肋軟

骨(図D、E c.c.)が結合しています。これは上方へ伸びて胸骨に向かいます。

すでに指摘したとおり、それぞれの肋骨には、椎骨との関節、その長さ、胸骨との連結方法などの点において、いくつかの違いが見られます。第1、第2、第11、第12肋骨の形状の違いは、肋骨体の幅とそのねじれの方向に関わっています。実際、第1と第2肋骨(図A-B-C)では、肋骨体は結節の位置ですぐに前方に向かっているため、結節と肋骨角が近接しています。特に第1肋骨では、肋骨角はほとんど結節と一致しているため、肋骨の湾曲がいっそう強調されています。

肋骨角から切痕まで、第1と第2肋骨は平たく幅広の肋骨体をもち、水平に配されている(図A)ため、その面は上下を向いており、したがって縁は内と外に向かっています。第3から第10肋骨までは面は斜めを向き、最終的には垂直になっていくため、縁は上下を向くようになります。

最初の2つの肋骨の「扁平な」配置は、首の付け根を作る筋肉(斜角筋群)に適した土台を与えています。いわゆる浮遊肋と呼ばれる第11と第12肋骨は、結節と肋軟骨をもたず、薄板状のゆるく湾曲した肋骨体の先端は尖っています。

こうした肋骨の特徴を総合すると、肋骨全体の配置から、胸郭の形態にとってとりわけ特徴的な2つの線が明らかになります。1つは、前方にあって肋骨切痕の上下の並びによって生まれる線であり、これは骨と軟骨の部分を区別します(図A-B i.c.)。もう1つは、肋骨角の上下の並びによって後方にできる線です(図A-B a.c.)。この後方の線は、その全体において、いわゆる肺溝の境界線を形作っています。後方にあるこのくぼみは、上に行くにつれて近づいて狭くなり、下に行くにつれて広がっており、その後方への展開によって胸郭の前方への展開との平衡を取りつつ、胸郭が中心軸に対して重心の平衡を取ることに寄与しています。

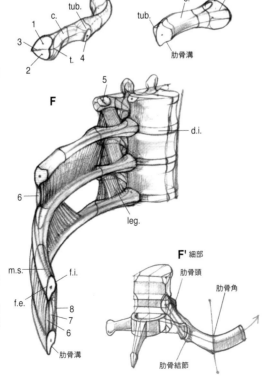

F

tub. c.
1 c.
3 t.
2 4
t. tub.
肋骨溝

5
d.i.
6
leg.
m.s. f.i.
f.e.
8
7
6
肋骨溝

F'細部
肋骨頭
肋骨角
肋骨結節

G
吸気の運動
呼気の運動

6 外肋間筋(がいろっかんきん)
7 最内肋間筋(さいないろっかんきん)
8 内肋間筋(ないろっかんきん)
c. 肋骨頚
d.i. 椎間円板
f.e. 肋骨の外面
f.i. 肋骨の内面
leg. 肋横突靱帯(ろくおうとつじんたい)
m.s. 肋骨上縁
t. 肋骨頭
tub. 肋骨結節

図F' 細部
肋椎関節の外側後面からの図

図G
胸郭との関係における肋骨の
運動
1 吸気の運動
2 呼気の運動

胸骨

　左右対称な扁平骨で（図H）、体幹の正中線に沿って配置されており、上端の方が広く、側面から見るとわずかに前に凸面となっています。結合した3つの部分—上の部分（胸骨柄）、中央の部分（胸骨体）、下の部分（剣状突起）—からなります。

　胸骨柄（図H m.）は、台形に近い形をしており、上の方が幅が広く厚みがあります。この部分には上部の端に頚切痕と呼ばれる小さなくぼみがあり（図H1）、これは皮膚の上から頚の前根を見分けるために重要な参照点となるので興味深いものです。

　頚切痕の両脇には、鎖骨との関節面である鎖骨切痕と呼ばれる2つのえぐれた小関節面（図H2）があります。その下の外側縁には、第1肋骨との連結のための切痕が見られます。さらに下ると、下方の縁の胸骨柄と胸骨体の間に第2肋骨に対する第2の切痕が見て取れます。

　長く伸びた胸骨体は下方に向かって広くなります。その縁には第3から第7肋骨のための切痕が見られます。

　最後の方の切痕は互いの間隔が狭まっています。剣状突起は様々な形をした細長い小片で、穴が開いていることもあります。前肋骨弓の頂点を見極めるために皮膚の上からの基準点となります。

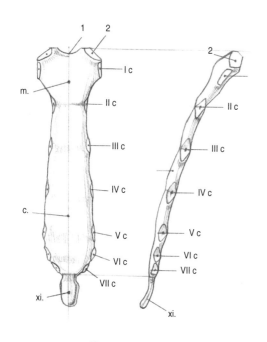

H

図H
胸骨の前面図と側面図
1	頚切痕
2	鎖骨切痕
Ic.‑VIIc.	第1‑7肋骨に対する肋骨切痕
c.	胸骨体
m.	胸骨柄
xi.	剣状突起

奥行きと比例　（挿図Ⅱ）

　胸郭の骨格を構成する個々の要素を見てきましたが、ここではその全体の形を前面、側面、背面から見てみることにしましょう。この円錐曲線体、もしくは切頭角錐の形には4つの面と2つの底面あるいは開口部—上口と下口—があります。

　【前面（図A）】前面は胸骨と肋軟骨からなり、肋骨の骨の部分の前端を区切っている肋骨切痕（図A i.c.）の並びの線が非常にはっきりとしています。この面は斜めになっていて、わずかに凸状です。

　【側面（図B）】側面は凸面をしており、肋骨の湾曲する配置がよく見えます。また、肋骨切痕（図B i.c.）の並びも見られ、後方では形の後ろ面を区切る肋骨角（図B a.c.）も見えます。

　【背面】背面は肺溝と呼ばれる空間に特徴があります。これは胸椎から肋骨角の並びに至るくぼみです。図（図C）では、肋骨頭と椎体の関節と肋骨結節の関節面の斜めの並びの線（図C tub.）—第1肋骨においてより広く、第10肋骨に向かって狭まっていきます—をより見やすくするために、脊柱は椎体のみを表しています。

　【上口（図D）】上口は横方向に長径をもつ楕円形で、側面から見ると（図B）、前方に傾斜していることがわかります。背面では第1胸椎に、側面では第1肋骨に、前面では胸骨の胸骨柄の上端に囲まれています。

　【下口】下口は前面から見ると（図A）、胸骨の下端を中心にしてつながった肋軟骨の下縁で区切られた2本の曲線—これが作る角を胸骨下角といいます—からなります。背面から見ると（図C）、この曲線は第12肋骨の下縁につながり、第12胸椎で終わります。

　胸郭を脊柱（腰椎部）と骨盤との関係も含めて比例的に再現するために、ここで再び頭身による分割を用いてみましょう（図E）。まず、頭の寸法にあたる頭身Tを取ると（Lesson 1）、恥骨（図E1）から胸骨柄（図E2）までの長さが2T+1/2Tであることがわかります。この長さを3等分すると、Fという尺度が得られます。第1の部分FIは胸骨柄の高さに相当し—これは上腕骨頭（図E3）を表す小さな円にも接しています—、そこから胸郭の最大円周の中心に至ります（図E4）。

　この中心は胸郭の基部と一致しています。剣状突起との連結部は、胸郭の横幅が最大になるところでもあります。この位置は、側面においては胸郭の最大の奥行きにも一致し、これは頭身Tに相当します。こうした値は、挿図Ⅲに見られるように、形態を立体的に再構成する際に利用できます。

挿図Ⅱ
図A
比例関係によって再構成された胸郭の前面図
a.c.	肋骨角の並びの線
c.	肋骨
c.c.	肋軟骨
i.c.	肋骨切痕の並びの線
o.	上口の中心
s.	胸骨

図B
側面図
胸骨の傾きは約20°に相当する。
a.c.	肋骨角の並びの線
i.c.	肋骨切痕の並びの線
o.	上口の中心

図C
背面図
肋骨結節の並びの線を見やすくするために椎弓や椎骨の横突起を省いていることに注意。
tub.	肋骨結節
a.c.	肋骨角の並びの線
i.c.	肋骨切痕の並びの線

図D
胸郭を上から見た図
1	頚切痕
2	鎖骨切痕
a.c.	肋骨角
i.c.	肋骨切痕
o.	上口の中心

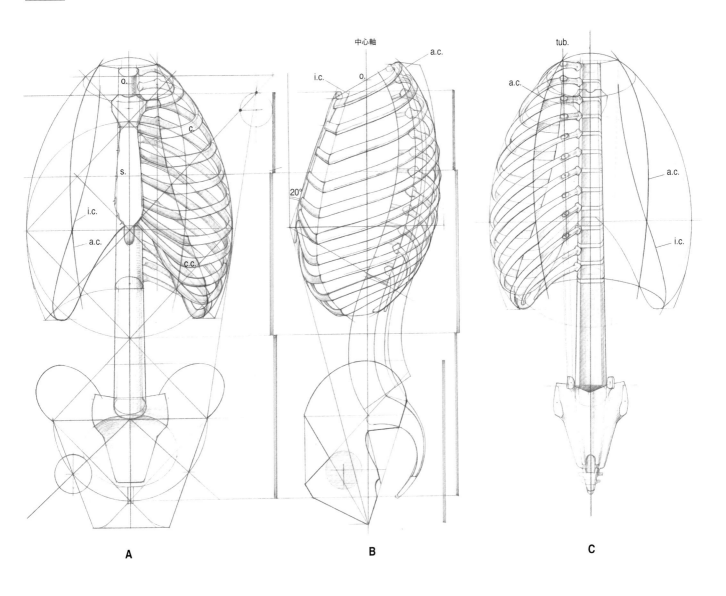

A
B
C

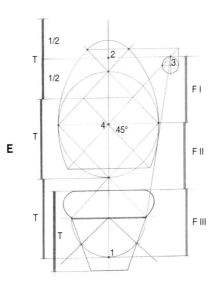

E

図E
胸郭の頭身比と骨盤との関係
を表した図

1　恥骨
2　胸骨柄
3　上腕骨頭にあたる円周
4　胸郭の輪郭を構成する円
　　周の中心
F　顔に相当する頭身比
T　頭身

D

中心軸

o.

矢状面

2

前頭面

4

A

中心軸

o.

a.c.

2

4

B

i.c.

a.c.

4

C

D

挿図Ⅲ

図A
胸郭の構造の3次元的再現
矢状面と前頭面の交差に注目。

2　胸骨柄にあたる点

4　胸郭の最大横幅にあたる軸状の交点

o.　上口の中心

図B
肺溝の面を取り出した図

2　胸骨柄にあたる点

4　胸部の最大横幅にあたる軸状の交点

a.c. 肋骨角の並びの線

o.　上口の中心

図C
全体の立体的な大きさの再現

4　胸郭の最大横幅にあたる軸状の交点

a.c. 肋骨角の並びの線

i.c. 肋骨切痕

図D
前面と後面の立体的な大きさ:
前頭面で切断した胸郭の2つの「殻」

E

E' 細部

F

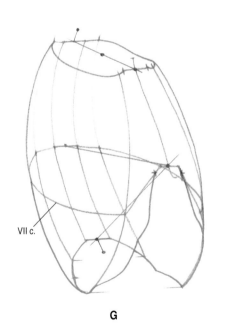

G

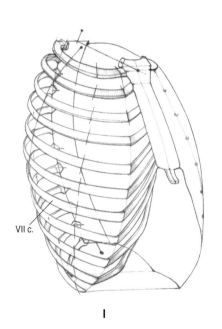

I

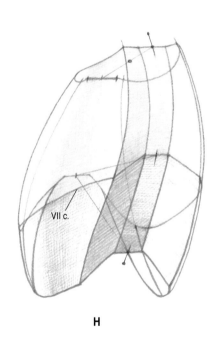

H

図E
胸郭全体の立体的な大きさ
第7肋骨によってできる線を明
らかにしてある（真肋と仮肋と
の境界線）。
2　胸骨柄にあたる点
4　胸郭の最大横幅にあたる
　　軸状の交点
VIIc.真肋（第7肋骨）

a.c. 肋骨角の並びの線
i.c. 肋骨切痕の並びの線
o.　上口の中心
s.　胸骨

図E'　細部
第7肋骨によってできる面
VIIc.真肋（第7肋骨）

図F
肋骨が作る全体の線
2　胸骨柄にあたる点
a.c. 肋骨角の並びの線
i.c. 肋骨切痕の並びの線
o.　上口の中心
s.　胸骨

図G-H
外側前面と外側後面から見た
胸郭の立体図
真肋の青い部分と仮肋および
浮遊肋の赤い部分を分ける第
7肋骨が作る線を明らかにして
ある。
VIIc.真肋（第7肋骨）

図I
右半分の骨格細部を描いた胸
郭の立体図
VIIc.真肋（第7肋骨）

頭蓋

　脳や感覚器官を支えかつ容れる役割をもち、また食物を摂取し、咀嚼するための複数の骨からなります。頭の骨（挿図I）は頭蓋と呼ばれます。脳を容れ、保護する要素からなる頭蓋の上部は、脳頭蓋と呼ばれます。卵形をしており、とりわけ横から見たときに、その形がよく理解できます。その楕円状の形は、後頭部にあたる後方下部で広がっています。

　頭蓋の残りの部分は顔面頭蓋と定義されています。これは脳頭蓋に、下顎骨からなる下部の可動部分を除き、固定されています。全体としては角柱形で、眼窩と鼻腔の穴が開いています。眼窩は、眼球を容れるための2個のくぼみで、ピラミッドに近い形をしています。底面が開口部あるいは眼窩縁にあたり、頂点がくぼみの奥にある上眼窩裂にあたります。つまり各眼窩には、天蓋と床と内側と外側の壁があるわけです。鼻腔は上よりも下が広がった西洋梨に似た形をしているため、梨状口と呼ばれています。

　全体で頭は22個の骨からなり、そのうち8個が脳頭蓋を形成し、残りの14個が顔面頭蓋を作っています。脳頭蓋と顔面頭蓋は、次の図式に見るように、1個か、1対の骨でできています。

<div align="center">

脳頭蓋

前頭骨（f.）

頭頂骨（p.）

篩骨（e.）

蝶形骨（s.）

側頭骨（t.）

後頭骨（o.）

顔面頭蓋

鼻骨（n.）

涙骨（l.）

頬骨（z.）

上顎骨（m.）

鋤骨（v.）

下鼻甲介（挿図II図Ac.）

口蓋骨（p.）

下顎骨（ma.）

</div>

脳頭蓋

　これは床と円蓋、前後面および両側面の曲面の壁からなる建物にたとえることができます。個々の骨の縁は、不動結合と呼ばれる関節の種類で結びついており、縫合線と呼ばれるぎざぎざの嵌めこみ接合によるものであることに注目する必要があります。こうした関節による独特のつながりから、頭のモザイク式の形態を1個のまとまりとして見ることになりますが、こうした総合的な視野のもとに形全体との関係を念頭に入れながら、個々の骨の部分を見ていくことにしましょう。

前頭骨　（挿図I図 A-B f.）

　単一の骨であり、前頭部に当たる頭蓋の前面を形成する一方で、下方では眼窩の上壁あるいは「天井」の大部分を形成しています。前頭の中心部で凸状をなす外面には2つの丸い隆起があり、前頭結節と呼ばれています（図A-B1）。その下には小さなくぼみに続いて2つの弓状の膨らみが広がり、眉弓を形作っています（図A-B2）。この2つの膨らみは正中線で結びつき、眉間（図A3）と呼ばれる平らな部分を作ります。2つの眉弓の下で形は曲がって角を作り、眼窩の上の前の境界線である眼窩上縁（図A-B4）となります。そして、そこから眼窩の内部に入って、その天井を形成します。前頭骨はまた、ある小さな一部分によって頭蓋の側面の形成に関与しています。眼窩の上縁は、外側で大きく突出した出っ張りで終わっていますが、これを頬骨突起といいます（図A-B5）。この前面の境界線あるいは稜から前頭骨の側頭面と呼ばれる外側の面が始まりますが、これは側頭稜（図A-B6）と呼ばれる曲線的な膨らみに特徴があり、頬骨突起の近くでいっそう強調されています。この出っ張りは、側頭面の側頭線につながり、この線は側頭骨の乳様突起まで伸びて、側頭筋の起始の上端を示しています（図C m.t.）。この筋はまた、側頭窩（図B f.t.）と呼ばれるくぼみを埋めています。前頭骨には3つの縁があり、後縁は冠状縫合（図B、D-E7）によって頭頂骨と結合し、下縁は顔面骨、鼻骨、上顎骨、涙骨、篩骨、蝶形骨および頬骨と結びついています。外側縁は蝶前頭縫合（図BD8）により、蝶形骨の大翼とつながっています。

頭頂骨　（挿図I図 A-B p.）

　頭蓋の外側壁を形成します。その外面は凸面で四辺形をしています。この形をよく見てみると、上部に長くぎざぎざになった縁に気がつきます。これは矢状縁（図E、G9）呼ばれ、同名の軸において2個の頭頂骨を連結しています。前方では頭蓋の最も高い位置で冠状縫合に接しています。前縁は前頭骨と結びついています。下縁は3つの縫合部に分けることができます。前方では蝶形骨の大翼（蝶頭頂縫合、図B、D10）と結合し、中央の部分は最も広く、側頭骨の鱗部（鱗状縫合、図B、D11）と結びつき、後方は側頭骨の乳突部と結びつきます（頭頂乳突縫合、図B、D12）。後縁は後頭骨との連結において、非常に鋸歯状になっている縫合線を見せています（ラムダ縫合、図B、D-E、G13）。

側頭骨　（挿図I図 A-B t.）

　頭蓋の側壁を完成させ、頭蓋そのものの「床」の形成に与ります。この骨は3つの部分に区分できます。すなわち、最も広い鱗部（図B sq.）、乳突部（図B mas.）、岩様部（図F pe.）です。

図A

頭蓋の正面図

1	前頭結節
2	眉弓
3	眉間
4	眼窩上縁
5	頬骨突起（前頭骨の）
6	側頭稜（前頭骨の）
e.	篩骨
f.	前頭骨
l.	涙骨
m.	上顎骨
ma.	下顎骨
n.	鼻骨
p.	頭頂骨
s.	蝶形骨
t.	側頭骨
v.	鋤骨
z.	頬骨

図B

頭蓋の側面図

1	前頭結節
2	眉弓
5	頬骨突起（前頭骨の）
6	側頭線（前頭骨の）
7	冠状縫合
8	蝶前頭縫合
10	蝶頭頂縫合
11	鱗状縫合
12	頭頂乳突縫合
13	ラムダ縫合
14	乳突上稜
15	頬骨突起（側頭骨の）
16	側頭頬骨縫合
19	茎状突起
20	外後頭隆起
e.	篩骨
f.	前頭骨
f.t.	側頭窩
l.	涙骨
m.	上顎骨
ma.	下顎骨
mas.	乳様突起
n.	鼻骨
o.	後頭骨
p.	頭頂骨
s.	蝶形骨
sq.	鱗部
t.	側頭骨
z.	頬骨

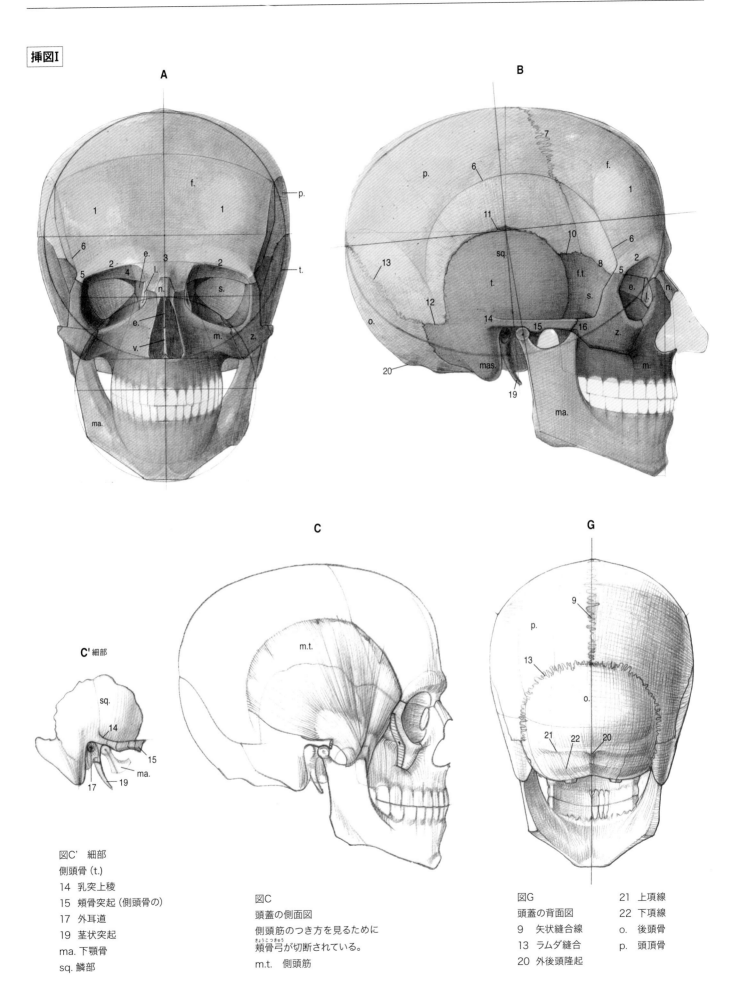

挿図I

A

B

C

C' 細部

G

図C' 細部
側頭骨 (t.)
14 乳突上稜
15 頬骨突起 (側頭骨の)
17 外耳道
19 茎状突起
ma. 下顎骨
sq. 鱗部

図C
頭蓋の側面図
側頭筋のつき方を見るために
頬骨弓が切断されている。
m.t. 側頭筋

図G
頭蓋の背面図
9 矢状縫合線
13 ラムダ縫合
20 外後頭隆起

21 上項線
22 下項線
o. 後頭骨
p. 頭頂骨

側頭鱗は側頭骨の広い側面で、側頭窩の外側面を作ります。滑らかでやや凸面の薄板状をしており、上では頭頂骨と接合し、前では蝶形骨の大翼とつながっています。側頭鱗の後部には乳突上稜という隆起があります（図Bおよび図C'14）。その曲線により、この隆起は後方で頭頂骨の側頭線と続いており、側頭筋がつく境界を定めています（図C）。

乳突上稜は前方では、頬骨突起（図B-D、図C'15）と呼ばれる弓状の骨の後方の基部を形作ります。この突起は、前方では側頭頬骨縫合（図B16）によって、頬骨と結びつく骨板からなり、これによっていわゆる頬骨弓（図F a.z.）を作ります。頬骨弓は、側頭窩と呼ばれる頭蓋の側面の広いくぼみを外面で区切るもので、側頭窩は頬骨弓と合わせて咀嚼に用いられる側頭筋（図C）のためのくぼみを作っています。この筋は側頭窩に起始し、下顎骨の筋突起に停止します。

頬骨弓の後方にある基部の下部には、外耳道（図C'17）と下顎窩（図F18）があります。下顎窩は下顎頭がはまる場所です。

側頭骨の後方、乳突上稜の下で、円錐形の大きな乳様突起が発達しています。頚部の筋肉で、その走行が特によく見える胸鎖乳突筋が停止する重要な場所です。

岩様部は、蝶形骨と後頭骨の間に楔のようにはまり込んで頭蓋の床を形成します。このピラミッド状の骨は聴覚器官をおさめており、これと外耳孔でつながっています。岩様部の下面には、茎状突起（図B-C19）という尖った骨端があり、舌骨のいくつかの筋束の停止位置となっています。

後頭骨（挿図I図 B-G o.）

頭蓋の後壁と底部を完成させます。その下部に大後頭孔（図F f.o.）と呼ばれる孔があるのが特徴です。頭蓋骨と脊柱管がつながるところです。

その凸状の外面は後頭鱗からなり、これはラムダ縫合（図B-G13）によって2つの頭頂骨と接合しています。正中線に沿って外後頭隆起（図B、G20）と呼ばれる小さな出っ張りがあります。ここから左右対称に上項線（図G21）と下項線（図G22）という線が分岐しています。これらのわずかな隆起線は、背部や頚部の後方の筋肉が起こるところです。下面の大後頭孔の両脇には、楕円形に膨らんだ2つの隆起があり、後頭顆と呼ばれます（図F23）。これは頭が第1頚椎の環骨の上関節面とつながり、脊柱との関節を作るところです。

大後頭孔から前面に向かって四辺形の大きな隆起があり、これを後頭骨の底部（図F24）と呼びます。そこには蝶形骨の骨体が結びつきます。

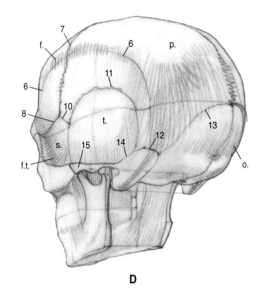

D

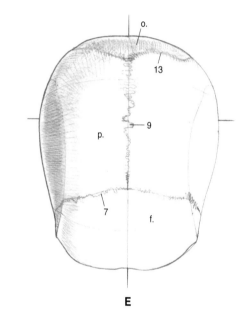

E

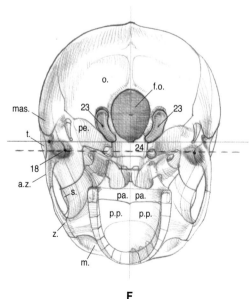

F

図D
頭蓋を左外側後面から見た図
6　側頭線（側頭骨の）
7　冠状縫合
8　蝶前頭縫合
10　蝶頭頂縫合
11　鱗状縫合
12　頭頂乳突縫合
13　ラムダ縫合
14　乳突上稜
15　頬骨突起（側頭骨の）
f.　前頭骨
f.t.　側頭窩
o.　後頭骨
p.　頭頂骨
s.　蝶形骨
t.　側頭骨

図E
頭蓋骨を上から見た図
7　冠状縫合
9　矢状縫合線
13　ラムダ縫合
f.　前頭骨
o.　後頭骨
p.　頭頂骨

図F
頭蓋を下方から見た図
18　下顎窩
23　後頭顆
24　後頭骨の底部
a.z.　頬骨弓
f.o.　大後頭孔
m.　上顎骨
mas.　乳様突起
o.　後頭骨
pa.　口蓋骨
pe.　岩様部
p.p.　口蓋突起
s.　蝶形骨
t.　側頭骨
z.　頬骨

蝶形骨（挿図Ⅱ図 A-B s.）

　頭蓋の前方底部にあって脳頭蓋の前部を形作り、脳頭蓋のすべての骨と顔面骨の5つの骨—鋤骨、2個の口蓋骨、2個の頬骨—を連結するうえでの核となる要素です。角柱形の中央の骨体から、6つの突起が飛び出しています。すなわち、2つの大翼と2つの小翼、2つの翼状突起です。奥まった面に置かれているので、外面からの形態観察によって見ることができるのは、とりわけ2つの大翼（図A-B g.a.）です。これは2つの面をもち、1つは頭蓋骨の外側面にあり、1つは眼窩の中にあります。

　外側にある部分は大翼の側頭面と呼ばれます。この面は前頭骨、頭頂骨、側頭骨、頬骨と結びついています。その凹状の面によって、側頭窩壁の最も凹んだ部分を形成し、ここから側頭筋の一部が起こります。眼窩面は四辺形をしており、眼窩の外側面の最奥部分を形成し、頬骨および前頭骨と結合しています。小翼は、やはり眼窩内にあって大翼の上に位置し、上眼窩裂（図A1）という眼筋の神経が通る隙間によって隔てられています。

篩骨（挿図Ⅱ図 A-B e.）

　この骨は頭蓋底部の前方にあるため、外面からはほとんど隠れていて見えません。その方形の形は楔状になっていて、眼窩の内側壁の一部を作っています。また、その奥の部分では鼻腔の外側壁を形成し、垂直板によって鼻中隔の形成に関わっています。眼窩の内側壁において、篩骨は眼窩板（図B2）によって上部で前頭骨の眼窩部と結びつき、下部では上顎骨と、前部では涙骨と接しています。

顔面頭蓋

涙骨（挿図Ⅱ図 A-B l.）

　薄く引き伸ばされた形の小さな2つの骨です。篩骨の眼窩板とともに、眼窩の内側壁を形成します。2つの稜によって区切られた小さな溝があり、これが涙嚢窩を作ります。前頭骨、篩骨、上顎骨の間に位置します。

鼻骨（挿図Ⅱ図 A-B n.）

　人により大きさと形状の異なる小さい板状の骨で、正中線に沿って両側にあり、前頭骨と上顎骨の間に位置します。鼻骨間縫合によりつながって小さなアーチ型天井のような形となり、鼻中隔の出っ張りに関与します。

頬骨（挿図Ⅱ図 A-B、D z.）

　顔の外側部分にあります。3つの突起に分かれた形状、すなわち前頭突起（図D p.f.）と上顎骨突起（図D p.m.）と側頭突起（図D p.t.）からなることにより、頬の突出した外面を形作ります。

　前頭突起は眼窩の外側壁と床の形成に関わります。上方では側頭骨の頬骨突起と結合し、後方では篩骨の大翼と結びつきます。その前方に上顎突起が続いており、その眼窩縁によって、眼窩の下縁と外側縁の大部分を作っています。側頭突起は後方へ向かい、側頭骨の頬骨突起と結びついて、頬骨弓を閉じています。

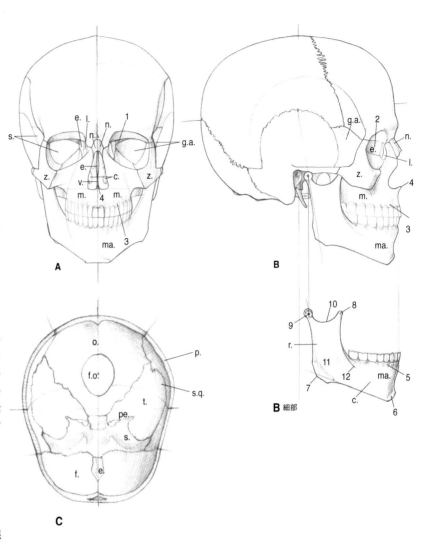

A　頭蓋の前面図
B　頭蓋の側面図
B 細部
C

図A		2	篩骨の眼窩板	11	咬筋粗面
頭蓋の前面図		3	歯槽突起	12	斜線
1	上眼窩裂	4	前鼻棘	c.	下顎体
3	歯槽突起	e.	篩骨	ma.	下顎骨
4	前鼻棘	g.a.	蝶形骨の大翼	r.	下顎枝
c.	下鼻甲介	l.	涙骨		
e.	篩骨	m.	上顎骨	図C	
g.a.	蝶形骨の大翼	ma.	下顎骨	上から見た頭蓋の断面図	
l.	涙骨	n.	鼻骨	e.	篩骨
m.	上顎骨	z.	頬骨	f.	前頭骨
ma.	下顎骨			f.o.	大後頭孔
n.	鼻骨	図B　細部		o.	後頭骨
s.	蝶形骨	5	歯槽隆起	p.	頭頂骨
v.	鋤骨	6	オトガイ隆起	pe.	岩様部
z.	頬骨	7	下顎角	s.	蝶形骨
		8	筋突起	s.q.	側頭骨鱗
図B		9	関節突起	t.	側頭骨
頭蓋の側面図		10	下顎切痕		

上顎骨、鋤骨、下鼻甲介、口蓋骨（挿図II図 A-B m.-v.-c.、挿図I図 F pa.）

　上顎骨は顔の正中線に沿って左右対称に配されて顔の中心部を形作っており、顔面において最も大きな骨です。硬口蓋の大部分と鼻腔の外側壁、眼窩の床を形成しています。上顎骨体は下縁においてより広がった凸状の外面を見せています。この縁は歯槽突起（図A-B3）と呼ばれ、前方より後方の方が広い弓なりの形をしていて、8個の歯槽が穿たれています。ここには様々な形と大きさの歯根が入り、最も深いものは犬歯のために、最も大きいものは大臼歯のためにあります。2つの上顎骨が互いに結合すると、歯槽突起は全体で歯槽弓を形成します。この歯槽弓の外面には、歯槽に対応して一連の小さな隆起があります。このうち、最も大きな隆起は、犬歯の歯槽に対応するいわゆる犬歯嚢によっています。この膨らみから上部の面には、犬歯窩と呼ばれる大きなくぼみが見られます。このくぼみから上顎骨は2つの大きな突起、前頭突起と頬骨突起となって広がります。

　前頭突起は上方へと伸び、これと結びついている前頭骨に咀嚼からくる圧力を柱のように伝えます。上顎骨の前頭突起は、涙骨と鼻骨とも接しています。

　頬骨突起は、第1大臼歯のあたりから外側へと伸び、頬骨と結合して、頬骨弓のための太い土台となります。2つの突起に挟まれた部分では、上顎骨は眼窩の前縁を作り、三角形の滑らかな眼窩面によってその底面も作っており、これは鼻骨、篩骨、頬骨とも接しています。中心部の正中面には大きな梨状口が開いており、この開口部を鼻切痕が鼻骨まで縁取り、下方では前鼻棘（図B4）までを縁取ります。鼻の開口部の内部を見ると、篩骨の垂直板で分けられた2つの鼻腔が見て取れ、これは下方で鋤骨（図A v.）と結びついています。2つの鼻腔の両側には下鼻甲介（図A c.）が見られ、上顎骨と篩骨の内壁に結びついています。口蓋突起（挿図I図F p.p.）は、歯槽突起から凹んだ内部壁を形成し、後方で口蓋骨（挿図I図F pa.）と合わせて骨口蓋を形成しています。

下顎骨（挿図II図 A-B ma. および図 B 細部 ma.）

　頭の骨の中で唯一関節による可動性をもつ骨で、頭蓋骨底部から顔の下方と前方の形を完成させます。中央の下顎体と両側の2つの下顎枝からなります（図B細部）。

　下顎体は前方が凸面状の弓形をしており、上縁は上顎骨に向かい、下縁は頚部の方を向きます。

　上縁は弓なりになった歯槽突起（図B細部5）からなり、これは上顎骨のそれに対応するもので、歯を入れるための16個の歯槽が並んでいます。下顎体の正中の下縁はオトガイ隆起（図B細部6）を形成し、顎の皮下の形状となります。下縁において下顎体は外側後方に向かい、下顎角（図B細部7）を形成します。

　下顎角の上には、対称になった2つの下顎枝が見て取れます。これらは上に向かってそれぞれ突起となって終わっており、前方のものは筋突起（図B細部8）、後方のものは関節突起（図B細部9）と呼ばれます。2つの突起は下顎切痕（図B細部10）と呼ばれる凹んだ縁に隔てられています。筋突起

は、側頭筋の停止部として機能します（挿図I図C）。一方、関節突起の方は側頭骨の下顎窩と、横向きの軸をもつ平たい楕円形の頭によって関節でつながっています（図D-E）。

　下顎枝の下の外側面には、咬筋（図F m.m.）の停止部である咬筋粗面（図B細部11）と斜線（図B細部12）が見られます。

図D
下方外側前面から見た頭の図
p.f.　頬骨の前頭突起
p.m.　頬骨の上顎骨突起
p.t.　頬骨の側頭突起
z.　頬骨

図E
顎関節の細部
8　筋突起
9　関節突起
10　下顎切痕

図F
外側後面から見た頭蓋
7　下顎角
a.z.　頬骨弓
m.m. 咬筋

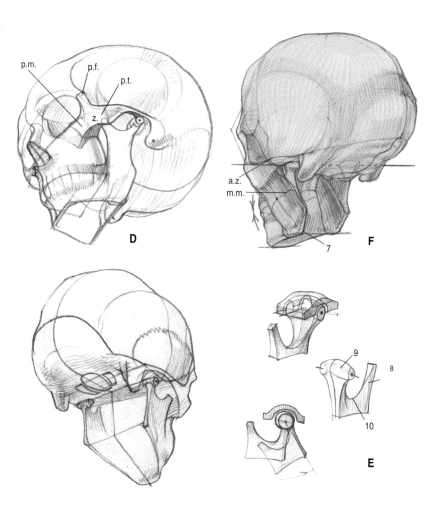

頭部の比例

　頭蓋の各要素の比例（挿図I-II-III、Lesson 1）について考察する際に、1つの線分（T）の長さを頭そのものの全体の高さであるとします（図A）。前面図において、まず線分Tを3等分して、1/3Tの長さを得ます。この長さは頭蓋の大きさに等しい円の半径にあたります（図B）。線分Tを2等分すると、1/2Tの長さからは、顔面骨のいくつかの部分の尺度を含む円の直径を得ることができます（図A-B）。ここで、点1-2を結んで2つの円に接する2本の線を引くと（図A）、顔面の外側の線を定めることができます（図B）。続いてその他の分割を通して、さらに骨格の個々の部分を定めるために有用な位置を得ることができます。点1-1をつなぐ水平の線（図B）によって、顔面骨の上縁部分が決定されます（図B3）。この点—眉間（図B3）—から、眼窩の上縁と前頭骨の頬骨突起の外縁を結ぶ弧を描くことができます（図B4）。2つの円が交わってできた部分には鼻腔の梨状口の高さが見出されます（図B）。こうして、大きい円に接しているその下の水平の線には、頬骨の下縁が並ぶ線を見出すことができます（図B5）。

　小さい円の中心には、上顎骨の歯槽突起の高さを決めるための点が見つかります（図B6）。2つの歯列弓の全体の高さは、小さい円の直径を3等分することで得られます（図B7）。最後に、小さい円の半径を2等分することで、下顎骨の角にあたる高さを見出すことができます（図B8）。

　次に頭部を側面から見てみると（図C）、卵形の頭蓋が楕円形に一致することがわかります。その比例を決めるために、これを長方形に内接させてみましょう（図E）。短い方の辺、すなわち頭蓋の高さは大きい円の直径に等しくなります（図D）。一方、長辺は大きい円の直径を3等分することから得られます（図D）。この3分の1を直径の長さに加えると—すなわち、d+1/3dとなります—、長辺の長さが得られます。頭の奥行きにあたるこの長さは、前部の眉間から後部の頭頂骨の矢状縫合と後頭骨のラムダ縫合の交点に至ります（図C3-9）。この楕円（図F）は、頭蓋の中心を通る軸の垂直線に対して5°の角度で傾けることが必要です（図G）。当然のことながら、頭蓋の形は、後頭部において下後方でより広がっているため（図C、H）、この楕円は参考としての大まかな周縁を表すものです。

挿図I

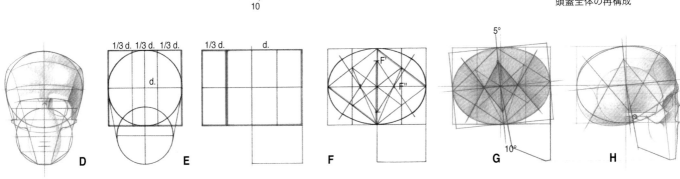

次に頭の形をそのボリュームとの関係で詳しく見てみましょう（挿図Ⅱ）。

大まかに言って、顔面部に関しては角柱形を、脳頭蓋に関しては卵形をあてることができます。

顔面頭蓋の角柱形は、脳頭蓋と交わる際に斜めの面（挿図Ⅱ）を作りますが、これを仮に面b.と呼ぶことにします。こ

れは頭蓋の基部あるいは「床」となり、顔面の「天井」となるものですが、挿図Ⅲに見られるように、頭蓋の再現図を描く場合に有益なものとなります。この面は、眉間（挿図Ⅱ図A-B3）から眼窩の弧状の上縁を通って前頭骨の頬骨突起（図A-B4）に至り、ここから斜めに側頭窩（挿図Ⅱ図C f.t.）に沿って後方へ向かい、顎関節まで伸びます（図A-B11）。

挿図Ⅱ

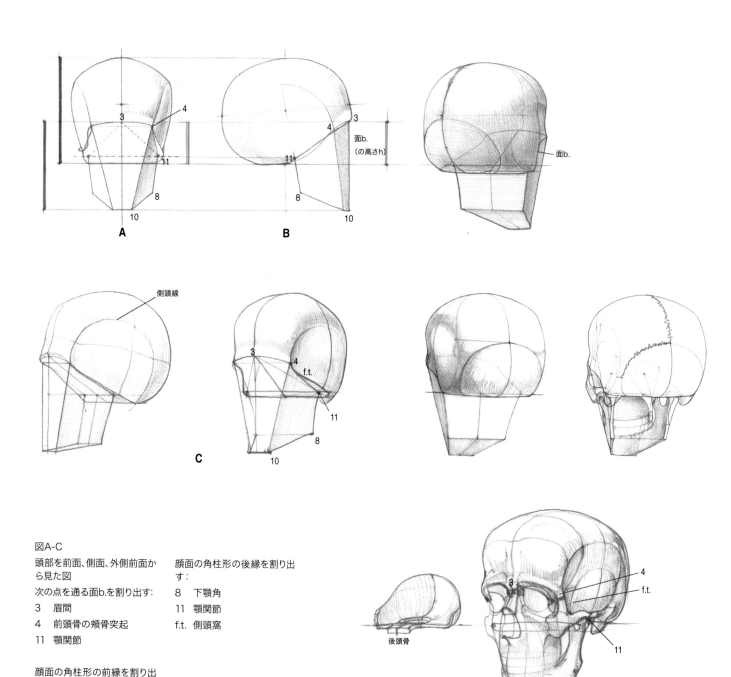

図A-C
頭部を前面、側面、外側前面から見た図
次の点を通る面b.を割り出す：
3　眉間
4　前頭骨の頬骨突起
11　顎関節

顔面の角柱形の前縁を割り出す：
4　前頭骨の頬骨突起
10　オトガイ隆起（前方の角）

顔面の角柱形の後縁を割り出す：
8　下顎角
11　顎関節
f.t.　側頭窩

前外側から見た頭蓋の構造的
再現の例

図A
頭の矢状面での断面と斜線
b.（面b.と同じ方向をもつ）と
の交わりが短縮法による図に
示されていることがわかる。

図B
脳頭蓋の「床」を決定すること
になる面b.を図示―眉間（B3）
から弓なりに前頭骨の頬骨突
起（B4）へ、さらに斜め下に向
かって顎関節（B11）に至り、そ
こから後方の後頭骨の下縁の
曲線で終わる。

図C
面b.から顔面の図式的な骨格
を立体的に再現するために必
要な線を決定していく。前頭
骨の頬骨突起（C4）から下顎
の前の角（C10）、そして顎関
節（C11）から下顎角（C8）を
つなぐ線で示す。

さらに、この面において、3の
点から発して11に伸び、三角
形を作る2本の線を割り出す
ことができる。その頂点（点f.）
は上眼窩裂にあたる眼窩の最
奥部を表す。

※C3は眉間。

図D
点f.から2本の弓状の線によっ
て上顎骨、歯列弓と下顎体の
後面を決定することができ
る。基本となる立体構造を導
くこうした目印から、頭部の形
態をいっそう細かく図示して
いくことが可能となる。

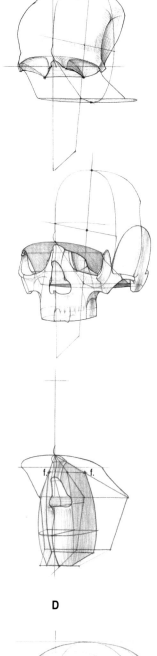

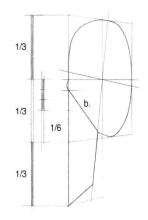

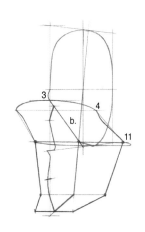

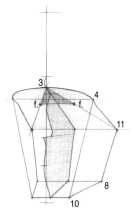

A　　　**B**　　　**C**　　　**D**

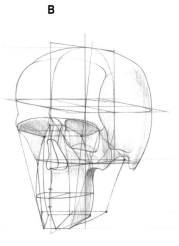

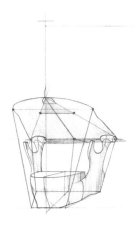

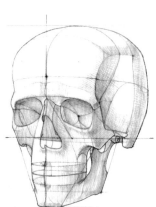

上肢の骨格

　上腕、前腕、手の3つの部分からなる上肢は、きわめて特殊化された関節の仕組みをもち、捕捉の機能に必要不可欠な敏捷性と高い運動性をそなえています。

　そのため、主に体の荷重を支え、移動を可能にする役割をもつ下肢の骨よりも上肢の骨は軽くなっています。

　さらに、上肢の関節は、手の部分を人間の視野内で動かせるようにできており、手が行うあらゆる作用を立体視によって絶えずコントロールすることが可能です（図B-C）。

　上肢を構成する骨格（挿図Ⅰ図A）は下肢と同様、4つの部分に分けられます。

＊鎖骨（c.）と肩甲骨（s.）からなる肩の骨格
＊上腕骨（o.）からなる上腕
＊橈骨（r.）と尺骨（u.）からなる前腕
＊手根骨（ca.）と中手骨（m.）と指骨（f.）からなる手の骨

挿図Ⅰ

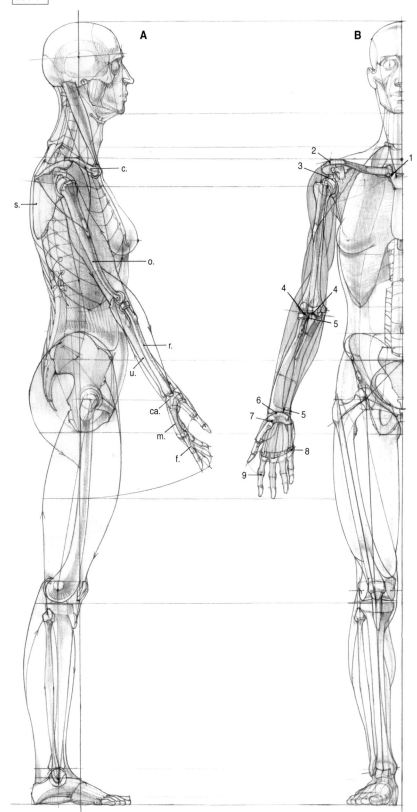

図A
人体の全体図との関連における上肢の骨格（側面）

c.　鎖骨
s.　肩甲骨
o.　上腕骨
r.　橈骨
u.　尺骨
ca. 手根骨
m.　中手骨
f.　指骨

図B-C
前面および背面から見た可動性の高い上肢の関節

肩の関節
1　胸鎖関節
2　肩鎖関節
3　肩関節

肘の関節
4　腕尺関節と腕橈関節
5　上橈尺関節と下橈尺関節

手首の関節
6　橈骨手根関節

手の関節
7　手根中央関節
8　中手指節関節
9　指節間関節

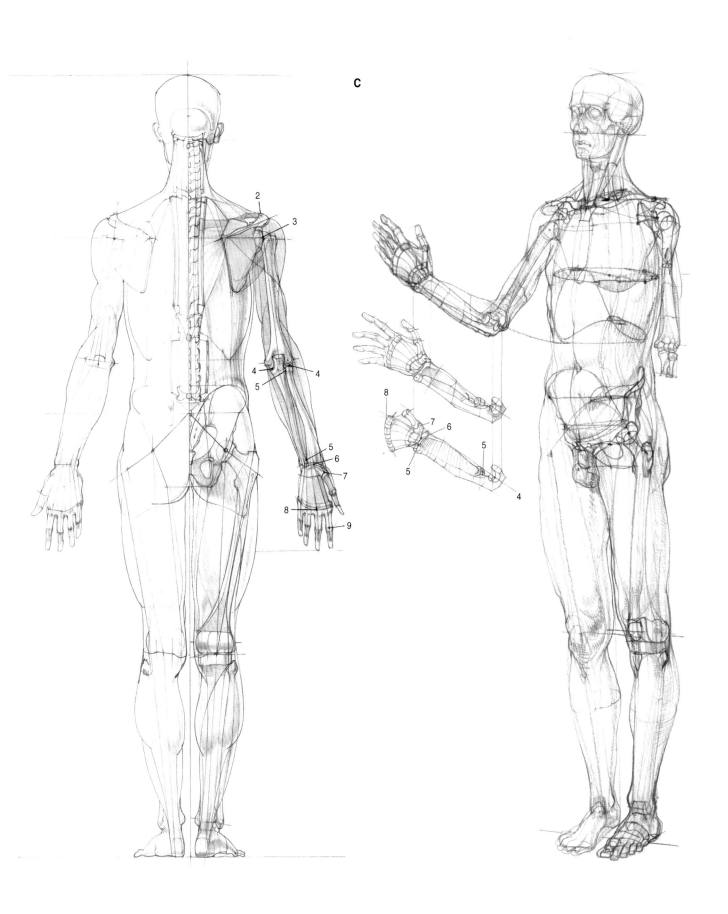

C

肩の骨格

2つの骨からなります。鎖骨 (図A-B-C c.) と肩甲骨 (図A-B-C s.) です。

これらは平面関節 (図A2) によって連結しており、肩帯を形成しています。これは肩の面における骨格の輪郭を決定するもので、上肢を体幹に結びつける骨のアーチのようなものです。肩帯と体幹の連結は、鎖骨と胸骨の関節—胸鎖関節と呼ばれます (図A1) —によって行われます。ちなみに、これは唯一の骨による連結です。実際、鎖骨と関節でつながっている肩甲骨は、鎖骨によってのみ支えられています。このように吊るされた状態であるために、肩甲骨と胸郭の結びつきは筋肉という可動の支持体だけでなされているわけです。

肩甲骨は上腕骨頭と球関節によって結びついています (図A3)。非常に可動性の高い関節で、上肢にきわめて広い運動範囲を与えており、後で詳しく見るように、肩帯そのものの関節の動きの仕組みによって、さらにその範囲を広げています。

さて、ここで肩帯と腰帯を比較してみると、人体の上肢と下肢に与えられた役割の違いによる、その類似点と相違点がはっきりとわかるでしょう。

肩帯と軸骨格が連結するのは、胸骨においてです。これは前方に置かれ (図C)、可動性があるので、肩の上下運動や前後運動を可能にします。骨盤においては、軸骨格との連結は仙骨において行われます。これは固定されていて後方にあり (図C)、とりわけ頑丈で大きい骨からなっていて、様々な力に対抗できるようになっています。その反対に、肩帯は基本的に軽い骨からなっていて、その運動にふさわしいものとなっています。

腸骨における球関節は、寛骨臼 (図A4) においてなされています。この深いくぼみには大体、骨頭の大部分が入り込んでいるため、運動範囲が限られています。肩甲骨では、上腕骨頭と関節をなす関節窩 (図A-C3) は、ほとんど平らになっています。その結果、この関節の大部分は靱帯によって支えられ、なかでも肩の深層の筋肉に支えられているのです。こうした仕組みによって、非常に広い関節の運動が可能になっているわけです。

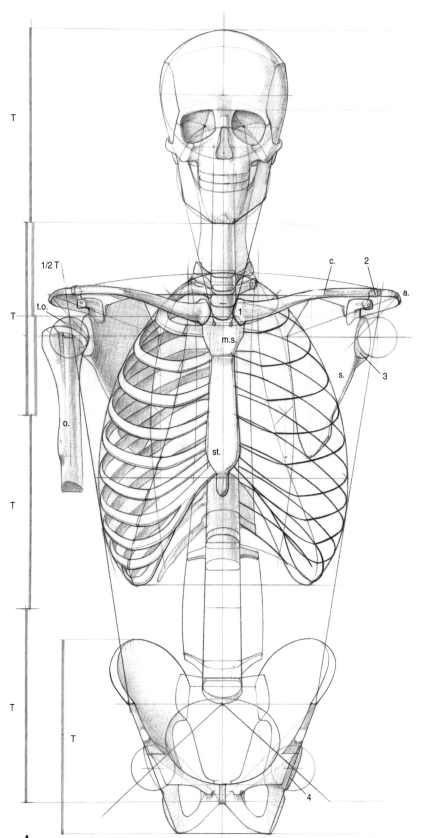

図A
比例的な関係における体幹、
頭と肩の骨格の前面図

1	胸鎖関節	m.s.	胸骨柄
2	肩関節	o.	上腕骨
3	関節窩	s.	肩甲骨
4	寛骨臼	st.	胸骨
a.	肩峰	T	頭身
c.	鎖骨	t.o.	上腕骨頭

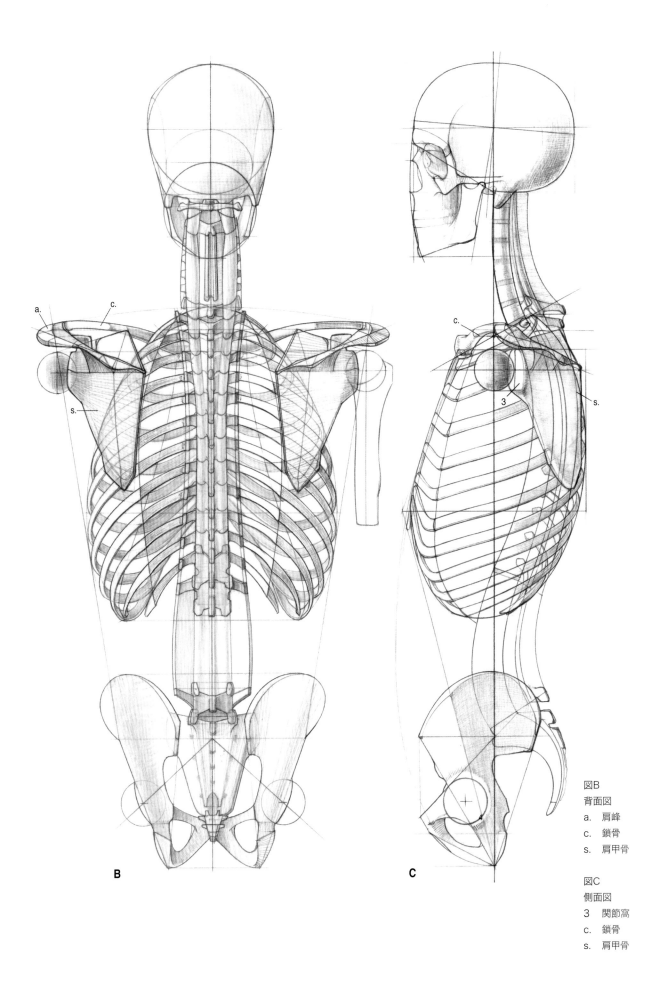

B

C

図B
背面図
a. 肩峰
c. 鎖骨
s. 肩甲骨

図C
側面図
3 関節窩
c. 鎖骨
s. 肩甲骨

鎖骨と肩甲骨

ここでは肩帯を形成する2つの骨、鎖骨と肩甲骨を詳しく見ていきましょう（挿図I）。

鎖骨

その長細い骨体から、長骨に分類されます。胸郭の前部に位置し、内側端では胸骨と連結し、外側端では肩甲骨の肩峰と結びつきます。

その形を上から見ると（図B）、S字形になっていることがわかります。この対照的な2つの湾曲によって、鎖骨は体幹の形に合うように作られているのです（図G）。その内側部では骨体はやや丸みを帯び、外側部では上から押しつぶされたような形で肩甲骨との関節に至ります。

胸骨端（図A-B1）は胸骨柄に向かっています。胸骨関節面（図A2）があり、これは胸骨柄の鎖骨切痕に結びつきます（図G）。この関節面の上の端は角錐状に膨らんでいます。これによって、頚の前方の基部における鎖骨端の2つのふくらみの間にできる胸骨上窩（図G f.s.）の皮下のくぼみが特徴的なものとなるのです。

肩峰端（図A-B3）は平たく、肩峰関節面（図A4）と呼ばれる楕円形の小関節面によって肩峰と結びつきます。

胸骨柄から肩甲骨へと伸びる鎖骨の形は、皮膚の上からも明らかであるため、裸体デッサンを行うときの目印となり、見分けることのできる要素となります。

肩甲骨

三角形をした扁平骨で、短辺が上を向いて上縁となっています。前面と背面の2つの面があり、3つの縁と3つの角があります。

前面あるいは肋骨面（図E）は、くぼんでいて胸郭の凸状の後面に向いています。この面はえぐれていて、斜めに稜線が走っており、ここに肩甲下筋と呼ばれる広い筋肉が付着してほぼ全体を覆っています。この筋の起こる場所であるため、この凹んだ面は肩甲下窩といわれます。

後面あるいは背面はやや凸状であり、肩甲棘と呼ばれる突出した部分が特徴となっています（図C）。肩甲棘は、三角の骨板からなる三角筋結節（図C1）と肩甲棘（図C2）と肩峰（図C3）からなっています。棚のようになった三角の骨板は、後面から斜めに突き出ています。骨板の前縁は肩甲骨の背面と一体化して、肩甲骨を横に2つの区画に分けています。この分割によって2つの面ができ、上を棘上窩と呼び、下の大きな面を棘下窩と呼びます。

骨板の後縁は広がって粗くなっており、肩甲棘（図C2）と呼ばれます。これは徐々に肩甲骨の面から外側前方へ離れていき、肩峰（図C3）と呼ばれる太く平たい突起となります。肩峰の外側縁は、丸みのある肩の線を作っています。その内側縁は鎖骨に向かい、楕円形をした肩峰関節面（図E4）によってこれと結びつきます。

3つの縁と3つの角のうち、特筆する必要があるのは、上腕骨頭と結びつく関節窩（図D-E5）のある外側の角です。この関節面はあまりくぼんでいません。輪郭は上部がつ

ぶれたような楕円形であるため、洋梨状といわれます。その上縁には、関節上結節（図F6）と呼ばれる小さな結節が見られ、上腕二頭筋の長頭の腱がここに起こります。下縁には関節下結節（図F7）と呼ばれる三角形の粗い小さな面があり、ここに上腕三頭筋の長頭が起こります。

関節窩の上には嘴の形をした骨端が突き出ています。これを烏口突起（図C-D-E8）といいます。上縁から突き出して前方に曲がっており、鎖骨や肩峰とつながる靭帯の付着点となるとともに、上腕二頭筋の短頭と細い烏口腕筋の起始部となっています。

関節窩の外側縁（図C-D-E m.l.）は下方へ向かい、太い隆起が特徴となっています。したがって、建築的視点から見ると、肩甲骨は関節窩へと集中する補強材を伴う堅固な枠組みによって構成され、枠組みに囲まれた面にはそれほど圧力がかからず、筋肉を支える役割をもっているということになります。

外側縁はさらに下方に伸び、下角に達し、そこから内側縁（図C、E m.m.）が始まります。これは上に伸びて上角に至ります。この背面の最も高い位置から、上縁（図C-D-E m.s.）となります。細く尖った上縁は他の縁よりも短く、関節窩へと向かいます。

挿図I

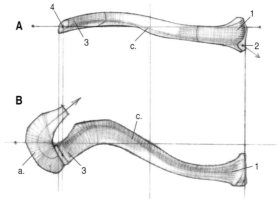

図A
鎖骨の前面図
1 胸骨端
2 胸骨関節面
3 肩峰端
4 肩峰関節面
c. 骨体

図B
鎖骨と肩峰を上から見た図
1 胸骨端
3 肩峰端
a. 肩甲骨の肩峰
c. 骨体

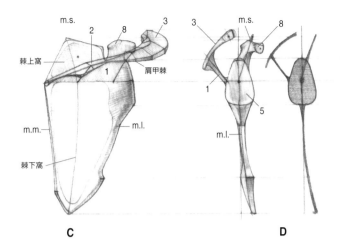

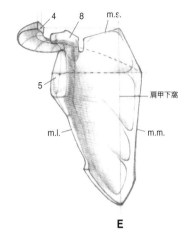

C D E

図C
肩甲骨の背面図

図D
外側から見た図

図E
前面図

図F
様々な視点から見た肩甲骨と
切り取られた部分の立体図

1 三角骨板あるいは三角
 筋結節
2 肩甲棘
3 肩峰
4 肩峰関節面（鎖骨関節
 面）
5 関節窩
6 関節上結節
7 関節下結節
8 烏口突起
m.l. 外側縁
m.m.内側縁
m.s. 上縁

図G
肩帯の外側前面から見た立体
図
c. 鎖骨
f.s. 胸骨上窩
s. 肩甲骨（烏口突起は省略）

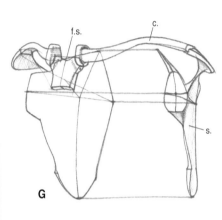

G

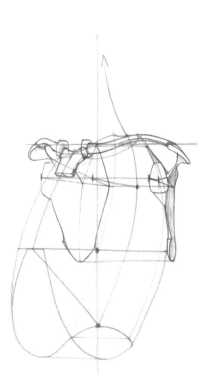

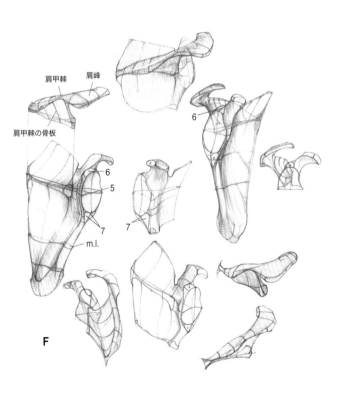

F

105

肩甲骨の比例と配置（挿図Ⅱ図 A-B）

　肩甲骨の高さは、頭の下位頭身F、つまりF＝T-1/6Tに相当します（Lesson 1）。

　この顔にあたる下位頭身を4等分すると、一番上の4分の1の位置に肩甲棘の三角骨板の基部（図B1）が見出せます。

　肩甲骨の内側縁から関節窩までの幅は1/2Fとなり、その全体の幅、つまり肩峰の突出部を含めた幅は、1/2F+1/4Fとなります（図B）。

挿図Ⅱ

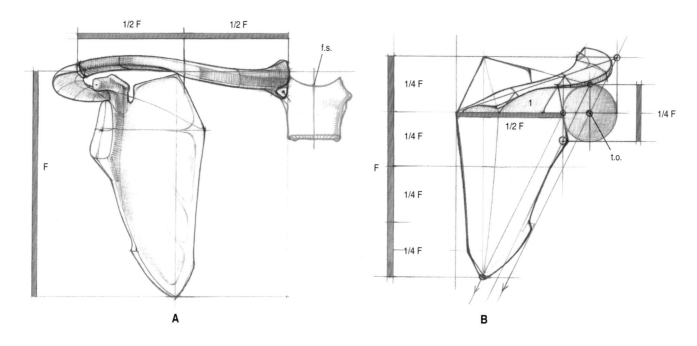

A

B

図A-B
肩甲骨と鎖骨の比例関係の前面図と背面図
1　肩甲棘の三角骨板
F　顔の長さに等しい頭身比
f.s. 胸骨上窩
t.o. 上腕骨頭（中心）

胸郭との連結関係における鎖骨と肩甲骨

　鎖骨と肩甲骨の関係を、卵形の胸郭に支えられた形で立体的に再現するために、一次的な骨組みのような構造を作ってみることができます。これにより、前面が鎖骨、側面が肩峰、後面が肩甲棘稜からなる肩の面の基本的な作成が可能になります。

　肩の面の構造的な方向性を理解するために、この面と胸郭の上口を示す斜めの面との関係に戻ってみる必要があります。そこでまず、胸郭の上口面の中心（図A、C-E o.）を起点とし、鎖骨と肩峰の関節点（図A1）に至る横の線を決定していきます。

　次に、前の線に関係する2本の線を前方と後方に引きます。前方の線は鎖骨切痕（図A-B、D-E2）を起点として肩鎖関節（図A-I1）に至り、鎖骨が作る線を表しています。後方の線は、胸郭に対する肩甲骨の並びを示すもので、第1肋骨の肋骨角（図A-E、I3）を起点とし、外側の肩峰の奥（図A-E、H-I4）に向かいます。さらに肩峰から肩甲棘稜を示す斜めの線を肩甲骨の内側縁（図B-E5）まで引きます。これはまた、肺溝の外側縁である肋骨角に一致するものです。こうして、皮下に見ることのできる肩帯の骨格の輪郭線が決定されるわけです。

　肩の面の上縁を明らかにするこれらの線に、さらに前方（p.a.）と後方（p.p.）に2本の線を加えることができます。これらの線は、胸郭内の胸骨の基部の高さを起点として肩峰につながり、腋窩を作る筋肉の2つの柱（体幹と肩の筋肉について対応するLesson 40と41を参照）を大まかに示す線となっています（図A-Cと立体図）。こうして得られた図は、肩のプリズム的な立体を胸郭の卵形の立体との関係において明らかにしてくれます。

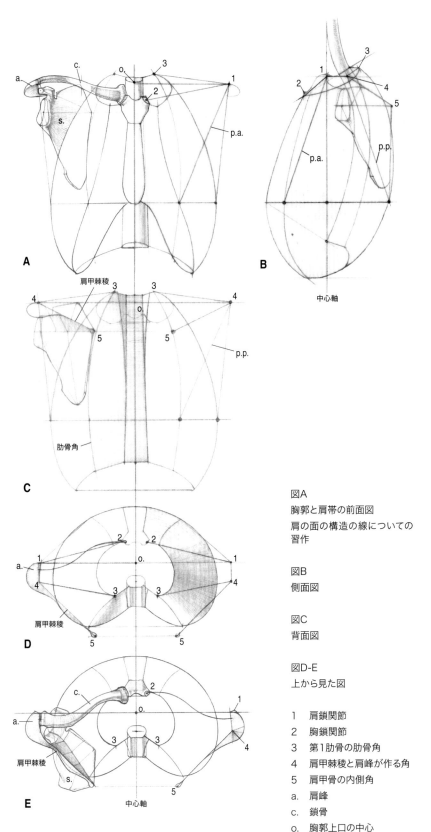

図A
胸郭と肩帯の前面図
肩の面の構造の線についての習作

図B
側面図

図C
背面図

図D-E
上から見た図

1　肩鎖関節
2　胸鎖関節
3　第1肋骨の肋骨角
4　肩甲棘稜と肩峰が作る角
5　肩甲骨の内側角
a.　肩峰
c.　鎖骨
o.　胸郭上口の中心
s.　肩甲骨
p.a. 前の柱
p.p.後ろの柱

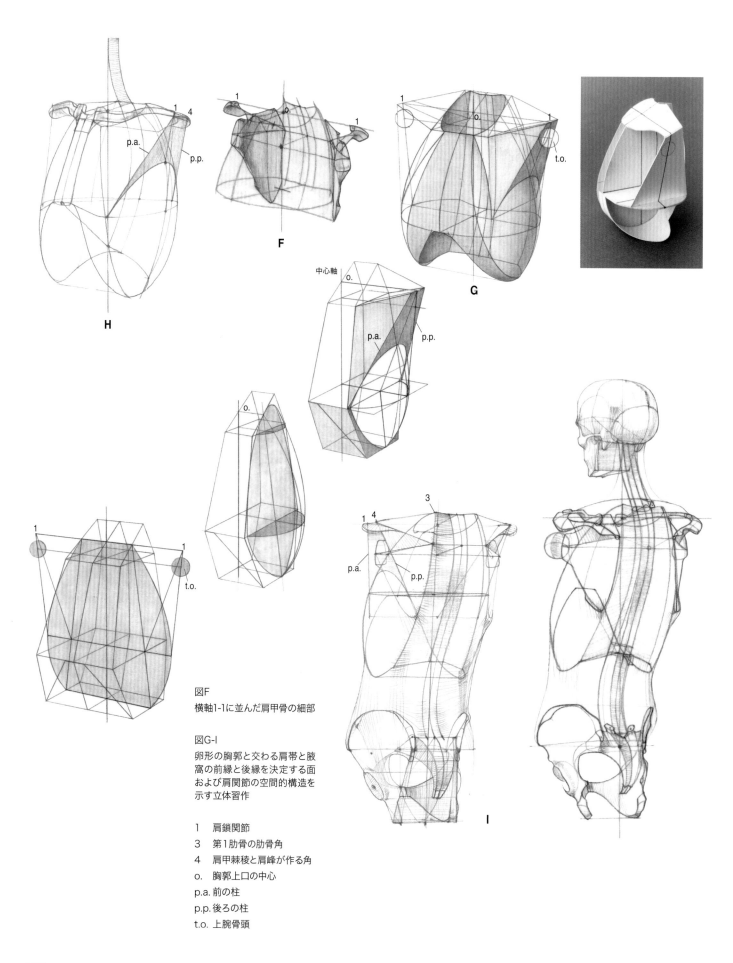

図F
横軸1-1に並んだ肩甲骨の細部

図G-I
卵形の胸郭と交わる肩帯と腋
窩の前縁と後縁を決定する面
および肩関節の空間的構造を
示す立体習作

1　肩鎖関節
3　第1肋骨の肋骨角
4　肩甲棘稜と肩峰が作る角
o.　胸郭上口の中心
p.a. 前の柱
p.p. 後ろの柱
t.o. 上腕骨頭

上肢の骨格

　上腕は上腕骨（図B o.）の部分に相当します。上腕骨は長骨で、骨幹と2つの骨端があります。上端は半球形の骨頭からなっています（図B1）。これは関節窩（図B2）によって肩甲骨と結びつき、非常に可動性の高い球関節で、肩甲上腕関節とも呼ばれる肩関節を形成しています。

　骨幹（図B3）は三角柱状をしており、上腕の運動に関わる強い筋肉が着くための痕に特徴があります。下端には2つの関節面—上腕骨滑車（図B4）と上腕骨小頭（図B5）—があります。

　これらは尺骨（図B u.）と橈骨（図B r.）と結びついて肘関節を構成します。これは上腕骨滑車と尺骨の滑車切痕の間の腕尺関節と、上腕骨小頭と橈骨頭（図B6）の間の腕橈関節からなり、上腕における前腕の屈曲と伸展を行います。

　前腕は橈骨と尺骨の2本の長骨からなり、その上端によって肘関節を形成するだけでなく、橈骨頭と尺骨の橈骨切痕（図B7）によって、上橈尺関節と呼ばれる相互の連結関係をもちます。これらの骨幹は三角柱状で、やや弧を描くようにして下端に伸びています。橈骨は、上端では細いのに対し、下端では太くなり、その横幅の厚みによって手首の関節部分のほとんどを占めています。実際、橈骨は手根骨（図B c.）との関節（橈骨手根関節）をなす骨で、その主要な支持体となっています。

　尺骨の下端には小さな関節頭（図B8）があり、手との関節には直接関わりませんが、これによって橈骨の尺骨切痕（図B9）と結びついて、下橈尺関節を作ります。この関節は、上橈尺関節と合わせて、橈骨の長軸に沿った回内と呼ばれる回旋運動（図C-E）—これにより橈骨は尺骨の上に重なって交差します—と、2つの骨が平行になった状態の回外（図B）を可能にします。これらの運動において、橈骨は手をともに動かし、掌を前方（回外の動き）から後方（回内の動き）に向かわせますが、この運動には上腕骨も自らの軸上で回旋することで多少関わっています（図C）。この場合における尺骨の役割は、力学的な支えとして必要不可欠なものです。実際、尺骨は上腕骨の滑車との結びつきによって生まれる伸展と屈曲の統一軸運動を行う肘の関節運動の仕組みに主として関わっているため、これらの運動においても橈骨を動かしているのです。橈骨と上腕骨小頭の間の連結、つまり平たい面と球面との連結は可動性こそ高いものの、それ自体は弱い方でもあります。

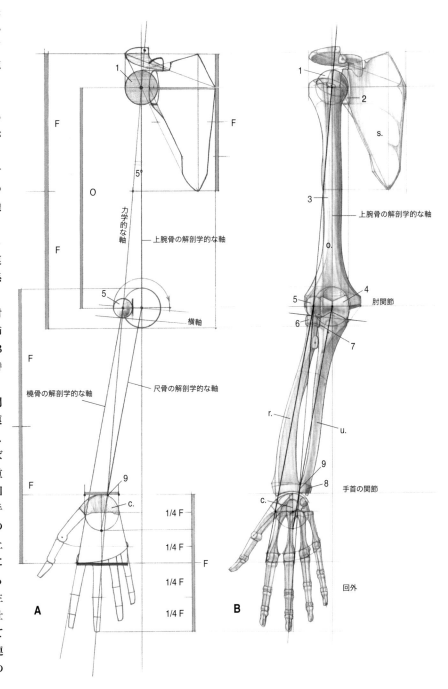

図A
上肢：回転における解剖学的な軸と力学的な軸および頭身比

F　顔の長さに等しい頭身比
　　=T-1/6T

O　上腕骨に対応する頭身比
　　=T+1/3T

図B
伸展および回外の状態にある右上肢の前面図

1　上腕骨頭
2　肩甲骨の関節窩
3　骨幹
4　上腕骨滑車
5　上腕骨小頭

6　橈骨頭
7　尺骨の橈骨切痕
8　尺骨頭
9　橈骨の尺骨切痕
c.　手根骨
o.　上腕骨
r.　橈骨
s.　肩甲骨
u.　尺骨

こうした情報は、それぞれの骨幹にそなわった解剖学的な軸の動きや力学的な主軸の動き、さらに諸部分の大きさの関係を理解するうえで役に立ちます。この例（図A-B）では、伸展と回外の状態にある下におろした上肢を示しています。正確な方向を見つけるためには、上腕骨頭の中心（図A）を通る、骨幹の方向性にそなわる垂直な軸（解剖学的な軸）に対して、前腕の橈骨と尺骨の2つの骨幹（図A-B）は、その軸とは一直線ではなく、上腕骨から外側に開いた角をなしているということに注意しなければなりません。

　このように、橈骨と尺骨の骨幹が外側へ向かっていることで異なる2つの条件が満たされます。すなわち、一方では、回内の動きにおいて、橈骨は手を移動させて上腕骨の骨幹の軸に合わせるということです（図C、D）。これは休みの姿勢、すなわち完全な回内を行う前の半回内にある上肢においては普通の状態といえます（図D）。

　もう一方では、尺骨が屈曲において上腕骨に重なることを可能にしています。これは、力学的な回転軸に対して直角に置かれた肘関節の横軸の角度（図A）のおかげでもあります。

　力学的な回転軸は、上腕骨頭の中心を起点とし（図A1）、骨幹の軸に対して5°外側に向かっています。そして上腕骨小頭（図A5）を通り、中央で橈骨頭（回転の中心）を経て、さらに下方で下橈尺関節（図A9）に出会います。この回転軸に沿って回内と回外の運動が起こります。

　上で考察した骨の部分の比例関係を考えてみると（図A）、一般に上腕骨は、前腕と手根骨と中手骨を合わせた長さであることがわかります。ここでは、頭身T（頭）の下位頭身である線分F—すでに見たように、顔の長さに相当します—を基に比例分割を行っています（図A）。

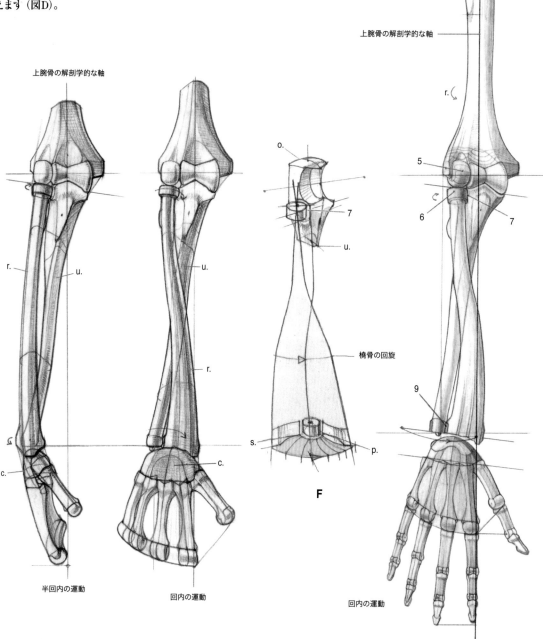

図C
右上肢の前面図
手の回内の運動
5　上腕骨小頭
6　橈骨頭
7　尺骨の橈骨切痕
9　橈骨の尺骨切痕
r.　上腕骨の回旋

図D-E
上肢の前面図（肘から掌まで）
c.　手根骨
r.　橈骨
u.　尺骨

図F
長軸における橈骨の回旋を前外側から見た図
7　尺骨の橈骨切痕
o.　尺骨の肘頭
p.　回内に向かう橈骨
s.　回外における橈骨
u.　尺骨

上腕骨の解剖学的な軸

半回内の運動

回内の運動

橈骨の回旋

F

D

E

C

上腕の骨格 ― 上腕骨

　上腕骨は肩から肘にいたる上腕の骨です。長骨で、骨体あるいは骨幹と、上下に2つの関節端があります。上端には関節頭と大小2個の結節があります。

　上腕骨頭（図A-B-C1）は半球形をしており、内側後方を向いて肩甲骨の関節窩と結びついています。

　上腕骨頭の周囲には短い溝があり、解剖頚と呼びます（図A-B-C2）。ここには肩甲骨の関節窩の縁から起こる線維性の関節包がつき、その内部に関節頭が入り込みます。この頚から2つの結節の隆起が見て取れます。大結節（図A-B-C3）は外側にあり、上端の最も突出した部分です。この結節には3つの小さな面があり（図B、F f.）、肩甲骨の背面に起こる3つの筋の停止部となっています。前方から後方に向かって、棘上筋、棘下筋、小円筋がつきます。

　小結節（図A-B4）にも筋のつく場所があり（図A-B、F f.）、そこには肩甲骨の肋骨面に起こる肩甲下筋がつきます。線維性関節包の他に、こうした筋肉群の作用のおかげで、上腕骨頭は運動の際につねに肩甲骨の関節窩と接することができており、肩と上腕骨の連結が確かなものになっているのです。

　2つの結節の間には、前面に結節間溝（図A-B、F5）と呼ばれる縦溝があって、上腕二頭筋の長頭の長い腱が通っています。

　骨体は、結節の下からは円柱状になっており、外側に三角筋粗面（図A-B-C6）と呼ばれる楕円形の広い粗面があります。同名の筋がそこに停止しますが、この筋肉の膨らみは、肩の外側縁の特徴となっています。この粗面から下に向けて、円柱状の骨体は徐々にはっきりとした三角柱状となり、3つの面と3つの縁をもつようになります。このうちの2つ、外側と内側の縁は下方に行くにつれ形が横に広がって前後に平らになり、鋭くなって稜とも呼ばれ、それぞれ外側顆上稜（図B-C7）と内側顆上稜（図A-C8）といいます。これらの縁は上顆と呼ばれる2つの突起となり、それぞれ外側上顆（図A-B-C9）、内側上顆（図A、C10）となります。これらは、外側と内側の上稜とともに、前腕と手の筋肉の起始部となります。

　上腕骨の下端は、前腕の骨との関節面が特徴となっています。すなわち、尺骨と結びつく上腕骨滑車と橈骨と結びつく上腕骨小頭です。

　上腕骨滑車（図A、C11）は内側上顆のすぐ下に置かれています。滑車に似た形状の関節面で、2つの円錐台の小底面を合わせたような形をしており、横方向の軸上に置かれています。

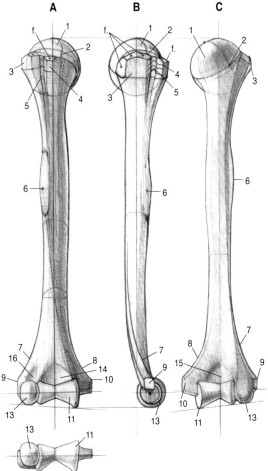

A 細部

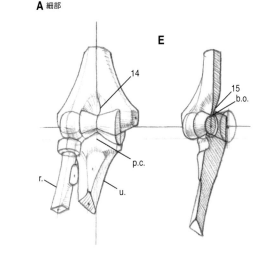

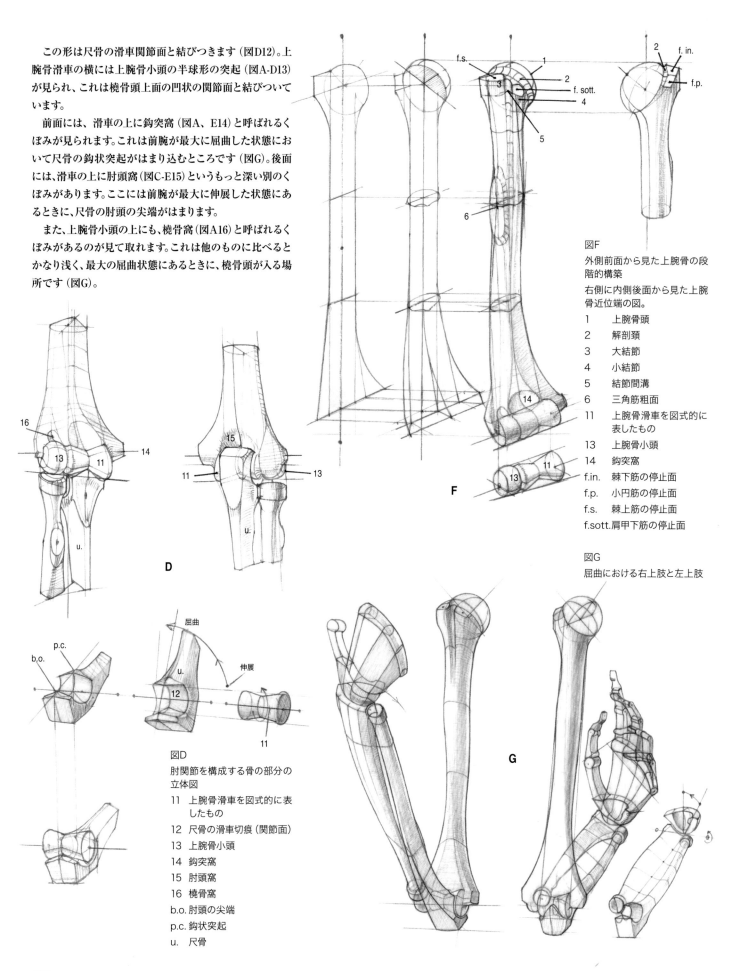

この形は尺骨の滑車関節面と結びつきます（図D12）。上腕骨滑車の横には上腕骨小頭の半球形の突起（図A-D13）が見られ、これは橈骨頭上面の凹状の関節面と結びついています。

前面には、滑車の上に鈎突窩（図A、E14）と呼ばれるくぼみが見られます。これは前腕が最大に屈曲した状態において尺骨の鈎状突起がはまり込むところです（図G）。後面には、滑車の上に肘頭窩（図C-E15）というもっと深い別のくぼみがあります。ここには前腕が最大に伸展した状態にあるときに、尺骨の肘頭の尖端がはまります。

また、上腕骨小頭の上にも、橈骨窩（図A16）と呼ばれるくぼみがあるのが見て取れます。これは他のものに比べるとかなり浅く、最大の屈曲状態にあるときに、橈骨頭が入る場所です（図G）。

D

図F

外側前面から見た上腕骨の段階的構築

右側に内側後面から見た上腕骨近位端の図。

1　上腕骨頭
2　解剖頚
3　大結節
4　小結節
5　結節間溝
6　三角筋粗面
11　上腕骨滑車を図式的に表したもの
13　上腕骨小頭
14　鈎突窩
f.in.　棘下筋の停止面
f.p.　小円筋の停止面
f.s.　棘上筋の停止面
f.sott.肩甲下筋の停止面

F

図G

屈曲における右上肢と左上肢

G

図D

肘関節を構成する骨の部分の立体図

11　上腕骨滑車を図式的に表したもの
12　尺骨の滑車切痕（関節面）
13　上腕骨小頭
14　鈎突窩
15　肘頭窩
16　橈骨窩
b.o.　肘頭の尖端
p.c.　鈎状突起
u.　尺骨

肩関節

　この球関節は、上腕骨の半球形の骨頭が肩甲骨のやや凹んだ関節窩に連結することから成り立っています。この関節において、上腕骨頭の関節面は、その関節窩そのものよりはるかに大きくなっています（図A1）。そのため、運動の際には、関節窩の面と接しているのは関節面のほんの一部だけです。このことが、肩における上腕の運動範囲の大きさの理由となっています。

　上腕骨頭は一連の靱帯によって、その位置に固定されています。すなわち、線維軟骨の輪（関節唇と呼ばれる）、関節包、関節上腕靱帯、烏口上腕靱帯、上腕骨横靱帯です。最初の2つについて述べましょう。

　関節唇は関節窩の縁に起こり、これをさらに深くして上腕骨頭に合わせるようにすることで、関節の範囲を広げています。

　関節包（図B2）は、2つの関節面を完全に包み込んでいます。これは、その内部に関節唇も取り込んで関節窩の周囲に起こり（図B3）、上腕骨の解剖頚（図B4）に着きます。関節包は、一連の非常に広範囲な運動を可能にするため、その連結はゆるいものとなっています。そのようなわけで、上腕骨頭を関節に留めているのは、Lesson 33でも触れた肩甲筋群ということになります。これらの筋群はまた、その腱により関節包と部分的に一体化して、これを補強しています。このような関節によって、上腕は無限ともいえる運動が可能になりますが、それは以下の運動に分類されます。すなわち、屈曲と伸展、外転と内転（図F）、内旋と外旋、さらに分まわし運動と呼ばれる総合的な運動です（p. 11）。

（図F）、内旋と外旋、さらに分まわし運動と呼ばれる総合的な運動です（p. 11）。

A

B

図A
肩関節の細部
1　　上腕骨頭
o.　　上腕骨
s.　　肩甲骨（関節の先端）

図B
肩関節の部分
2　　関節包
3　　関節窩の周囲
4　　解剖頚
5　　肩峰
6　　烏口突起
7　　烏口肩峰靱帯
f.i.　　棘下筋の停止面
f.s.　　棘上筋の停止面
f.sott.肩甲下筋の停止面

図C
背面から見た肩帯の挙上
1　　胸鎖関節

図D
外側後面から見た肩帯と肩甲骨の挙上の細部

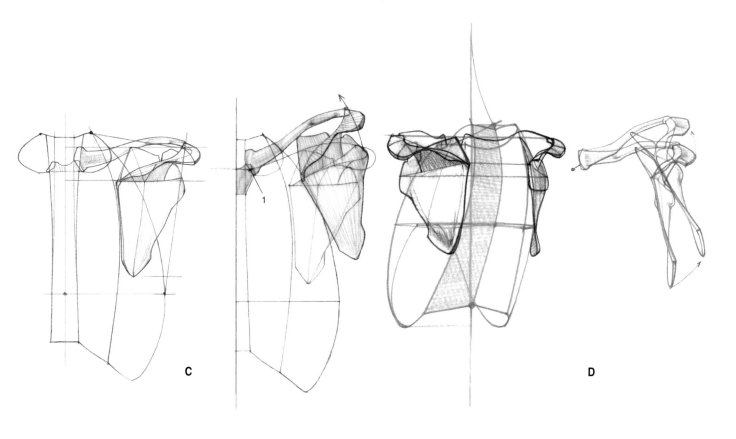

C　　　　　　　　　　　　　　　　　　　　　　　　　D

上腕の広範な運動は、肩帯との連携によって著しく増大していることを強調しておかねばなりません。実際、胸鎖関節における鎖骨は胸骨柄を回転軸として、運動の際に肩甲骨を一緒に引っ張り、肩甲骨は胸郭の凸状壁を滑ってともに動きます。その結果、肩甲骨は上に上がることができ（図C-D）、上腕の上への運動を助けたり、あるいは前方に回旋できるので（図E1）、前あるいは後ろで腕が交差できたりします（図E2）。この2つの関節の非常に密接な関係の例として、上腕の外転を見てみることにしましょう（図F）。この運動において、上腕を垂直の位置（図F①）から水平の位置（図F②）にもっていく場合は肩関節だけで可能ですが、さらにそれより上に上げようとした場合（図F③）、胸鎖関節を動員することになります。これは、この2つの骨の間に渡された肩峰（図B5）、烏口突起（図B6）および烏口肩峰靱帯（図B7）からなる骨の懸橋によるものです。こうした要素によって、上腕の上方への運動の幅を制限しており、肩帯の介入が必要になるようにできているのです。

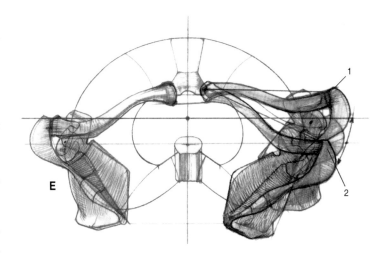

E

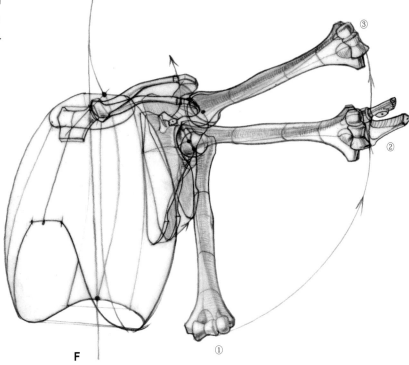

F

図E
上面からの図
肩帯の回旋運動。
1　前方への回旋
2　後方への回旋

図F
外側前面から見た上腕の外転との関係における肩帯の関節の仕組みと肩関節の連続図

前腕の骨格 ── 尺骨と橈骨

前腕の骨、すなわち橈骨と尺骨（挿図I）は肘から手首に至る骨格の部分を構成しています。この2本の骨は互いに平行に置かれ、上腕骨の骨体の方向に対してやや斜めの方向に伸びています（Lesson 32）。

尺骨

尺骨は前腕の内側の骨です。骨幹と、関節面をもつ上下の骨端からなる長骨です。

上端は、肘頭と呼ばれる角柱状の大きな突起（挿図I図B-C1）が発達しています。この前面には大きくえぐれた面があって、これが上腕骨滑車との関節面である滑車切痕（図A2）です。この上縁は、鉤状に飛び出した突起で、肘頭の尖端（図A3）と呼びます。この尖端から稜（図A-B4）が中央に走っていて、滑車切痕を上から下に分割して、半月切痕（図A i.s.）と呼ばれる2つの面を作っています。稜は前面で鉤状突起（図A-B5）と呼ばれる突起で終わっており、これは滑車切痕の前面縁をなしています。尺骨のこの関節面は上腕骨滑車に結びつき、蝶番関節である腕尺関節を形成しています。この2つの関節面は、関節で結びついて上腕骨における尺骨の屈曲および伸展を行います（図F）。尺骨の滑車切痕の外側には、橈骨切痕（図B i.r.）と呼ばれる小さい凹状の関節面があり、これによって尺骨は橈骨と結びつき、上橈尺関節を形成します（図A-B細部）。尺骨のこれらの2つの関節面の下には、2つの粗面があります。1つ目は前面にあり、鉤状突起のやや下にある三角形のもので、尺骨粗面（図A6）と呼ばれ、上腕筋の停止部となっています。2つ目のものは外側にあってより小さく、回外筋が起こる稜となっています（図B7）。

大きく広がった上端から、骨幹は徐々に細くなり、肘頭部分の方形の断面をもつ形から（図A細部）、中ほどでは三角形断面となり、下端の近くでは円筒形の断面をもつに至ります。

下端は骨幹よりも広がっており、円筒形の滑らかな関節頭があります（図A-B-C t.u.）。ここでは橈骨の下端と関節でつながることになります（下橈尺関節）。関節頭の後面の端には、茎状突起（図B-C8）と呼ばれる小さな尖った骨端があります。この突起によって溝（図B-C9）が形成されており、尺側手根伸筋の腱がここを通ります。

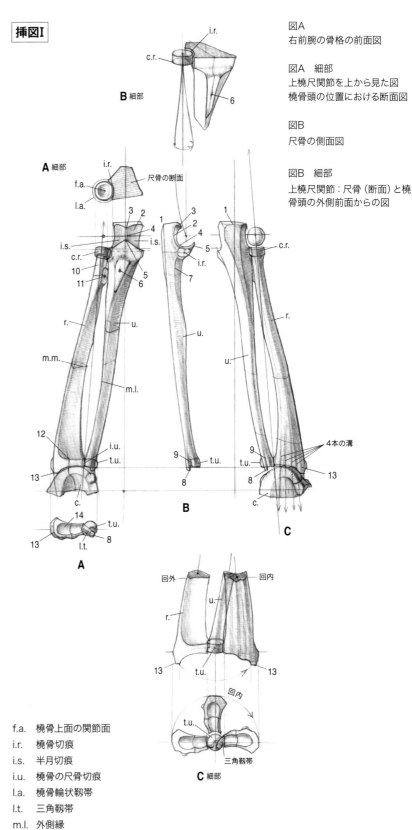

挿図I

図A
右前腕の骨格の前面図

図A 細部
上橈尺関節を上から見た図
橈骨頭の位置における断面図

図B
尺骨の側面図

図B 細部
上橈尺関節：尺骨（断面）と橈骨頭の外側前面からの図

図C
背面図

図C 細部
下橈尺関節の細部

前面図および橈骨の回外と回内を下から見た図

1　肘頭
2　滑車切痕
3　肘頭の尖端
4　稜
5　鉤状突起
6　尺骨粗面
7　回内筋稜
8　茎状突起
9　茎状突起の溝
10　橈骨頸
11　橈骨粗面
12　隆線
13　茎状突起
14　橈骨下面の関節面
c.　手根骨
c.r.　橈骨頭
f.a.　橈骨上面の関節面
i.r.　橈骨切痕
i.s.　半月切痕
i.u.　橈骨の尺骨切痕
l.a.　橈骨輪状靱帯
l.t.　三角靱帯
m.l.　外側縁
m.m.　内側縁
r.　橈骨
t.u.　尺骨頭
u.　尺骨

橈骨

橈骨は尺骨の外側に位置しており、骨体と上下2つの骨端からなります。上端には円筒状の小さな関節頭があり、橈骨頭（図A-C c.r.）と呼ばれます。滑らかな上面をもつ橈骨頭は2つの関節に関わります。1つ目は腕橈関節で、橈骨頭の上面で、上腕骨小頭（図D-E）の凸状の球形に合わせた凹状で滑らかな関節面（図A f.a.）によるものです。このような球関節は2つの運動を可能にします。第1は屈曲と伸展です。というのも、その凹状の関節面により、橈骨は上腕骨小頭面上を滑り（図E）、屈曲において橈骨を上腕骨に近づけるからです。第2の運動は回旋ですが、この凹状の同じ関節面が、橈骨をその長軸に沿って回旋することを可能にしているからです。2つ目の関節は上橈尺関節と呼ばれます。橈骨の円筒状の関節頭は、尺骨の橈骨切痕のくぼんだ面の中を滑り、それ自身の軸上でまわります（図A-B細部）。橈骨頭は橈骨切痕の縁に着く輪状靱帯（図A 細部l.a.）によって、その位置を保っています。これは輪のようになっていて、その中で橈骨が回旋を行います。

橈骨頭の下には短い円柱状の頸があり（図A10）、それに続く骨体には楕円形の粗面が見られます。これは橈骨粗面（図A11）といい、上腕二頭筋の停止部です。ここから骨体は徐々に広がって、円柱形から三角柱形になり、3つの面と3つの縁をもつことになります。これらのうち、とりわけ鋭い内側縁（図A m.m.）は、橈骨内側縁から尺骨外側縁（図A m.l.）に向かっている骨間膜（図G m.i.）の付着部となっていて、これは前腕の2本の長骨を結びつける面を作っています（図G）。この補助面の上に、前腕の前後の深層の筋肉が起始するのです。三角柱形の骨体は、上から下へ向けて外側に膨らむようにやや弓状になっています。下端では著しく広がり、手首の幅をほぼ占めるほどに大きくなります。その三角柱形は四辺形となり、4つの面をもつようになります。前面には太い隆線（図A12）があり、内側よりも外側の方が厚くなっています。背面には4本の縦溝（図C）があり、前腕の筋肉の腱の通り道となります。外側面には茎状突起（図A-C13）と呼ばれる下方に飛び出た大きな突起があります。内側面には尺骨切痕（図A i.u.）と呼ばれる小さな溝があり、尺骨の円筒形の関節頭がここに結びつきます。下橈尺関節と呼ばれるこの関節は、橈骨が尺骨頭においてまわり（図C細部）、上橈尺関節とともに作用して、橈骨を回転させて尺骨に重ねます（図F'-F'''）。この重ねる動きによって橈骨は手を一緒に動かしますが、これを回内と呼び、そのとき掌を前向き（回外）から後ろ向き（回内）にします（図F'''および挿図Ⅱ図F）。これにより、手のきわめて高い可動性の基本となるすばやい手の返しができるわけです。橈骨は滑らかな凹状の下関節面（図A14）で手根骨（図A、C c.）と結びついています。この関節面は薄い稜で二分されており、手根骨の舟状骨と月状骨に接しています。この関節を橈骨手根関節と呼びます。

図D
肘関節の細部
3　肘頭の尖端
4　稜
5　鈎状突起
c.r.　橈骨頭
f.a.　橈骨上面の関節面
i.s.　半月切痕
o.　上腕骨
r.　橈骨
u.　尺骨

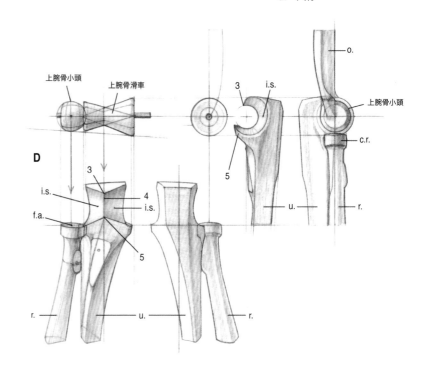

D

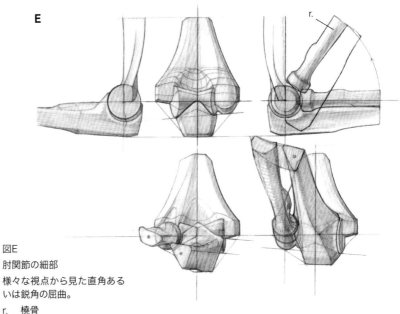

E

図E
肘関節の細部
様々な視点から見た直角あるいは鋭角の屈曲。
r.　橈骨

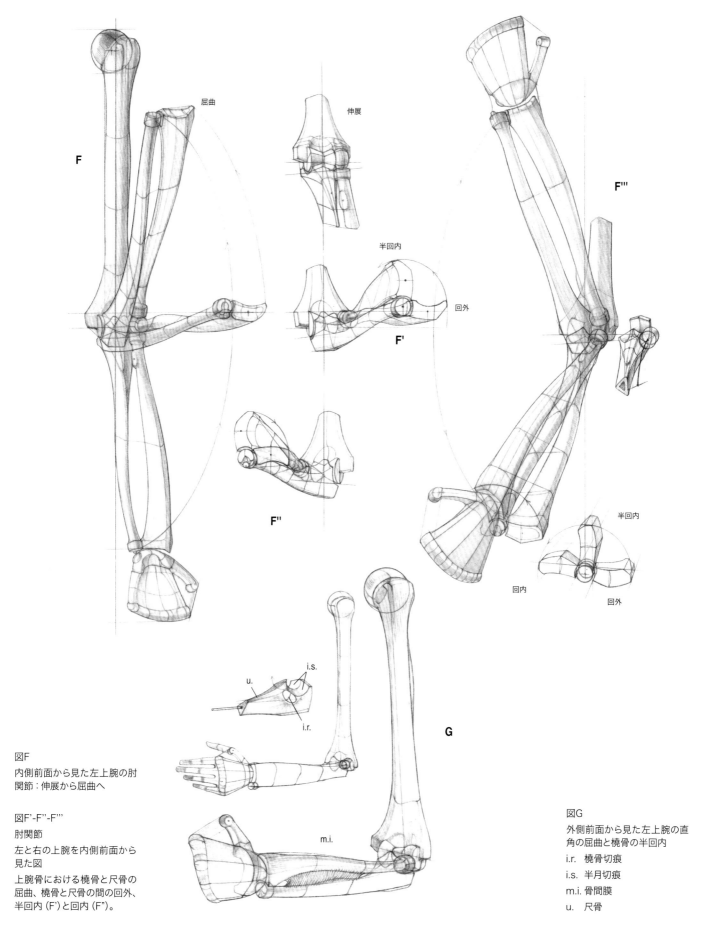

F

屈曲

伸展

半回内

回外

F'

F''

F'''

半回内

回内

回外

u.

i.s.

i.r.

G

m.i.

図F
内側前面から見た左上腕の肘
関節：伸展から屈曲へ

図F'-F''-F'''
肘関節
左と右の上腕を内側前面から
見た図
上腕骨における橈骨と尺骨の
屈曲、橈骨と尺骨の間の回外、
半回内（F'）と回内（F''）。

図G
外側前面から見た左上腕の直
角の屈曲と橈骨の半回内
i.r. 橈骨切痕
i.s. 半月切痕
m.i. 骨間膜
u. 尺骨

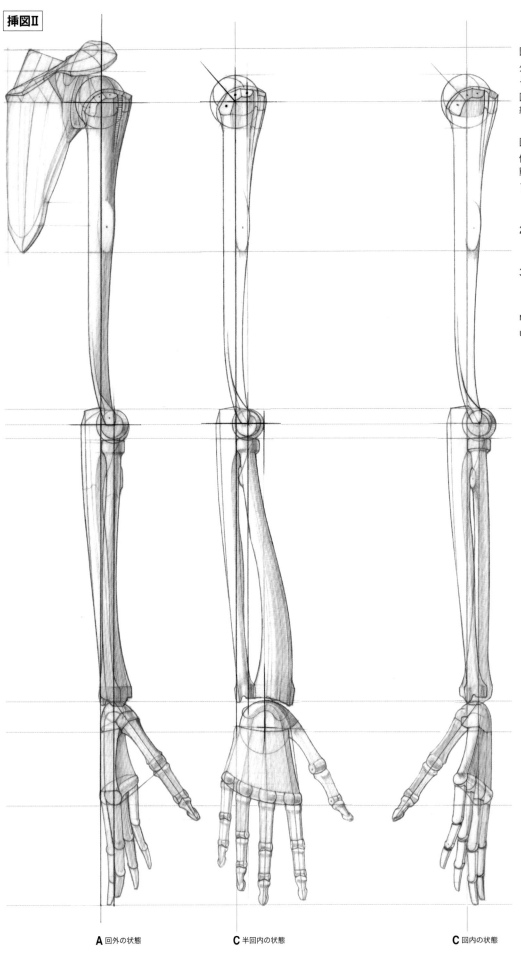

挿図Ⅱ

図A-B-C
外側から見た伸展の状態にある右上腕
回外、半回内、回内の状態の連続図

図D
側面から見た人体の上腕の運動

1 　肩における上腕の屈曲、上腕における前腕の伸展、前腕における手の伸展
2 　肩における上腕の屈曲、上腕における前腕の伸展および手の半回内
3 　肩における上腕の屈曲、上腕における前腕の屈曲、前腕における手の背屈と掌屈

r. 　橈骨
u. 　尺骨

A 回外の状態　　　　**C** 半回内の状態　　　　**C** 回内の状態

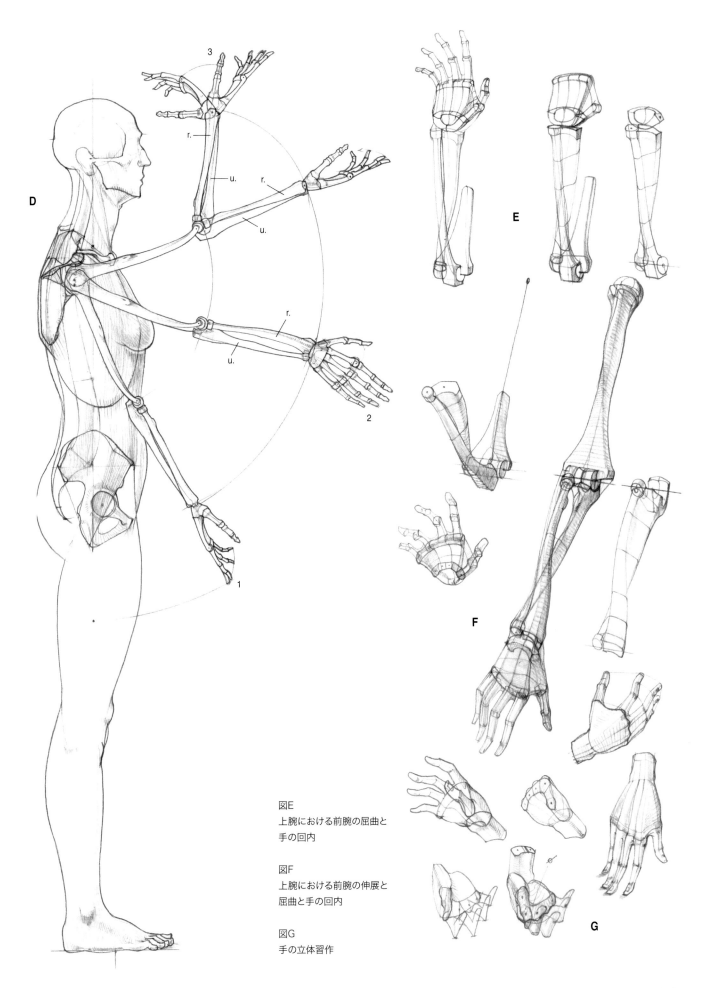

D

E

F

G

図E
上腕における前腕の屈曲と
手の回内

図F
上腕における前腕の伸展と
屈曲と手の回内

図G
手の立体習作

手の骨格 — 手根骨

　手の骨格（図A）は3つの部分からなります。手首の部分にあたる手根骨、掌にあたる中手骨、そして手の指にあたる指骨です。

　手根骨は8つの小さい短骨が関節によってつながり、1つになっているもので、2列に重なり合って配置されています（図B）。上の列、すなわち近位列は、舟状骨（図B1）、月状骨（図B2）、三角骨（図B3）、豆状骨（図B4）からなります。下の列、すなわち遠位列は、大菱形骨（図B5）、小菱形骨（図B6）、有頭骨（図B7）、有鈎骨（図B8）からなります。全体で見ると、その形（図A）は弓形になった上縁と、ぎざぎざになった下縁を見せており、下縁には中手骨がはめ込まれています。さらに2つの面をもち、前面もしくは掌面は凹面で、後面もしくは背面は凸面をしています。

　近位列の4つの骨は上端を構成しています。これらは横に広がった半円の弓なりの形になっています。舟状骨、月状骨、三角骨によってアーチを形成し、その関節面によって橈骨の凹状の関節面に結びつきます。この弓状の形により、橈骨手根関節は前腕に対して手が行う屈曲、伸展、内転、外転の広範な運動と複合的な循環運動を可能にしています。

　手根骨の関節面は主に舟状骨（図C1、f.a）と月状骨（図C2、f.a.）の大きく盛り上がった凸状の関節面からなっています。この広い関節面を三角骨（図C3、f.a.）も補い、とりわけ内転の際に作用する小さな部分がそこに加わります。

　関節には関わっていませんが、近位列を完成させるのが豆状骨（図C4）です。これは小さな種子骨で、三角骨と掌側で重なるように接しています。その役割は尺側手根屈筋の太い腱の停止部というものです。

　手根骨の遠位列の骨は、基本的に手根骨自身の掌面の深いくぼみを形成しています。大菱形骨（図C5）、小菱形骨（図C6）、有頭骨（図C7）と有鈎骨（図C8）といいます。

　これらは全体でいわゆる手根溝を形成しています（図C）。このくぼみは前腕の骨に起始し、手の骨に停止する屈筋の腱の通り道となっています。この溝の凹みは、遠位列の両端にある有鈎骨と大菱形骨による内側と外側の隆起によって、いっそう深くなっています。

　有鈎骨（図C u.）は有鈎骨鈎と呼ばれる曲がった突起に特徴があります。これは屈筋の腱が入る部分を内側で区切っている他、大菱形骨結節（図C t.）まで伸びて停止する平たい腱性の帯である横手根靱帯（屈筋支帯）が付着する場所となっています。この靱帯は溝の上に天井のように張っていて、まさしくトンネルともいうべき手根管を形作ります。こうして、表層の筋から屈筋の深い通路を分離させているわけですが、これについては手の筋肉を扱う際に詳しく見ることにします（lesson 48挿図Ⅱ図A細部）。

　大菱形骨は盛り上がった結節を特徴とし、手根溝の外側端となっていることに加え、鞍状になった特殊な関節面（図C、図B細部）をもち、これによって第1中手骨と結びつきます。これは母指の中手骨で、この鞍関節の仕組みのおかげで、母指が屈曲の際に他の手指の方に曲がり、手の機能にとっての本質的な動きである捕捉ができるようになっているのです。

図A
右手の骨格の前面あるいは掌側から見た図：手根骨、中手骨、指骨

手根骨の骨
1　舟状骨
2　月状骨
3　三角骨
4　豆状骨
5　大菱形骨
6　小菱形骨
7　有頭骨
8　有鈎骨

Ⅰmt.第1中手骨
Ⅰ-Ⅴ 第1-5中手骨
Ⅰf.　基節骨
Ⅱf.　中節骨
Ⅲf.　末節骨

図B
手根骨を分離して掌側から見た図
1　舟状骨
2　月状骨
3　三角骨
4　豆状骨
5　大菱形骨
6　小菱形骨
7　有頭骨
8　有鈎骨
Ⅰmt.第1中手骨
Ⅰf.　基節骨

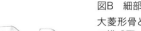
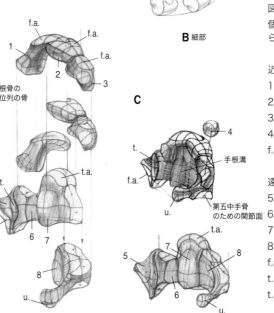
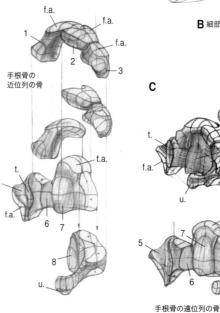
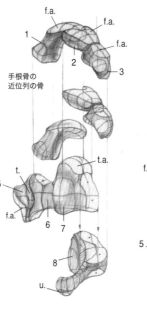
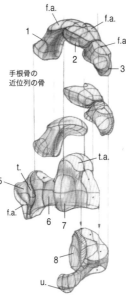

手根骨の近位列の骨

B 細部

手根骨の遠位列の骨

C

手根溝
第五中手骨のための関節面

図B　細部
大菱形骨と第1中手骨の関節の模式図
5　大菱形骨
f.a.　第1中手骨との鞍状関節面

図C
個々の骨の関節による関係から見た手根骨の立体図

近位列の骨
1　舟状骨
2　月状骨
3　三角骨
4　豆状骨
f.a. 橈骨との関節面

遠位列の骨
5　大菱形骨
6　小菱形骨
7　有頭骨
8　有鈎骨
f.a. 第1中手骨との鞍状関節面
t.　結節
t.a. 舟状骨と月状骨のための有頭骨の関節面
u.　有鈎骨鈎

手根骨の近位列と遠位列の骨の特徴となるもう1つの機能的側面が、前腕における手の関節、つまり橈骨手根関節の屈曲に関わっています（図D）。この運動は、近位列の骨（図D1）を巻き込むだけでなく、遠位列の骨（図D2）をも巻き込みます。遠位列の骨はまた、近位列の骨と鞍関節でつながっており、遠位列の最大の骨である有頭骨はその関節頭により、舟状骨と月状骨（図C）が作る凹みに結びつきます。外側では、舟状骨は大菱形骨および小菱形骨とも結びついています。手根中央関節と呼ばれるこの関節（図D）は、屈曲運動を力学的にいっそう広範かつ滑らかなものとするために役立っていますが、いずれにしろ、これは多くの小靱帯によって調節され、支えられています。

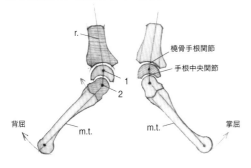

E

D

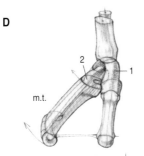

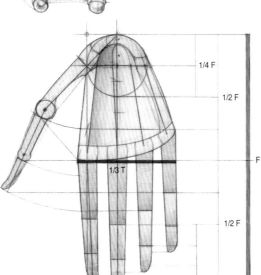

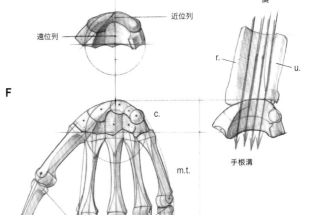

F

図D
橈骨手根関節と手根中央関節を縦断面で見た図
背屈と掌屈の例。
1　手根骨の近位列の骨－月状骨
2　手根骨の遠位列の骨－有頭骨
m.t.中手骨
r.　橈骨

図E
手の回内および掌の背屈

図F
手の比例関係
手の長さは顔に相当する頭身比Fに、掌の幅は頭身Tの1/3に等しい。

c.　手根骨
f.　指骨
mt.第1中手骨
r.　橈骨
u.　尺骨

中手骨と手の関節

中手骨

5本の長骨からなり、それぞれに骨幹と2つの骨端があります。

骨幹（図A d.）は、三角柱形の断面をしており、縦方向にやや湾曲して掌側面で凹んでいます。

近位端は骨底（図A b.）となっており、手根骨の遠位列の骨に楔形にはめ込まれてつながっています。遠位端は、わずかに横軸上に広がっている半球形の骨頭（図A t.）で終わっています。この形は基節骨と関節（図D細部を参照）を作るのにふさわしく、とりわけ可動性の高いものにしています。

第2中手骨が一番長く、第3、第4、第5がそれに続きます。第1中手骨は一番短いながら、一番太くなっています。他の骨と並んでいないため、前方に突き出しています。近位端では、第1中手骨には他にない特性があります。すなわち、すでに見たように、他とは違う関節面をもち、対応する大菱形骨とつながる鞍関節です。この関節は第1中手骨をことのほか可動性の高いものにしていて、これによって母指に対向の動きを伝えることができるのです。手の指を閉じるとき、中手骨の頭はすべて背面に突き出します（図B）。

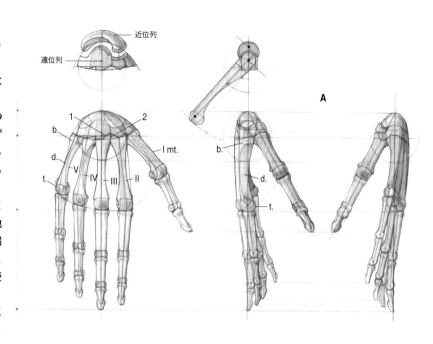

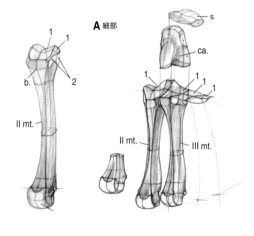

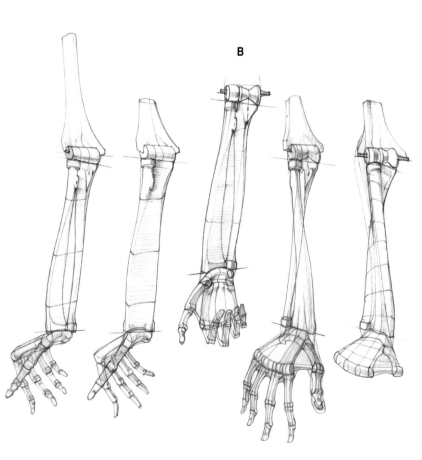

図A　細部
中手骨を分離したもの

1　遠位列の骨のための関節面：手根中手関節
2　第3中手骨のための関節面：中手間関節
IImt.　第2中手骨
IIImt　第3中手骨
b.　骨底
ca.　有頭骨
s.　月状骨

図B
手の屈曲をともなう前腕の回内と回外

図A
手の骨格の背側面からの図と外側面および内側面からの図

1　手根中手関節
2　中手間関節
Imt.　第1中手骨
II-V　第2-5中手骨
b.　骨底
d.　骨幹
t.　骨頭

手の骨の運動に関わる関節の仕組みにはいろいろあり
ます。ここでは密な織物のように、それを内部で結びつけて
いながらも、ここで取り上げている形の厚みやボリュームに
はそれほど大きく影響しない、多くの靭帯については言及
せず、メカニズムの面から見た、これらの関節についてのみ
観察することにします。

手首の関節、橈骨手根関節および手根中央関節

橈骨手根関節は手根骨と橈骨の連結に関わっています。
手根骨には舟状骨、月状骨、三角骨からなる楕円形の凸状
の広い関節面があり、橈骨の凹状の関節面の上を滑ります。
この関節は3種の運動を行います。

* 縁による運動（図C）：橈骨と尺骨の作る横軸上に起こ
 るもので、前腕に対し手の橈屈（図C1）と尺屈（図C2）
 を行う。前者は橈骨の茎状突起（図C p.s.）によって動
 きが制限されるため、後者の方が動きの範囲が広いこ
 とに注目。
* 面による運動（図D）：手の背屈（図D1）と掌屈（図
 D3）を行う。この屈曲において手根中央関節が関わっ
 てくる（図D細部）。Lesson 36で見たように、これは運
 動の範囲を広げつつ段階的なものにする。
* 手の分まわし運動：掌屈の組み合わされた連続運動
 ―内転、背屈、外転―によるもの。

手根骨と中手骨の間の関節

手根中手関節（図A1と図A細部）は半関節に分類される
もので、手根骨の遠位列と中手骨の近位端の間にある関節
です。第2中手骨から第5中手骨までの近位端で限られた
動きができます。この関節における例外は第1中手骨で、す
でに見たように、鞍関節によって母指の外転、内転と他の指
への対向ができます。

中手骨どうしの関節は、中手間関節（図A2と図A細部）と
呼ばれる半関節です。第2、第3、第4、第5中手骨の近位端
にあり、それぞれの関節面どうしの間でなされるものです。
これらの関節によって可能なのは、それぞれの骨の長軸に
沿った限られた動きだけです。

C

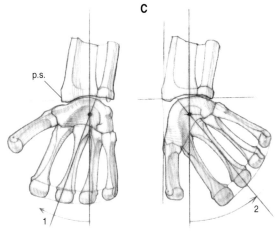

図C
橈骨における手根骨の運動：
橈骨手根関節
1　橈屈（橈側の外転）
2　尺屈（尺側の外転）
p.s.　橈骨の茎状突起

図D
橈骨における手根骨の運動：
橈骨手根関節
1　背屈
2　伸展
3　掌屈
Ⅰmt.第1中手骨
c.　手根骨
mt.　中手骨
r.　橈骨

D

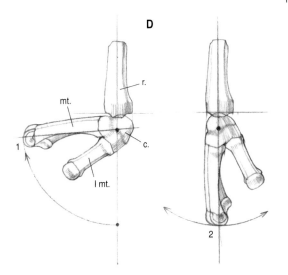

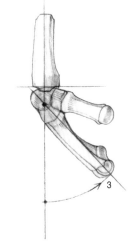

手根中央関節

D 細部

図D　細部
中手指節関節：中手骨頭にお
ける基節骨の屈曲と中節骨と
末節骨との間の指節間関節
手根中央関節の矢状面におけ
る断面分解図。

Ⅰf.　基節骨
Ⅱf.　中節骨
Ⅲf.　末節骨
c.　手根骨
mt.　中手骨
r.　橈骨
t.　関節頭

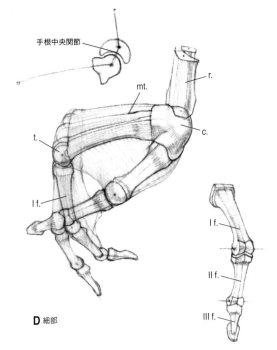

指骨

指骨は指の可動性のある骨の部分で、第2指から第5指までは3個、母指には2個あります。近位から遠位に向かって基節骨、中節骨、末節骨といいます。どの長骨でもそうであるように、骨幹と2つの骨端をもちます。

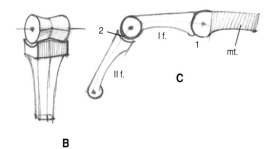

図A
手の骨格の関節および運動についての様々な習作

図B
指骨における蝶番関節の動きを作る滑車状の関節の仕組み

図C
中手骨と指骨、基節骨と中節骨の間の関節の側面図

1　中手指節関節
2　指節間関節
I f.　基節骨
II f.　中節骨
III f.　末節骨
mt.　中手骨

基節骨

近位端に中手骨頭に向いた底があり、その関節面はややくぼんでいます。骨幹はそれより細くなり、背側にわずかに凸状をしています。遠位端は滑車状で、ごく小さいながら切頭円錐をくっつけたような形をしており、これに対応する中節骨にはまるように中央にくびれがあります。

中節骨

基節骨より短く、近位端に基節骨の滑車に対応する関節面があり、滑車の溝に合うように中央にわずかな隆起があります。遠位端は基節骨と同じようになっていますが、より小さくなっています。

末節骨

上の2つよりさらに短く、近位にあるこぶはさらに小さく、中節骨の滑車に対応します。遠位端はやや膨らんだ粗面と

なり、背側が滑らかで掌側がざらざらした尖端となっています。これらはそれぞれ爪と指の腹が形成されるところになります。母指の指骨はもっと太く短いだけで、関節の仕組みは同じです。

中手指節関節（図A、C）

中手骨頭と基節骨底の間の関節です。球形をしており、たとえば手を握るときなどのように指の前後の動きを可能にし、そして指を広げるときのように外側方向にも動かせるようになっています。

指節間関節（図A、B）

個々の指骨の間の関節は蝶番関節となっています。滑車状の関節面は屈曲と伸展だけを可能にしています。

D

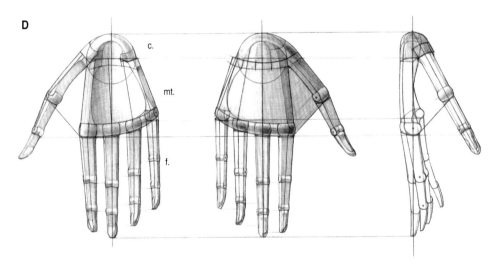

E

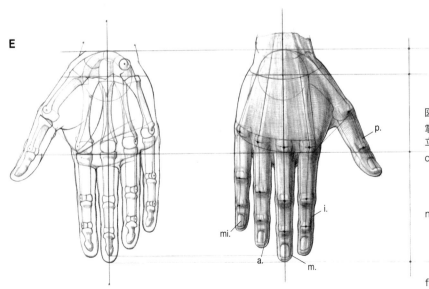

図D
掌側、背側、側面から見た手の立体的な概要

c.　手根骨。その半円形の形は横方形に広がっている。掌側の凹面と背側の凸面に注目

mt.　中手骨。これも掌側の凹面、背側の凸面に特徴がある。遠位端は中手骨頭の輪郭に沿って丸みを帯びる

f.　指骨

図E
掌側と背側から見た右手の骨格と輪郭の関係

p.　親指

i.　人差し指

m.　中指

a.　薬指

mi.　小指

体幹の筋肉 ― 腹部の筋肉

　体幹の骨格を覆う様々な筋肉は、頭から脊柱の頚椎の部分と肩帯から胸郭、腰椎、さらに骨盤まで広がっていますが、それぞれの機能に応じて大きく3つに分けることができます。すなわち、腹部の筋肉、胸部の筋肉、背部の筋肉です。

　腹部の筋肉は、胸部の下縁から腸骨稜と鼡径靭帯にいたる部分に相当する腹壁の前面と外側面を構成しています。腹部の内臓を容れる筋肉の帯を形作り、体幹の前屈、側屈と回旋の運動に関わります。この運動は腹部の筋肉が停止する胸郭に伝わり、その結果、腰椎にも伝わります。この運動にはいわゆる拮抗筋、すなわち脊柱起立筋が対抗します（lesson 41）。

　腹部の筋肉は、外面から内面、外側部分から内側部分にかけて、外腹斜筋（1）、内腹斜筋（2a）、腹横筋（2b）、腹直筋（3）、錐体筋（4）があります。

外腹斜筋（図A1）

　腹部の筋肉のうちでは最も表面にあるもので、外側前面壁に位置しています。幅が広く薄い筋で、肋骨から（図A1）下方前面に向かう斜めの筋線維を見せており、腹直筋（図A3）の手前で腱膜に変化しています。これは腹直筋の前面を覆っている（図C1）強靭な膜状の腱です。

　この腹部の広い腱膜（図A-C a.a.）の線維は、もう一方の外腹斜筋の腱線維と交差して、ともに表層において白線（図C-D l.a.）を作っています。これは長く細い線維の帯で、剣状突起から恥骨結合まで張っています。

　腱膜（図A a.）はさらに恥骨枝の方へと伸び、鼡径靭帯（図A l.i.）に着いて、大腿部と腹部を分ける鼡径弓の厚みを形成するのに一役買っています。

起始（図A1）：第5から第12肋骨の外側面から指状に起こり、前鋸筋（図B6）および広背筋（図B10、Lesson 41挿図Ⅱ図A-C）の指状筋束と交差し合っている。
停止：外側の線維は腸骨稜の外側縁（図A-B c.i.）に着く。残りは内側下方の腹部の腱膜に向かい、下では鼡径靭帯の上に停止する（Lesson 40）。
作用：外腹斜筋は骨盤で胴を屈曲し、その逆も行う。呼気のための筋肉として作用し、肋骨を下げる。外腹斜筋が一方だけ収縮すると、骨盤において体幹が外側に傾く（図F-G1）。収縮の際、最後の肋骨の近くから始まり、上前腸骨棘まで続く縦の溝が、筋肉と腱の間に見分けられる（図Bd.）。

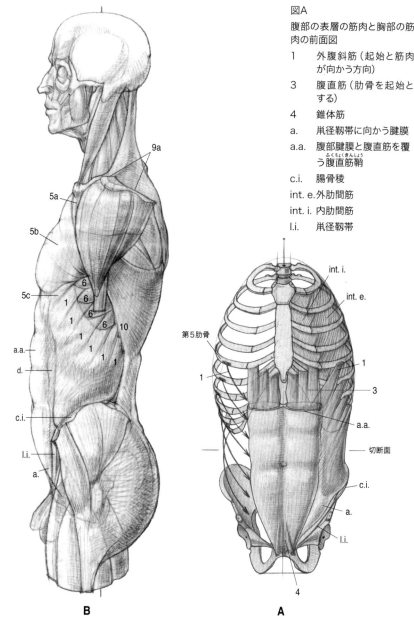

B　　　　　　　　　　**A**

図A
腹部の表層の筋肉と胸部の筋肉の前面図
1　外腹斜筋（起始と筋肉が向かう方向）
3　腹直筋（肋骨を起始とする）
4　錐体筋
a.　鼡径靭帯に向かう腱膜
a.a.　腹部腱膜と腹直筋を覆う腹直筋鞘
c.i.　腸骨稜
int. e.　外肋間筋
int. i.　内肋間筋
l.i.　鼡径靭帯

図B
体幹の筋肉組織を外側から立体的に表した図
1　外腹斜筋の指状筋束
5a　大胸筋（鎖骨部）
5b　大胸筋（胸肋部）
5c　大胸筋（腹部）
6　前鋸筋の指状筋束
9a　三角筋（鎖骨部、肩峰部、肩甲棘部）
10　広背筋
a.　鼡径靭帯に向かう腱膜
a.a.　腹部腱膜と腹直筋を覆う腹直筋鞘
c.i.　腸骨稜
l.i.　鼡径靭帯
d.　外側溝（垂直溝）

図C
体幹の臍上の横断面図
1　外腹斜筋
2a　内腹斜筋
2b　腹横筋
3　腹直筋
a.a.　腹部の腱膜
l.a.　白線

図D
体幹の筋肉の前面図
1　外腹斜筋（起始と筋肉が向かう方向）
3　腹直筋
4　錐体筋
5a　大胸筋、鎖骨部

5b　大胸筋、胸肋部
5c　大胸筋、腹部
6　前鋸筋、指状の筋
9a　三角筋、鎖骨部
10　広背筋の停止部：結節間溝内側唇
i.t.　腱画
l.a.　白線
o.　臍
tu.　恥骨結節

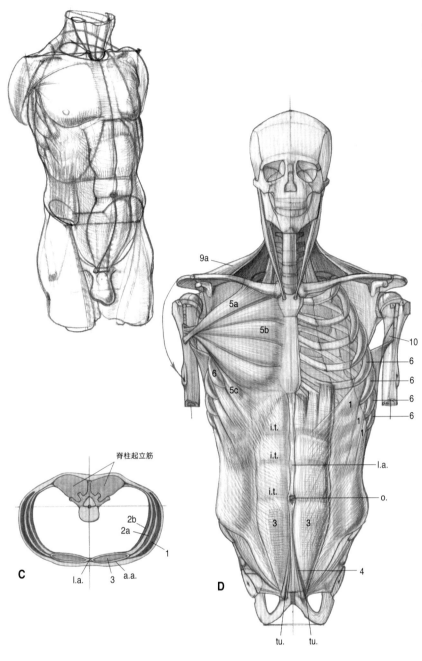

内腹斜筋（図C、E2a）

　これは、外腹斜筋によって完全に覆われています。やはり幅広で薄く、腸骨稜から上に向かう線維が扇状に下から上へ広がり、さらに前方へと、最後の方の肋骨と腹直筋鞘に向かいます。

　臍のやや上での横の断面図（図C2a）を見ると、外腹斜筋と腹横筋の間にあることがわかります。その前面から筋肉が2つの腱膜に分かれるさまが見て取れます。これは前後にある2枚の線維の薄膜で、腹直筋を前と後ろから包んでいる腹直筋鞘を作っており、こうして前面にあるこの2つ並んだ筋肉の柱に堅固な停止部を提供するのです。2枚の薄膜は正中で交差し、白線（図C l.a.）を形成し、その前後の面に外腹斜筋と腹横筋の腱膜が着きます。

作用：外腹斜筋と協力して作用するが、体幹のひねりを行うときは拮抗筋ともなり得る（図E2a）。

腹横筋（図C2b）

　腹横筋は内腹斜筋の裏に位置し、最も深層にあります。その表面全体にわたってかなり平たく、線維が水平に走っており、腹直筋鞘の後葉の形成に寄与しています。

腹直筋（図A、C-G3）

　腹部の縦方向に置かれ、前面の肋弓からから恥骨に至る部分に広がる筋肉です。前面にやや盛り上がった平らな帯状をしており、上端の方が長くなっています。正中にある白線は、腹直筋を2つの筋腹に分けています。その表面は、腹斜筋の腱膜に覆われているにもかかわらず、腱画（図D i.t.）と呼ばれる横方向の溝が複数あります。普通は3つで、臍の高さに1つ、2つはその上にあります。

起始：第5、第6、第7肋軟骨（図D、Lesson 40挿図I図B-C）。
停止：恥骨上縁と恥骨結節の間（図D、Lesson 40）。
作用：骨盤における体幹の主要な屈筋で、その逆にも作用する（図G3）。

錐体筋（図A、D4）

　腹直筋の下端を覆っている、三角形の小さな筋肉です。

起始：腹直筋停止部の前（図D4）。
停止：その頂点が白線上に着く（図D4）。
作用：白線を緊張させ、その下部の溝を作る。

図E
ひねりの運動
1　外腹斜筋
2a　内腹斜筋

図F
体幹の外側への傾斜の運動
1　外腹斜筋

図G
腹部の屈曲
1　外腹斜筋
3　腹直筋

胸部の筋肉 ― 胸腕筋

　胸郭の構造には、肋骨の間の隙間を埋めている肋間筋という一連の筋肉があります。これらは呼吸の際に、肋骨を上げ下げする作用をもっており、外肋間筋、内肋間筋、最内肋間筋という3つの薄い筋肉の層が重なってできています。このような位置にあることから、外からは見えないので（Lesson 39図A、Lesson 25挿図I図F）、ここでは詳しくは取り上げません。

　では、これから胸部の骨格と上肢の骨格に関連する筋肉を見ていきましょう。すなわち、肩帯と上腕骨に関わる筋肉で胸腕筋（浅胸筋）と呼ばれるものです。この解剖学的な部分において形が明らかにわかるものです。これらは大胸筋（5）、小胸筋、鎖骨下筋、前鋸筋（6）に分類されます。

大胸筋（挿図I図 A-C5）

　これは三角形をした筋肉で非常に大きく広がっています。胸骨から鎖骨にいたる胸郭の上部前壁を覆っており、上腕骨の上端に停止します。1つの形として見えますが、3つの主要な部分に区別することができ、それぞれ胸肋部、鎖骨部、腹部となります。これらは様々な運動の際に異なる役割を担っています。たとえば、腕を前方内側に上げるとき、作用の中心となるのは鎖骨部で、広い胸肋部は活動していません。

　【胸肋部（図A5b）】胸肋部は最も広く、さらに複数の筋肉部分に分かれています。

　【鎖骨部（図A5a）】鎖骨部はそれほど広くなく、帯状で斜め方向に伸びています。

　【腹部（図A5c）】腹部は最も小さくあまり目立ちません。

　これら各部の筋束が、上腕骨に停止する少し手前で交差し合い、重なり合いながら外側に集まってくるところに注目しましょう。

起始：鎖骨部（図C5a）は鎖骨の胸骨端に起こり、胸肋部（図C5b）は胸骨縁と第2から第6肋軟骨に起こり、腹部（図C5c）は腹部全体を覆う腹直筋鞘と腱膜に起こる。
停止：いずれも上腕骨の結節間溝の外側縁の短い部分（図C d.b.）に停止する。上腕骨に達する前に、鎖骨部は狭まりながら下方に伸びて、水平に置かれている胸肋部に重なる。腹部は上方に向かいつつ、胸肋部と交差してその下を通る。終わりの部分は、全体がより合わさったような状態になっている（図C）。大胸筋はその停止部の近くで腋窩を構成する前壁を作っている（挿図I図E、挿図II図C-D）。

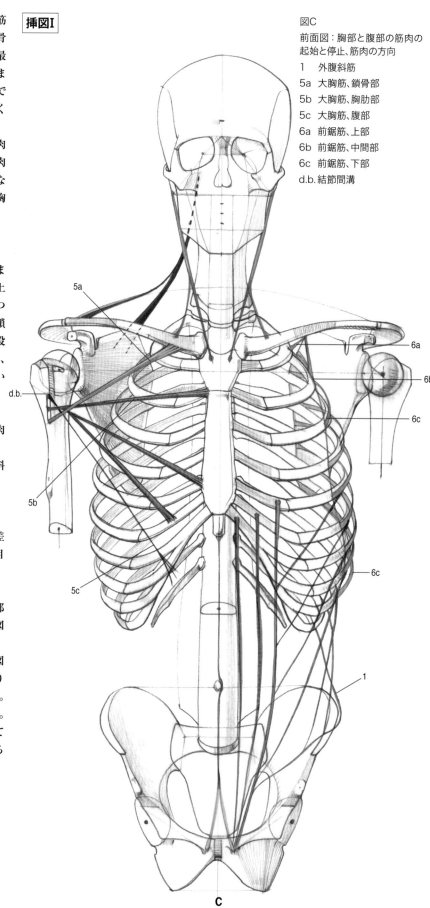

挿図I

図C
前面図：胸部と腹部の筋肉の起始と停止、筋肉の方向
1　外腹斜筋
5a　大胸筋、鎖骨部
5b　大胸筋、胸肋部
5c　大胸筋、腹部
6a　前鋸筋、上部
6b　前鋸筋、中間部
6c　前鋸筋、下部
d.b.　結節間溝

C

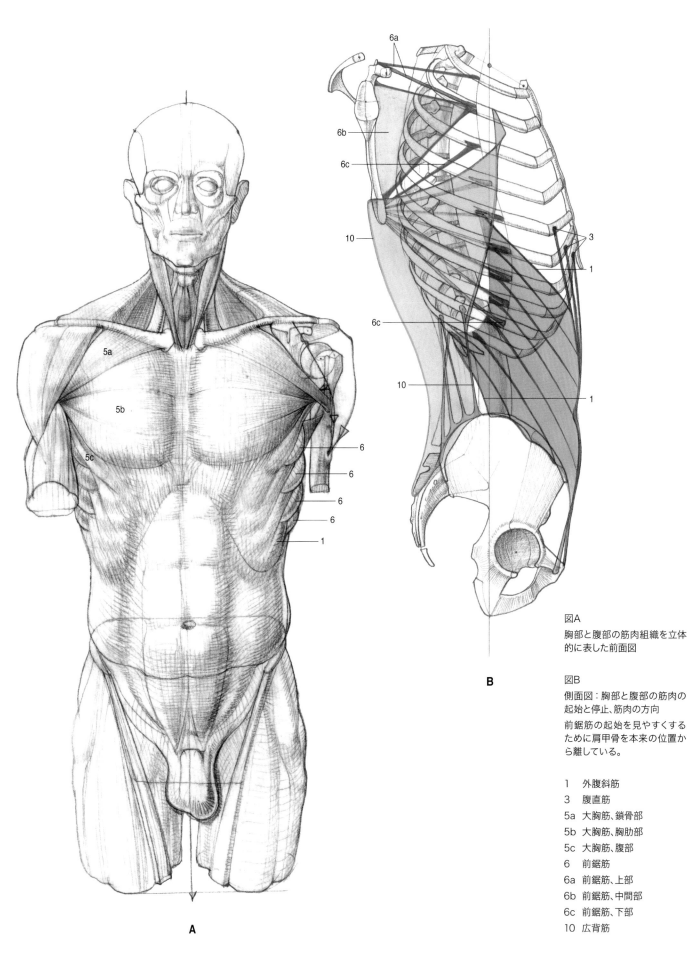

A

B

図A
胸部と腹部の筋肉組織を立体的に表した前面図

図B
側面図：胸部と腹部の筋肉の起始と停止、筋肉の方向
前鋸筋の起始を見やすくするために肩甲骨を本来の位置から離している。

1 外腹斜筋
3 腹直筋
5a 大胸筋、鎖骨部
5b 大胸筋、胸肋部
5c 大胸筋、腹部
6 前鋸筋
6a 前鋸筋、上部
6b 前鋸筋、中間部
6c 前鋸筋、下部
10 広背筋

作用：全体として、大胸筋は上腕を内転させる。鎖骨部の筋肉は上腕骨を前方内側に上げることができ、そのおかげで両腕が前方で出会うことが可能（挿図II図A）。また鎖骨部は、上腕が上がって固定されているとき、たとえばよじ登るときに見られるように、体幹を前方と上方にもっていくことでこれを近づけることができる。

小胸筋と鎖骨下筋

　小胸筋は三角形の薄い筋で、大胸筋の下にあります。鎖骨下筋は鎖骨と第1肋骨の間にあります。いずれも表面からは見えない筋なので、ここでは詳しく取り上げません。

前鋸筋（挿図I図D-F6）

　広く平らな筋で、胸部の外側後壁を覆っています。その表面のかなりの部分が、肩甲骨とその他の筋肉に隠されています。目に見える部分は、広背筋と大胸筋と外腹斜筋の間に位置する4、5個の指状の筋束で、筋肉が収縮したときに皮下に見られる他、上腕を持ち上げたときには腋窩の下に複数見ることができます（図E6、挿図II図C-D）。

起始：第1から第8もしくは第9肋骨の外側面から、その数に応じて指状に起こる（図B6）。
停止：指状に分かれた筋束は肩甲骨に向かい、3つの部分にまとまって胸部の外側後壁と肩甲下筋の間を通り、肩甲骨の縁に着く（図B6）。それぞれ、上部（図B-D6a）は肩甲骨の上角の近くに、中間部（図B-D6b）は肩甲骨の内側縁全体に沿って、さらに下部（図B-D6c）は肩甲骨の下角に着く。
作用：前鋸筋全体では肩甲骨を前に動かす。下部は肩甲骨の下角を前外方に動かし、上腕の挙上を助ける（挿図II図C-D）。肩甲骨が固定されているとき、3つの部分とも肋骨を引き上げることができる。

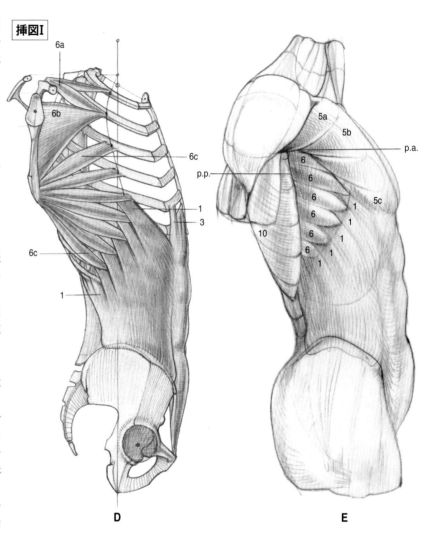

挿図I

D

E

F

図D
胸部と腹部の筋肉の側面図
肩甲骨は持ち上げられて側面から表されている。

1	外腹斜筋
3	腹直筋
6a-c	前鋸筋

図E
胸部と腹部の筋肉を側面から見た立体図
腋窩を作る2つの筋肉の柱を強調している。

1	外腹斜筋の指状筋束
5a-c	大胸筋
6	前後の筋肉の柱の間に見える前鋸筋の指状筋束

10	広背筋
p.a.	前面の柱
p.p.	後面の柱

図F
胸郭に押し付けられた肩甲骨との関係における前鋸筋（下部6c）

1	外腹斜筋の指状筋束
Vc.	第5肋骨に起こる外腹斜筋の最初の指状筋束

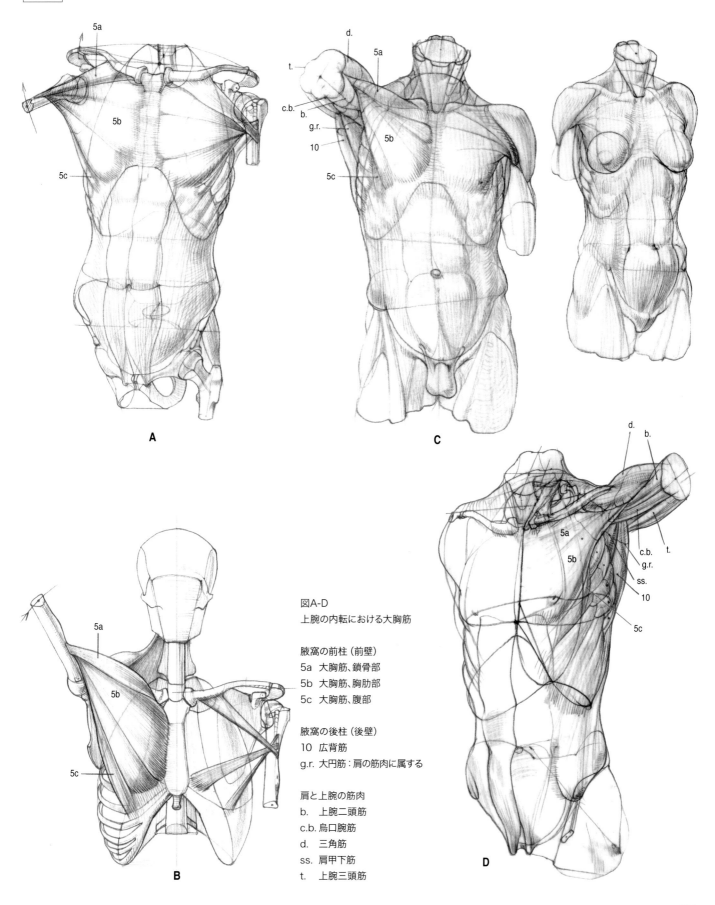

挿図Ⅱ

A

B

C

D

図A-D
上腕の内転における大胸筋

腋窩の前柱 (前壁)
5a 大胸筋、鎖骨部
5b 大胸筋、胸肋部
5c 大胸筋、腹部

腋窩の後柱 (後壁)
10 広背筋
g.r. 大円筋：肩の筋肉に属する

肩と上腕の筋肉
b. 上腕二頭筋
c.b. 烏口腕筋
d. 三角筋
ss. 肩甲下筋
t. 上腕三頭筋

131

体幹の筋肉 ― 背部の筋肉

体幹の後壁を覆う広い筋肉束の集まりで、大きく2つに分類できます。すなわち、深層と中層の筋肉と、浅層の筋肉です。

深層と中層の筋肉

深層と中層の筋肉は、胸部と脊柱に固有の筋肉で、それぞれ仙棘筋もしくは脊柱起立筋、棘肋筋と呼ばれます。これらは、仙骨から後頭部に至り、椎骨や肋骨と結びつきながら体幹の運動に作用し、体を支えるのに役立っています。浅層の筋肉は棘腕筋（浅背筋）と呼ばれ、これらもやはり背部に起こりますが、上腕骨や肩帯に停止するため、肩と上腕の運動に作用します。それゆえ、この筋肉群も上肢筋に属するものと見なしてもよいのです。ここでは最も浅層の筋肉を扱いますが、深層や中層の筋肉については、背中の造形に関わる起伏のもとになるものとしてのみ言及します。

深層の筋肉、つまり仙棘筋もしくは脊柱起立筋は、脊柱と頭を腰の上に立てるという基本的な機能をもちます。起立筋であるため、仙骨と腰椎、胸郭、頭部の間で起始と停止において相関関係にある、張ったロープのようなものです。これらの筋肉は、全体として脊椎の棘突起の両側に置かれた可動性のある太い2本の柱からなっています。目には見えませんが、背面とりわけ胸腰部にその厚みを賦与し、胸郭後面の棘突起から肋骨角に至る部分を占めています。腰部ではこれらの柱は、棘突起から外側に広がって、凸面の縦長の膨らみになって伸びています。これらは、上方では胸郭後部の下縁に結びつき、下方では仙骨と腸骨稜の後部に達しています（Lesson 39図C）。この腰の膨らみは覆われていますが、より表層の筋肉である広背筋が、そこに鞘のようにぴったりついていることで強調されています。中層の筋肉もしくは棘肋筋は、上後鋸筋と下後鋸筋からなり、完全に隠れていて薄いので背中の外面的な形状には影響しません。これらの筋肉は後方の肋骨を上げ下げする他、肺溝に沿った深層の筋肉の通路を保護しています。

背部の浅層の筋肉

浅層の筋肉もしくは棘腕筋は、肩甲骨の棘下部を除く体幹の背面全体を覆っています。脊柱の中心軸に沿って、後頭部と骨盤の端に起こるこれらの筋肉は、肩帯と上腕の上端の方へと外側に広がっています。一般に、肩と頭と上肢の運動に関与します。肩甲挙筋（7）、菱形筋（8）、僧帽筋（9）、広背筋（10）に分かれます。

肩甲挙筋（挿図I図 B-C7）

頚の後部外側にあたります。長く平たい筋肉で、頚椎と肩甲骨の上縁の間に斜めに置かれています。僧帽筋によりほとんど隠されていますが、胸鎖乳突筋と頭板状筋、僧帽筋によって作られた頚の外側の隙間に少しだけのぞいています。

起始（図B7）：第1から第4頚椎の横突起から。初めは4本の腱が見えているが、やがて1つの筋体に融合する。
停止：肩甲骨内側縁、上角の近く。
作用：肩甲骨を上に引き上げ、頚椎の方へ持ち上げる。

菱形筋（挿図I図 B-C8a-8b）

大菱形筋（図B-C8a）と小菱形筋（図B-C8b）に分けられます。肩甲骨と脊柱の間にある帯状の筋肉で、僧帽筋の下に位置しています。斜め方向に走っており、肩甲骨と僧帽筋と広背筋によって区切られた部分にわずかに見えています（図A-C、G）。僧帽筋にほとんど覆われてはいますが、特に収縮するときにはその膨らみを見せます。

挿図I

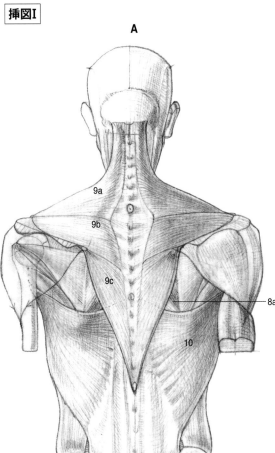

図A
背部の筋肉の立体的な背面図

図B
背部の筋肉の起始と停止、筋肉のつく方向

図C
棘腕筋の背面図

図D
肩の挙上

図E
肩甲骨の後方への回旋と上腕骨の内転

図F
上腕骨の外転に伴う肩甲骨の挙上と僧帽筋の上部と下部の筋肉の動き

図G
背部の筋肉を外側後面より立体的に描いた図

7　肩甲挙筋
8a　大菱形筋
8b　小菱形筋
9a　僧帽筋、上部
9b　僧帽筋、中間部
9c　僧帽筋、下部
10　広背筋

起始：大菱形筋（図B8a）は第1から第4胸椎の棘突起から
起こる。小菱形筋（図B8b）は第6と第7頚椎から起こる。
停止：大菱形筋は肩甲骨の内側縁の下部に、小菱形筋は上
部に停止する。
作用：肩甲骨を胸郭壁に固定する他、内側上方へ引き上げ
る。

僧帽筋 （挿図I図 A-B9）

　三角形をした広く薄い筋で、頚部と背部の後面中央部分
の他、肩の上部、背面と外側を覆っており、3つの部分に分
けられます。上部（図A-B9a）、中間部（図A-B9b）、下部（図
A-B9c）です。それぞれ異なる機能をもちます。この筋肉は、
脊椎の棘突起の近くでは薄い腱膜になっており、最後の方
の頚椎と最初の胸椎の間では、それがいっそう広がって
います。このためにできた溝によって、筋肉の盛り上がりが
いっそう強調されることになります。

起始（図A-B9）：外後頭隆起と上項線、第7頚椎から全胸
椎の棘突起から起こる。
停止：上部（図B9a）は後頭部から斜めに外側に下降して鎖
骨と肩甲骨に向かう。中間部（図B9b）は第7頚椎と最初の
胸椎から肩甲棘に向かう。下部（図B9c）は下方の胸椎の棘
突起から斜め上外側に向かい、肩甲骨の内側尖端に停止す
る。
作用：全体では、僧帽筋は肩の上で頭を直立させている。
上部は肩を上げ、肩を固定すると頚を伸ばして頭を後方に
動かす（図D9a）。中間部は肩を後方に動かし、肩甲骨を正
中線に寄せる（図E9b）。下部は肩甲骨を内側下方に動かす
（図F9c）。上部と下部は肩を上げるために相互に作用する。
実際、上部は肩帯を引き上げ、一方その反対側では下部が
肩甲骨を下に引いている。こうして内と外に向けた肩甲骨の
二重の動きが行われ、肩甲棘が斜めになって脊柱の垂直線
に近づいている（図F）。

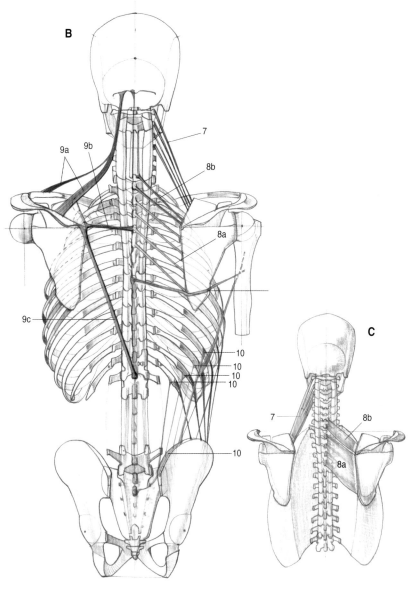

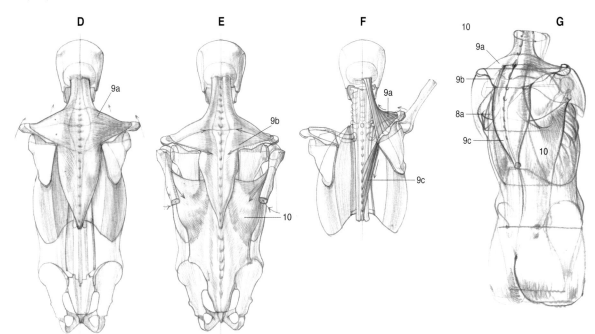

広背筋（挿図II図 A-E10）

　板状に大きく広がっている筋肉で、腰背部と腋窩部を含んでいます。腰部全体において薄い腱膜が広がっており、筋の部分は、下方の肋骨の湾曲が始まるあたりから見られるようになります。マントのように胸部背面の下部をアーチ状に覆っており、肩甲骨の下端を横切って上腕骨の上端に向かいます。この最後の部分では、肩の大円筋に重なっています（図C）。

起始（挿図II図A、挿図I図B）：下位6ないし7個の胸椎（棘突起）と、全腰椎および仙椎（背面）、腸骨稜の3分の1後面、下位4個の肋骨から起こる。胸椎部分は僧帽筋によって隠されている（挿図II図A）。

停止：上腕骨前面の結節間溝の内側稜に着く。上腕骨に向かう際、広背筋は徐々に狭まり、大円筋をまわるようにねじれる（図B-C）。この最後の部分で、上端が下に、下端が上にくる（図B-C-D、図C細部m.i.、m.s.）。肩の大円筋（図E g.r.）とともに腋窩を作る可動壁、あるいは後方の柱を形成する（図E）。

作用：上腕が上がっているとき、広背筋は肩を下げ、上腕を後方内側に下げる（図D10）ことができる（挿図I図E10）。

図A
背部の浅層の筋肉の立体的背面図
9　僧帽筋
10　広背筋

図B-C
体幹の筋肉の側面図
10　広背筋
m.i.　下端
m.s.　上端

挿図II

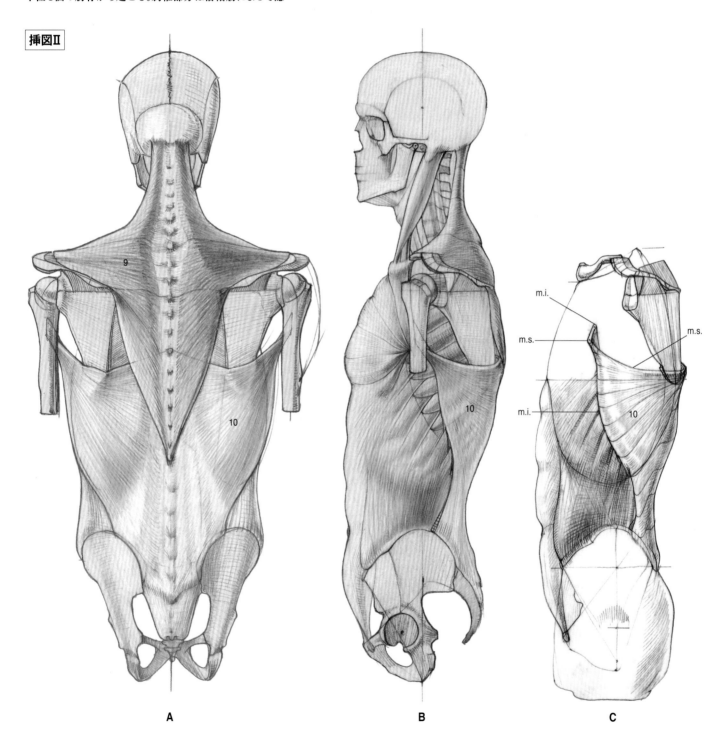

A　　　　　　　B　　　　　　　C

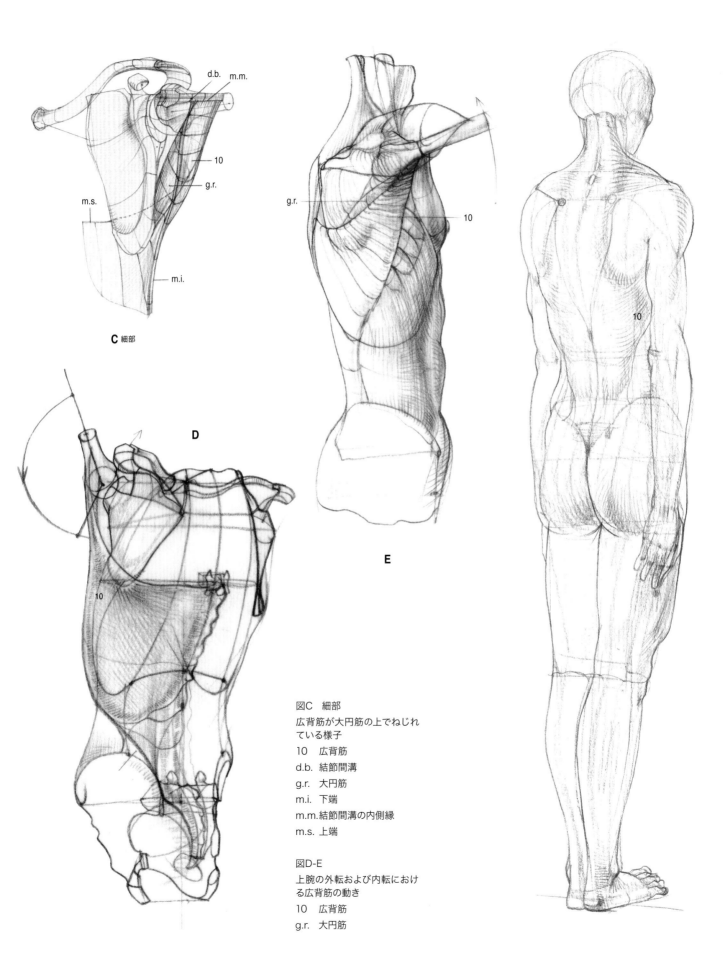

C 細部

D

E

図C　細部
広背筋が大円筋の上でねじれ
ている様子
10　広背筋
d.b. 結節間溝
g.r. 大円筋
m.i. 下端
m.m.結節間溝の内側縁
m.s. 上端

図D-E
上腕の外転および内転におけ
る広背筋の動き
10　広背筋
g.r. 大円筋

頚部の筋肉 ── 前面と外側面の筋肉

　頚部の筋肉は、人体の中で頭部の下端から始まる部分に属しています。これは、下顎骨の内側面から始まって、側頭骨の乳様突起に至る骨の輪郭によって区切られています。ここから、体幹の骨格の上端、すなわち胸骨と鎖骨と上位2つの肋骨上端につながっています。さらに、頚椎と、舌骨やその下の軟骨からなる喉頭器官によって構成される中間部の骨に結びついて、頚部の前面外側と後面の筋肉の周囲を定めています。

　そこで、これらの短い筋群は、3つの部分に分けることができます。前部、外側部、後部の筋肉です。ここでは前部と外側部の筋肉を取り上げます。というのも、後部の筋肉は背部の筋肉についてのページで実質的にすでに見ているからです (Lesson 41)。

　前頚部の筋肉は3つに分類されます。すなわち、舌骨上筋と舌骨下筋 (挿図Ⅰ図A-B) および椎前筋です。ここでは最初の2つしか扱いません。というのも、椎前筋は深層にあるため見えないからで、頚椎と後頭骨を下から繋ぐ機能をもっています。これらは頚長筋、頭長筋、前頭直筋、外側頭直筋といい、頭と頚の屈筋として働きます。

　舌骨上筋と舌骨下筋を詳しく見ていく前に、喉頭の器官について説明しましょう (挿図Ⅰ図C-D)。これは舌骨 (図

C j.)、甲状軟骨 (図C c.t.) と輪状軟骨 (図C c.c.)からなり、そこから気管 (図C tr.) につながります。こうした骨軟骨構造は、喉頭を包む覆いのようになっており、外面においては、頚の下端から上端へと伸びる筋肉の停止部や起始部を提供しています。さらに、甲状軟骨の甲状切痕 (図C-F i.t.) と呼ばれる隆起が表皮からも明らかであり、これは一般に「喉仏」と呼ばれ、嚥下の際に顕著に見えるものです。

　舌骨は、第4頚椎と第5頚椎の間の頚の前部に宙吊りになっている小さい骨です (図B j.)。U字形をしており、側頭骨の茎状突起に細い茎突舌骨筋によって結びついています。分解図に見られるとおり、舌骨は体 (図A c.) と2つの大角 (図A g.c.)、2つの小角 (図A p.c.) からなっています。舌骨体は横方向に置かれており、前方にやや凸状となっています。その両端には前方外側へ小角が、さらに後方には大角が伸びています。

舌骨上筋
1a　顎二腹筋の後腹
1b　顎二腹筋の前腹
2　茎突舌骨筋
3　顎舌骨筋

舌骨下筋
4　胸骨舌骨筋
5a　肩甲舌骨筋の上腹
5b　肩甲舌骨筋の下腹
6　胸骨甲状筋
7　甲状舌骨筋
8　胸鎖乳突筋

図B
頚部の筋肉の側面図
1a　顎二腹筋の後腹
1b　顎二腹筋の前腹
2　茎突舌骨筋
3　顎舌骨筋
4　胸骨舌骨筋
8　胸鎖乳突筋 (斜角筋と胸骨舌骨筋がよくわかるように線状に示してある)
9　前斜角筋
10　中斜角筋
11　後斜角筋
Vllc.第7頚椎
j.　舌骨

図A
舌骨上筋が見やすいように舌骨をやや下げた状態の頚部の筋肉の前面図
c.　舌骨体
g.c. 大角
j.　舌骨
p.c. 小角

挿図I

甲状軟骨（図C c.t.）は、舌骨の下端に線維性の膜によって結びついており、2枚の板が正中で合わさって後面外側で分かれた形をしています。正中に沿った前の上端には甲状切痕があり、前方に最も突出している部分です（図C i.t.）。後方の縁には上角と下角と呼ばれる4つの突起があり、これらはそれぞれ靱帯で上方では舌骨の大角、下方では輪状軟骨に結びついています。輪状軟骨（図C c.c.）は甲状軟骨のすぐ下にあって靱帯でこれと連結しており、前面の方が狭くなっている輪の形をしています。その輪の下縁では気管（図C tr.）につながっています。

前面にある舌骨上筋

舌骨から下顎骨までの部分に位置しており、全体で下顎骨の斜めの「底」のようなものを形成しています。顎二腹筋（1）、茎突舌骨筋（2）、顎舌骨筋（3）、オトガイ舌骨筋に分かれます。

顎二腹筋（図A、B、D1）

下顎骨の下に位置し、紡錘形の2つの筋腹—後腹（図A-B1a）と前腹（図A-B1b）—があり、これらは中間で円筒状の腱によってつながっています。小さい線維性の帯によって引っ張られていて、これは中間の腱に巻きつき、舌骨の大角の前方に結びついています。前腹と後腹は下顎骨に向かって鈍角に配置されています。

起始：長い方の後腹（図A-B1a）は、側頭骨の乳突切痕から起こり、前下方に向かい、中間腱において細くなる。
停止：前腹（図A-B1b）は下顎骨体の内面で正中の近くの二腹筋窩に着く。後下方へと向かい、これもまた中間腱で細くなる。

作用：前後の二腹筋は同時に収縮して、喉頭とともに舌骨を引き上げる。その反対の運動は、下顎骨を引き下げることができる。

茎突舌骨筋（図A、B、D2）

かなり細く長い筋で、顎二腹筋の後腹の外側の前面に位置しています。遠位端においては二分されており、その中を顎二腹筋の中間腱が通っています。

起始：側頭骨の茎状突起。
停止：舌骨の小角の前。
作用：舌骨を上後方に引き上げる。

顎舌骨筋（図A、B、D3）

顎二腹筋の前腹の上に位置する平たく薄い三角形の筋で、下顎の下部の奥の両側に置かれています。両側面の筋肉は、オトガイから舌骨まで張られた線維性の縫線により、正中線で合流しています。

起始：下顎骨内面の顎舌骨筋線。
停止：舌骨体の上縁。
作用：舌骨を引き上げ、下顎骨を下げる。嚥下の際、その収縮が見て取れる。

オトガイ舌筋

舌の筋とつながっており、深層にあって顎舌骨筋に覆われているので取り上げません。

前面にある舌骨下筋

　舌骨から胸骨および鎖骨に至る部分に位置しています。喉頭、甲状腺、気管の前を通ります。喉頭を下に引くという点で、舌骨上筋の拮抗筋となっています。胸骨舌骨筋 (4)、肩甲舌骨筋 (5)、胸骨甲状筋 (6)、甲状舌骨筋 (7)に分かれます。

胸骨舌骨筋 （図A、B、D-E4）

　細く平らなリボン状の筋肉です。

起始：胸骨柄の後面と胸鎖関節から起こる。
停止：舌骨体の下縁に着く。
作用：喉頭とともに舌骨を下げる。

肩甲舌骨筋 （図A、D5）

　細く長い筋で、上腹 (図A5a)と下腹 (図A5b)の2つの筋腹からなり、中間腱でつながっています。この筋肉は中間腱に巻きつく線維の帯によって角度をつけて張られており、この帯は鎖骨と第1肋骨の後面に固定されています。深層に置かれているにもかかわらず、長く激しい呼気が続くとき、皮下に浮かび上がることがあります。

起始：下腹 (図A、D5b)は、肩甲骨の上縁の肩甲切痕の近くに起こる。内側前方とやや上方に進み、頚の下部を横切る。
停止：上腹 (図A、D5a)は上に向かい、舌骨の下縁に、胸骨舌骨筋よりも外側に停止する。
作用：舌骨を下げる。

胸骨甲状筋 （図A、D6）

　胸骨舌骨筋よりも短いリボン状の筋で、胸骨舌骨筋の下にあってほとんど隠れています。

起始：胸骨柄後面と第1肋軟骨から、胸骨舌骨筋のやや下から起こる。
停止：甲状軟骨の外面の短い斜線に着く (図C-D6)。
作用：喉頭を下げる。

甲状舌骨筋 （図A、D7）

　最も短く、ほとんど四辺形をした平らな筋肉です。

起始：甲状軟骨の外面、胸骨甲状筋の停止部の近くの斜線から起こる (図A、C-D7)。
停止：舌骨の下縁、舌骨体と大角の間に停止する。
作用：舌骨を下げ、反対に喉頭を上げることもできる。

外側面の筋肉

　頚部外側面の筋肉は、胸鎖乳突筋 (8)、広頚筋 (こうけいきん)、前斜角筋 (9)、中斜角筋 (10)、後斜角筋 (11)です。

胸鎖乳突筋 （挿図Ⅱ図 B-D8）

　表面に現れているためと、その発達した形状から、頚部で最も目立つ筋肉です。張った太いロープのように、頚部全体を斜めに横切っています。胸骨と鎖骨に始まる部分はもっと細く平らで、中間で太くなっていき、頭部の耳の後ろ側に達します。名前が示すとおり、この筋肉は3つの頭をもちます。すなわち、胸骨頭 (図B-C8a)と鎖骨頭 (図B-C8b)、乳様突起頭 (図B-C8c)です。胸骨頭は胸骨柄に集まっているため、皮膚の表面では胸骨上窩を強調します (図C、F-G f.s.)。一方、乳様突起頭は、頭を外側にまわすときに、皮膚の表面にくっきりと現れます (図M)。

挿図Ⅱ

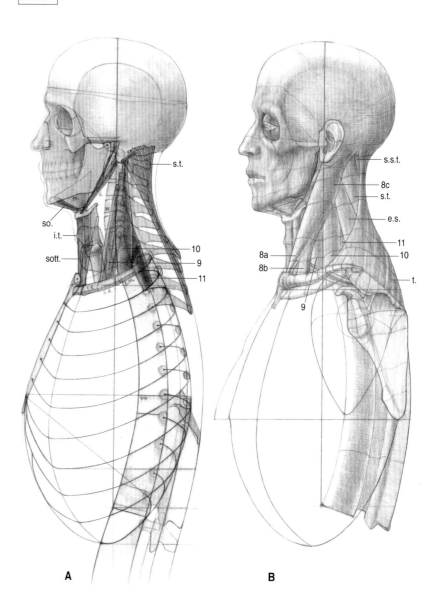

A　　　　　　　　　　B

起始：細い円筒形の胸骨頭（図B-C8a）は、胸骨柄の前面に起こり、リボン状で平らな鎖骨頭（図B-C8b）は、鎖骨の胸骨端の上縁に起こる。起始では分かれている2頭は上に行くにつれて1つになり、筋肉の本体を作る。

停止：乳様突起頭（図B-D8c）により、側頭骨の乳様突起に着き、一部は後頭骨の上項線に着く。

作用：2つの筋肉は互いに収縮し合って、頭と頚の屈曲（図H8）を行う。固定する位置を変えると、頚と頭の過伸展（図I8) を行う。片方の筋肉だけが収縮すると、その側に頭を傾け（図L8)、あるいは反対側にまわすことができる（図M8)。

前斜角筋（挿図II図 A-B-C9）

胸鎖乳突筋の奥に位置しています。

起始：第3、第4、第5および第6頚椎の横突起の前結節から起こる。

停止：第1肋骨の上面の斜角筋結節に停止する。

中斜角筋（挿図II図 A-B-C10）

斜角筋のなかでは最も大きく長いものです。

起始：個人差があり、頚椎の横突起の後結節より、6、7個の腱頭によって起こる。

停止：第1肋骨の上面に、前斜角筋の後ろに着く。

後斜角筋（挿図II図 A-B11）

斜角筋のなかでは最も小さく深層にあるものです。

起始：第4、第5、第6頚椎の横突起の後結節から起こる。

停止：第2肋骨の外面後方に停止する。

　前（9）、中（10)、後（11）斜角筋（挿図II図A-B-C）は深層にあるとはいえ、外側において胸鎖乳突筋と肩甲挙筋の間からのぞいています。その作用は頚を立てることにあり、したがって頭を立てることになります。片側の筋だけを収縮させると、頚椎の部分を外側に傾け（図L)、固定する位置を変えると、最初の2つの肋骨を引き上げます。

図B-C-D
頚部の筋肉を側面、前面、背面から見た立体図
8a　胸鎖乳突筋、胸骨頭
8b　胸鎖乳突筋、鎖骨頭
8c　胸鎖乳突筋、乳様突起頭
9　　前斜角筋
10　中斜角筋
11　後斜角筋
e.s.　肩甲挙筋
f.s.　胸骨上窩
s.s.t. 頭半棘筋（深層にある背部の筋に属する）
s.t.　頭板状筋（深層にある背部の筋に属する）
t.　　僧帽筋

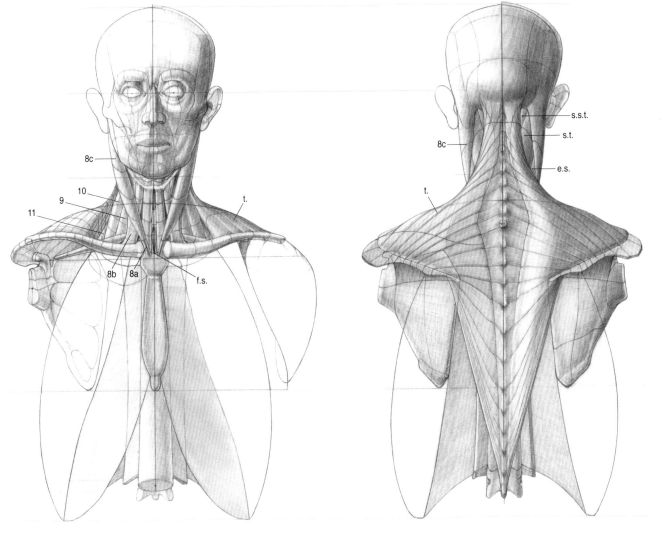

C

D

広頸筋

　大胸筋の上部から起こって、非常に薄い膜のように斜めに広がっており、首を横切り、口角のすぐ裏側で終わっています。薄いために頸の形状には影響しないので、図示していません。いずれにしろ、収縮の際には頸に横に皺が寄ること、同時に口角を下外側に引き下げることに注目してください。この作用のために、顔面の表情筋の1つと見なされることもあります（Lesson 51）。

頸部の占める立体的な空間について

　すでに見たように、頸部の筋肉は、胸部の上端を区切り、頭部の下端につながっています。この空間はまず、挿図IIの図Fに見られるように、頸椎の曲線に沿った湾曲した円筒形の立体として表すことができます。この湾曲は、胸骨柄と隆椎と呼ばれる第7頸椎の棘突起を通る矢状面によって示されています。この空間に僧帽筋の立体的な形が展開され（図E）、そして胸鎖乳突筋によって区切られた前面の三角形の部分、その中に甲状腺の膨らみと舌骨上部の斜めになった下顎骨の「底」が作られます（図F-G）。胸鎖乳突筋と僧帽筋と鎖骨の間に、凹んだ部分があります。頸部外側の三角と呼ばれるこの部分（図G）においては、斜角筋と肩甲挙筋と頭板状筋が、比較的深層にあるその起始と停止によって、ややくぼんだ「底」を作り、そこに胸鎖乳突筋と僧帽筋の立体的な形が浮かび上がっています。

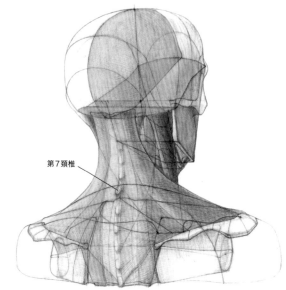

第7頸椎

図E-F
頸部の空間的な構造を外側後面および外側前面から見た図

8　胸鎖乳突筋
f.s.　胸骨上窩
m.s.　胸骨柄
t.　僧帽筋

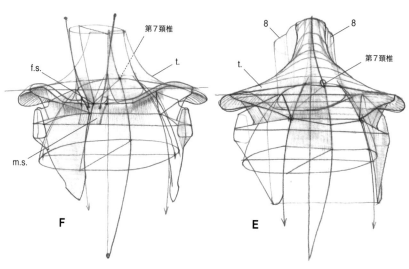

第7頸椎

f.s.
t.
m.s.

F

8　　8
t.
第7頸椎

E

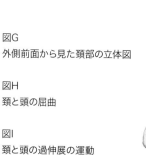

図G
外側前面から見た頸部の立体図

図H
頸と頭の屈曲

図I
頸と頭の過伸展の運動

図L
頭を外側に傾ける動き

図M
頭の外側への回旋

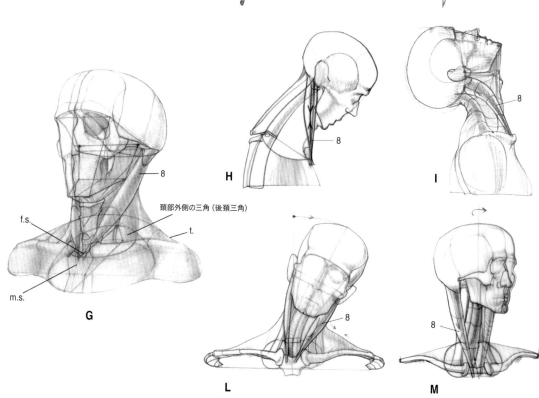

8

f.s.
t.
頸部外側の三角（後頸三角）
m.s.

G

8

H

8

I

8

L

8

M

肩の筋肉

　上肢の筋肉は、肩の筋、上腕の筋、前腕の筋、手の筋に分かれます。肩の筋肉（図A-F）は、肩帯の2つの骨に起始をもち、そこから上腕骨の上端に向かいます。したがって肩関節に作用し、多軸運動を可能にします。とりわけ上腕骨の関節頭の近くに停止するため、静止状態にあるときも運動状態にあるときも、その関節面、すなわち肩甲骨の関節窩との適正で堅固な結びつきを常に保つ機能も担っています。これらは、三角筋（1）、棘上筋（2）、棘下筋（3）、小円筋（4）、大円筋（5）、肩甲下筋（6）に分かれます。

三角筋（図A-B1）

　肩の部分において、最も浅層にあって大きい筋肉です。起始が前部では鎖骨に始まり、肩峰に向かい、さらに後部では肩甲棘の下唇から起こるので、その太い筋束は3つの主要な部分に分けられます。すなわち鎖骨部（図A1a）、肩峰部（図A-B1b）、肩甲棘部（図B1c）です。肩峰部は最も大きく膨らんでおり、肩の外側全面に広がっています。鎖骨部は前面でやや盛り上がっており、肩甲棘部はより平らで、後面全体に広がっています。このように、その三角形の形によって肩関節を包み、肩の筋と上腕の筋の一部も覆っており（図F）、肩の湾曲した広い膨らみを作っています。上腕骨の三角筋粗面（図A i.d.）に停止するため、その筋束は上腕二頭筋と上腕筋の間に差し込まれ、結節間溝（図E s.b.）と呼ばれる（上腕）外側の溝に集まります。この溝は前部の筋肉と後部の筋肉の境界線となっています。

起始：鎖骨部は鎖骨の外側3分の1の部分から、肩峰部は肩峰外縁全体から、肩甲棘部は肩甲棘の下唇から起こる（図A-B）。
停止：太く短い腱で上腕骨の三角筋粗面に着く（図A i.d.）。
作用：3つの部分が同時に収縮するときは上腕を水平に持ち上げる（図H）。そして僧帽筋の上部と協力してさらに上肢を持ち上げる。鎖骨部が大きく収縮した場合、上腕は上前方に動く（図G）。肩峰部の収縮では上腕は外側に上がり、肩甲棘部の作用が大きいときには上腕は後方に上がり、その場合鎖骨部は拮抗筋として働く。

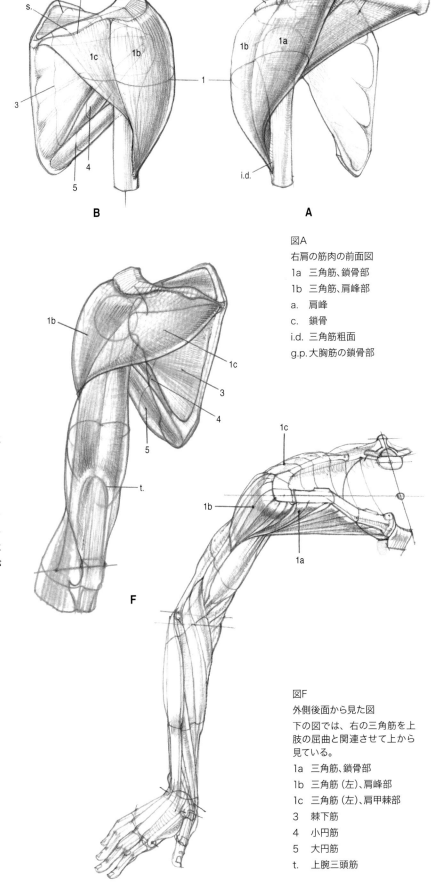

B　　　　　　　　　　**A**

図A
右肩の筋肉の前面図
1a　三角筋、鎖骨部
1b　三角筋、肩峰部
a.　肩峰
c.　鎖骨
i.d.　三角筋粗面
g.p.大胸筋の鎖骨部

F

図B
右肩の筋肉の背面図
上腕三頭筋は除いてある。
1b　角筋、肩峰部
1c　三角筋、肩甲棘部
2　　棘上筋
3　　棘下筋
4　　小円筋
5　　大円筋
a.　肩峰
s.　肩甲棘
l.i.　肩甲棘の下唇

図F
外側後面から見た図
下の図では、右の三角筋を上肢の屈曲と関連させて上から見ている。
1a　三角筋、鎖骨部
1b　三角筋（左）、肩峰部
1c　三角筋（左）、肩甲棘部
3　　棘下筋
4　　小円筋
5　　大円筋
t.　上腕三頭筋

棘上筋（図D2）

太く小さい三角形の筋肉です。肩甲骨の棘上窩にあり、烏口突起の後ろの肩峰の下を通って上腕骨の上端に停止します。

起始：肩甲骨の棘上窩。
停止：上腕骨の大結節の上面（図D細部2）。
作用：上腕を上げる際、三角筋を補助する。

棘下筋（図D3）

三角形の平らな筋で、肩甲骨の広い棘下窩にあります。その筋束は斜めに上腕骨の上端に向かいます。この筋肉は僧帽筋、広背筋、三角筋で区切られて、部分的に外から見えます。

起始：肩甲骨の棘下窩。
停止：上腕骨の大結節の中間の面に着く（図D細部3）。
作用：収縮することで、上腕骨を長軸に沿って外旋する。

小円筋（図D4）

細い円筒形の筋で、肩甲骨と上腕骨の間に斜めに位置します。

起始：肩甲骨の外側縁（腋窩側）。
停止：上腕骨の大結節の下面（図D細部4）。
作用：上腕骨を外旋し、内転に多少関わる。

大円筋（図D5）

小円筋の下に位置し、これも円筒形をしていますが、もっと長くて太い筋肉です。下部では停止部に至るまで広背筋に取り巻かれており（Lesson 41挿図Ⅱ）、ともに腋窩壁の「後方の柱」をなしていて、これは上肢が上がっているときにはっきりとわかります。大円筋と小円筋の間には、三角形の隙間があるのが見て取れますが、これは肩甲骨の関節下結節に起こる上腕三頭筋の長頭の通り道となっています（図D、図D細部、図E c.l.t.）。

起始：肩甲骨の下角と外側縁、後面の小部分より起こる。
停止：上腕骨前面の結節間溝の内側稜に停止する（図C5）。
作用：上腕骨を内旋する。上腕を内転させ、後方へ動かす。上腕骨が固定されている場合、肩甲骨を外方向に引き上げ、同時に三角筋が上腕を引き上げる（図H）。

肩甲下筋（図C6）

三角形の平らな筋で、肩甲下窩全体を占め、その線維は外側に向かって太い停止腱となります。この筋肉は胸郭に面しているのと、肩甲骨と前鋸筋の間に位置するため、大部分が隠れています。腋窩の後壁を形成するのに一役買っています。上腕が高く持ち上げられているときに限り、その外側縁を垣間見ることができます（図H）。

起始：肩甲下窩から起こる（図C6）。
停止：上腕骨の小結節に停止する（図C6）。
作用：上腕骨の内旋および内転。

D 細部

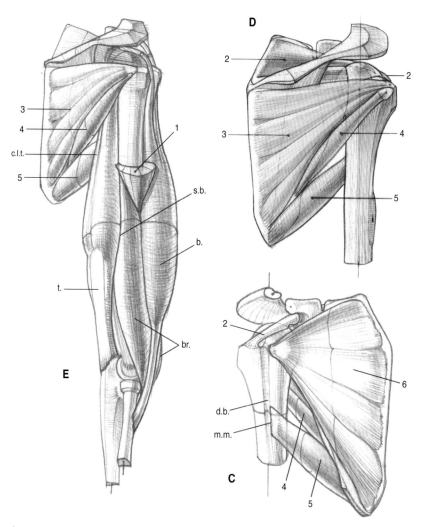

E

D

C

図C	図E	b.	上腕二頭筋
肩の筋肉の前面図	肩と上腕の筋肉を外側から見た図	br.	上腕筋
	三角筋の断面を含む。	c.l.t.	上腕三頭筋の長頭
図D		d.b.	結節間溝
肩の筋肉の背面図		m.m.	結節間溝の内側縁
三角筋を除いてある。	1　三角筋	s.b.	結節間溝
	2　棘上筋	t.	上腕三頭筋
	3　棘下筋	t.i.	上腕三頭筋の長頭が起始する関節下結節
図D　細部	4　小円筋		
肩の筋肉の停止部	5　大円筋	t.m.	大結節
	6　肩甲下筋		

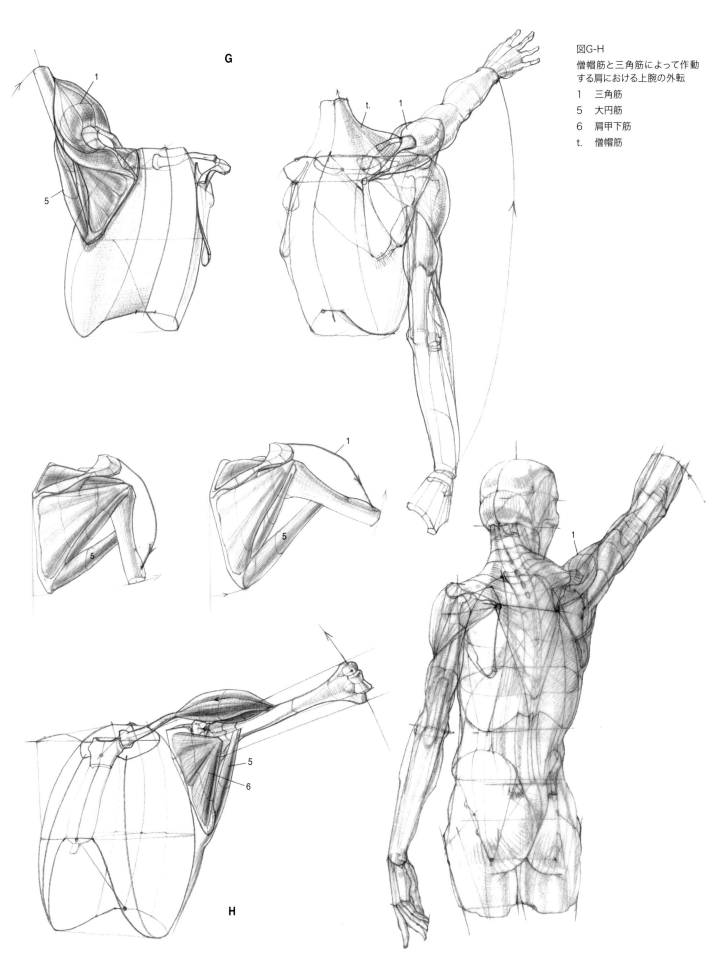

G

t.

H

図G-H
僧帽筋と三角筋によって作動
する肩における上腕の外転
1 　三角筋
5 　大円筋
6 　肩甲下筋
t. 　僧帽筋

上腕の筋肉

　上腕の骨を覆う4つの長い筋肉を指します。これらは肩甲骨と上腕骨から起こり、前腕の骨の上端に停止します。肩関節と肘関節の両方に作用します。前と後ろの2つの筋群に分かれ、それぞれ異なる働きをします。前部の筋肉は主に上腕における前腕の屈筋としての役割をもち、後部の筋肉は伸筋として働きます。前部の筋群は3つの筋肉（挿図I図A-I）、上腕二頭筋（7）、上腕筋（8）、烏口腕筋（9）からなります。後部の筋群は1つだけで（挿図I図B、E-I）、上腕三頭筋（10）です。

　上腕の筋肉は、上腕骨の中間部で横方向に最も発達しており、そのおかげで内側と外側のいずれにも接することができるように骨を取り巻いています。前部と後部の筋群は緊密な関係に置かれていますが、いずれにしても2つの筋膜に包まれており、これらは鞘のように筋肉を内包して、前部の筋群と後部の筋群を分けています。各筋膜はさらに2つの縦方向の筋間中隔によって隔てられています（図E s.i.）。これらは上腕骨の外側縁と内側縁に沿って起こり、結節間溝の縁から外側上顆と内側上顆まで続いています。2つの線維性の膜をなすこれらの中隔は、とりわけ上腕筋と上腕三頭筋の筋肉の起始部を広げることにも役立っています。前後のいずれの筋膜も中隔に結びついて、上腕に見られる結節間溝（図E s.b.）と呼ばれる特徴的な外側と内側の溝を形作っています。これは三角筋の停止部から前腕の伸筋の起始部（図H s.b.）に至るまで、外側から見ることができ、内側からは腋窩から上腕骨の内側上顆に達しています（図G s.b.）。こうした筋膜や中隔は合わせて上腕筋膜と呼ばれており、前腕の筋肉を覆う前腕筋膜と呼ばれる同様の組織とは区別されています。

上腕二頭筋（図A-C7）

　上腕で最も長い筋肉で、前部の筋肉のうち最も浅層にあります。紡錘形をしており、長頭と短頭とよばれる2つの腱によって起こります。いずれの筋頭も、始まりの部分は肩の三角筋に隠れています。

起始：長頭（図A-C7a）は、肩甲骨の関節上結節から、長く平らな太い腱で起こる。ここから、腱は肩関節の関節包の内部に含まれている固有の滑液鞘に包まれて、上腕骨頭の上を通り、関節包から出て結節間溝に下り、そこで大胸筋の帯状の腱によって支えられている。こうしたすべては、関節が定位置から動かないようにするという機能的な役割も果たしている。上腕骨頭を関節窩に固定し、関節全体を強靭にすることにも貢献している。

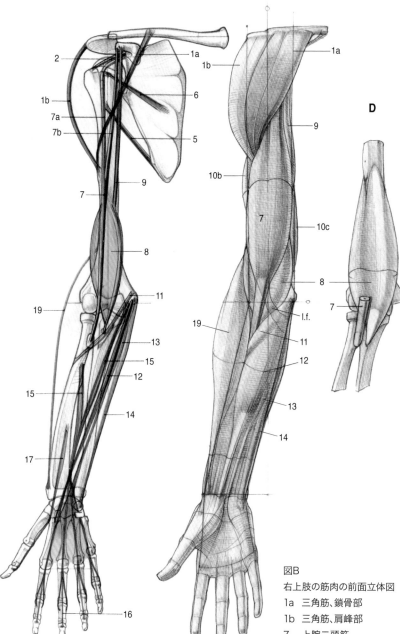

挿図I　A　B　D

図A
右上肢の前面図
起始と停止、筋肉のつく方：肩、上腕、前腕、手

肩の筋肉
1a 三角筋、鎖骨部
1b 三角筋、肩峰部
2 棘上筋
5 大円筋
6 肩甲下筋

上腕の筋肉
7 上腕二頭筋

7a 上腕二頭筋、長頭
7b 上腕二頭筋、短頭
8 上腕筋
9 烏口腕筋

前腕の筋肉
11 円回内筋
12 橈側手根屈筋
13 長掌筋
14 尺側手根屈筋
15 浅指屈筋
16 深指屈筋
17 長母指屈筋
19 腕橈骨筋

図B
右上肢の筋肉の前面立体図
1a 三角筋、鎖骨部
1b 三角筋、肩峰部
7 上腕二頭筋
8 上腕筋
9 烏口腕筋
10b 上腕三頭筋、外側頭
10c 上腕三頭筋、内側頭
11 円回内筋
12 橈側手根屈筋
13 長掌筋
14 尺側手根屈筋
19 腕橈骨筋
l.f. 線維性腱膜

図D
上腕筋と上腕二頭筋の起始腱の切断面
7 上腕二頭筋
8 上腕筋

上腕二頭筋の短頭（図A-C7b）は肩甲骨の烏口突起に起こり、斜めに外側下方に向かい、長頭と出会います。最初の腱の部分の後、長頭と短頭の腱は、初めは別々の筋腹を形成しますが、やがて合流して二頭筋の紡錘形をなします。

停止（図A-D7）：肘関節の上で、この筋肉は太い腱となり、橈骨粗面に停止し、そこから線維性腱膜（図B l.f.）という薄い腱膜が分かれる。これは斜め下に向かい、前腕屈筋群の筋膜に着く。

作用：上腕二頭筋は2つの関節に作用する。肩関節では、長頭は上腕の外転を、短頭は内転を行う。肘関節においては、上腕二頭筋は全体で上腕での前腕の屈曲（図F7）と回外を行う。

上腕筋（図A-F8）

上腕二頭筋の下に位置し、太く長くやや平らな筋肉です。上腕骨の下半分を覆っており、外側と内側に広がっています。上腕二頭筋の筋腹を入れるために、その前面はやや凹面になっています（図D8）。上腕二頭筋に大部分覆われていますが、その形は特に肘関節の近くの中隔からはみ出した部分に現れています（図E8）。

起始（図A、D8）：三角筋粗面のすぐ下、上腕骨の前面外側と内側の広い部分と筋肉間中隔から起こる。
停止（図A、C-E8）：尺骨粗面に停止する。
作用：肘関節に作用し、上腕において前腕を強く屈曲する（図F8）。

烏口腕筋（図A-C9）

細長い筋で、内側で上腕二頭筋の短頭と並んでおり、上端で1つになっています。

起始（図A9）：肩甲骨の烏口突起から、上腕二頭筋の短頭とともに起こる。
停止（図A9）：上腕筋の起始部に近い上腕骨の内側縁の中間部に停止する。
作用：上腕を前方に動かし内転する。

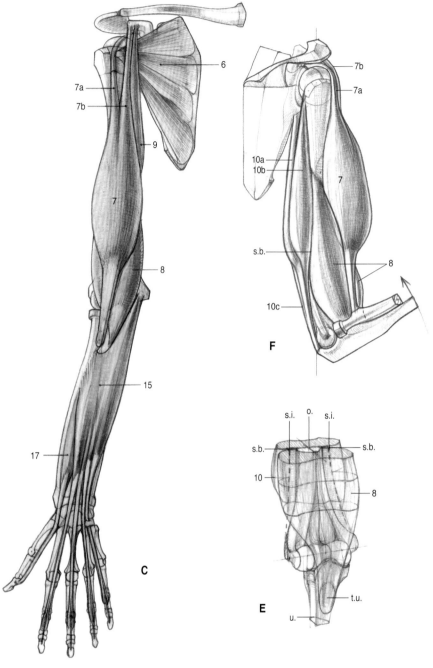

図C	図E	図F
右上肢の筋肉の前面図	上腕筋膜および筋間中隔の外側前面図：右上腕の下部の横断面	上腕における前腕の屈曲
三角筋、上腕三頭筋および前腕の浅層の筋肉は除いてある。	8 上腕筋	7 上腕二頭筋
6 肩甲下筋	10 上腕三頭筋	7a 上腕二頭筋、長頭
7 上腕二頭筋	o. 上腕骨	7b 上腕二頭筋、短頭
7a 上腕二頭筋、長頭	s.b. 結節間溝	8 上腕筋
7b 上腕二頭筋、短頭	s.i. 筋間中隔	10a 上腕三頭筋、長頭
8 上腕筋	t.u. 尺骨粗面	10b 上腕三頭筋、外側頭
9 烏口腕筋	u. 尺骨	10c 上腕三頭筋、内側頭
15 浅指屈筋		s.b. 結節間溝
17 長母指屈筋		

上腕三頭筋 （図 G-I10、挿図Ⅱ図 A-C10）

　上腕の後面をすっかり覆っている筋で、長頭、外側頭、内側頭の3頭と、共通する停止腱からなります。これらの筋頭は三角筋のすぐ下からその膨らみを見せ始め、帯のような腱は上腕の中間部にすでに現れてきます。これはさらに肘の方に伸び、特に腱を取り巻く筋腹が収縮するときにはやや凹みます。

起始：長頭（挿図Ⅱ図A-B10a）は肩甲骨の関節下結節から、外側頭（挿図Ⅱ図A-B10b）は上腕骨の後面、大結節のすぐ下から、内側頭（挿図Ⅱ図A-B10c）は上腕骨の後面と内側面から、内側上腕筋間中隔にあたるところに起こる。
停止（挿図Ⅱ図A-B10）：太く平たい腱によって尺骨の肘頭に着く。
作用：全体で上腕において前腕を伸展する。唯一肩甲骨に起始する長頭は、上腕の内転を助ける。この筋肉の収縮において、特に目立つのは外側頭と長頭の筋腹。

図G
右上肢の筋肉を内側から見た立体図

前腕の筋肉
23　総指伸筋
25　尺側手根伸筋

図H
右上肢の筋肉を外側から見た立体図

図I
外側から見た上肢の筋肉の起始と停止、筋肉のつく方向

図L
前面から見た右上肢の伸展における外転および前腕の屈曲腋窩の筋肉と上腕の筋肉が立体的に見て取れる。

1a　三角筋、鎖骨部
1b　三角筋、肩峰部
1c　三角筋、肩甲棘部
2　棘上筋
3　棘下筋
4　小円筋
5　大円筋
7　上腕二頭筋
7a　上腕二頭筋、長頭
7b　上腕二頭筋、短頭
8　上腕筋
9　烏口腕筋
10　上腕三頭筋

10a 上腕三頭筋、長頭
10b 上腕三頭筋、外側頭
10c 上腕三頭筋、内側頭
11　円回内筋
12　橈側手根屈筋
14　尺側手根屈筋
15　浅指屈筋
16　深指屈筋
19　腕橈骨筋
20　長橈側手根伸筋
21　短橈側手根伸筋
23　総指伸筋
26　肘筋
27　長母指外転筋
28　短母指伸筋
29　長母指伸筋
30　示指伸筋

d.　三角筋
e.　内側上顆
g.d. 広背筋
g.p. 大胸筋
g.r. 大円筋
o.　肘頭
s.b. 結節間溝

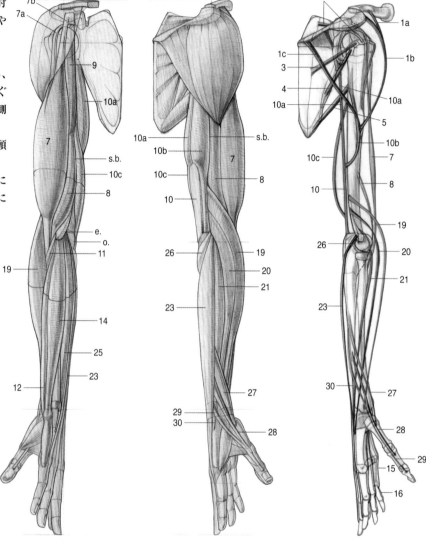

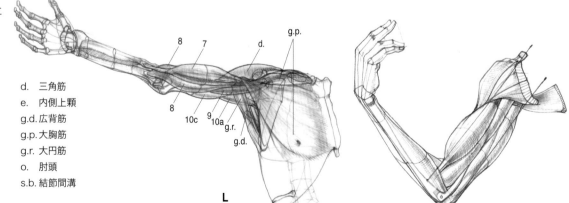

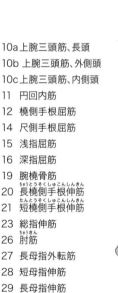

A B C

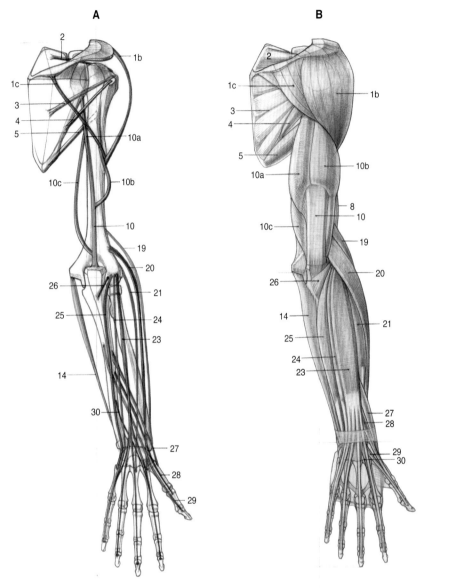
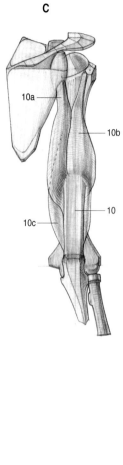

図A
右上肢の筋肉の起始と停止、
背面図

1b	三角筋、肩峰部
1c	三角筋、肩甲棘部
2	棘上筋
3	棘下筋
4	小円筋
5	大円筋
10	上腕三頭筋
10a	上腕三頭筋、長頭
10b	上腕三頭筋、外側頭
10c	上腕三頭筋、内側頭
14	尺側手根屈筋

19	腕橈骨筋
20	長橈側手根伸筋
21	短橈側手根伸筋
23	総指伸筋
24	小指伸筋
25	尺側手根伸筋
26	肘筋
27	長母指外転筋
28	短母指伸筋
29	長母指伸筋
30	示指伸筋

図B
右上肢の筋肉の背面からの立
体図

肩の筋肉

1b	三角筋、肩峰部
1c	三角筋、肩甲棘部
2	棘上筋
3	棘下筋
4	小円筋
5	大円筋

上腕の筋肉

8	上腕筋

上腕三頭筋

10	上腕三頭筋
10a	上腕三頭筋、長頭
10b	上腕三頭筋、外側頭
10c	上腕三頭筋、内側頭

前腕の筋肉

14	尺側手根屈筋
19	腕橈骨筋
20	長橈側手根伸筋
21	短橈側手根伸筋
23	総指伸筋
24	小指伸筋

25	尺側手根伸筋
26	肘筋
27	長母指外転筋
28	短母指伸筋
29	長母指伸筋
30	示指伸筋

図C
上腕三頭筋のみを表した背面
図

10	上腕三頭筋（腱）
10a	上腕三頭筋、長頭
10b	上腕三頭筋、外側頭
10c	上腕三頭筋、内側頭

前腕の筋肉 ― 内側上顆に起こる筋肉群

　前腕の複雑な筋肉組織は、上腕骨の下端と前腕の骨である橈骨と尺骨に起始をもちます。一般的にそれらの筋肉は紡錘形で、手根骨、中手骨、指骨に達する長い腱をもっています。上腕骨から手根骨、中手骨、そして場合によっては指骨にまで伸びるそれらの筋は、肘、手首、手の指の関節に作用することができます。その結果、上腕、前腕、手の多くの運動全体に関与します。筋肉の数は全部で20個で、前面、外側面、背面に重なって配置されています。わかりやすくするために、ここでは骨からの起始とその作用に基づいて、2つの筋肉群に分けることにします。内側前面の筋群と外側後面の筋群です。

　内側前面の筋群は内側上顆の筋群に属しています（図A、C a.）。上腕骨の内側上顆に起こるこれらの筋肉は、前腕の前面および内側面を覆い、手根骨と手に停止するので、上腕における前腕の屈筋、手の屈筋および回内筋としての役割をもちます。内側上顆の筋群は、前面の浅層の屈筋と前面の深層の屈筋に分けることができます。

　外側と後面の筋群は2つのグループに属します。1つは外側上顆の筋群で、これらはさらに外側の伸筋（図A-C l.）と後面浅層の伸筋（図B-C p.s.）、および後面深層の伸筋（図B-C p.p.）の小さいグループに分けられます。

　外側上顆の筋群は、上腕骨の外側上顆と外側顆上稜に起こり、外側および後面を通って、橈骨と手根骨および指骨に向かいます。手の回外筋および伸筋の働きをします。した

がって、前腕と手の前面を占める内側上顆の筋群の拮抗筋として作用します。

　外側と後面の浅層の筋群の間に位置する後面の深層の伸筋小群は、手首の近くで外側に現れ、固有の腱によって手の母指と示指に向かい、これらの指にのみ作用します。つまり、母指を伸展、外転する働きと示指を伸展する働きです。

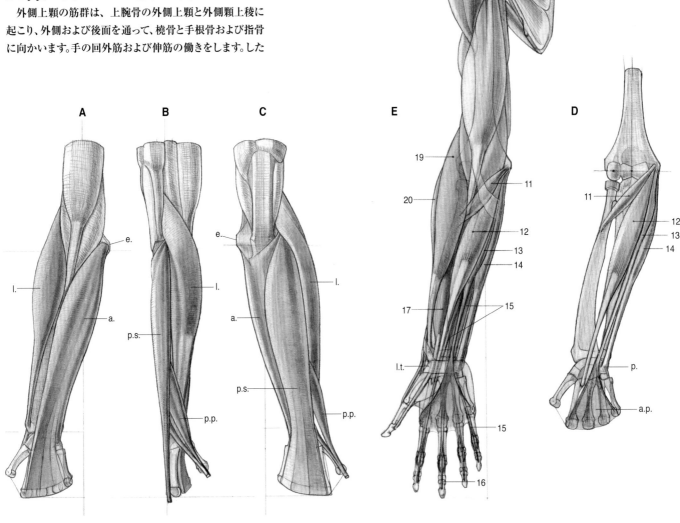

内側上顆の筋群 ── 前面浅層の屈筋群

　前面浅層の屈筋群は、円回内筋（11）、橈側手根屈筋（12）、長掌筋（13）、尺側手根屈筋（14）です。

円回内筋（図D-E11）

　前腕の上部に位置します。円筒形をしており、内側から外側に向かって斜め下に向かいます。その短い経路の間に上腕筋の上を通り、橈骨の腕橈骨筋の下に停止します。

起始：上腕骨の内側上顆。
停止：橈骨の外側面。
作用：前腕の回内。上橈尺関節に作用し、上腕における前腕の屈曲を補助する。

橈側手根屈筋（図D-E12）

　大きい筋で、円回内筋のすぐ下に位置します。上腕の上半分において紡錘状の筋腹を見せ、下半分では太い腱になっています。

起始：上腕骨の内側上顆。
停止：腱は横手根靱帯（図E l.t.）の下を通り、第2中手骨の掌面の骨底に停止する。
作用：前腕において掌を屈曲し（図G 12）、回内を助ける。手根骨の橈屈を補助する。

長掌筋（図D-E13）

　細く短い紡錘形の筋で、橈側手根屈筋と尺側手根屈筋の間に位置します。細い腱が伸びて、手首の横手根靱帯の上を通ります。

起始：上腕骨の内側上顆。
停止：腱が薄く広がり、手掌腱膜（しゅしょうけんまく）（図D a.p.）に停止する。
作用：前腕において掌を弱く屈曲し、手掌腱膜を緊張させる。

尺側手根屈筋（図D-E14）

　尺骨の上にあり、前腕の内側縁のやや膨らんだ形を作る筋肉です。

起始：上腕骨の内側上顆および尺骨の後縁から起こる。
停止：手根骨の豆状骨（図D p.）に停止する。
作用：橈側手根屈筋と協力して上腕において掌を屈曲する（図G14）。手の尺屈にも関わる。

内側上顆の筋群 ── 前面深層の屈筋群

　前面深層の屈筋群は、浅層の筋肉の下に置かれており（前腕の筋肉、内側上顆および外側上顆の起始と停止を見比べるためにLesson 44も参照）、浅指屈筋（15）、深指屈筋（16）、長母指屈筋（17）、方形回内筋があります。

浅指屈筋（図E-F15）

　前面の筋群の中では最も発達しており、橈尺部全体に広がっています。下橈尺関節の上で4つに分かれた腱の部分が始まり、横手根靱帯（図F l.t.）の下の手根管を通って、掌部で第2、第3、第4、第5指の方向へ扇状に広がります。

起始：上腕骨の内側上顆、尺骨の上端と橈骨の前面から起こる（Lesson 44挿図I図A、C15）。
停止：基節骨のところで腱は2つに分かれて中節骨の掌面に停止する（図F15）。この浅指屈筋の腱が分かれることでその下にある深指屈筋の腱を通すことに注目。というのも、これらの腱は掌の上下にあってずっと平行に進んでいるからである。深指屈筋は末節骨の骨底に停止する（図F細部15-16）。
作用：前腕において掌を屈曲し、特に第2指から第5指の基節骨において中節骨を屈曲する。

深指屈筋（図E-F16）

　浅指屈筋より小さく、浅指屈筋にすっかり覆われています。見ることができないので、浅指屈筋の腱が二分するところを通る最後の腱の部分だけを示しています。

起始：尺骨の前面上部3分の2と骨間膜から起こる。
停止：浅指屈筋の説明で述べたとおり（図F16）、掌面の第2、第3、第4、第5末節骨底に停止する。
作用：第2から第5中節骨において末節骨を屈曲し、浅指屈筋の作用と合わせて指全体を屈曲する。

長母指屈筋（図E-F17）

　細く平らな筋肉で深指屈筋の外側に位置しています。浅指屈筋の面の上に載っており、上部では腕橈骨筋に覆われています。橈骨手根関節の上で腱に変わり、横手根靱帯（図F l.t.）と母指対立筋—これは母指球（図F e.t.）と呼ばれる掌の特徴的な膨らみを作る主要な筋肉—の下を通ります。

起始：橈骨の前面および骨間膜。
停止：母指の末節骨底。
作用：母指の屈曲。

方形回内筋（18）

　短く平らな四角い筋で、尺骨と橈骨に遠位端で結びつきます。長母指屈筋と深指屈筋の下にあるので、図示されていません。

14　12

図F
前面深層の屈筋群の下部
(1)第3指骨では、浅指屈筋の腱の停止位置がわかるように深指屈筋の腱が除かれている。

図F　細部
第3中手骨と第3指骨の側面図
深指屈筋と浅指屈筋の腱の道筋と停止部。

15　浅指屈筋の腱の下部
16　分岐した浅指屈筋の腱の間を通る深指屈筋の腱
17　長母指屈筋の下部
e.i.　掌の小指球
e.t.　掌の母指球
l.t.　横手根靱帯

図G
右前腕と右手の屈曲、半回内および回内の運動に関する習作
模式的立休から筋肉の形態を描くまで。
12　橈側手根屈筋
14　尺側手根屈筋

F

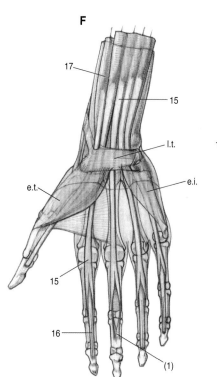

17　15　l.t.　e.i.　e.t.　15　16　(1)

G

14

16　15　16　15

F 細部

14

前腕の筋肉 ― 外側上顆に起こる筋肉群

外側上顆の筋群 ― 外側の伸筋

　前腕の半ばから上部と、上腕の下部の盛り上がった輪郭を形作る筋群です。これらは、腕橈骨筋（19）、長橈側手根伸筋（20）、短橈側手根伸筋（21）、回外筋（22）といいます。

腕橈骨筋（図 A-E19）

　外側の筋群の中で最も長く大きい筋肉です。橈骨の外側前縁に沿ってねじれながら下に向かっています。前腕の半ばから太い円筒形の腱に変わります。その形はいわゆる肘窩（図G f.c.）と呼ばれる部分の外側縁になっています。

起始：上腕骨の下縁の外側顆上稜と外側筋間中隔（図A19）から起こる。
停止：橈骨の茎状突起に停止する（図A19）。
作用：前腕の半回内を行う（図G）。この姿勢で上腕において屈曲する。

長橈側手根伸筋（図 B-E20）

　腕橈骨筋のすぐ下にあり、その外側をたどります。平らな筋で、前腕中部で腱となります。

起始：腕橈骨筋起始部のすぐ下、上腕骨の外側上顆の上に起こる（図B20）。
停止：橈骨手根関節の後方外側部の深層を通り、固有の腱によって第2中手骨の骨底背側に停止する（図B20）。
作用：手の回外と伸展に作用する。橈骨手根関節において手の外転に関わる。

短橈側手根伸筋（図 B-D21）

　後方にあり、長橈側手根伸筋と総指伸筋に取り囲まれ、部分的に覆われています。平らな紡錘状をしています。

起始：上腕骨の外側上顆。
停止：腱は橈骨手根関節の後部深層を通り、第3中手骨の骨底背側に停止する（図B21）。
作用：手首の伸展。

回外筋

　橈骨と上腕骨外側上顆の間の深層にある短い筋肉です。完全に隠れているため、ここでは図示されていません。

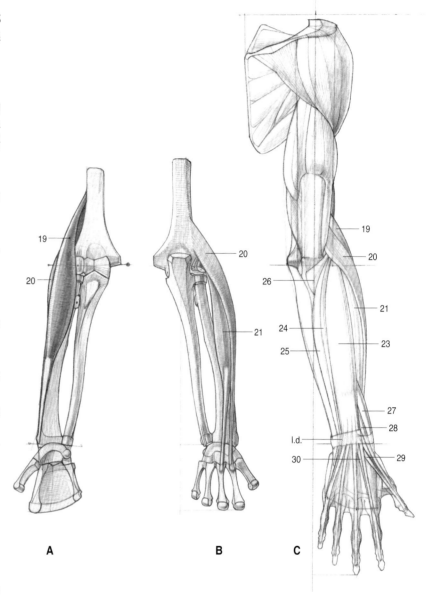

A　　　　　B　　　　　C

図A
右前腕の筋肉の前面図
外側上顆の筋群：外側の伸筋

図B
背面図

図C
背面から見た右上肢の筋肉の立体図
前腕の後部と外側の筋肉。

19　腕橈骨筋
20　長橈側手根伸筋
21　短橈側手根伸筋
23　総指伸筋

24　小指伸筋
25　尺側手根伸筋
26　肘筋
27　長母指外転筋
28　短母指伸筋
29　長母指伸筋
30　示指伸筋
l.d.　横手根靭帯

151

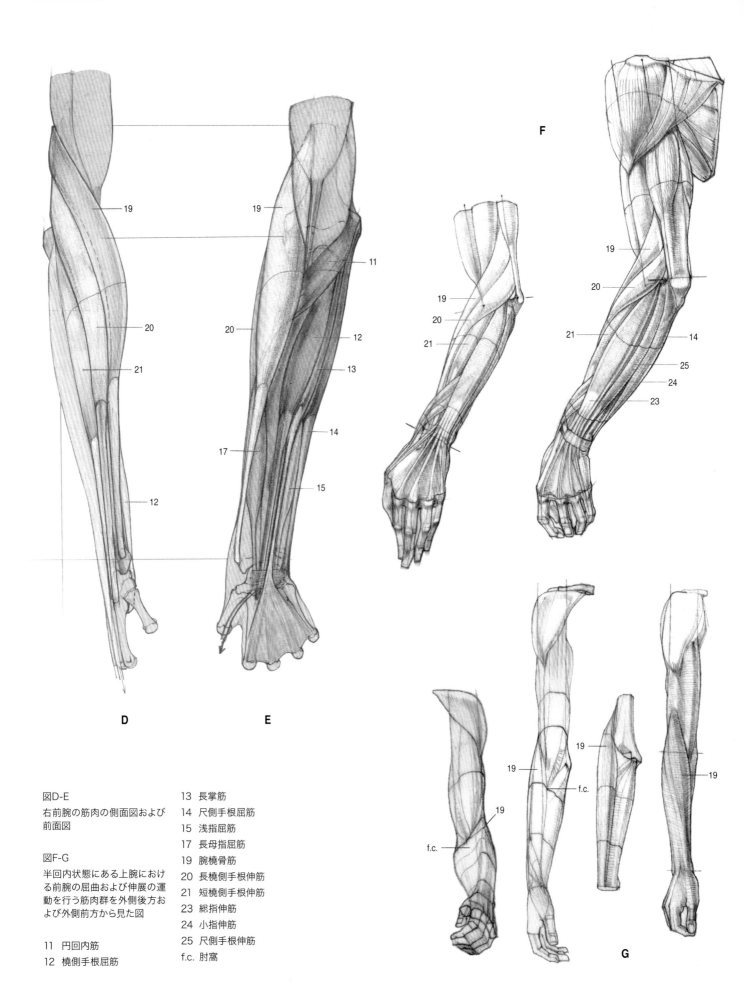

D

E

F

G

図D-E
右前腕の筋肉の側面図および
前面図

図F-G
半回内状態にある上腕におけ
る前腕の屈曲および伸展の運
動を行う筋肉群を外側後方お
よび外側前方から見た図

11 円回内筋
12 橈側手根屈筋

13 長掌筋
14 尺側手根屈筋
15 浅指屈筋
17 長母指屈筋
19 腕橈骨筋
20 長橈側手根伸筋
21 短橈側手根伸筋
23 総指伸筋
24 小指伸筋
25 尺側手根伸筋
f.c. 肘窩

前腕の筋肉 ── 後面の伸筋群

浅層の伸筋群

　これらの筋肉は前腕の後面を覆っており、掌と指の伸展に関わり、前面にある筋肉の拮抗筋となります。すなわち、総指伸筋 (23)、小指伸筋 (24)、尺側手根伸筋 (25)、肘筋 (26)です。

総指伸筋 （図 A23）

　長く平らな筋腹を見せる筋肉です。前腕の下部3分の1で4本の腱が始まり、背側手根靱帯の下を通って手の背側で分かれて、第2から第5指骨に向かいます。第5指骨の腱が小指伸筋の腱と一体化する点に注目してください。手背では、4本の腱は3つの腱間結合によって分離され、それぞれの位置に固定されています。

起始：上腕骨の外側上顆。
停止：中節骨と末節骨の骨底（Lesson 48挿図Ⅰ図Bと図B細部）。
作用：手の指を伸展し、広げる。また、手背の伸展と手の尺屈に関わる。

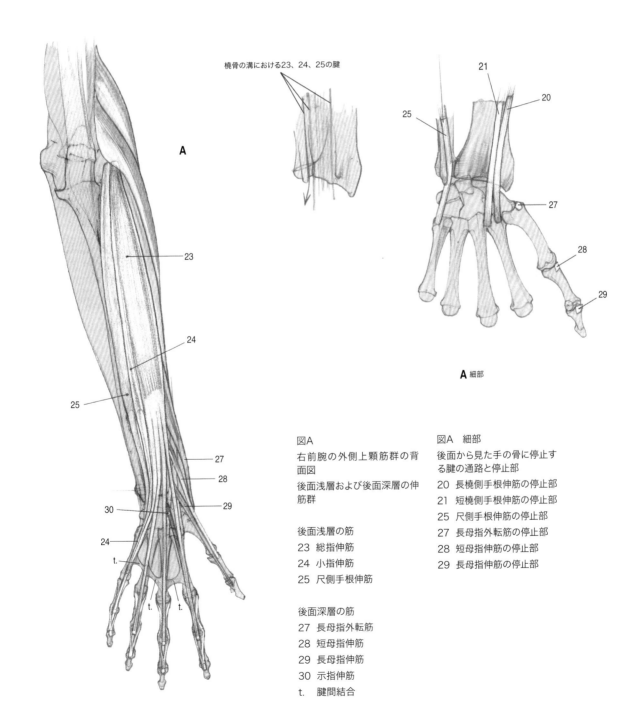

橈骨の溝における23、24、25の腱

A 細部

図A
右前腕の外側上顆筋群の背面図
後面浅層および後面深層の伸筋群

後面浅層の筋
23　総指伸筋
24　小指伸筋
25　尺側手根伸筋

後面深層の筋
27　長母指外転筋
28　短母指伸筋
29　長母指伸筋
30　示指伸筋
t.　腱間結合

図A　細部
後面から見た手の骨に停止する腱の通路と停止部
20　長橈側手根伸筋の停止部
21　短橈側手根伸筋の停止部
25　尺側手根伸筋の停止部
27　長母指外転筋の停止部
28　短母指伸筋の停止部
29　長母指伸筋の停止部

小指伸筋 （図 A24）

　総指伸筋と同じ起始によって起こり、ずっととともに進みますが、橈尺手根関節の近くで分かれて腱になります。総指伸筋と同じく、腱は小指の指骨に停止します。

尺側手根伸筋 （図 A25）

　長く伸びた紡錘状の筋で、小指伸筋と平行に進み、尺骨の後面を通ります。

起始：総指伸筋とともに上腕骨の外側上顆、さらに尺骨の後面から起こる。
停止：腱によって尺骨の茎状突起の縦溝内を通る。背側手根靭帯の下を通って第5中手骨底に着く（図A細部25）。
作用：手の伸展と尺屈を行う。尺屈においては尺側手根屈筋と協力する。

肘筋 （Lesson 46 図 C26）

　後面の筋群の中では最も短く、平らで三角形の筋肉です。上腕骨の外側上顆と尺骨の肘頭と尺側手根伸筋の間に、斜めに位置しています。

起始：上腕骨の外側上顆の後面。
停止：肘頭の下、尺骨の後面。
作用：上腕において前腕を伸展する際に、上腕三頭筋を補助する。

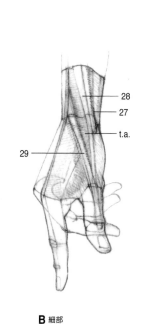

B 細部

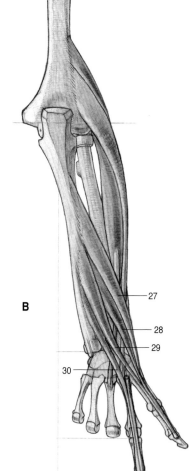

B

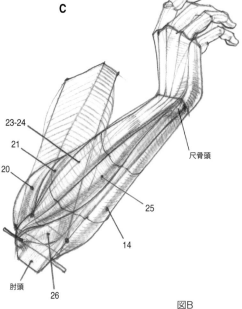

C

図C-C'
手の半回内、回内および回外とともに上腕における前腕の屈曲の運動を行う筋肉の立体的な形態を様々な視点から見た図

14　尺側手根屈筋
20　長橈側手根伸筋
21　短橈側手根伸筋
23　総指伸筋
24　小指伸筋
25　尺側手根伸筋
26　肘筋
27　長母指外転筋
28　短母指伸筋
29　長母指伸筋
30　示指伸筋
t.a.　解剖学的嗅ぎタバコ入れ
　　　（タバチエール）

図B
後面深層の伸筋群の背面図

図B　細部
母指の方向に向かう腱

深層の伸筋群

　これらの筋は長母指外転筋 (27)、短母指伸筋 (28)、長母指伸筋 (29)、示指伸筋 (30) と呼ばれています。前腕の後面深層に位置しています。下部の橈尺手根関節の近くで、後面外側に母指と人差し指の方向に現れてきます。総指伸筋の下にあって、長橈側手根伸筋と短橈側手根伸筋の腱の上に伸びてきます。前腕に起始するため、それほど長くはありません。平らな筋で長い腱をもちます。

長母指外転筋 （図 A-B27）
起始：尺骨の後面および骨間膜、一部は橈骨の後面に起こる。
停止：第1中手骨底 (図A細部27)。
作用：手と母指を外転する。

短母指伸筋 （図 A-B28）
　その腱によって「解剖学的嗅ぎタバコ入れ」―昔、実際ここに嗅ぎタバコをのせていました―と呼ばれる三角形のくぼみの上縁を作ります (図B細部t.a.)。周囲の筋肉が収縮すると、このくぼみはさらに深くなります。

起始：長母指外転筋の起始部の下に起こる。
停止：母指基節骨の近位端 (図A細部28)。
作用：母指を伸展し、外転する。

長母指伸筋 （図 A-B29）
　短母指伸筋の腱よりもやや下に離れて腱があるため、「解剖学的嗅ぎタバコ入れ」のくぼみの下縁を区切っています。

起始：尺骨の後面および骨間膜。
停止：母指末節骨の近位端 (図A細部29)。
作用：母指の末節骨を基節骨において伸展する。

示指伸筋 （図 A-B30）
　人差し指と中指に向かう総指伸筋の、最初の腱2本の分岐の間に見て取れます。

起始：尺骨の後面。
停止：人差し指に向かう総指伸筋の腱と一体化する。
作用：他の指から独立して人差し指を伸展する。

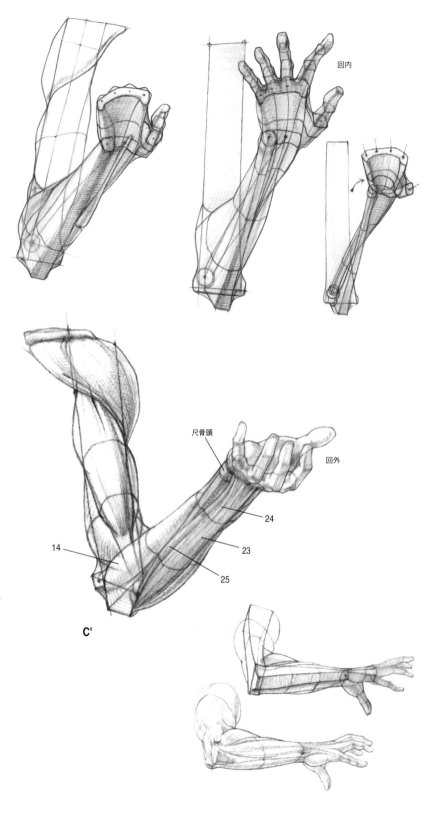

回内

尺骨頭

回外

24

23

25

14

C'

155

手の筋肉

　手に停止する前腕の筋肉の腱の他に、ここでは掌の厚みを形作り、指の運動に関わる固有の小さい筋を見ていきましょう。

　手に固有の筋肉は3つのグループ—掌の中間の筋群、掌の外側の筋群、掌の内側の筋群—に分かれます。

　【中手筋（掌の中間の筋群）】掌の中間の筋群は、中手骨の骨間筋にあたり、ここから掌の厚みが形成されます。これらの筋肉は、手背側では中手骨と前腕の伸筋の腱の間に見

られ、手掌側では手掌腱膜に覆われています。

　【母指球筋（外側の筋群）】外側の筋群は第1中手骨と、第2および第3中手骨の一部を覆っており、母指の側にある母指球（図A e.t.）と呼ばれる筋の膨らみを作っています。

　【小指球筋（内側の筋群）】内側の筋群は第5中手骨と、第4中手骨の上部を覆っており、小指の側にある小指球（図A e.i.）と呼ばれる母指球ほどは目立たない膨らみを作っています。

図A
左手の前面図、指の動き
e.i.　小指球
e.t.　母指球

図B
右手の骨と筋肉の背面図
中間の筋群

図B　細部
右手の中指の指背腱膜の側面および背面図

1　背側骨間筋
1a　第1背側骨間筋の外側頭
1b　第1背側骨間筋の内側頭
2　掌側骨間筋
3　虫様筋
I f.　基節骨
II f.　中節骨
III f.　末節骨
III m.c.第3中手骨
c.l.　総指伸筋の両側の腱(停止)
c.p.　総指伸筋の中央腱（停止)
e.d.d.指背腱膜
l.t.m.　横中手靱帯
t.　総指伸筋の腱

挿図I

A

指の外転　　指の内転

B 細部

t.
3
1
l.t.m.
e.d.d.
I f.
II f.
III f.

t.
III m.c.
1
1
l.t.m.
3
e.d.d.
c.p.
c.p.の停止部
c.l.　c.l.
c.l.の停止部

B

1a
1
1
1
1b
e.d.d.
2
2
2

中手筋（掌の中間の筋群）

この筋群は背側骨間筋（1）、掌側骨間筋（2）、虫様筋（3）に分かれます。

背側骨間筋

4つの小さな羽状筋です。

起始（挿図Ⅰ図B-C1）：中手骨の骨体の隣接する面に起こる。

掌側骨間筋

通常は4つですが、3つしかない人もいます。

起始（挿図Ⅰ図B-C1）：中手骨の掌面に起こる（図C）。

虫様筋

これらも4つあり、もっと細い筋肉です。

起始（挿図Ⅰ図E3、挿図Ⅱ図B3）：深指屈筋の腱から起こる。

掌の中間の筋群は、細くなって第2、第3、第4および第5基節骨に向かう小さい腱になって終わり（挿図Ⅰ図C-D）、さらに小さい膜により総指伸筋の4本の腱の指背腱膜にも停止します（図B e.d.d.）。総指伸筋の腱は、中手骨と指骨の関節の部分から三角形の小さな腱膜—指背腱膜（図B細部e.d.d.）という中手指骨関節と基節骨を取り巻く線維のアーチ—によって骨間筋につながっているという特徴があることを伝えておかなければなりません。こうした両側との連結牽引組織は、手が行うことのできる精確な動きをうまく制御することを可能にします。骨間筋は指の内転に作用し、そこには掌側骨間筋が関わります。一方、第2指から第5指の基節骨の外転と屈曲に関しては、背側骨間筋が作用します（挿図Ⅰ図A）。総指伸筋の腱はその中央索を中節骨底に停止させる前に両側に2つに分かれ、それらの腱索は再び1つになって末節骨底に停止します（挿図Ⅰ図B細部）。

図C

右手の骨間筋の前面あるいは掌側からの図

1　背側骨間筋
1a　第1背側骨間筋の外側頭
1b　第1背側骨間筋の内側頭
2　掌側骨間筋
l.t.m.　横中手靭帯

図D

右手の骨間筋の掌側からの図

1　背側骨間筋
1a　第1背側骨間筋の外側頭
1b　第1背側骨間筋の内側頭
2　掌側骨間筋の起始部（緑色の部分）

図E

背側から見た右手の筋肉と腱の全体図

1　背側骨間筋
3　虫様筋
7b　母指内転筋の横頭
8　小指外転筋
l.d.　背側手根靭帯

図F

背側から見た右手の筋肉と腱の立体図

1　背側骨間筋
7b　母指内転筋の横頭

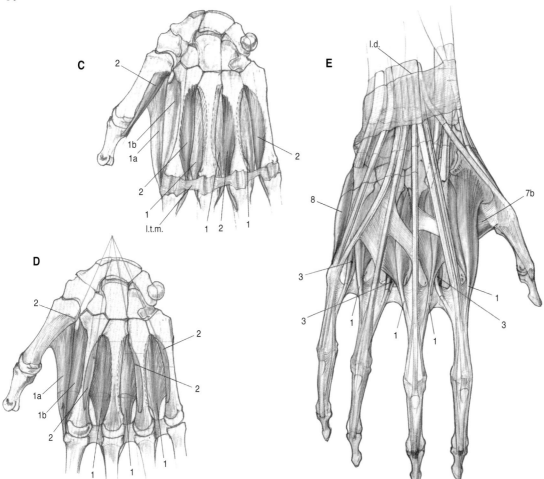
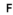

母指球筋 （掌の外側の筋群）

　浅層にある筋肉から順に以下のものが挙げられます。短母指外転筋(4)、短母指屈筋 (5)、母指対立筋 (6)、母指内転筋(7)です。

起始：短母指外転筋と短母指屈筋は最も浅層にあり、横手根靱帯の太い線維束から起こる。短母指外転筋は、ほんの一部だが舟状骨結節と大菱形骨からも起こる（挿図Ⅱ図B4)。これらの筋肉のうち、短母指屈筋 (図B5) は起始部を浅頭と深頭の2つに分けることができる。浅頭は横手根靱帯から起こり、深頭は手根骨の大菱形骨と有頭骨から起こる。母指対立筋 (図A-B6) は中間層の面を占めており、母指内転筋には斜頭と横頭があり、掌の深層に起始する。斜頭 (図A7a) は第2および第3中手骨底に起こる。横頭 (図A-B7b) は第3中手骨の骨幹の掌側面に起こる。
停止：母指対立筋は第1中手骨の遠位端に向かう (図A6)。一方、その他の筋は基節骨底に停止する (図B4-5-7)。
作用：母指の手根中手関節の鞍関節および中手指節関節に作用し、外転、内転、屈曲を行う（挿図Ⅱ図C、E）。

F

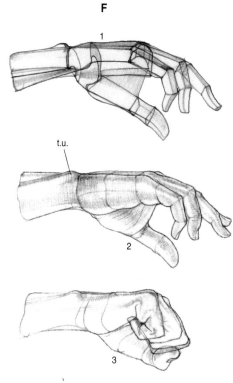

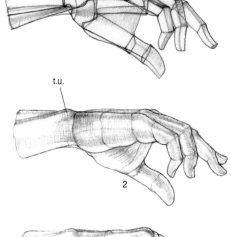

挿図Ⅱ

A

B

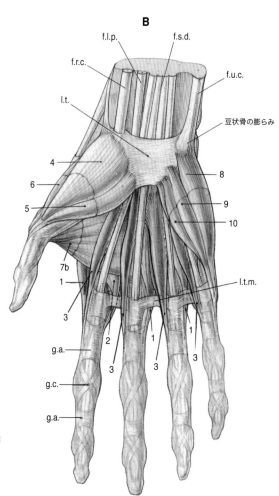

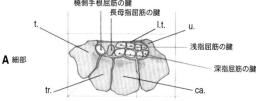

A 細部

横側手根屈筋の腱
長母指屈筋の腱
t.
l.t.
u.
浅指屈筋の腱
深指屈筋の腱
tr.
ca.

図A
母指球筋と小指球筋の深層と中間層の掌側の図
6　母指対立筋
7a　母指内転筋の斜頭
7b　母指内転筋の横頭
10　小指対立筋
l.t.　横手根靱帯

図A 細部
手根骨下部列の断面図
手根管の中の屈筋群の腱の配置が見て取れる。
ca.　有頭骨
l.t.　横手根靱帯
t.　大菱形骨
tr.　小菱形骨
u.　有鈎骨

図B
手の筋肉の掌側の図
表層の手掌腱膜と短掌筋は除いてある。

前腕の筋肉
f.l.p.　長母指屈筋
f.r.c.　橈側手根屈筋
f.s.d.　浅指屈筋
f.u.c.　尺側手根屈筋
l.t.　横手根靱帯

手の筋肉
1　背側骨間筋
2　掌側骨間筋
3　虫様筋
4　短母指外転筋
5　短母指屈筋
6　母指対立筋
7b　母指内転筋の横頭
8　小指外転筋
9　短小指屈筋
10　小指対立筋
g.　線維鞘：深指屈筋と浅指屈筋の腱が入っており、次のように分かれる
　　g.a.　線維鞘の輪状部
　　g.c.　線維鞘の十字部
l.t.m.　横中手靱帯

図F
内側から見た右手の図
1　立体構造
2　屈曲
3　強い屈曲
t.u.　尺骨頭の皮膚上の隆起

小指球筋（掌の内側の筋群）

　最も浅層にある筋肉から順に、小指外転筋（8）、短小指屈筋（9）、小指対立筋（10)です。

起始：この一連の筋肉は横手根靱帯（挿図Ⅱ図A-B l.t.)から、そして部分的に手根骨の有鈎骨と豆状骨から起こる（図A-B8-9-10)。
停止：第5中手骨と小指の基節骨底に停止する。
作用：小指外転筋は第5指を第4指から外側に離す。短小指屈筋は掌の上で小指を屈曲する。小指対立筋は第5中手骨を掌の方に動かすので、掌のくぼみを強調する。

　これらの筋肉の上には、さらに短掌筋（11）という筋肉があります。これは皮筋で線維が横方向に配されています（図D11)。そのため、収縮すると掌をいっそうくぼませ、小指球の膨らみを強調します。

　さらに表層にあたる面において、この複雑な筋肉層の仕上げは手掌腱膜（図D a.）によってなされます。これは三角形をした強靱で厚い線維性の膜で、長掌筋の腱から起こります。横手根靱帯に一部固定され、そこから扇状に広がり、掌の指の方向に向かって、4つの主要な縦の束に分かれます。そして深層において、横中手靱帯（挿図Ⅱ図B l.t.m.)および中手指節関節の被膜に停止し、さらに表層では掌の皮膚にも着きます。これらの縦の束に対して多数の横線維が対抗しており、この4本の中心索を結びつけています。

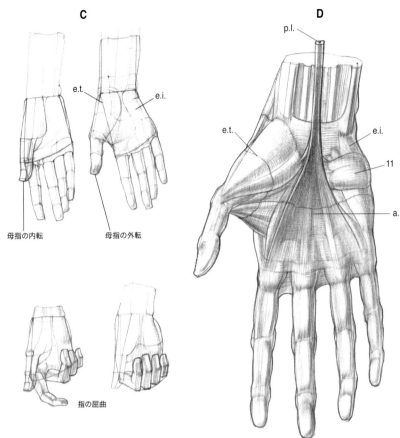

C

母指の内転　　　母指の外転

指の屈曲

D

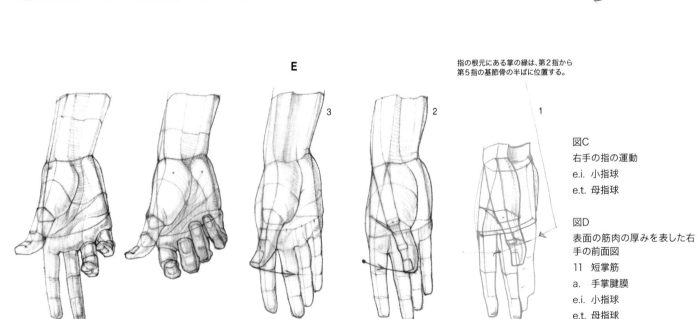

E

指の根元にある掌の縁は、第2指から第5指の基節骨の半ばに位置する。

図C
右手の指の運動
e.i. 小指球
e.t. 母指球

図D
表面の筋肉の厚みを表した右手の前面図
11 短掌筋
a. 手掌腱膜
e.i. 小指球
e.t. 母指球
p.l. 長掌筋の腱

図E
外側前方から見た手の立体的な厚みを再構成した図
1 概念的な立体
2-3 母指の対立の運動を表す手の立体図

これまでに見た手の筋肉や腱についての詳細を通して、骨格の構造的な要素が筋肉の厚みと関わり合う部分を見分けることができます。そこで、骨格はほとんど伸筋の腱が走っている手の背面の皮下においてのみ明らかであるということがわかります。骨はまた、中手骨頭の隆起（挿図Ⅲ図A t.m.）や、指骨の背部においてはっきりわかります。一方、掌側は、母指球や小指球やその間の筋肉の膨らみによって厚みがあるため、骨格を見ることはできません。

最後に、挿図Ⅲでは、本質的な立体構造の研究から始まって、いかに多様な姿勢を取る造形的な形態の解釈に移ることが可能であるかを様々な連続図によって見ています。

挿図Ⅲ

A

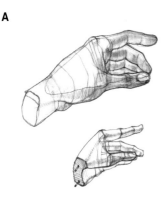

図A
指の屈曲と伸展の運動の分析
t.m.中手骨頭

図B
内側および内側前面から見た
右手の図

図C
外側および外側後面から見た
右手の図

1　短母指伸筋

2　長母指伸筋

t.a. 短母指伸筋と長母指伸筋
　　の腱によって区切られた
　　「解剖学的嗅ぎタバコ入
　　れ」(Lesson 47)

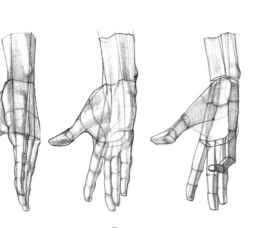
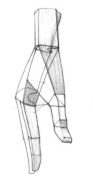
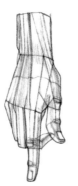
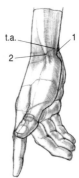

B

C

上肢 ― 構造から形態へ

　では、上肢の個々の骨格と筋肉の分析から、その3次元的な全体の造形的な形態を明らかにする「輪郭の枠組み」の研究に移りましょう。最初に、骨端の2つの点―外側上顆（挿図I図A-B1）と内側上顆（図A-B2）―の間にある肘の横幅を取りましょう。こうして得られた幅は、肘（図A-B1-2）から肩甲骨の肩峰（図A-B3）までの高さとともに、上腕と肩の縦の輪郭を決定します。これは上腕二頭筋（図A b.）、三角筋（図A-B d.）および上腕三頭筋（図B t.）の縁を定めるための土台となる構造を提供してくれます。肘の幅からはさらに、橈骨の茎状突起（図A-B4）と尺骨頭（図A-B5）から得られる手首の横幅にあたる両端の点に至る前腕の骨格の周囲を決定することができます。ここからさらに、手の輪郭の割り出しに進みますが、これは掌と指の2つの小部分に分かれます。前腕と手を表すこの最初の大まかな線に、前腕の様々な筋群の主要な輪郭線をつなげていきます。すなわち、次の2つです。

　＊外側上顆の筋群である浅層にある前面の屈筋群（図A-B a.）
　＊内側上顆の筋群である外側伸筋群（図A-B l.）と後面の浅層の筋群（図B p.）

　こうした平面的な観察から次に3次元的な視点に移って、筋肉の大きさと広がりを調べましょう（図C）。上腕部が幅よりも厚みにおいてまさり、一方、前腕部は肘の位置で最大の幅をもち、そこから端の手首の方に行くにつれて徐々に狭まっていき、ほとんど平たくなることがわかります。最後に、平らでややくぼんだ手掌部のボリューム―その最大幅は中手骨頭によるものです―が、指の端に向かって先細りしていくところに注目しましょう。

　こうした設定は、形態の本質的なボリュームを理解することに役立ち、非常に複雑な動きを組み合わせた短縮法で図を描くときなどに、形態をうまく扱うための手立てとなります。

挿図I
図A-B
骨格と筋肉の骨組みとして見た右上肢の前面図と背面図
各部分の比例関係については
Lesson 32で見た上肢の骨格の比例を参照のこと。

内側上顆の筋群
a.　前面の屈筋群

外側上顆の筋群
l.　外側の伸筋群
p.　後面の伸筋群

図C
筋肉の形態との関係において立体的な構造の骨組みとして見た右上肢の外側前面からの図

1　外側上顆
2　内側上顆
3　肩峰
4　橈骨の茎状突起
5　尺骨頭
b.　上腕二頭筋
d.　三角筋
t.　上腕三頭筋

挿図I

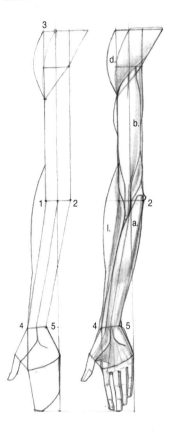

A

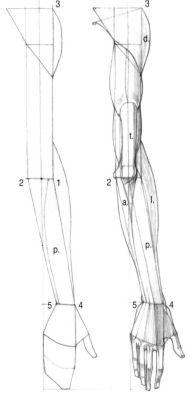

B

C

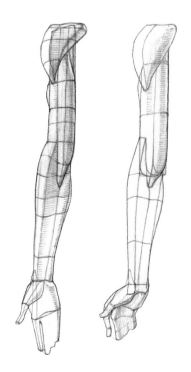

ここでは回外と回内の動きにおける筋肉の様子を見てみましょう（骨格の部分についてはLesson 32を参照）。挿図ⅡとⅢを見ると、回外から半回内そして回内にいたる前腕の複雑な動きがわかるでしょう。また、最初の構造的な形から、いかに造形的な肉付けを施した形態を作っていけるかがわかると思います。

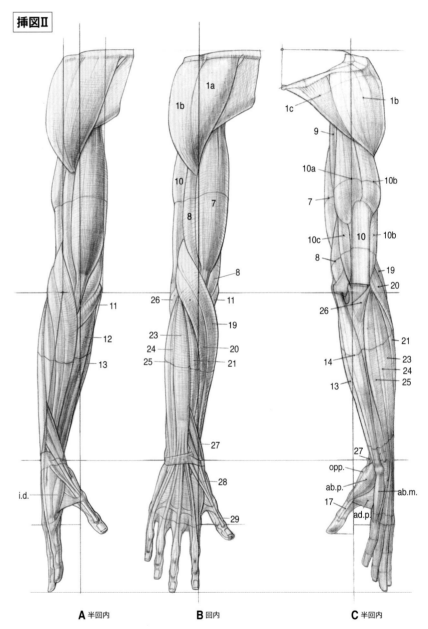

挿図Ⅱ

A 半回内　　　B 回内　　　C 半回内

図D
右上肢の外側後面および外側前面からの図
回外から回内にいたる諸段階にある筋肉の立体的な形。

a. 前面の屈筋群
l. 外側の伸筋群
p. 後面の伸筋群

挿図II
図A-C
半回内から回内にいたる連続
的な運動を前面と背面から見
た図

1a 三角筋、鎖骨部
1b 三角筋、肩峰部
1c 三角筋、肩甲棘部
7 上腕二頭筋
8 上腕筋
9 烏口腕筋
10 上腕三頭筋（腱）
10a 上腕三頭筋、長頭
10b 上腕三頭筋、外側頭
10c 上腕三頭筋、内側頭
11 円回内筋
12 橈側手根屈筋
13 長掌筋
14 尺側手根屈筋
17 長母指屈筋
19 腕橈骨筋
20 長橈側手根伸筋
21 短橈側手根伸筋
23 総指伸筋
24 小指伸筋
25 尺側手根伸筋
26 肘筋
27 長母指外転筋
28 短母指伸筋
29 長母指伸筋
ab.m.小指外転筋
ab.p. 短母指外転筋
ad.p. 母指内転筋
i.d. 第1背側骨間筋
opp. 母指対立筋

図D
上腕と前腕の筋群の前面図
（上）と外側前面からの図（下）
回外 (S) から半回内 (SP)、回
内 (P) への運動 (Lesson 45
図A-C)。

7 上腕二頭筋
8 上腕筋
10 上腕三頭筋（腱）
a. 内側上顆の筋群：前面浅
　 層と深層の屈筋
l. 外側上顆の筋群：外側の
　 伸筋群
p.p. 後面深層の伸筋群
p.s. 外側上顆の筋群：後面浅
　 層の伸筋群
r. 橈骨の線
r'. 回旋した橈骨の線
s 回外位
sp 回内位
u. 尺骨の線

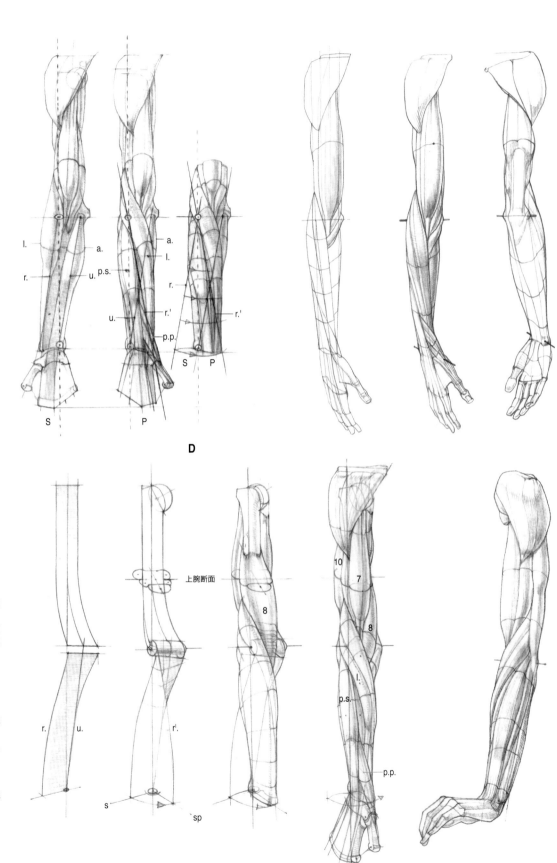

D

163

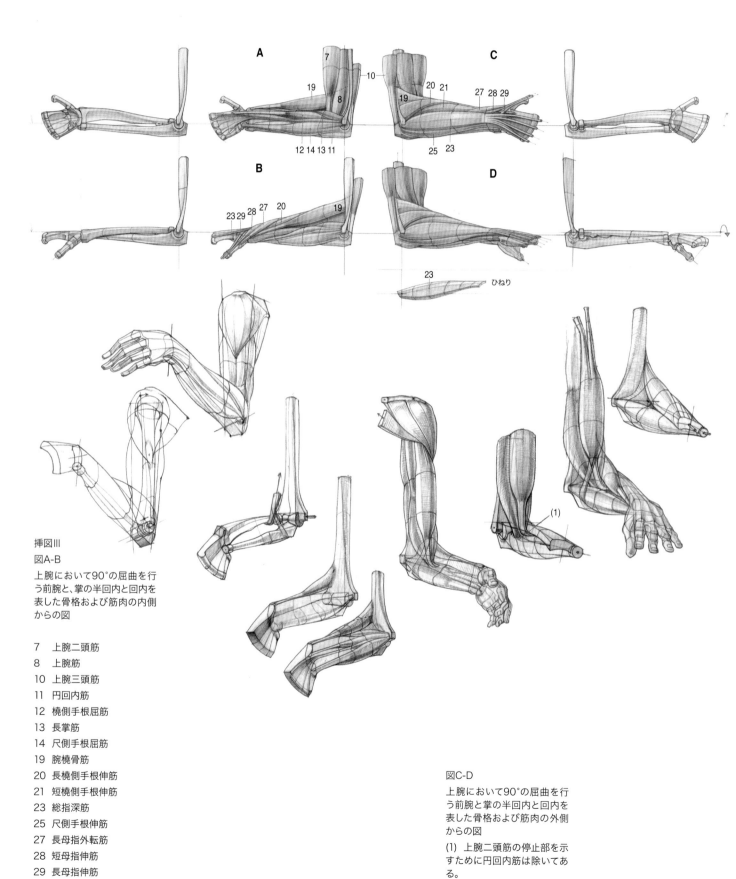

挿図Ⅲ
図A-B
上腕において90°の屈曲を行
う前腕と、掌の半回内と回内を
表した骨格および筋肉の内側
からの図

7　上腕二頭筋
8　上腕筋
10　上腕三頭筋
11　円回内筋
12　橈側手根屈筋
13　長掌筋
14　尺側手根屈筋
19　腕橈骨筋
20　長橈側手根伸筋
21　短橈側手根伸筋
23　総指深筋
25　尺側手根伸筋
27　長母指外転筋
28　短母指伸筋
29　長母指伸筋

図C-D
上腕において90°の屈曲を行
う前腕と掌の半回内と回内を
表した骨格および筋肉の外側
からの図

(1)　上腕二頭筋の停止部を示
すために円回内筋は除いてあ
る。

頭部の皮筋 ― 頭蓋、瞼、鼻

　頭部の筋肉は、2つの主要なグループに分けることができます。すなわち、皮筋あるいは顔面筋と、咀嚼筋です。

　皮筋は頭蓋に起こり、後部の首筋のところから前部の顔面までを覆っています。そのうちの1つである広頸筋は、薄く浅層にあり、頸部を覆ってもいます。皮膚に着き、これと一体化します。皮筋は2種類あります。1つは平たく広い筋で、脳頭蓋の広い表面を覆っており、もう1つは複数の束に分かれた細い筋で顔面骨の空洞を取り巻くものです。皮膚に作用して、顔の表情を作る様々な局部的な変化をもたらします。それは筋肉の収縮や緊張とともに変わり、ごく微細な心理的な反応を立体的に表します。こうした理由から、これらの筋肉は表情筋とも呼ばれています。しかし、これらの筋肉のうち、ある特定の表情を作るのに役立つものがあるとしても、それだけでは足りないということ、それぞれの筋肉の収縮が隣接する筋肉の収縮と連携していなければ、感情を表出させるための意識的または本能的な、多様かつ異なる表情を作ることはできないということをはっきりさせておかなければなりません。基本的ないくつかのメカニズムは、個々の筋肉群の統一された作用で説明できるとはいえ、顔の表情の多く、たとえば悲しみや驚きを表すための様々な表情については、メカニズムを分析するだけでは説明しきれないのです。いずれにしろ、様々な特定の筋によって可能になる顔の表情について、多少なりと解説してみることにします。このことに関して、顔面の皺はそれを作る筋肉が作用する方向に対してほとんど垂直にできるという、一般的な概念を覚えておいてください。皮筋は次のグループに分けることができます。すなわち、頭蓋、瞼、鼻、口、耳のそれぞれの筋肉です。

頭蓋の筋肉

　頭蓋は薄い頭皮の筋である頭蓋表筋に覆われています。これはその覆っている頭蓋の面に応じて、2つに分けることができます。後頭前頭筋(1)と側頭頭頂筋です。

後頭前頭筋

　頭蓋の前面上部と後部を覆っています。大部分が帽状腱膜と呼ばれる腱で構成されており、これは筋肉の中心部に置かれています。帽状腱膜の特徴は皮膚に密着していて、その下にあって骨を覆っている薄い骨膜の上を滑って移動するところにあります。その運動において、帽状腱膜は頭皮をともに引っ張ります。前後で前頭筋と後頭筋と呼ばれる2つの筋肉に結びついています。したがって、後頭前頭筋は以下の3つの異なる部分に分けて考えることができます。

後頭前頭筋、前頭部 （図A1a）

　薄く平たい四辺形の2つの筋膜からなっています。この2つは、起始（眼窩の上縁）の近くでは正中部で結びついていますが、帽状腱膜から伸びる薄い腱膜（図A a.）でつながっているとはいえ、この筋が覆っている前頭骨の中心部にお

いては徐々に分かれていきます。

起始：眼窩上縁。
停止：帽状腱膜の前縁（図A g.）。

後頭前頭筋、中間部 （図A1b）

　頭蓋の頂部と外側部を覆っている可動の丈夫な腱膜である帽状腱膜からなっています。

後頭前頭筋、後頭部 （Lesson 51 図A1c）

　これも2つに分かれた四辺形の筋膜からなっていますが、前頭部より小さいものです。

起始：後頭部の上項線から乳様突起の基部。
停止：帽状腱膜の後縁。頭蓋表筋の全体の作用前頭部は収縮することで眉毛のあたりを上に持ち上げる。後頭筋が引っ張って帽状腱膜を固定することにより、眉の隆起に平行する、上が膨らんだ弓状の横皺を額の上に作るが、これはふつう、注意を向けていることを表す表情や、さらに大きく収縮している場合は、驚きや恐怖の表情を表す。前頭筋が眉の位置に固定されると、腱膜は額の上を前方に滑り、頭皮は前方に引っ張られる。こうして、前頭筋あるいは後頭筋の収縮の大小によって皮膚が交互に動く。

側頭頭頂筋

　前頭筋と耳介の間に置かれたあまり目立たない薄い筋です。

眼瞼筋
　眼輪筋(2)と皺眉筋(3)にあたります。

眼輪筋
　瞼裂（この語は隣り合う2つの筋肉部分によって作られた線状の隙間を意味する）を形成する薄く平らな筋肉です。眼窩部と眼瞼部と呼ばれる部分からなっています。これらは、眼窩と眼球の上に形作られる筋肉壁を作っています。

眼輪筋、眼窩部（図 A2a）

楕円形で、その筋線維によって眼窩をすっかり覆っています。

起始：線維は眼窩の内側角から内側眼瞼靱帯（図A l.p.）と呼ばれる腱性の隙間を挟んで2点において起こる（図B2a起始）。上部は前頭骨の鼻の部分から起こり、下部は上顎骨の前部から起こる（図B）。
停止：上部の線維は前頭後頭筋と皺眉筋の線維に付着する。このうち、最も表層にあるものは眉の皮膚にも停止しており、これが収縮すると眉毛を下に動かす。これは眉毛下制筋と呼ばれる小さな筋肉となっている。

眼輪筋、眼瞼部（図 A2b）

眼輪筋を構成する筋肉のうち中心部にあって、より薄い筋肉です。これも楕円形をしていて、瞼の皮膚の下に置かれています。その上下の線維は眼の上を滑り、まばたきをするときに作用します。

起始：眼窩部の起始部の間に挟まれた内側眼瞼靱帯（図A l.p.）から起こる。
停止：上下の線維は外側で1つに集まり、外側眼瞼縫線（図A r.p.）と呼ばれる線維帯に織り込まれる。眼瞼部にはさらに深部に小さな筋束があり、これを涙嚢部と呼ぶ。涙嚢の近くの内側にある。
全体の作用：眼輪筋の全部が収縮すると、瞼を閉じ、これを内側に動かす。その際、額とこめかみと頬の皮膚を眼窩に向けて内側に引っ張り、皮膚に瞼の外側角から始まる皺ができる。眉毛の隆起は瞼裂を狭めることによって生じる。眼輪筋の上部の筋束は眉毛の溝を作り、鼻根の上端にある縦皺を作る。

皺眉筋（図 A3）

ピラミッド形をした小さな筋肉で、後頭前頭筋や眼輪筋の筋線維束よりも深部にあります。眉毛の内側にある隆起を作ります。

起始（図B3）：前頭骨の眼窩上の内側部分から。
停止：眉毛の皮膚の深部の面に停止する。
作用：眉を内側下部に引っ張り、2つの眉を近づける。これによって眼輪筋の眼瞼部の上部の筋束の作用を強める。

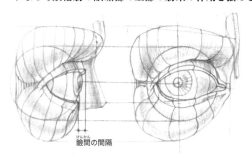

瞼間の間隔

A

上眼瞼挙筋腱

A　細部

図A
頭部の筋肉の前面図

図A　細部
右眼輪筋の眼瞼部の瞼裂を眼球との関係において見た外面と内面からの図

1a　後頭前頭筋、前頭筋
1b　後頭前頭筋、中間部（帽状腱膜）
2a　眼輪筋、眼窩部
2b　眼輪筋、眼瞼部
3　皺眉筋
4　鼻根筋
5a　鼻筋、横部
a.　腱膜
g.　帽状腱膜の前縁
l.p.　内側眼瞼靱帯
r.p.　外側眼瞼縫線

鼻の筋肉

鼻の筋肉は鼻根筋(4)と鼻筋(5)です。

鼻根筋 （図A4）

ピラミッド形の筋肉で、鼻根の部分に位置しており、後頭前頭筋の前頭部の内側縁と密接に結びついています。ほとんど後頭前頭筋の延長部分と見なすこともできます。

起始 （図B4）：鼻骨の下部を覆っている腱膜と、一部は外側の鼻軟骨から起こる。
停止：2つの眉の間の皮膚。
作用：眉の内側角を下に動かす。収縮すると鼻根に横皺が寄る。皺眉筋とともに眉をひそめる動きに関わる。

鼻筋 （図A5a）

三角形をした平らな筋肉で、鼻の外側面にあります。2つの部分に分かれます。鼻孔圧迫筋とも呼ばれる横部と、鼻孔拡張筋と呼ばれる翼部です。

鼻筋、横部 （図A5a）

鼻筋の部分のうち、大きい方です。その筋線維は起始から扇状に広がって鼻背で終わります。ここで、腱性の薄板に結びついていますが、これは鼻の反対側にある、もう1つの横部とつながっています。

起始：上顎骨の梨状口外側部分から起こる。
停止：鼻背の腱膜。

鼻筋、翼部 （図C5b、Lesson 51 図A5b）

起始：横部のすぐ下に起こり、小さい三角の筋線維束によって鼻翼の軟骨に停止する。
鼻筋の全体の作用：横部が収縮すると、鼻孔を縮め、鼻に横皺ができて顔をしかめるような動きをする。翼部は鼻翼を外側へ後ろに引く。こうすることで、とりわけ深い吸気のときなど、鼻孔を広げる。そのため、鼻筋横部の拮抗筋となっている。

図B
頭部の筋肉の起始と停止：前面図
1a　後頭前頭筋、前頭筋
1b　後頭前頭筋、中間部
2a　眼輪筋、眼窩部
2b　眼輪筋、眼瞼部
3　皺眉筋
4　鼻根筋
5a　鼻筋、横部
6　口輪筋
7　頬筋
8　上唇鼻翼挙筋
9　上唇挙筋
10　小頬骨筋
11　大頬骨筋
12　犬歯筋（口角挙筋）
13　笑筋
14　オトガイ三角筋（口角下制筋）
15　下唇下制筋
16　オトガイ筋
17　咬筋
18　側頭筋

図C
鼻の骨格の骨軟骨構造の外側前面図
3　皺眉筋
4　鼻根筋
5a　鼻筋、横部
5b　鼻筋、翼部
8　上唇鼻翼挙筋
c.s.　鼻中隔軟骨：正中線にあり、篩骨の板状骨と鋤骨につながっている
c.a.　大鼻翼軟骨：鼻孔を取り巻く湾曲した2枚の小さな薄板
c.l.　外側鼻軟骨：鼻中隔と結びついた三角形の薄板で、鼻背をなしている
l.　涙骨
m.　上顎骨
n.　鼻骨

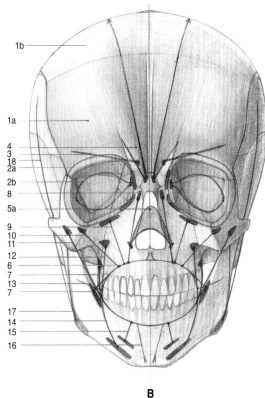

B

眉をひそめる
鼻に皺を寄せる

C

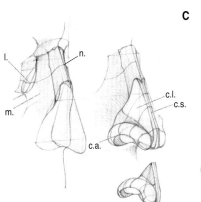

頭部の皮筋 ― 口筋、耳介筋、咀嚼筋

口筋

　唇の運動を調整する複雑なシステムをなしています。その専門にきわめて特化していることを理解するためには、表情筋としての役割だけではなく、発音するということと、咀嚼に関わっているという基本的な作用も特に含めて考えなければなりません。全体として、この器官は楕円形の筋肉部分、口裂を取り囲んでいて唇部分を内包している口輪筋からなっています。ここに、隣接する骨―上顎骨、頬骨、下顎骨―から起始する一連の小さな筋肉が結びつき、口輪筋に結びつくことによって、唇の開閉の動きに作用します。ここに関わる筋肉は以下のものです。すなわち、口輪筋（6）、頬筋（7）、上唇鼻翼挙筋（8）、上唇挙筋（9）、小頬骨筋（10）、大頬骨筋（11）、犬歯筋（12）、笑筋（13）、オトガイ三角筋（14）、下唇下制筋（15）、オトガイ筋（16）と広頚筋です。

口輪筋 （図A-C6）

　口裂を楕円形に取り囲んでおり、唇の内部構造をなしています。層をなす線維から構成されているため、2つに分けることができます。深部の線維からなり、隣接する筋である頬筋の一部に属している内面唇部と、大部分が頬骨筋や犬歯筋、オトガイ三角筋の線維からなる外面縁部です。

作用：唇部は歯に向けて唇を内部に曲げるようにして口の先端を狭めて閉め、同時にその厚みを減じる。縁部は唇を前方に突き出してその厚みを出し、口の孔を丸い形にする。

頬筋 （図A7）

　四辺形の平らな筋で、頬の深部に位置しています。

起始（図B7）：上顎骨と下顎骨の第1、第2、第3臼歯の歯槽突起の外側面と、一部は蝶形骨の翼状突起からも起こる。
停止：頬筋の筋線維は口角に集まり、口輪筋の線維と混じり合いながら進み、次のような特性をもつ。すなわち、頬筋の上部の線維は口輪筋の下部の線維と、一方で頬の下部の線維は口輪筋の上部の線維とつながり、口角に交差した線維網ができる（図C7）。
作用：口角を外側後方に動かす。口腔内の空気を圧縮し、吹き出す際に作用する。笑ったり泣いたりするときも、咀嚼においても作用する。

上唇鼻翼挙筋 （図A8）

　同じ場所から起こる、内側と外側に分かれた2つの筋線維束からなる小さな筋肉です。

起始（図B8）：眼窩の内側縁の角にあたる上顎骨の前頭突起の上部から起こる。
停止：内側の線維束（図A8a）は大鼻翼軟骨に停止する。外側の線維束（図A8b）は唇の上部周囲の線維に向かい、口輪筋の線維および上唇挙筋の線維と融合する（図C8b）。

作用：内側頭は鼻翼を持ち上げ、鼻孔を広げる。外側頭は上唇を持ち上げる。その収縮によって、鼻筋の外側縁に沿って皮下にひだを作り、一般に不満や軽蔑を示すと考えられる顔の表情を生む。

上唇挙筋 （図A9）

起始（図B9）：眼窩の下縁から起こる。
停止：唇の上部の周囲にある線維に着き、上唇鼻翼挙筋の線維と混じり合う（図C9）。
作用：上唇鼻翼挙筋と協力して働く。

小頬骨筋 （図A10）

起始（図B10）：頬骨上顎骨縫合のわずかに外側にある頬骨の小部分から起こる。
停止：上唇の皮膚に停止する（図C10）。
作用：上唇を持ち上げ、上顎の歯列弓を見せる。鼻唇溝（びしんこう）を深め、目立たせるためにも作用する。満足や憤りの表情において上唇を締め、笑みを作るために上唇挙筋および上唇鼻翼挙筋とともに作用する。

大頬骨筋 （図A11）

　細く長い平らな筋肉です。その筋線維の中には皮膚と融合するものと口輪筋に融合するものがあります。

起始（図B11）：頬骨の外側面。
停止：口角に向かい（図C11）、そこで犬歯筋やオトガイ三角筋の線維、また頬筋や口輪筋の線維と混じり合う。こうした線維の交錯による融合において小さな塊ができ、モダイオラス（図C m.）と呼ばれる筋線維性の小さな結節が生じる。
作用：口角を上後方に引っ張る。顔の普通の状態ではまっすぐな鼻唇溝を下側が膨らんだ曲線を描くようにして、喜びの表情を作る。

犬歯筋 （口角挙筋、図A12）

起始（図B12）：眼窩下孔の下にある犬歯窩から起こる。
停止：線維は口角に至り、モダイオラスと一体化する（図C12）。
作用：口の内側を持ち上げる。鼻唇溝を目立たせるときに協力する。

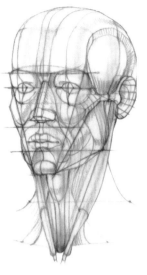

図A
頭部の筋肉の側面図

図B
頭部筋肉の起始と停止の側面図

図C
口筋

1a　後頭前頭筋、前頭筋
1b　後頭前頭筋、中間部
1c　後頭前頭筋、後頭筋
2a　眼輪筋、眼窩部
2b　眼輪筋、眼瞼部
3　皺眉筋
4　鼻根筋
5a　鼻筋、横部
5b　鼻筋、翼部
6　口輪筋
7　頬筋
8　上唇鼻翼挙筋
8a　上唇鼻翼挙筋、内側線維束
8b　上唇鼻翼挙筋、外側線維束
9　上唇挙筋
10　小頬骨筋
11　大頬骨筋
12　犬歯筋
13　笑筋
14　オトガイ三角筋
15　下唇下制筋
16　オトガイ筋
17a　咬筋、浅層部
17b　咬筋、深層部
18　側頭筋（深層）
m.　モダイオラス（口角結節）

唇間の距離

笑筋 (図A13)

　唇の外側部にあります。薄く、三角形で平らな筋肉です。

起始 (図B13)：耳下腺咬筋筋膜と呼ばれる咬筋を覆う筋膜に起こる。

停止：口角の皮膚に停止する。

作用：収縮すると、口角を外側に引き、無理に笑ったような顔になる。大頬骨筋とともに鼻唇溝をくっきりさせる。

オトガイ三角筋 (口角下制筋、図A14)

　口角の深層にあります。頂点が上を向いた三角形をしています。

起始 (図B14)：下顎骨の下縁から起こる。

停止：その筋線維は上に向かい、皮膚と融合する。他に、モダイオラスの位置で、上唇に広がる部分もある。これは口輪筋の形成に関わり、一部は笑筋にも関わる。さらに犬歯筋の線維とも融合する (図C14)。

作用：口を開けた状態で、口角をモダイオラスとともに下外側へ引っ張る。オトガイ唇溝を水平方向に深くし、強調する。これによって悲しみの表情を作るが、さらに極端な場合には嫌悪の表情になる。

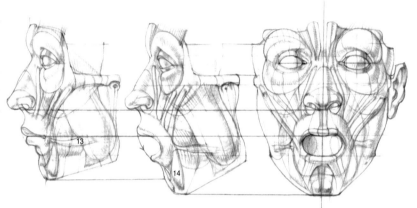

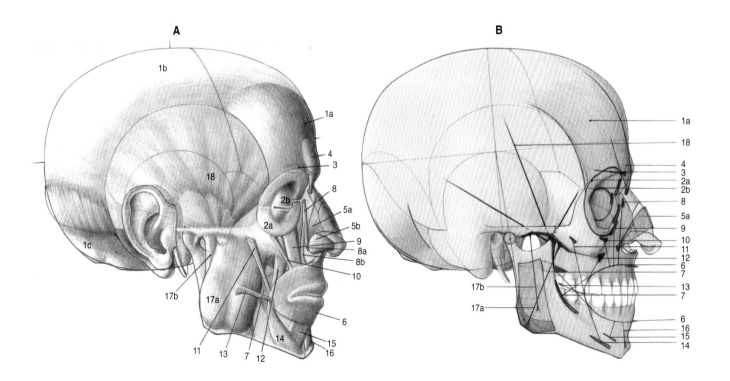

下唇下制筋（図A15）

四角形をしており、別名を下唇方形筋といいます。

起始（図B15）：下顎結合とオトガイ孔の間の下顎骨の斜線に起こる。

停止：下唇の皮膚に停止し、一部反対側の方形筋および口輪筋の線維と交錯する（図C15）。

作用：下唇を下側方に引っ張る。対称に置かれた2つの部分が同時に作用すると、下唇を前にめくるようにし、皮膚上に深い横向きのくぼみを作り、ふつうは嫌悪の表情の特徴となる。

オトガイ筋（図A16）

下唇下制筋の下にある小さい円錐形の筋肉です。

起始（図B16）：下顎骨の側切歯窩から起こる。

停止：オトガイの皮膚の下端に着く（図C16）。つながっているときには、その線維はオトガイの丸みのある膨らみを形成する。やや離れているときには、オトガイの正中部に特徴的なくぼみを作る。

作用：オトガイの皮膚を引っ張り、皺やオトガイ唇溝を現す。話すときや、疑いや躊躇を表すときに、下唇を突出させる作用において、下唇の基部を補助する。

広頚筋（Lesson 42）

頚部にある最も浅層の筋肉ですが、オトガイの皮膚の部分にも広がっています。薄い板状筋で、骨には停止せず、皮下に広がります。

起始：頚、鎖骨、また部分的には胸部からも起こる〔訳注：深部は下顎骨縁から起こる〕。

停止：顔面部に達し、笑筋、下唇下制筋、オトガイ三角筋に合流する。

作用：下部が固定されると、オトガイと下唇の皮膚を下方に引っ張る。上部が固定されていると、頚部の皮膚を引っ張り上げ、斜めの皺が寄る。

耳介筋

耳介の柔軟性は、耳介軟骨と呼ばれるその弾性軟骨の構造によるものです。耳介の内面（図D）は凹状で表面にわずかな隆起やくぼみがあり、外面のそれに対応しています。実際、外面には多くの隆起やくぼみがあって、次のように名づけられています。すなわち、耳甲介、耳珠、対耳珠、耳輪、耳輪溝（舟状窩）、三角窩、対輪、耳垂です。

耳介は3つの皮筋に囲まれています。上耳介筋、前耳介筋、後耳介筋です。これらの筋肉は、その位置に応じて耳介を前、上、後方にわずかに動かします。3つとも、耳介を取り巻いており、側頭筋膜に重なっています。

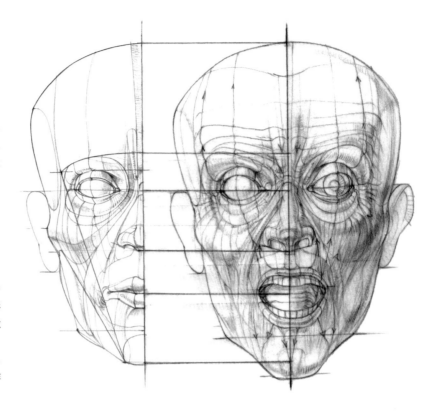

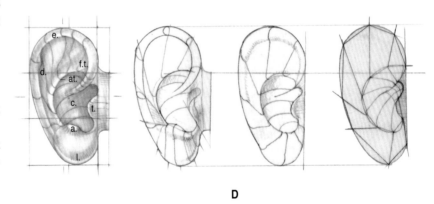

D

【上耳介筋】耳介を上に持ち上げます。

【前耳介筋】耳介を前に動かします。

【後耳介筋】耳介を後ろに動かします。

これらの筋肉は、ヒトにおいてはあまり発達しておらず、重要な表面的な変化がないので、図解はしません。

図D
耳介、比例関係と螺旋構造

a.　対耳珠

at.　対輪

c.　耳甲介

d.　耳輪溝（舟状窩）

e.　耳輪

f.t.　三角窩

l.　耳垂

t.　耳珠

咀嚼筋

　その位置と機能から名づけられている、4つの筋肉を指します。すなわち、咬筋（17）、側頭筋（18）、外側翼突筋肉、内側翼突筋です。

咬筋（図A17、Lesson 26 挿図II図F）

　四角形をした厚みのある筋肉です。頬骨弓の外側面を占め、下顎枝と下顎角を乗り越えています。その筋線維は浅部と深部の2層になって重なり、交差しています。

咬筋、浅部（図A-B、E17a）

起始：頬骨の上顎骨突起と頬骨弓の下縁から強い腱膜によって起こる。
停止：下顎角と下顎枝の外側面中部から下部に着く。

咬筋、深部（図A-B、E17b）

起始：頬骨弓の内面。
停止：下顎枝の上部と筋突起の方向に着く。
作用：口を強く閉じ、下顎骨を上に持ち上げ、2つの歯列弓をかみ合わせる。収縮すると、下部は厚みを持ち、突出する。

側頭筋（図A、E18、Lesson 26 挿図I図C）

　扇状をしている筋肉で、その筋線維は下方に向かい、頬骨弓の内部を通る腱に集まり、下顎骨の筋突起に着きます。側頭筋は側頭筋膜と呼ばれる線維性の膜に覆われています。これは上側頭線に起こり、頬骨弓に着きます。

起始（図B18）：側頭窩と頭頂骨の側頭線から起こる。
停止：下顎骨の筋突起。
作用：咬筋と同様、下顎骨を持ち上げ、少し後ろに動かす。その筋束が収縮すると、側頭骨の側面部（こめかみ）の皮膚がリズミカルに収縮する。

外側翼突筋と内側翼突筋

　いずれも下顎枝で隠されているため、ここでは図示されません。とはいえ、外側翼突筋は下顎骨の関節運動に関与し、これを導くものであること、そして内側翼突筋は下顎骨を持ち上げ、前方に動かすことを明記しておきます。

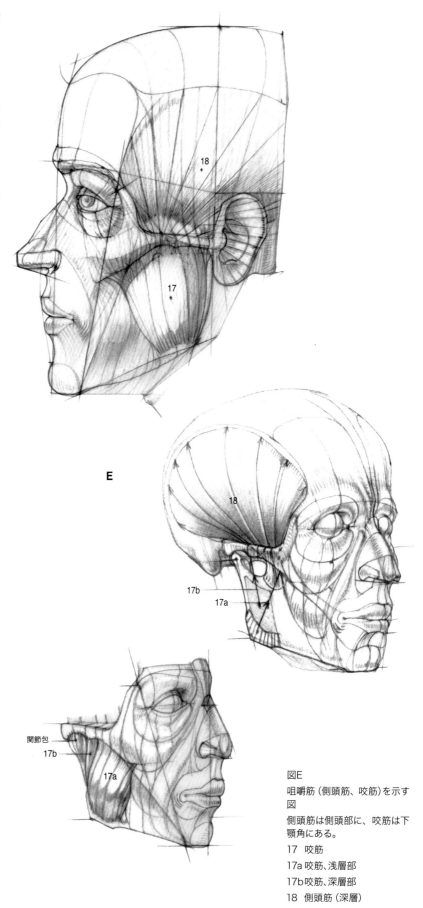

E

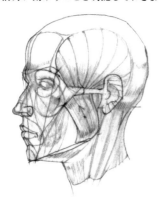

図E
咀嚼筋（側頭筋、咬筋）を示す図
側頭筋は側頭部に、咬筋は下顎角にある。
17　咬筋
17a 咬筋、浅層部
17b 咬筋、深層部
18　側頭筋（深層）

左右対称および非対称の直立姿勢

直立姿勢の対称な均衡

　最後のレッスンは、直立姿勢にある構造としての人体の全体の形の再構成にあてることにします。ここでは、それを左右対称の均衡状態にあるものと、非対称の均衡状態にあるものについて見ていきましょう。

　このレッスンでは、ここまで取り上げてきた人体構造の様々な要素についての分析を利用できる一方で、それらを人体の均衡の初期的状態である左右対称の直立姿勢として再構成することが可能です。

　まず、形態の研究を始めるために示された基本的な座標、つまり頭身比の説明と直立姿勢の基準点について述べた最初の3つのレッスンに立ち戻らなければなりません（Lesson 1）。そこにおいて私たちは、比例の要素として8つの頭身による分割を提案しました。この尺度は測定値の前提として、これまでの全レッスンを貫いてきたものです。そしてここでは、それが形態の全体的な再構成を行う場となるのです。ここで行う3次元的な再構成は、まず前頭面と矢状面という主要な面（挿図I図A、Lesson 1）を割り出すことから始まり、次に全体を秩序立てて見直す方法として遠近法を用いて視覚化するものとなります。この枠組みの上に形態の構造と造形の本質となる骨や筋肉の個々のボリュームの再構成が加わります。その際、常に透明な層を重ねていくことで全体を見ていきます。

　したがって、図Aより連続して図B、C、Dに移っていきますが、ここでは遠近法的な格子枠によって、骨格の主要な立体の基本的な形、および左右対称の直立姿勢における中心軸Pとの関係が示されています。この関係は、次の諸点によって得られるものです。すなわち、頭の重心（図D1）——ここから鉛直線が始まり、順に次の諸点が続きます——、胸郭上口の中心（図D2）、第1腰椎（図D3）、仙骨岬角（図D4）、さらに両膝の間の大腿骨滑車の前（図D5）、最後に足底の間（図D6）です（Lesson 1、Lesson 3）。

　次に図Eを見てみましょう。ここでは骨格が再構成されており、ここから骨格と筋肉の形の仲立ちとなる、線による立体システムの重要な箇所が得られます（挿図II図A-B-C）。挿図IIIとIVにおいては、筋肉の形の再構成が見られます。全体の造形的な立体性を明確に示しながらも、常に骨格の構造との関係がわかるように内部が透けて見えています。

　非対称の均衡に移る前に、1つ言っておきましょう。これらのページは、構造的要素を整理した最終的な段階を意味するものではありますが、同時に始まりでもあるのです。なぜなら、もっと自由で表現を伴った段階に移るための道具を与えてくれるからです。その段階は、個人的で主観的なものなので、このテキストの目的ではありえませんでした。

　私たちのマニュアルが示した道は、ここからある意味で逆説的になっていきます。構造は否定されて、その記憶に場所を譲らなければなりません。そして、この形態を意識する記憶のなかで、線はみずからの個性を見出だして行かねばならないのです。

挿図I

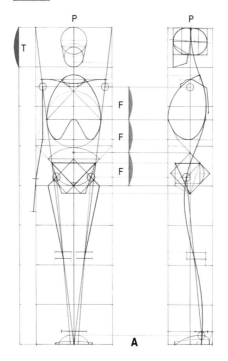

A

図A
8頭身分割の前面および側面図

図B
形態構成のための主要な面の遠近法による外側前面図：矢状面、前頭面および正弦曲線（Lesson 4図D）

図C
形態を構成するための骨格の線を軸上に配した図

図D
線から3次元的な形態への展開、および胸郭と骨盤の分解図

図E
骨格

1　頭
2　胸郭上口の中心
3　第1腰椎
4　仙骨岬角
5　膝の中心点
6　足の中心点
F　顔に等しい頭身比
P　鉛直あるいは均衡軸
T　頭身

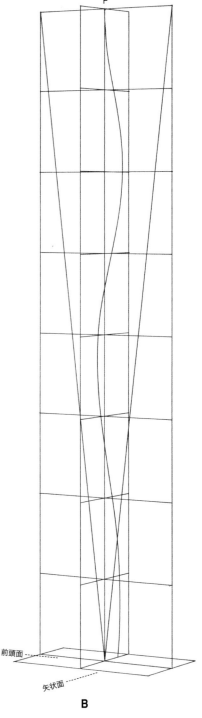

B

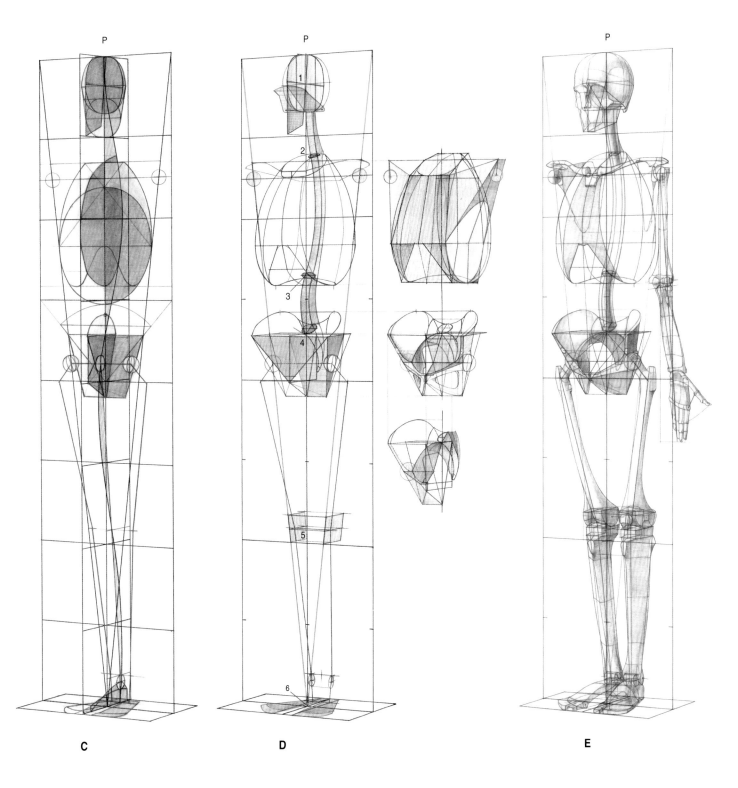

C D E

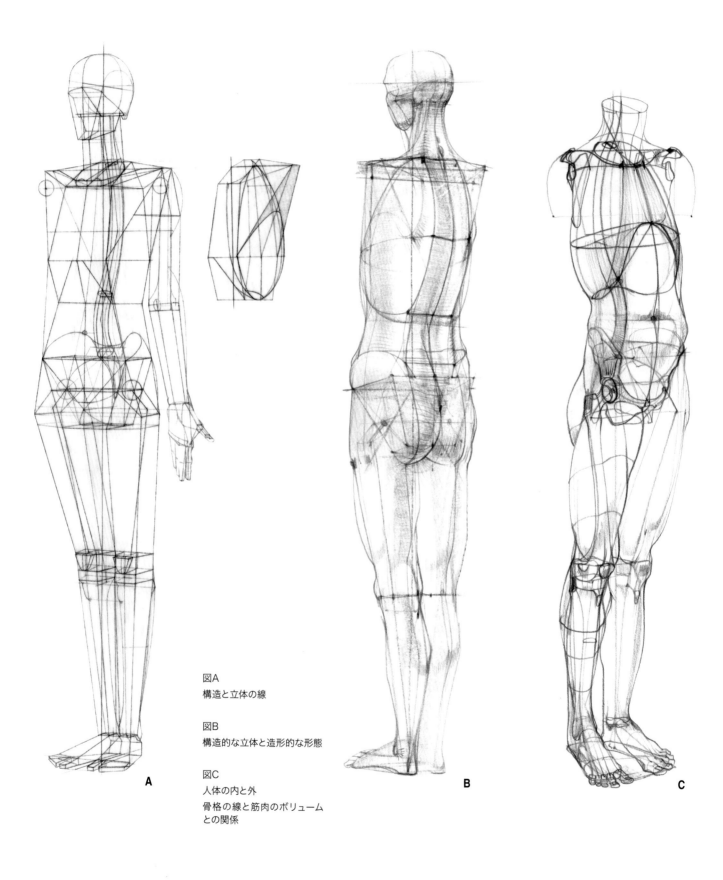

図A
構造と立体の線

図B
構造的な立体と造形的な形態

図C
人体の内と外
骨格の線と筋肉のボリューム
との関係

A

B

C

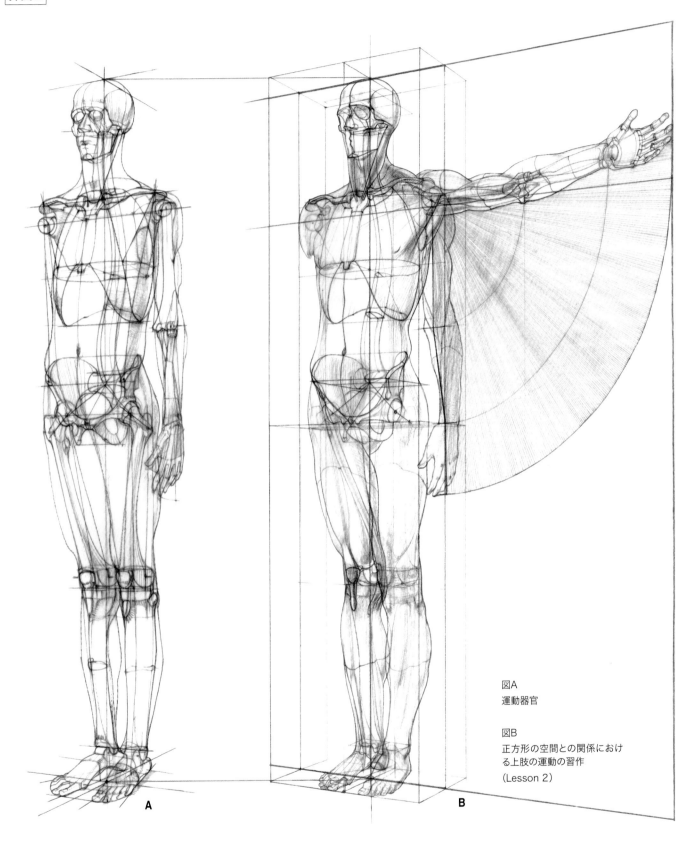

A

B

図A
運動器官

図B
正方形の空間との関係におけ
る上肢の運動の習作
(Lesson 2)

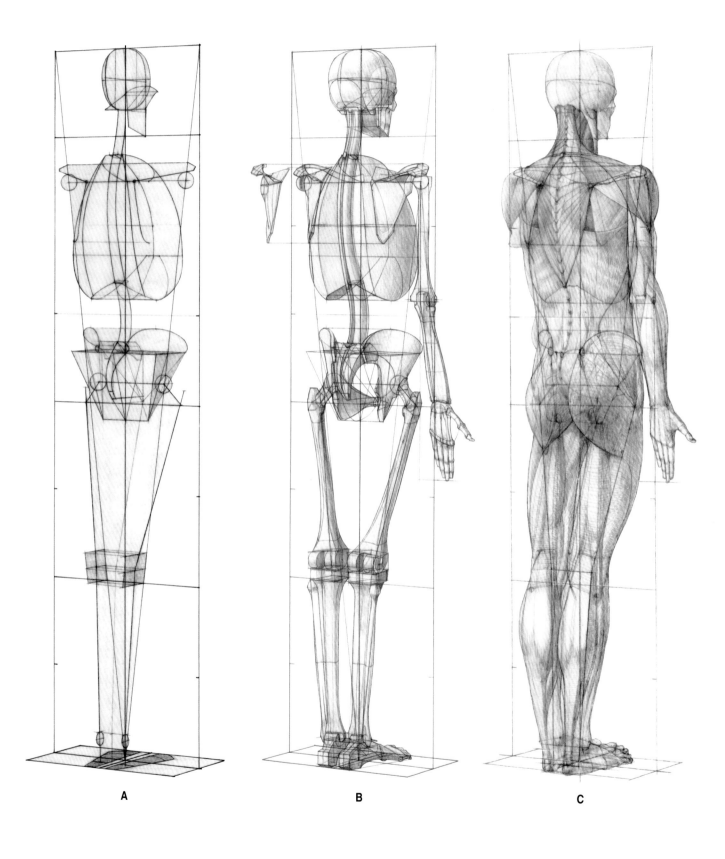

A B C

図A-B-C
外側後面から見た構造から形
態への再構成の例

直立姿勢の非対称の均衡

　左右対称の均衡にある直立姿勢を見た後で、ここでは、それがコントラポストとも呼ばれる左右非対称の場合にも可能であることを見てみましょう。非対称の直立姿勢というのは、一方の下肢にのみ体重をかけている状態での均衡を意味します。

　この2つの均衡の状態における本質的な相違を調べてみることにしましょう。左右対称の直立姿勢の場合、均衡の軸つまり鉛直（挿図V図B p）は、像を2つの対称的な部分に分け、頭の中央から足底の中心に至ります。非対称の均衡の場合、体と均衡の軸は外側に移動し、そのため体を支える下肢は目立って斜めになり、片足が軸上にあります（図B p'）。この下肢の斜めの方向が与えられると（図B1）、骨盤の線は、その正中線が軸p'に交わるところまで外側に傾きます（図B2）。その結果、胸部（図B3）と頭（図B4）は、頭が重心の置かれる軸p'の上にくるまで互いに対抗するように傾き、体のバランスを取ります。さらに、体が様々に傾くために、非対称の姿勢では、左右対称の直立姿勢のときに比べてやや低くなるということに注意しましょう。

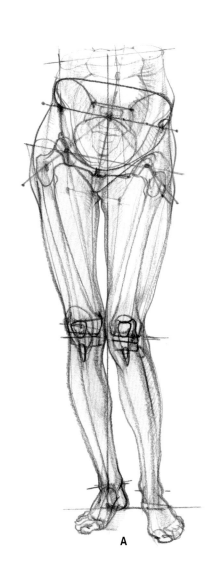

A

挿図V

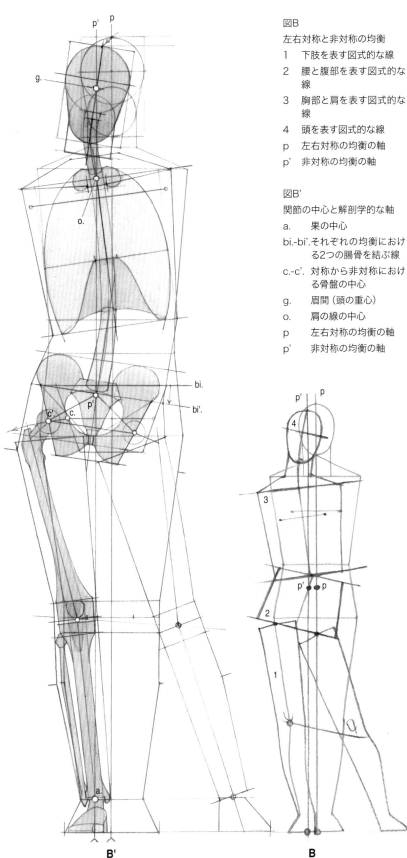

B'

B

図A
腹部、腰、大腿部、下腿部のコントラポストの斜めの姿勢

図B
左右対称と非対称の均衡
1　下肢を表す図式的な線
2　腰と腹部を表す図式的な線
3　胸部と肩を表す図式的な線
4　頭を表す図式的な線
p　左右対称の均衡の軸
p'　非対称の均衡の軸

図B'
関節の中心と解剖学的な軸
a.　果の中心
bi.-bi'.それぞれの均衡における2つの腸骨を結ぶ線
c.-c'. 対称から非対称における骨盤の中心
g.　眉間（頭の重心）
o.　肩の線の中心
p　左右対称の均衡の軸
p'　非対称の均衡の軸

骨格が均衡の軸との関係においてどう動くかを、細かく見てみましょう。体重が右足にかかると仮定し（図C1）、足根骨と中足骨の間の中心に軸が位置しているとします。下腿の骨は傾き、膝を軸の外側に動かします。この移動により、大腿骨の体勢が左右され、骨盤がやや下にさがります（図C3）。その際、骨盤は仙骨岬角（図C4）が軸と交わるところまで左側に傾きます。

こうして、骨盤の傾きの上にコントラポストの原理が適用されます。体重のバランスが左側に大きく崩れたため、脊柱は方向を変えることになり、腰椎部（図D5）で湾曲して、胸部の重心、すなわち胸郭上口の中心（図D6）を軸上に戻します。この調整の最後の仕上げとして、頚椎が左に曲がり、頭を再び軸上に戻します（図E7）。

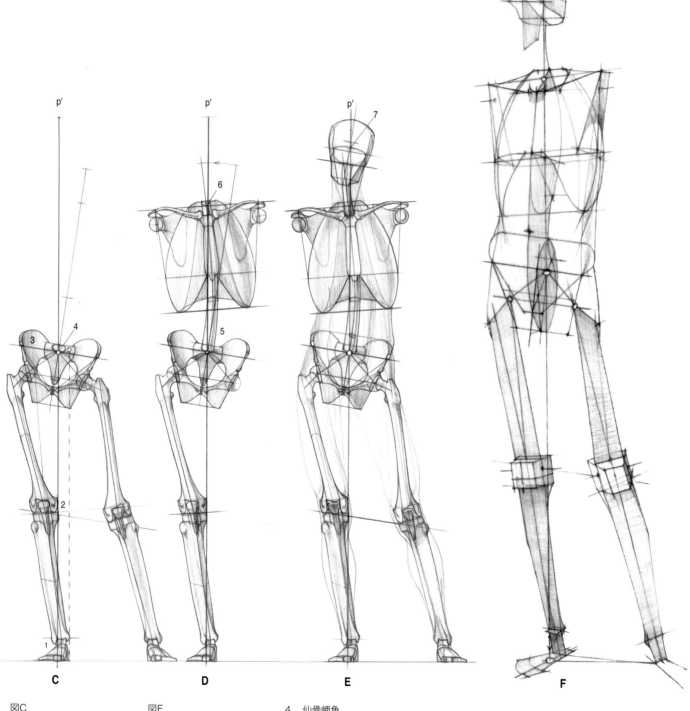

| C | D | E | F |

図C
非対称の均衡における右下肢と骨盤の動き

図D
脊柱と体幹の動き

図E
頭の動き

1　足
2　膝
3　骨盤

4　仙骨岬角
5　脊柱の腰椎部
6　胸郭上口の中心
7　頭の重心（眉間）
p'　均衡の軸

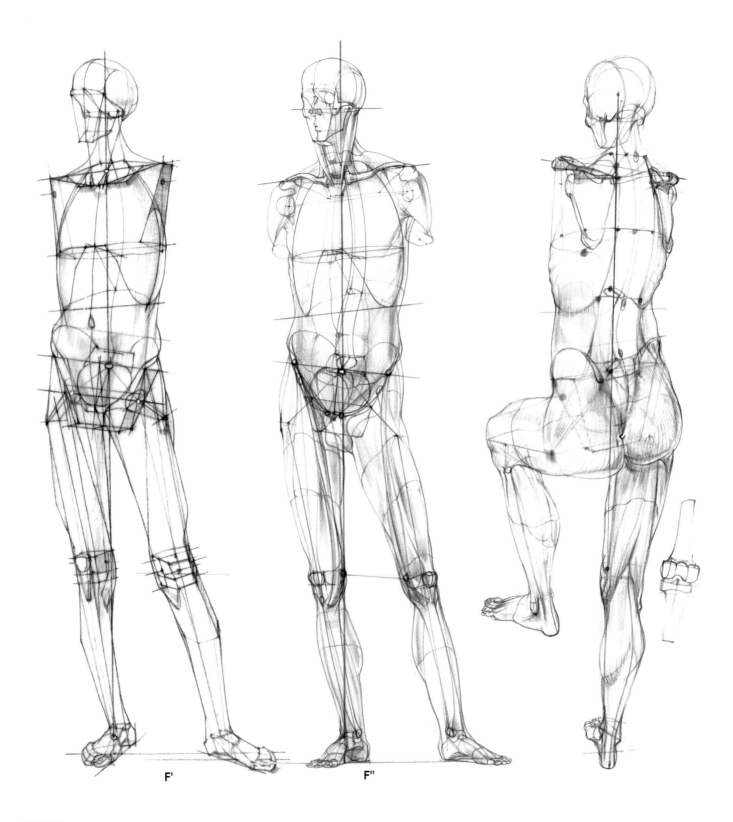

F' F''

図F-F'-F''
非対称の均衡を包括的に外
側前面から段階を追って見た
図

軸上の立体の設定から基本的
な骨格：筋肉の図示にいたる
まで。

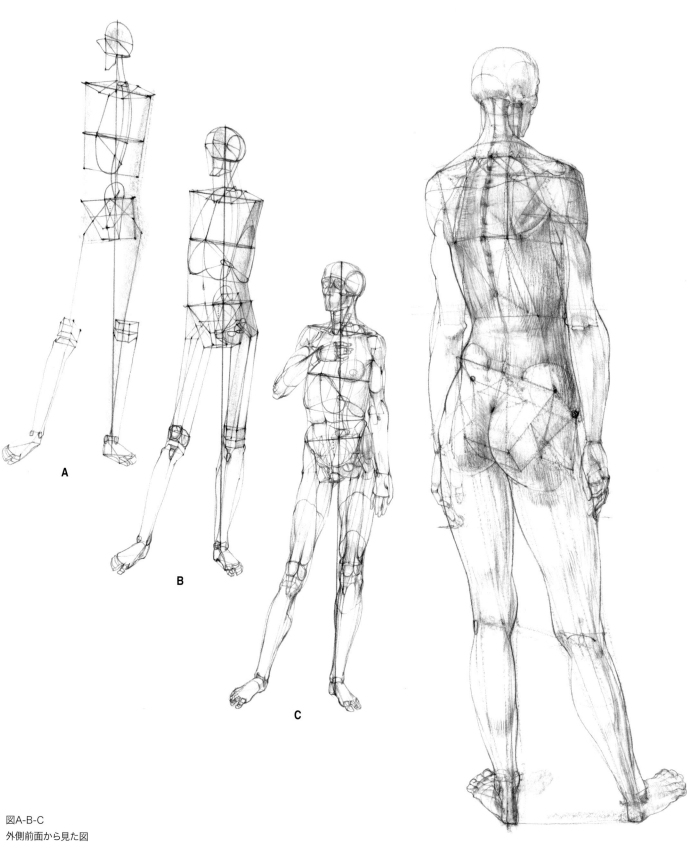

A

B

C

図A-B-C
外側前面から見た図
裸体における立体的なコント
ラポストによる配置の例。

参考文献

本書で扱った内容についてさらに深く掘り下げたい場合、以下の文献を参照してください。

『ゴットフリード・バメスの美術解剖学　コンプリート・ガイド』ゴットフリード・バメス 著、阿久津裕彦・植村亜美・加藤公太 翻訳、ボーンデジタル、2020年

『人体均衡論四書』アルブレヒト・デューラー 著、前川誠郎 監修、下村耕史 翻訳、中央公論美術出版、1995年

『生物のかたち　注解』ダーシー・トムソン 著、柳田友道 翻訳、東京大学出版会、1973年

『ソボッタ解剖学アトラス』山田重人 翻訳、丸善出版、2021年

『ネッター解剖学アトラス』フランク・H・ネッター著、相磯貞和 翻訳、南江堂、2016年

『分冊 解剖学アトラス　I運動器』ヴェルナー・プラッツァー著、長島聖司 翻訳、文光堂、2011年

『レオナルド・ダ・ヴィンチ解剖手稿』レオナルド・ダ・ヴィンチ 著、裾分一弘 監修、岩波書店、1982年

G. Bammes, *Die Gestalt des Menschen*, Otto Maier, Ravensburg 1991

A. Benninghoff - K.Goerttler, *Trattato di anatomia umana funzionale*, vol. I, Piccin, Padova 1978

D'Arcy Wentworth Thompson, *Crescita e forma, la geometria della natura*, Boringhieri, Torino 1969

A. Dürer, *Della simmetria dei corpi humani*, Mazzotta, Milano 1973

H. V. Heller, *Proportionstafeln der menschlichen Gestalt*, Kunstverlag A. Schroll, Wien 1920

W. Kahle - H. Leonhardt - W. Platzer, *Atlante tascabile di anatomia descrittiva*, vol. I, *Apparato locomotore*, Ambrosiana, Milano 1987

L.A. Kapandji, *Physiologie articulaire*, voll. I-II-III, Maloine, Paris 1996

K. Keele - C. Pedretti, *Leonardo da Vinci. Corpus degli studi anatomici nella collezione di S.M. Elisabetta II nel castello di Windsor*, Giunti-Barbera, Firenze 1984

F.H. Netter, *Atlante di anatomia umana*, Elsevier, Amsterdam 2011

C.D. O'Malley - J.B. de C.M. Saunders, *Leonardo on the human body*, Dover, New York 1983

E. Pernkopf, *Atlante di anatomia sistematica e topografica dell'uomo*, Piccin, Padova 1964

P. Richer, *Nouvelle anatomie artistique*, Plon, Paris 1921

O. Schlemmer, *Der Mensch*, F. Kupferberg Verlag, Mainz 1969

J. Sobotta, *Atlante di anatomia umana*, vol. I, Sansoni, Firenze 1976

W.L. Strauss, *A. Dürer. The human Figure*, Dover, New York 1972

L. Testut, *Trattato di anatomia umana*, UTET, Torino 1956

K.Tittel, *Anatomia funzionale dell'uomo applicata all'educazione fisica e allo sport*, Ermes, Milano 1987

R. Warwick - P.L. Williams, *Anatomia del Gray*, vol. I, Zanichelli, Bologna 1987

著者プロフィール

アルベルト・ロッリ

1976年から1995年までヴェネツィア美術大学、その後ボローニャ美術大学で美術解剖学の教鞭をとる。グラフィックアーティスト、イラストレーターでもあり、建築設計にも携わっている。

マウロ・ゾッケッタ

1984年からヴェネツィア美術大学にて美術解剖学の教鞭をとり、舞台美術にも携わっている。

レンツォ・ペレッティ

1982年から2019年までヴェネツィア美術大学のデッサンと美術解剖学講座の教授を務めた。画家、彫刻家、版画家でもある。

監修者プロフィール

阿久津裕彦

1973年生まれ。東京藝術大学彫刻科卒、同大学院修士課程修了。順天堂大学博士過程修了（解剖学）。博士（医学）。解剖学講師、メディカルイラストレーター他。主な著書に『立体像で理解する美術解剖学』（技術評論社）、共訳書に『ゴットフリード・バメスの美術解剖学 コンプリート・ガイド』（ボーンデジタル）、監修書に『人体・動物を生き生き表現！ イマジンFXの描くための解剖学』（小社）などがある。

小林もり子

東京藝術大学大学院美術研究科修了。ミラノ大学留学。訳書に『レオナルド・ダ・ヴィンチおよびレオナルド派素描集』（共訳、岩波書店）、『ルネサンス美術　美術史（3）』（共訳、国書刊行会）、『レオナルド・ダ・ヴィンチ』（共訳、西村書店）、『レオナルド・ダ・ヴィンチの「解剖手稿A」人体の秘密にメスを入れた天才のデッサン』（共訳、小社）などがある。

アナトミア 描くための人体の構造

2021年7月25日　初版第1刷発行

著者　　　アルベルト・ロッリ、マウロ・ゾッケッタ、レンツォ・ペレッティ
　　　　　（©Alberto Lolli, Mauro Zocchetta, Renzo Peretti）

発行者　　長瀬 聡

発行所　　株式会社 グラフィック社
　　　　　〒102-0073 東京都千代田区九段北1-14-17
　　　　　Phone：03-3263-4318　Fax：03-3263-5297
　　　　　http：www.graphicsha.co.jp
　　　　　振替：00130-6-114345

日本語版制作スタッフ

監修 ——————— 阿久津裕彦

翻訳 ——————— 小林もり子

組版・カバーデザイン —— 高木義明／吉原佑実／新井明子
　　　　　　　　　　　　（インディゴ デザイン スタジオ）

編集 ——————— 鶴留聖代

制作・進行 ————— 畳山世奈（グラフィック社）

印刷・製本 ————— 図書印刷株式会社

ISBN 978-4-7661-3483-4 C2371
Printed in Japan